사물의 혁명

사물의 혁명

초판1쇄 펴냄 2023년 6월 26일

지은이 김민수, 서정일
펴낸이 유재건
펴낸곳 (주)그린비출판사
주소 서울시 마포구 와우산로 180, 4층
대표전화 02-702-2717 | **팩스** 02-703-0272
홈페이지 www.greenbee.co.kr
원고투고 및 문의 editor@greenbee.co.kr

편집 이진희, 구세주, 송예진, 김아영 | **디자인** 권희원, 이은솔
마케팅 육소연 | **물류유통** 유재영, 류경희 | **경영관리** 유수진

독자의 학문사변행學問思辨行을 돕는 든든한 가이드 _(주)그린비출판사

이 저서는 2018년 대한민국 교육부와 한국연구재단 지원에 의해 연구되었음. (NRF-2018S1A5A2A03035292)

사물의 혁명

김민수·서정일 지음

『베시』Вещь 한국어 번역　차지원·황기은

그린비

지은이 및 옮긴이 소개

지은이

김민수 서울대 미대에서 산업디자인 전공으로 학사와 석사, 미국 프랫 인스티튜트에서 산업디자인학 석사(MID), 뉴욕대학교(NYU) 대학원에서 박사(Ph. D)를 받았다. 현재 서울대학교 디자인과 교수로 디자인 역사, 이론, 비평에 전념하면서, 대학원 과정 〈디자인역사문화 전공〉의 주임교수로 재직 중이다. 주요 저서로 『한국 구축주의의 기원』(2022), 『이상 평전』(2012), 『김민수의 문화사랑방 디자인사랑방』(2009), 『한국 도시디자인 탐사』(2009), 『필로디자인』(2007) 등과 1997년 『월간 디자인』 선정 '올해의 디자인상' 저술 부문 수상작 『21세기 디자인문화탐사』(2016 개정판) 등이 있다.

서정일 서울대 공대 건축학과에서 건축학 전공으로 학사, 석사 및 박사 학위를 받았다. 미국 펜실베이니아대와 뉴욕대의 방문학자 역임. 서울대 인문학연구원 연구교수로 인문학과 건축의 상호 이해와 융합에 천착했고 태재연구재단에서 근무했다. 주요 저서로 『소통의 도시: 루이스 칸과 미국 현대 도시 건축』(심원건축학술상), 『뉴욕 런던 서울의 도시 재생 이야기』(공저, 2010 문화체육관광부 우수도서), 『그림일기: 정기용의 건축 드로잉』(공저), 『동서양의 접점: 이스탄불과 아나톨리아』(공저, 2018 세종도서) 등이 있고, 역서로 『루이스 멈퍼드 건축비평선』, 『레온 바티스타 알베르티의 '건축론'』(2019 대한민국학술원 우수도서), 『재현 분열 시대의 건축』(2019 세종도서) 등이 있다.

옮긴이

차지원 서울대 노어노문학과 졸업, 동 대학원 석사 학위(M.A), 러시아 국립학술원 러시아문학연구소에서 박사 학위(Ph.D). 충북대학교 러시아알타이지역연구소 학술연구교수로 재직 중이며, 현재 서울대학교, 이화여자대학교, 중앙대학교 등에서 강의하고 있다. 러시아 상징주의 문학 및 현대여성문학, 러시아 은세기와 아방가르드 문화예술 등의 연구에 주력하고 있다. 주요 논문으로 "오리엔탈리즘인가, 오리엔탈인가: 발레 『셰헤라자데』의 오리엔탈리즘에 관하여", 옮긴 책으로 『아방가르드 프런티어』(2017), 함께 지은 책으로 Design and Modernity in Asia: National Identity and Transnational Exchange 1945–1990(2022), 『우리에게 다가온 러시아 오페라』(2022), 『우리에게 다가온 러시아 발레』(2021) 등이 있다.

황기은 피츠버그대 박사. 현재 한양대학교 아태지역연구센터 HK연구교수로 재직 중이며, 연세대에서 강의하고 있다. 러시아 및 유라시아 지역 문화 연구에 주력하고 있으며, 특히 도시문화와 상호 매체성에 관심을 기울이고 있다. 주요 논문으로 「러시아 도시미술의 미학과 정치학」, 「마니자–РАШН WYMAH: 2021년 유로비전 스캔들로 본 러시아의 정체성」, "Walking Dostoevskii and Reading the City" 등이 있고, 함께 지은 책으로 『우리에게 다가온 러시아 오페라』(2022)와 『우리에게 다가온 러시아 발레』(2021)가 있다.

차례

일러두기

1. 1922년 베를린에서 발간된 『베시』(*Вещь*)의 저작권 확보 과정에서 『베시』가 퍼블릭 도메인으로 추정된다는 답변과 정황들만 확인한바, 번역 수록 작업은 이를 바탕으로 진행하였다.

2. 단행본·정기간행물 등은 겹낫표(『 』)로, 단편·논문·회화·영화 등은 낫표(「 」)로, 전시·공연은 화살괄호(〈 〉)로 표기했다.

3. 외국어 인명, 지명 등 고유명사는 2002년에 국립국어원에서 펴낸 외래어 표기법에 따라 표기하되, 국내에서 통용되는 관례를 고려하여 예외를 두었다.

사물의 혁명과 그 이후
:일상의 구축, 삶과 예술

김민수

머리말

원전을 보지 못한 채 남들이 말한 것을 역사인 줄 알고 살았던 시절이 있었다. 예컨대 한국의 시각 예술 분야에서 일제강점기를 거쳐 일본을 경유한 지식 수용으로 인해 그동안 잘못 알려진 것들이 꽤 있다. 그중 하나가 '구성주의'라는 용어다. 필자의 전작, 『한국 구축주의의 기원』(2022)에서 언급했듯이, '구성주의'란 용어는 무라야마 토모요시가 1923년 독일에서 보고 접한 '구축주의'를 일본에 소개하면서 개조한 미술 유파인 '구성파'와 관련된 것일 뿐 본래의 기원과는 의미적 거리가 멀다. 이러한 '구성파' 내지는 '구성주의'가 한국에 들어와 시각 예술과 문학 등에 문예 유파로 소개되면서 상황은 더 이상해졌다. 의미적으로 더 탈구되어 본래의 의미는 사라지고 완전히 다른 것이 되어 버린 것이다. 우스갯소리로 '로댕'이 '오뎅'이 되고, 다시 '뎀뿌라'가 된다는 말처럼. 사실 모든 문화적 전파와 수용이란 이처럼 원본으로부터 탈구되는 과정이자 임의적 변용이 발생하는 어쩔 수 없는 과정일 수 있다. 그럼에도 불구하고 원전의 본뜻을 제대로 알고 변용하는 것과 자신도 모른 채 남이 해석한 것을 받아들인 것과는 결과에 있어서 분명한 차이가 있다.

　여기에 이 책의 목적이 있다. 이 책은 그동안 남의 해석을 통해 피상적으로 알려진 러시아 구축주의의 본래 이론과 실제의 형성 과정, 그리고 서구에 전파되어 국제적 구축주의로 나아가 현대 예술을 형성한 역사의 스펙트럼을 원전에 근거해 파악하는 데 그 목적이 있다. 이를 위해 1922년 독일에서 러시아어 등 3개 국어로 발간된 잡지 『베시-오브제-게겐슈탄트』(*Вещь/Objet/Gegenstand*, 이하 『베시』(*Вещь*, 사물) 혹은 『베시』로 약칭)에 주목하고, 러시아어 원전을 우리 글로 번역해 잡지가 위치했던 당대의 총체적 맥락을 파악하고자 한다. 필자가 『베시』(*Вещь*, 사물)에 주목한 이유는 이 잡지가 모스크바에서 형성된 러시아 구축주의를 서유럽에 소개한, 이른바 '국제적 구축주의'를 태동시킨 '교량'이었을

뿐만 아니라, 이후 현대 예술로 전이되는 과정을 보여 주는 중요한 매개체이기 때문이다. 이 잡지는 본문을 러시아, 독일, 프랑스 3개 국어로 발간해 그 형식 자체가 국제적인 면모를 갖추었으며, 내용 면에서도 문학, 회화, 조각, 건축과 같은 전통적인 문예 분야뿐만 아니라 극장과 서커스, 팬터마임, 발레, 재즈, 서커스, 음악, 영화 등 다양한 분야를 다루었다는 점에서 그 영향력을 가늠케 한다.

이 책은 원전 『베시』에 대한 해설과 원전 번역으로 이루어져 있다. 필자의 글 「사물의 혁명과 그 이후: 일상의 구축, 삶과 예술」은 머리말에 오늘날 '럭셔리' 예술을 표방하면서 "럭셔리는 사물이 아니다"라고 한 자동차 광고 카피에서 출발한다. 이러한 광고 카피에 내재하는 자칫 몰역사적일 수 있는 사물에 대한 인식을 바로잡는 차원에서 『베시』를 역사적으로 추적했다. 이를 위해 먼저 『베시』의 창간 머리글에 담긴 취지와 그 맥락을 설명하고, 혁명 후 러시아에서 새로운 예술을 '사물'에 초점을 맞춰 논의한 『코뮌예술』과 생산 예술의 출현 과정을 밝히고 있다. 또한 필자는 전작 『한국 구축주의의 기원』에서 책의 목적상 통사로 간략히 다룰 수밖에 없었던 『베시』 출현 이전의 모스크바의 상황들, 즉 1921년 러시아의 신경제정책(NEP) 배경 속에서 인후크(INKhUK, 예술문화원) 내에서 출현한 구축주의와 구성원들이 이론과 실제 사이에서 갈등하고 분열한 과정에 대해 상세히 조명했다. 특히 초기 인후크 조직 내 타틀린과 말레비치의 입장 차이가 이후 로드첸코와 리시츠키 사이의 입장 차이로 전개되어 가는 과정에 주목했다. 〈『베시』의 체제와 내용〉에서는 문학을 비롯해 회화와 조각 그리고 건축 등에 관한 기고문들이 지닌 문예사적 맥락뿐만 아니라 그것들이 어떻게 『베시』라는 종합적 완성체로 조립되었는지를 안내하고자 한다. 여기에서 또 다른 중요한 부분은 리시츠키가 『베시』를 통해 구축한 '신타이포그래피'로 작업한 책과 잡지 등 북 디자인에 대한 설명이다. 그동안 국내에서 신타이포그래피(Die Neue Typographie)에 대한 소개는 주로 모호이-너지와 얀 치홀트

에 초점을 두고 서구적 관점에서 서술되어 왔다. 그러나 〈『베시』와 신타이포그래피〉에서 필자는 그들의 활자의 조직 원리의 발생학적 기원으로서 리시츠키의 새로운 원리인 '원소적 타이포그래피'를 그의 공간 원리인 '프로운'과 도시 건축까지 연결해 설명하였다. 이로써 〈『베시』 이후: 신타이포그래피와 건축〉에서는 『베시』의 출간 이후 책의 구축과 건축이 어떻게 서로 같은 개념이 될 수 있는지를 보여 주며, 이는 리시츠키가 디자인과 건축에 기여한 최대 공헌이라 할 수 있다.

〈다시 처음 질문으로〉에서 필자는 앞서 언급한 광고 카피에서와 같이 오늘날 현대 예술이 도달한 지점에 대해 질문을 던지고 있다. 20세기 초 러시아 구축주의에서 나온 국제적 구축주의는 2차 세계대전 이후 서구와 특히 미국에 뿌리내려 '추상미술'로 환생했고, 자본주의 사회에서 증여세 등 세금 추적을 피할 수 있는 최고의 환금성 유동자산이 되었다. 또한 구축주의 건축은 20세기 말 신자유주의 금융자본의 세계화에 따른 도시 개발의 새로운 전위가 되었다. 그러나 신자유주의 경제체제가 몰락한 21세기 현시점에서 세상은 모든 것이 불확실한 포스트 코로나 시대의 새로운 혼돈에 직면하고 있다. 예컨대 4차 산업혁명에 따른 기술 변화와 함께 다시 시작된 강대국 패권주의의 부활로 인한 신냉전 체제의 조짐과 전쟁, 그리고 환경과 기후 및 에너지 문제 등과 겹친 경제 위기 등은 모든 삶의 재조직을 요청하고 있다. 이에 현대 예술은 그 출발점인 20세기 초의 치열한 고민과 논의의 초심을 다시 소환할 필요가 있다. 이제 어떤 예술을 삶의 의제로 삼아야 할 것인가?

오늘날 현대 예술이 처한 지점과 앞으로의 방향에 대한 성찰과 함께 한국의 문화예술에 대해서도 생각해 봐야 할 것이 있다. 해방 후 끊임없이 이어져 온 문화적 정체성에 대한 부분이다. 최근 영화와 음악을 비롯해 드라마, 음식, 소설 등 한국의 문화예술이 세계적인 주목과 각광을 받고 있다. 이는 그동안 우리 자신의 삶과 역사를 담은 영화, 드라마, 소설, 음식과 음악 등이 외국에 소개되면서 이들이 소위 '한류' 내

지는 'K 문화'의 정체성으로 세계인들에게 공감을 얻은 결과이다. 그동안 관련 분야의 수많은 생각이 있는 이들의 피땀 어린 노력은 물론이고 그 이면에는 해방 이후 좌절과 시련 속에서도 굴하지 않고 자신의 삶과 문화를 바로 보고 그 정수를 찾고자 한 많은 이들의 분투적인 자의식이 있었다는 사실을 간과할 수 없다. 이 과정에서 무엇보다 중요했던 것은 자신의 삶을 바로 보고 왜곡된 역사와 판단력을 흐리게 하는 것들을 바로잡는 일이었다. 이런 맥락에서 이 책은 일제강점기 이래 일본으로부터 잘못 소개되어 그대로 답습해 온 관행을 '생생한 숨소리'인 원전 독해를 통해 되짚어 보고 바로잡으려는 노력의 일환이라 할 수 있다. 이로써 그동안 한국 사회에서 디자인을 두고 예술의 하위 또는 유사 (내지는 무관한) 개념으로 인식해 온 오독과 편견의 역사가 이쯤에서 멈추길 기원한다. 이 책에서 필자가 밝혔듯이, 『베시』 이후 변증법적으로 통합된 구축주의 예술의 역사는 바로 디자인이 건축, 미술 등과 함께 '일상 삶의 예술'로 출발한 현대 예술 형성과 전개 과정에서 핵심이었음을 말해 주기 때문이다.

애초에 『베시』 1~2호 합권과 3호의 전체 완역을 계획했으나 사정으로 인해 아쉽게도 몇 편의 글을 수록하지 못했다. 독자들의 너른 양해를 구한다. 또한 이 책은 필자의 한정된 식견 탓에 『베시』가 수록한 다양한 분야들, 즉 음악, 무대, 사진, 영화 등에 대해 보다 풍부한 해설을 담지 못했다. 현대 예술의 역사에서 1920년대라는 시공간만큼 다양한 예술 유파가 나오고 예술가들의 움직임이 활발했던 시기는 흔치 않을 것이다. 따라서 『베시』에 수록된 모든 글들의 문맥과 행간의 의미를 파악하는 것은 필자의 역량을 초월하는 일이므로, 앞으로 책에 수록된 원전 번역을 바탕으로 관련 분야에서 활발하고 다양한 후속 연구가 나오길 기대해 본다.

공저자로 함께해 주신 서정일 교수와 난해한 러시아 『베시』 원문을 꼼꼼하게 독해하고 주석을 붙여 주신 차지원, 황기은 교수의 헌신적

노고와 일부 독일어 원문을 번역해 주신 박배형 교수께도 깊이 감사드립니다. 그동안 함께한 노력이 없었다면 이 책은 세상에 나올 수 없었다. 이 책은 앞서 발간된 필자의 『한국 구축주의의 기원』과 함께 2018년 대한민국 교육부와 한국연구재단의 3년간 연구 과제로 지원받아 수행된 연구 결과임을 밝혀 둔다.

또한 출판 불황의 시대에 결코 가볍지 않은 주제의 이번 책 출간도 흔쾌히 결정해 주신 그린비출판사 유재건 대표와 편집과 디자인으로 고생하신 이진희 편집장과 권희원 디자이너 등 실무진께도 감사를 드린다.

언제나 그랬듯이 첫 번째 독자로서 아내 김성복 교수의 꼼꼼한 조언과 사랑이 또 한 권의 책을 세상에 내놓을 수 있게 한 원천적 힘이었다. 감사의 마음을 전한다.

2023년 6월
김민수

광고 한 편, "럭셔리는 사물이 아니다"

최근 한 자동차 회사의 광고가 눈길을 끈다. 2023년형 신차 모델(볼보 S90)을 위한 TV 광고에 "Luxury Is Not A Thing"이란 구호를 내걸었다.그림1 "럭셔리는 사물이 아니다"라는 이 광고의 첫 장면에는 "새로운 럭셔리를 경험하다"라는 구호와 함께 고대 그리스 조각 비너스 상 사이에서 여성이 등장한다. 이어 고상한 미술관이 등장하고 벽에 걸린 회화 작품 앞에서 감상에 몰입한 여성이 "한순간 나를 집중하게 했다"는 말을 한다. 이어서 카메라 앵글은 차의 실내를 천천히 이동하며 명품적 분위기를 포착하듯이 고급스러운 가죽 시트와 기어봉, 스피커 등을 비춘다. 여성이 다시 말을 한다. "문득 깊은 감성을 깨웠다." 이 광고의 핵심은 자동차가 '고품격 미술관 벽'에 걸린 '회화'처럼 집중하게 하는 특별한 감상의 대상일 때 '깊은 감성'을 지닌 예술로서 '럭셔리'가 되고, 이때 신차는 일반적인 '사물'이 아니라는 것이다.

이 광고를 보면서 문득 한 가지 의문이 든다. 역사적으로 자동차와 같은 일상적 산업 생산물에 대해 미술품과 동등한 예술적 가치와 지위를 부여하는 관점은 언제 어디에서 어떻게 유래한 것인가? 이 질문에 답을 찾기 위해선 적어도 다음의 두 가지 추가 질문이 필요하다고 본다. 첫째는 산업 생산물로서 사물이 언제부터 어떤 과정을 통해 예술의 지위를 획득했는가이고, 둘째는 이러한 '사물의 예술화' 과정이 본질적으로 함축한 의미와 목적은 무엇인가이다. 이 질문들에 답을 찾을 수 있을 때 왜 이 광고가 굳이 '럭셔리는 사물이 아니다'라고 표명하는지에 대해 이해할 수 있을 것이다.

만일 위 질문들에 대한 답변에 관심이 있다면, 지금으로부터 100년 전 발간된 잡지 『베시-오브제-게겐슈탄트』(*Вещь/Objet/Gegenstand*)에 주목할 것을 권한다. 의문에 대한 단서들이 이 잡지에 들어 있다. 왜냐하면 1922년 창간된 『베시』는 당대 러시아와 서구에서 거의 동시적 현

상으로 진행된 '사물의 예술화, 또는 예술적 사물'에 대한 국제적 탐구를 본격화한 결정적인 시발점이기 때문이다. 구체적으로, 『베시』는 1917년 10월 혁명 전후에 러시아에서 전개된 이른바 '비대상 예술'의 흐름과 구축주의 운동 내에 변증법적 과정을 통해 이를 서구 예술과 연결해 확장시킨 '국제적 구축주의'의 형성 과정에서 가교 역할을 했다. 이에 대한 해설에 앞서 주목해야 할 중요한 사실이 있다. 그것은 러시아 구축주의와 접속한 서구의 국제적 구축주의가 전개한 '사물의 예술화'는 애초에 근본 목적이 구시대 예술이 추구한 '예술을 위한 예술' 내지는 '예술 지상주의'와 과거 궁정 시대 부르주아의 '럭셔리'로부터 '사물과 예술' 모두를 해방하는 데 있었다는 사실이다. 즉, 그 목적은 오늘날 자동차 회사 광고처럼 "럭셔리는 사물이 아니다"가 아니라, '새로운 삶의 조직', 곧 '사물을 통한 삶의 예술의 구축'에 있었던 것이다.

그림 1 2023년형 볼보 S90 자동차 광고, "럭셔리는 사물이 아니다".

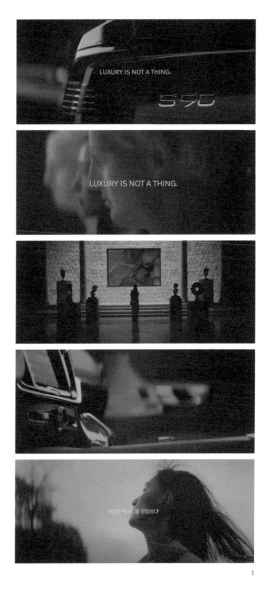

1

『베시』(Вещь, 사물)의 창간 취지

『베시』는 리시츠키와 에렌부르크가 공동 편집인[1]으로 참여해 1922년 3월 독일 베를린에서 창간되었다.그림 2 1호와 2호는 합권호로 발간되었고, 그해 5월에 발행된 3호까지 불과 2권밖에 나오지 않았지만 『베시』의 국제적인 영향력은 지대했다. 표제 밑에 표기한 '현대 예술 국제 평론'(МЕЖДУНАРОДНОЕ ОБОЗРЕНИЕ СОВРЕМЕННОГО ИСКУССТВА)이란 부제가 말하듯, 본문은 3개국 언어(러시아어, 불어, 독일어)로 편집되었다. 발간 목적은 러시아 아방가르드 예술을 독일과 네덜란드 등 서구 세계에 알리고, 러시아 구축주의의 개념을 확산하고 국제적으로 연대하는 데 있었다. 이는 창간 머리글그림 3에 잘 담겨 있다.

 "러시아 봉쇄가 끝나고 있다"로 시작되는 1호의 머리글은 『베시』 창간 당시의 시대적 상황과 배경을 말해 준다. 이는 창간 직후인 1922년 4월 16일 독일 바이마르 공화국과 러시아 소비에트연방 사이의 상호 평등과 친선 관계의 회복을 위한 '라팔로 조약' 체결과 양국 간에 "7년간의 분리된 실존"(n1/2-p1)[2]의 종식을 예고한 것이었다. 이로써 1차 세계대전(1914~1917)과 10월 혁명 후 사회주의로의 체제 전환기에 내전(1917~1922)을 겪은 러시아 소비에트연방은 세계대전의 패전국 독일과

1 『베시』는 독일에서 출판되었지만 애초 출판의 청사진은 1921년 모스크바에서 그려진 것으로 알려져 있다. 엘 리시츠키(Эль Лисицкий, 1890~1941)는 1921년 12월 베를린으로 떠나기 전 1920년에 비텝스크에서 모스크바로 옮겨 브후테마스(VKhUTEMAS, 국립고등예술기술학교)의 건축과 교수로 재직하면서 인후크(INKhUK, 예술문화원)에 참여했다. 그가 일리야 에렌부르크(Илья Григорьевич Эренбург, 1891~1967)를 처음 만난 것은 1919년 키예프에서 구축주의자 알렉산드라 엑스터의 작업실이었다. 에렌부르크는 그곳에서 그래픽 디자이너이자 미래의 아내 류보프 코진체바(Любовь Михайловна Козинцова)도 처음 만났다. Roland Nachtigäller and Hubertus Gassner, "3×1=1 Vešč' Objet Gegenstand," in Vešč' Objet Gegenstand Reprint, lars Müller Publishers, 1994, pp. 30~32. 이 책은 『베시』의 복간본으로 베를린(1994) 라스 뮐러 출판사에서 발간되었다.
2 뒷부분에 수록한 『베시』 원전의 출전 표기로 'n1/2-p1'은 1~2호 합본의 1쪽을 뜻한다.

그림 2 『베시-오브제-게겐슈탄트』(Вещь/Objet/Gegenstand), 창간호(1~2호 합권)와 3호 표지, 1922.
그림 3 『베시』 창간호 머리글 부분.

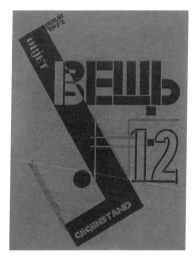
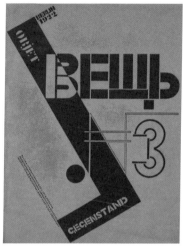

2

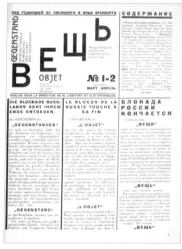

3

함께 국제적 고립과 소외에서 벗어나기 위한 "두 연합 참호들의 접합점"을 마련한 것이다.[3] 그러므로 잡지 『베시』의 출현은 '고립에서 연대로' 나아간 새로운 국제 정치의 역학 관계에 발맞춰 7년간 단절되었던 러시아와 서구 사이에 새로운 국제적 예술의 정보와 활동을 소통하기 위한 시도라고 할 수 있다, 이 통신선을 타고 양방향으로 전달된 새로운 메시지이자 신예술의 건설자들을 결속할 '믿음직한 고정쇠'는 바로 러시아와 서구 구축주의가 추구한 '사물'이었다. 그래서 잡지는 "사물의 출현은 러시아와 서구의 젊은 장인(예술가)들 사이에서 시작된 경험들, 성취들, 사물들 등에 대한 교환의 징후들 중 하나"(n1/2–p1)라는 것이다.

『베시』는 예술의 '현대성'과 이에 대한 접근을 다음과 같이 '구축적 방법'으로 천명했다.

> 우리는 구축적 방법의 승리를 현대성의 주된 특징이라고 본다. 우리는 그것을 신경제[4]에서도, 공업 발전에서도, 현대인의 심리에서도, 그리고 예술에서도 본다.
> "사물"은
> 구축적 예술을 옹호한다. 그것은 삶을 장식하는 것이 아니라 삶을 조직하는 예술이다. 우리는 우리의 시각을 이렇게 칭한다.
> '사물'이라고,
> 왜냐하면 우리에게 예술은 새로운 사물(들)의 창조이기 때문이다. (1/2–p2)

3 1914년 1차 세계대전이 발발하자 러시아는 선전포고한 독일에 대한 반감으로 독일어식 수도명인 '상트페테르부르크'를 러시아어식 '페트로그라드'로 개칭했다. 혁명 후 이 명칭은 1924년 레닌 사후에 그를 기려 또다시 '레닌그라드'로 개칭되어 1991년까지 사용되다가 원래 명칭으로 회귀했다. 따라서 페트로그라드로 수도명을 개칭한 그 자체가 양국 간에 우호조약이 체결된 1922년까지 '7년간의 격리된 국제 정세'를 상징한다고도 할 수 있다.

4 10월 혁명 후 1921년부터 추진된 신경제정책(NEP, 1921~1928).

머리글에 등장한 이 대목은 얼핏 『베시』가 러시아혁명 직후 제기된 급진적 '생산 예술' 차원을 선언하는 의미로 읽힐 수 있다. 러시아에서 사물이 예술로 개념화된 최초의 표명은 혁명 직후 마야콥스키가 '일상에 쓸모 있는 예술'을 주장하면서 출현했기 때문이다. 그러나 편집인들은 『베시』가 예술의 가치를 유용성(utility)에 둔 공리적 생산 예술로만 제한되는 것을 경계하면서 다음과 같이 덧붙였다.

그러나 사물이라는 말로 우리가 일상적 물건(предметы, 쁘레드멧)을 의미한다고 생각해서는 안 된다. 물론 공장에서 만들어지는 공리적 사물들 속에서, 항공기에서, 자동차에서 우리는 진정한 예술을 본다. 그러나 우리는 예술가들의 생산을 공리적 사물들로 제한하길 원하지 않는다. 모든 조직된 작업―집, 서사시 혹은 그림―은 사람들을 삶에서 동떨어지게 하는 것이 아니라 삶을 조직하게 하는 합목적적 사물(ЦЕЛЕСООБРАЗНАЯ ВЕЩЬ)이다. 이렇게 우리는 시 속에서 시를 쓰는 것을 그만둘 것을 제안하는 시인들로부터, 회화에 대한 거절을 선전하는 예술가들로부터 멀리 있다. 유치한 공리주의는 우리에게 낯설다. (1/2-p2)

여기서 주목할 것은 『베시』 편집인들이 일상적인 '물건'(предметы 쁘레드멧)과 '사물'(ВЕЩЬ, 베시)을 구분하고 있다는 점이다.[5] 그들은 잡지명과 머리말의 핵심어 '베시'(ВЕЩЬ)에 대해 "집, 시, 회화를 모두 조직된 '작업'(произведение)으로서 삶을 조직하는 '합목적적 사

5 머리글에 표기된 이 단어들에 기초해 필자는 '베시'(ВЕЩЬ)의 한국어 번역은 영어 'thing'에 해당하는 러시아어 '쁘레드멧'(предметы)이 지시하는 '물건'(物件)이나 '물체'(物體)가 아니라 '사물'(事物)로 표기되어야 한다고 본다. 잡지 『베시』의 선언적 의미는 단순히 '물건'이 아니라 합목적성을 전제로 (계획된) 조직적 작업 프로세스(work process)가 만들어 내는 일의 대상(object), 곧 '사물'(事物)인 것이기 때문이다.

물'(ЦЕЛЕСООБРАЗНАЯ ВЕЩЬ)"로 정의하고 있다. 이는 『베시』가 추구하는 예술적 정의의 핵심 부분으로, 생산 예술로 귀속되는 '공리(실용)적 사물들'(утилитарными вещам)로 한계 짓는 것에 대해 선 긋기를 시도한 부분과 함께 주의 깊게 봐야 할 대목이다. 이는 『베시』가 표명한 '구축적 방법'은 같은 시기에 러시아에서 자리매김한 '생산주의 플랫폼에 기초한 구축주의'[6]와 달리 보다 더 넓은 범주의 예술 '작업'을 포괄하고 있음을 의미한다. 따라서 다음에서는 『베시』의 개념적 탄생 배경으로서 1920년대 초에 러시아 아방가르드 예술에서 발생한 일련의 '사물에 대한 쟁론 과정'을 살펴보기로 한다.

6 필자가 사용한 이 용어는 구축주의 연구사에 초석을 놓은 크리스티나 로더 이후에 중요한 족적을 남긴 마리아 고흐가 사용한 용어에 기초하고 있다. Maria Gough, *The Artist as Producer: Russian Constructivism in Revolution*, Berkey and LA: Univ. of California Press, 2005, pp. 101~102.

새로운 예술, 사물과 구축주의의 출현

『베시』 1호의 2장 〈문학〉 편에는 마야콥스키그림 4-1, 2의 시 한 편이 실려 있다. 그것은 「예술 군단에 보내는 두 번째 명령」(1921)으로, 이 시에서 마야콥스키는 극장과 작업실 등에 숨어 옛 방식을 고수하는 모든 자들 (바리톤, 화가, 미래주의자, 이미지주의자, 프롤레트쿨트[7] 등)에게 중지 명령을 하고 다음과 같이 요구한다. "우리가 삶의 내밀한 의미를 찾아/ 헛된 논쟁을 벌이는 동안/ 사물들은 울부짖는다/ 우리에게 새로운 형태를 달라!"[8] 마야콥스키는 헛된 논쟁 대신에 사물에 새로운 형태를 주라고 외쳤다. 그가 말한 '새로운 형태가 필요한 사물'들이란 일상의 객관적 현실이 존재하는 '삶의 물질적 환경' 그 자체였다. 이는 그가 10월 혁명 직후 『코뮌예술』(Искусство коммуны) 1호에 발표한 혁명시, 「예술 군단에 주는 명령」(1918)과 연결된다. 그는 이 시에서 "피아노를 거리로 끌고 나오고, 창문 쇠갈고리로 북을 두드리라! […] 거리는 우리의 붓, 광장은 우리의 팔레트"라고 외치고, '북 치는 시인과 미래주의자들'에게 "거리로!" 나가서 삶의 현실을 예술에 담을 것을 촉구했다. 이 주장은 일찍이 그가 혁명 전에 자신을 포함해 러시아 미래주의자들과 함께 서명한 「대중의 취향에 따귀를 때려라」(1912.12)[9]로 거슬러 올라간다. 여기서 그들은 "아카데미와 푸시킨은 상형문자보다 더 이해하기 힘들다. 푸시킨, 도

7 프롤레트쿨트(Пролеткýльт)는 '프롤레타리아 문화'의 약자로 1917년 10월 혁명 직후 레닌과 대척한 알렉산드르 보그다노프(Алексáндр Богдáнов)가 조직한 급진적 프롤레타리아 문화 형성을 촉진하기 위해 대규모 노동자 계급을 규합한 예술문화운동의 구심체.

8 블라디미르 마야콥스키, 김성일 옮김, 『대중의 취향에 따귀를 때려라』, 책세상, 2015, 62~65쪽.

9 이 글에 서명한 시인들은 문예 집단 '길레야'(Гилея)의 동인들로 시인이자 화가인 다비드 부를류크를 비롯해 알렉산드르 크루초니흐, 빅토르 흘레브니코프와 나중에 동참한 블라디미르 마야콥스키였다. 러시아 미래주의의 출현과 전개에 대해서는 필자가 최근 발표한 『한국 구축주의의 기원』, 그린비, 2022, 22~38쪽을 참고하기 바람.

스토옙스키, 톨스토이 등을 현대라는 기선에서 던져 버려라"라고 하며, 기존 언어에 대한 증오의 권리 등 시인의 권리를 존중해 줄 것을 명령했다. 그러나 「예술 군단에 보내는 두 번째 명령」은 기존의 언어예술에 대한 이른바 "참을 수 없는 증오의 권리"도 새로운 사물과 삶의 예술을 위해 사라져야 할 자족적 흔적들로 간주하며, 혁명 예술의 용광로에 급진적 논쟁의 불씨를 점화시켰다.

『베시』의 편집인들은 "위대한 건설의 시대의 시작점에 서 있다"라고 하며, 혁명 전에 다다이스트들이 했던 부정적 전략은 시대착오적이고, 증기선에서 푸시킨을 내던지는 미래주의자들을 우습고 순진하다고 말한다. 『베시』는 과거를 모두 부정하는 예술이나 미래만이 존재한다고 하는 예술을 말하지 않는다. 새로운 건설의 시대에 필요한 예술은 사물의 창조이며, 그것은 동시대의 현대성을 포착하고 장식이 아니라 삶을 조직하는 예술인 구축적 예술이다. 따라서 푸시킨과 푸생에게서 배울 것은 형식의 복원이 아니라 명징성, 경제, 합법칙성과 같은 명백한 법칙이라고 주장한다. 그렇다면 『베시』가 내건 사물 창조의 구축적 예술은 무엇이고 이것은 어떤 맥락에서 나온 것인가?

러시아혁명 후 삶 속에서 사물의 생성을 통해 예술의 역할을 공식화하는 논의가 시작된 것은 1918년 11월 구정권의 문화부를 대체한 나르콤프로스(Наркомпрос, 인민교육위원회) 시각예술분과(IZO)가 주최한 한 토론에서였다. 여기서 예술평론가 니콜라이 푸닌은 과거 부르주아 예술과 다른 새로운 예술의 창조로서 '프롤레타리아 예술'의 필요성을 역설했다.[10] 곧이어 12월부터 이듬해 1919년 4월까지 신문 형태로 발

10　N. Punin, ˮTempel oder Fabrik,ˮ quoted in Hubertus Gassner/Eckhart Gillen, *Zwischen Revolution-skunst und Sozialistischem Realismus. Dokumente und Kommentare. Kunstdebatten in der Sowjetunion von 1917 bis 1934*, Cologne, 1979, p. 82. 다음의 문헌에서 재인용. Roland Nachtigäller and Hubertus Gassner, "3×1=1 Vešč' Objet Gegenstand", p. 38.

그림 **4-1**　블라디미르 마야콥스키(1893-1930), 로드첸코 촬영, 1924.
그림 **4-2**　마야콥스키, '원하는가? 참여하라'. 로스타 포스터 No. 867, 1921.
　　　　　마야콥스키는 시인이자 그래픽 및 북 디자이너와 삽화가 등으로 혁명 전에 입체-미래주의를 주도했
　　　　　고, 혁명 직후 러시아 전신국의 약자인 '로스타'(ROSTA)에서 일명 'ROSTA 창'이라 불린 포스터를
　　　　　코즐린스키와 레베데프 등과 함께 주도했다. 로스타 포스터는 이전의 포스터들과 달리 단순하고 구
　　　　　축적인 성격의 새로운 디자인을 선보이기 시작했다.

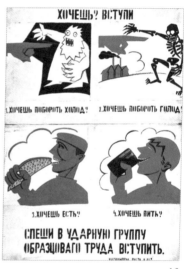

4-1　　　　　　　　　　　　　　　　　　　4-2

새로운 예술, 사물과 구축주의의 출현　　　　*25*

간된 『코뮌예술』[11]에서 푸닌을 비롯해 오십 브릭과 보리스 쿠스너가 편집하고 발표한 글들이 '사물'을 뜻하는 용어 '베시Вещь'를 공식화하고, 나아가 '생산 예술'(Искусство Производство)의 개념을 최초로 다루기 시작했다. 예컨대 1918년 12월 7일 자 『코뮌예술』 창간 1호 1면그림 5에는 앞서 언급한 마야콥스키의 혁명시 「예술 군단에 주는 명령」[12]이 1열에 실린 데 이어 2열에 '예술이 곧 생산의 수단'이라는 브릭의 도발적인 글 「예술의 배수로」(Дренаж искусству)가 실렸다. 「…배수로」에서 브릭은 "왜곡하지 말고 창조하라 […] 예술은 생산의 그 어떤 수단과 같다 […] 관념이 아니라 실제 사물이 모든 진정한 창의성의 목표"라며 생산 예술의 이론과 실천이 흘러 나갈 배수로의 문을 활짝 열었다.[13] 예술을 생산의 '배수로'(аренáж)로 본 이 글은 제목 자체가 기존 부르주아 예술의 위계 관계를 전복시키는 것이라 할 수 있다. 그는 과거 예술과 생산 사이의 구분을 '부르주아 구조의 잔재'로 선언하고, 새로운 예술을 미술의 경우, 응용미술 차원의 개념과도 구분했다. 즉 "새로운 미술은 장식의 문제가 아니라 새로운 예술적 사물(필자 강조)을 창조하는 문제이며, 프롤레타리아를 위한 예술은 게으른 관조를 위한 신성한 사원이 아니라 완전한 예술적 사물을 생산하는 일이 펼쳐지는 공장"이 되어야 한다는 것이다.[14] 이러한 표명은 『코뮌예술』의 편집진이 신문의 창간 목적과 앞으로 게재할 칼럼들의 내용을 명시한 1열 상단의 '편집국의 메시지'에 간결하게 예고되었다. 그것은 새로운 예술이 사적 관념이 아니라 '미래의 공동체'

11 페트로그라드 나르콤프로스 시각예술분과(IZO)에서 발간한 3열 체제의 이 신문은 1호의 1열 상단에 창간 목적과 글의 성격을 '편집국 메시지'로 실었다. 예술이론 및 평론가인 브릭, 쿠스너, 푸닌 외에 예술가로 마야콥스키를 비롯해 제호(Искусство коммуны) 디자인과 편집 디자인을 맡은 나단 알트만(Natan Al'tman)이 함께 참여했다.

12 V. Maiakovskii, "Приказ по армии исскуства", *Искусство коммуны*, no. 1(December 7, 1918), p. 1.

13 Osip Brik, "Дренаж искусству", *Искусство коммуны*, no. 1(December 7, 1918), p. 1.

14 Christina Lodder, "Constructivism and Productivism in the 1920s", in Richard Andrews and Milena Kalinovska, *Art Into Life: Russian Constructivism 1914–1932*, Rizzoli NY, 1990, pp. 99~100.

를 위한 구체적 '창작, 노동, 건설'이라는 생산 행위에 맞춰져 있음을 뜻했다.

> '우리의 신문'—미래의 공동체 예술을 만드는 데 관심이 있는 모든 사람들을 위해,
> 우리의 지면—예술의 창작, 노동, 건설의 영역에서의 모든 새로운 말에게
> -편집국에서-[15]

이러한 논의 과정과 병행하여 1920년 3월에 설립되어 5월부터 체제가 갖춰진 예술문화의 연구 및 비공식 교육기관 인후크(INKhUK, 예술문화원)[16]가 조직되었으며, 12월에는 공방(스튜디오) 체제의 국립고등예술기술학교, 브후테마스(VKhUTEMAS)가 설립되었다.그림 6-1, 2[17] 이는 예술의 목적이 삶을 장식하는 것이 아니라 삶을 형성하는 데 있으며, 예술가의 임무는 환경을 구성하는 '사물'로부터 객관적 현실을 창조하는 것이지 묘사하는 데 있지 않다는 인식에 따른 것이었다.그림 7-1, 2, 3, 4, 5[18]

그렇다면 생산 예술이 배태한 예술적 사물은 어떤 방식으로 존재하는가? 이 질문에 대해 예술사 차원에서 생산에 기초한 사회주의 사물을 '새로운 일상생활'(новый быт)의 맥락으로 이론화한 인물은 예

15 *Искусство коммуны*, no. 1(December 7, 1918), p. 1.

16 인후크는 국가 기관으로 화가 바실리 칸딘스키에 의해 1920년 3월 모스크바에 설립되었다. 이는 입체-미래주의자, 절대주의의 말레비치, 타틀린뿐만 아니라 회화적 추상과 예술의 정신적 형태를 전개한 칸딘스키에 이르기까지 혁명 이전 아방가르드 운동에 참여했거나 계승한 화가, 조각가, 건축가, 시인, 작곡가를 비롯해 예술사가와 평론가들을 망라하여 조직되었다. C. Kiaer, *Imagine No Possessions*, p. 7.

17 브후테마스는 1927년 브후테인(VkhUTEIN, 국립고등예술기술원)으로 개칭됨. 좀 더 구체적 내용은 졸저, 『한국 구축주의의 기원』, 48~59쪽 참고 바람.

18 Selim O. Khan-Magomedov, *Pioneers of Soviet Architecture: The Search for New Solutions in the 1920s and 1930s*, Rizzoli, 1987, p. 146.

그림 5 『코뮌예술』(Искусство коммуны) 신문 창간 1호, 1면.
1열에 마야콥스키의 시 「예술 군단에 주는 명령」(Приказ по армии исскуства), 2열에 브릭의 논고
「예술의 배수로」(Дренаж искусству)에 이어 3열에 표지를 디자인한 나단 알트만(Натан Альтман)
의 예술가의 일에 대한 대가의 문제를 다룬 주장, 「노동에 대한 요금」(Плата за труд)이 실렸다. 알
트만은 입체파 화가로 혁명 후 인민계몽위원회 순수미술부에 말레비치 등과 참여하고 후에 예술문
화원(인후크)에도 참여했다.

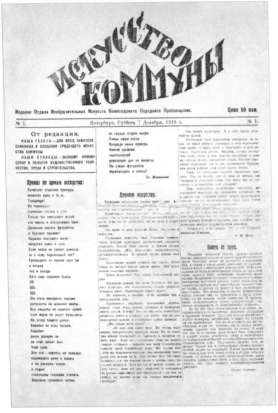

5

그림 6-1 브흐테마스 교사(제2스보마스).

그림 6-2 브흐테마스 교사(제1스보마스).

1920년 12월 출범한 브후테마스는 모스크바 중심가에 위치한 두 건물을 교사로 사용했다. 하나는 미아스니츠스카야(Myasnitskaya) 거리의 교차로에 위치한 건물(그림 6-1)로, 이는 혁명 후 '제2스보마스'(SVOMAS, 국립자유예술스튜디오)로 혁명 전에 '모스크바 회화조각건축학교'로 사용되었다. 또 다른 교사는 로즈데스트벤카(Rozhdestvenka) 거리에 위치한 건물(그림 6-2)로 이는 혁명 후 '제1스보마스', 혁명 전에는 '스트로가노프(Stroganov) 응용미술학교'로 사용되었다. 건축가 알렉산더 쿠즈네츠소프(A. Kuznetsov)가 1914년에 건축을 확장했다.

6-1

6-2

새로운 예술, 사물과 구축주의의 출현 *29*

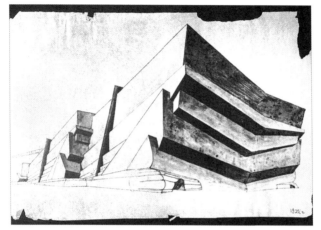

7-1

7-2

그림 7-3 브후테마스 클루치스 색채 수업의 부조 질감(팍투라) 과제, 1928~1929.
그림 7-4 브후테마스 건축과 색채 과정을 맡은 베스닌의 추상적 활자 구성, 1922.
그림 7-5 브후테마스 금속공방을 맡은 로드첸코(왼쪽 두 번째)와 지도 학생들.

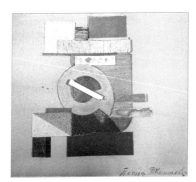

7-3

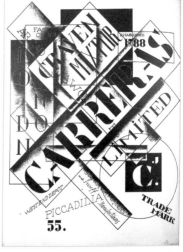

7-4

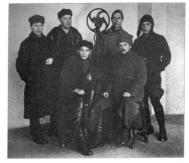

7-5

술평론가 보리스 아르바토프였다. 그는 예술적 창의성을 생산의 필요성과 일치시킨 강경 생산주의자였다. 그는 1918년부터 프롤로트쿨트(Пролеткульт)[19]의 학술 비서를 지냈고 1921년 인후크에 합류하면서 생산 예술로서 구축주의 개념 형성에 예술사적 토대를 제공했다.[20] 예컨대 「예술과 생산」(1922)에서 그는 다음과 같이 말했다.

> 자본주의 이전의 시대에서, 예술가는 일상생활(быт)의 기능적 요구를 충족시키기 위해 물건을 만든 물질적 발명가이자 혁신가이자 가장 자격을 갖춘 장인이었다. 그러나 자본주의 산업화 아래에서 예술가는 대량 기계 생산이 자신을 폐기할까 두려워했다. 이에 그는 선진기술 수준에서 생산을 그만두고, 수공업으로 후퇴하여 사치품(럭셔리 오브제)만을 생산하였다. 예술가는 사치품 거래로 눈을 돌리기 전에 조직된 물질적 일상생활(быт)을 갖고 있었다. […] 이는 끊임없는 사회적-노동관계에서 출현한 일상생활의 종류였으며, 사회적 필요에 의해 검증되고 제출된 형태를 가지고 있었다.[21]

아르바토프의 역사적 분석은 19세기 초 서구 근대 디자인의 역사에서 영국 자본주의 산업혁명기에 출현한 '러다이트운동'(Luddite, 1811~1817)과 1860년 이후 윌리엄 모리스가 주도한 '미술공예운동'(1860~1910)을 떠올리면 쉽게 이해가 간다. 러다이트는 산업혁명으로

19 '프롤레타리아 문화'의 약자로 러시아혁명기에 새로운 프롤레타리아 문화예술의 창출을 위해 조직된 탈 공산당 체제의 자율적 연맹체였다. 초기에 레닌은 이를 지원했으나 체제 갈등의 요인인 지식인들이 대거 포진하고 있다고 간주해 나중에 지원을 끊었다.

20 Christina Kiaer, *Imagine No Possessions: The Socialist Objects of Russian Constructivism*, The MIT Press, 2005, p. 28.

21 Boris Arvatov, "Iskusstvo i proizvodstvo," Gorn, no. 2 (7), 1922, p. 107.

생존 방식에 위협을 느낀 수공업자들이 벌인 '기계파괴운동'이었다. 한편 미술공예운동은 1860년대 산업 제품의 질이 낮고 조악한 원인을 기계 생산의 탓으로 보고 '예술 민주화'라는 근대 디자인의 이념을 지향했지만 대량생산으로 제품 가격이 하락하는 추세에 반해 오히려 고가의 수공예품을 제작한 중세식 장인 정신에 기초한 모순된 운동이었다. 이러한 영국의 경험을 학습한 독일은 1907년 독일공작연맹(Deutscher Werkbund)을 결성해 수공예 대신에 산업 생산품의 표준화를 주도하고, 바우하우스(1919~1933)를 설립해 폐교 때까지 과학적 합리성과 기계 생산기술을 적용한 산업 제품, 타이포그래피, 건축뿐만 아니라 영화와 공연 예술에 이르기까지 시각 예술을 종합예술 차원에서 교육하고 실천해 나갔다. 따라서 아르바토프의 통찰력은 이러한 서구 자본주의 예술의 역사적 흐름을 간파한 것이고, 이런 이유로 자본주의 체제에서 상품이 지닌 물신적 힘의 위계성에 대응해 사회주의적 사물의 '동지적 관계'를 위한 대량생산된 사물을 예술로 정의하고 범주화한 것이다.

구축주의 이론 전개에서 아르바토프는 공리적 생산 예술을 '옹호한' 예술사가이자 비평가로 「일상생활과 사물의 문화」(1925)를 통해 수동적 소비에 의존하는 자본주의 상품이 아니라 인간이 능동적 소비의 주체가 됨으로써 사물이 어떻게 친밀한 '동지'가 될 수 있는지를 설명했다. 그는 당시 마르크스주의자들이 주로 '문화, 예술, 제도와 권력' 등의 상부구조를 '생산력과 생산관계'의 토대로 구성된다고 보고 고려 대상에 제외시킨 '소비'의 문제를 사회주의 체제에서 깊이 다룬 매우 예외적인 인물이었다. 그것은 사회주의 사물이 기존 예술과 달리 물질화된 '새로운 일상생활'(новый быт)을 구체적으로 형성하기 위한 포석이었다. 그는 1922년 12월 인후크에서 진행한 한 회의에서 "오늘날 예술가에게 산업에서 유용성을 배우기 위해 가장 좋은 행동은 기술학교에 가서 기술을 배우는 것"[22]이라고 주장해 논란을 일으켰는데, 이는 단순히 당파적 주장이라기보다 예술사적 맥락을 파악한 말이었다.

그러나 아르바토프의 이른바 '기술학교' 발언은 인후크 내에서 부브노바 등의 미술가들로부터 심한 반발을 불러일으켜서 구성원들 사이에 잠복되어 있던 갈등과 분열을 가속화시켰다. 예를 들어 인후크 내에는 1920년 11월에 사물의 객관적 원리를 추출해 '예술적 사물'을 조직하기 위한 이른바 '객관적(사물) 분석집단'[23](이하 '분석집단'으로 약칭)이 결성된 데 이어, 3인의 구축주의자들(로드첸코, 스테파노바, 간)이 '구축주의자들의 최초작업집단'[24]을 12월에 조직하고 이듬해 3월에 공식 출범했다. 이어 '구성'과 '구축' 사이의 수차례 논쟁이 벌어지는 한편 가을에는 '회화 미술의 죽음'을 기치로 내건 선언적 전시회 〈5×5=25〉그림 8[25]가 열리는 등 인후크 내에는 분열의 불씨가 계속 살아 있었다.

전자 '객관적 분석집단'의 명칭은 '객관적'(объектй вный)이란 용어와 관련이 있지만 구체적으로는 '대상'(объект)을 의미하는 러시아어 단어 '베시'(вещь)의 의미와 관계한다. 따라서 분석집단의 목표는 기본적으로 생산주의를 수용한 구축주의자들과 동일하게 새로운 '사물'을 만들기 위한 원리의 분석과 추출에 있었다. 이들의 예술 개념은 보다 전통적인 모더니스트의 방식으로 서술될 수 있는 '사물주의'에 가까운 것이라 할 수 있다. 이는 분석집단이 진술한 다음의 문헌이 방증한다. "단어 '사물'(вещь)로부터 '사물주의'(вещьизм)는 물질성에 기초하므로 재현

22 Christina Kiaer, *Imagine No Possessions*, p. 14.

23 이 분석집단은 로드첸코, 스테파노바, 포포바, 바비체프, 스텐베르크 형제와 부브노바에 의해 당시 초대 인후크 원장인 칸딘스키의 주관적이고 심리적인 접근방법에 맞서기 위해 조직되었다.

24 이 작업집단은 창립자 3인(로드첸코, 스테파노바, 간)이 주도하고 뒤이어 스텐베르크 형제(게오르기와 블라디미르), 메두네츠키, 이오간손이 합류해 결성되었다. Christina Lodder, "Constructivism and Productivism in the 1920s," in R. Andrews and M. Kalinovska, *Art into Life: Russian Constructivism 1914–1932*, NY: Rizzoli, 1990, pp. 100~101.

25 〈5×5=25〉 전시는 1921년 9월부터 10월에 걸쳐 열렸고, 여기에 5인의 구축주의자, 로드첸코, 스테파노바, 포포바, 베스닌, 엑스터가 기하학적 추상 형태의 평면 작업을 전시했다.

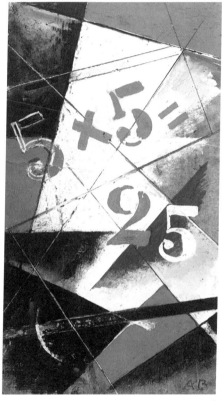

8

적이고 구상적 등의 용어에 대한 부정으로부터 나온다. 새로운 물질적 유기체로 그 요소의 구체적 속성의 조직을 선언한다." 따라서 새롭게 조직된 물질적 유기체는 회화일 수도 있고 실용적이고 기술적인 대상이 될 수도 있는 것이다.[26] 구축주의 형성 과정에서 이들 분석집단이 기여한 것은 모더니스트 회화의 역사에서 구축적 조직 원리를 추출하고, 예술적 실천의 목표에 있어 칸딘스키식의 주관적이고 심리적인 '표현으로서의 예술'을 대신해 '예술적 사물'로 향한 분석적 구축 방법의 통로를 찾으려 했다는 점이다. 객관적 분석집단의 구성원들 중에는 자신의 임무를 예술적 사물을 통한 삶의 조직에 있다고 보았지만, 예술가로서 자신들의 기존 정체성을 버리고 유용성에 맞춰 생산주의자로 변경해야 한다는 데는 생각이 달랐다.

이에 객관적 분석집단에 참여했던 로드첸코를 필두로 '구축주의자들의 최초작업집단'(이하 '작업집단'으로 약칭)이 1921년 3월에 공식 출범했고, 이후 11월에 이르러 인후크 내 구성원들 대다수는 '생산주의 플랫폼에 기초한 구축주의'[27]로 나아가는 도화선에 불을 댕겼다. 이들은 '예술과 산업'의 새로운 통합을 선언하고, 모호한 '예술적 사물'이 아니라 '유용한 사물'의 산업 생산에 참여함으로써 순전히 추상적 방식으로 3차원의 형태를 조작하는 실험을 실제 환경에 확장하길 원했다.[28] 이들은 1921년 봄에 이루어진 일련의 예술과 생산을 둘러싼 많은 쟁론들, 즉 '구성 대 구축', '예술적 구축과 기술적 구축', '조형적 필요성과 기계적 필요성' 사이의 쟁점들에서 지배적 주도권을 확보해 나갔다. 이 쟁론 과

26 1921년 봄에 작성된 작업집단의 진술서 초안, Selim. O. Khan-Magomedov, *INKhUK i ranii konstruktivizm.* Moscow: Architectura, 1994, p. 74. 다음의 책에서 재인용. Christina Kiaer, *Imagine No Possessions*, p. 13.

27 이 용어와 의미는 로더(C. Lodder)와 고흐(M. Gough)의 연구에 기초한다. 졸저, 『한국 구축주의의 기원』, 65쪽에서 재인용.

28 Christinal Lodder, op. cit., p. 102.

정에서 '분석집단'에 참여했던 구성원 내부에 분열이 일어나 구성을 강조하는 집단과 구축적 합리성을 통해 형태를 파생하는 구축주의 집단으로 분화가 진행되었다. 예컨대 애초에 '분석집단'에 참여했던 로드첸코가 후자의 집단으로 분열해 구축주의를 주도하기 시작했다. 왜냐하면 그와 구축주의자들의 의견이 소비에트 사회 건설과 예술문화의 새로운 이론적 개념 형성의 중심지로서 인후크 설립 취지와 1921년부터 막 시작된 신경제정책(NEP) 체제에서 디자인과 건축에 보다 적합한 이론으로 간주되었기 때문이다.[29] 1921년 칸딘스키와 그 추종자들이 인후크를 떠나자 후임 원장이 된 로드첸코의 구성에 대한 구축의 개념은 보다 확실히 자리를 잡았다. 그는 구성을 주로 취향적 선택의 문제로 보았고, 구축을 목표로 파악함으로써 구축의 개념을 명확히 제시했다. 달리 말해 그는 '구성'(композиция)이 목적적 조직이 결핍된 것으로 제작자의 취향에 따른 요소 선택의 문제인 반면, '구축'(конструкция)은 '노출된 구축을 목적에 따라 요소와 재료로 조직하는 것'이라고 정의했다.[30] 그의 이러한 설명은 1921년 5월에 열린 제2회 오브모후(ОБМОХУ; Общество Молодых Художников, 청년예술가협회) 전시회에서 가시적으로 입증되었다. 로드첸코, 이오간손, 메두네츠키 등이 참여한 이 전시회의 출품작 대부분은 금속과 나무, 철사 등의 재료를 사용한 공간 구축물들이었다.그림 9-1, 2 특히 로드첸코가 선보인 「매달린 공간 구축물」은 원형과 육각형 등의 기하학적 '차감 구조체'[31]들이 공중에 매달린 구축물로, 한 해 전에 타틀린이 건조한 「제3인터내셔널 기념탑」에서 한발 더 나아가 재

29 『한국 구축주의의 기원』, 58~59쪽 재인용.

30 Maria Gough, *The Artist as Producer: Russian Constructivism in Revolution*, p. 39.

31 로드첸코의 차감 구조체는 평면의 합판에 원형과 사각형 등 기하학적 패턴의 도형을 규칙적으로 표시하고, 이를 톱질로 분리시켜 재조합해 제작한다. 이때 전체 도형 내부에는 바깥쪽의 도형으로부터 연속적으로 차감된(줄어든) 구축의 연속체가 3차원 공간에 형성된다. 졸저, 『한국 구축주의의 기원』, 249쪽.

료, 구조, 건조 방법에 있어 구축주의를 명시한 표명이었다. 그는 같은 해 9~10월에 스테파노바, 포포바, 베스닌, 엑스터와 함께 기존 '회화의 죽음'을 기치로 내건 전시회 〈5×5=25〉를 열어 기하학적 추상 형태의 작업을 선보였다.

이상과 같이 1920년 3월 조직된 인후크 내에서 진행된 1922년까지의 경과 과정을 살펴보면, 『베시』의 창간호 머리글이 천명한 행간의 뜻이 선명해진다. 리시츠키와 에렌부르크가 한편으로 예술을 일컬어 "삶을 조직하게 하는 합목적적 사물"로 규정하면서도 "시 쓰기를 그만둘 것을 제안하는 시인들로부터, 그림의 도움으로 회화에 대한 거절을 선전하는 예술가들로부터, 멀다. 원시적인 공리주의는 우리에게 낯설다"라고 선을 긋고 나왔을 때, 그들이 지목한 예술가들은 바로 생산주의에 기초한 구축주의자들이었다. 이에 추가해 『베시』가 지목한 "회화에 대한 거절을 선전하는 예술가들"에게 이론적 토양을 제공한 가장 직접적인 생산주의 이론가로는 니콜라이 타라부킨이 손꼽힌다. 타라부킨은 1921년 4월에 인후크에 참여해 1921년 말에 구축주의자들에게 순수 미술에서 산업 영역으로의 즉각적 이전을 요구한 인물이었다. 그의 주장은 후에 정리되어 1923년 모스크바에서 『이젤에서 기계로』[32]라는 제목으로 발간되었다. 그는 여기서 20세기 시각 예술에서 회화의 죽음과 관련한 논의에 영향을 준 공헌을 했는데, 이는 당시 독일의 역사학자 슈펭글러의 『서구의 몰락』에서 받은 영향도 있었지만 구체적으로는 1921년 9월부터 10월까지 열린 〈5×5=25〉 전시회에 대한 비평과 관련이 있었던 것으로 알려져 있다. 그는 10월 30일 이 전시회 말미에 인후크에서 행한 강연 「마지막 그림이 칠해졌다」에서 25점의 출품작 중에서 유일하게 로드첸코의 단색으로 칠해진 「순수 색」(Pure Color)그림 10[33]에 대해서만 언급

32 Николай Тарабукин, *ОТ МОЛЬБЕРТА К МАШИНЕ*, Москва: РАБОТНИК ПРОСВЕЩЕНИЯ, 1923. in *The Artist as Producer*, p. 120.

33 이는 62.5×52.7cm 사각 형태의 패널 3개를 정면뿐만 아니라 위아래 옆면까지 빨강, 노랑,

그림 9-1　〈제2회 청년예술가협회(OBMOKhU, 오브모후) 전시회〉, 1921.5.
그림 9-2　로드첸코의 차감구조체, 「타원형의 매달린 구축, No.12」, 1920.

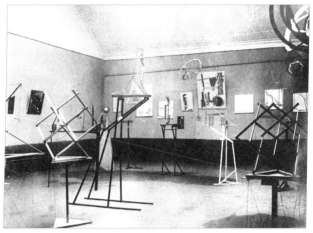

9-1

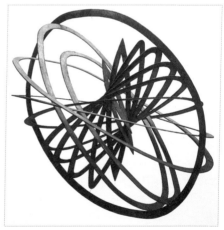

9-2

하면서 "회화의 죽음의 정확한 순간을 발견했다"라고 믿었다.[34] 따라서 이듬해 발행된 『베시』의 창간호 머리글이 인후크가 채택한 생산주의 플랫폼에 대해 선을 긋고 나오자 그가 분노를 표명한 것은 당연한 귀결이었다. 그는 리시츠키와 에렌부르크가 벌인 일은 이미 자신들이 포기한 '사물의 이젤주의 이론'으로서의 '사물주의'(вещизм)에 불과하다고 일축했다.[35]

그러나 타라부킨이 분노한 『베시』의 머리글에 대해서는 리시츠키와 에렌부르크가 실제로 의도했던 본심에 대한 이해가 필요하다. 머리글에서 서로 분리된 참호들의 접합점을 만들고자 한다고 했듯이, 그들, 특히 리시츠키의 바람은 분열된 구축주의의 두 진영 사이에 화해와 연대의 접점을 마련하는 것이었을 것이다. 분열된 두 진영이란 위 설명에서 예시했듯이 표면적으로는 '객관적 분석집단'과 '생산주의 플랫폼의 구축주의'였는데, 엄밀히 말해 전자의 핵심 축은 말레비치의 절대주의였고 후자는 타틀린의 계보였다. 이 두 축의 갈등과 경합은 혁명 전 '비대상 예술'의 출현 과정으로 거슬러 올라간다. 비대상 예술의 서막은 1913년에 최초로 출현한 타틀린의 「매달린 부조」와 같은 해 말레비치의 오페라 「태양에 대한 승리」를 위한 장면 스케치에 등장한 최초의 '검은 사각형'에서 시작되었다. 이후 1915년에 가보(N. Gabo)가 인체의 상반신 토르소를 합판으로 선보인 최초의 구축물 「구축된 머리 No. 1」과 로드첸코의 작업에서도 전조적 모습들이 나타났다. 그러나 비대상 예술의 공식화는 입체-미래주의가 스스로 '미래주의의 종언'을 표명하고 '비대상

파란색을 각각 유화로 칠한 것으로 나란히 벽에 걸려 전시되었다. 따라서 작품은 '캔버스 속에 갇힌 그림'이 아니라 벽에 걸린 '세 개의 사물로서 패널', 즉 '삼원색의 사각형' 세 덩어리 자체였던 것이다. 원제목은 「순수 빨강; 순수 노랑; 순수 파랑」으로 붙여졌다.

34 Maria Gough, *The Artist as Producer*, p. 121.

35 Tarabukin et al., "Institut khudozhestvennoi kul'tury," 86, 87. 고흐(M. Gough)의 위의 책 132쪽에서 재인용.

그림 10 〈5x5=25〉 전시에 출품된 로드첸코의 「순수 빨강; 순수 노랑; 순수 파랑」, 1921

10

예술'로 전환을 표명한 일명 〈0,10〉전, 즉 〈최후의 미래주의 회화전람회: 0,10〉(1915.12.19.~1916.1.17.)에서 이루어졌다.[36] 여기서 말레비치의 하얀 바탕에 검은 사각형만 존재하는 「사각형」을 비롯해 야심 찬 '새로운 회화적 사실주의'의 전시와 타틀린의 사물의 파편과 재료를 조직한 '팍투라'(faktura)로서 '반-부조'(counter-relief)는 향후 러시아 아방가르드의 양대 진영 '절대주의와 구축주의'의 '창세기'이자 서로에 대한 '분열과 경쟁'의 출발점이었다. 말레비치는 전시실 한 칸을 통째로 할애해 절대주의 경전에 해당하는 검은 「사각형」(quadrilateral)을 비롯해 이른바 그가 주장한 '새로운 회화적 사실주의'[37] 작품들을 선보였는데, 이는 서유럽의 '입체파 콜라주'에서 파생되었지만 그것과는 완전히 다른 모습이었다. 전시된 캔버스들은 마치 우주 공간에 생성된 '양감'(masses) 자체가 자율적으로 떠도는 행성들처럼 전시장 벽면을 유영하고 있었다.그림 11-1, 2

　　한편 말레비치와 달리, 타틀린의 「모서리 반-부조」(corner couter-relief)는 전시실 모서리 공간에서 나무 판자와 금속판, 유리, 철사의 장력 등을 변형 및 재조직한 사물의 구조물을 선보였다.그림 12-1 그것은 흘레브니코프 등 이른바 '자움'(zaum, 초이성 언어)의 시인들이 물질 형

36　애초에 이 전시는 제목의 의미처럼 '0,10' 즉 '무(無, 0)의 세계로 환원해 새로운 예술을 추구한 '10명의 참여자'를 의도했다. 그러나 실제로는 말레비치와 타틀린 외 푸니, 포포바, 클리운, 로자노바 등 14명이 참여했다. Leah Dickerman, Inventing Abstraction 1910-1925, MoMA, 2012, p. 206.

필자는 '입체-미래주의에서 비대상 예술로의 전환 단계'를 러시아 아방가르드 예술이 구축주의에 이르는 세 번째 단계로 파악해 비교적 상세히 서술한 바 있다. 『한국 구축주의의 전개, 27~48쪽 참고 바람.

37　말레비치가 말한 '새로운 회화적 사실주의'에서 '사실주의'란 말은 미술에서 흔히 말하는 구상적 묘사 내지는 서술로서 사실주의 또는 리얼리즘과는 아무 관계가 없다. 이는 말레비치가 기존 회화와 구분해 캔버스와 색 자체의 사실성(존재성)만으로 절대주의를 주장하면서 사용되었다. 나움 가보가 1920년 친형인 조각가 안투안 펩스너와 함께 당대 예술이 처한 현실의 난국을 '본질적 삶을 위한 예술'로 타개하자고 촉구한 '사실주의 선언서'도 동일한 맥락의 말이었다. 졸저, 『한국 구축주의의 기원』, 48쪽을 참고 바람.

태의 생성 가능성을 강조한 것처럼 3차원의 물성을 결합했다.[38] 타틀린의 반–부조는 알렉세이 간이 『구축주의』(*Konstruktivizm*, 1922)에서 이론화한 '물질적 구조의 사회주의적 표현'에 도달하는 3가지 원리들(텍토닉스, 팍투라, 구축)을 모두 포함한 것은 아니었다. 그러나 타틀린이 1920년 선보인 「제3인터내셔널 기념탑」은 온전한 구축주의의 방향을 예시한 것으로, 1921년 인후크 내에서 로드첸코를 비롯한 '구축주의자들의 최초작업집단'이 출범하는 데 가장 확실한 추동력을 제시했다. 사실 타틀린은 자신을 구축주의자라고 굳이 말하지는 않았다. 그러나 그는 1924년 인후크 물질문화의 프로젝트 '새로운 삶의 방식'을 예시한 '대량생산 의복과 난로 디자인'을 대중잡지 『붉은 파노라마』(*Krasnaia panorama*) 23호에 선보였을 뿐만 아니라, 발명왕 레오나르드 다 빈치에 필적하듯 인간 동력을 사용한 글라이더, 「레타틀린」(Letatlin, 1929~1932)그림 12-2을 비롯해 많은 비행체 디자인으로 인간과 테크놀로지 사이의 실용적 접점을 찾으려 했다. 따라서 말레비치의 우주적 상상과 실제 기술을 과학적 해결책과 결합시키고자 한 타틀린의 예술적 사고가 바로 1957년 말 세계 최초의 인공위성 '스푸트니크'(Спутник) 1호[39]를 시작으로 1960년대 유인 우주비행 '소유즈'(Союз) 계획으로 이어졌다는 사실은 결코 무리한 연결이 아니다.

한편 리시츠키는 말레비치의 영향을 받아 창안한 입체투영법(axonometric)의 우주적 공간을 떠도는 기하학적 원소들, 즉 '프로운'(PROUN, PROekt Utverzhdeniia Novogo, 신예술 옹호자들을 위한 프로젝트)의 세계를 통해 고요한 절대주의 우주선에 역동적 추진체를 달

38 Leah Dickerman, op. cit., p. 208.

39 러시아어 '스푸트니크'(Спутник)는 '동반자'를 뜻한다. '동반자'의 성공은 미국에 충격을 가해 머큐리 계획을 탄생시켰고, 소련은 미국의 아폴로 계획과 달 착륙에 이어 화성 탐사 이전까지 사회주의 체제의 승리로 선전하고 받아들여졌다. 따라서 소련과 미국의 우주 계획은 구축주의의 '예술의 정치화'보다 더 가시적이고 분명한 정치적 목적성을 지닌 '과학의 정치화'였다.

그림 11-1 〈최후의 미래주의 회화전람회: 0, 10〉전의 말레비치 작품 전시실, 1915.
그림 11-2 이 전시회에 걸린 말레비치의 검은 「사각형」. 러시아 정교회의 이콘화처럼 벽면 모서리의 상단에 걸렸다.

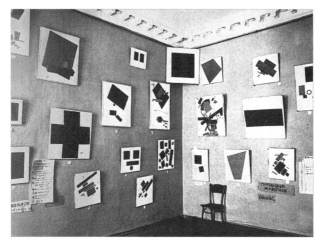

11-1

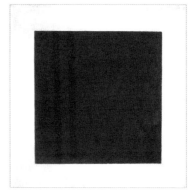

11-2

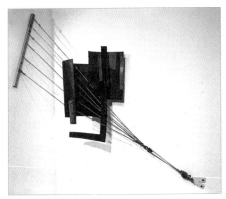

12-1

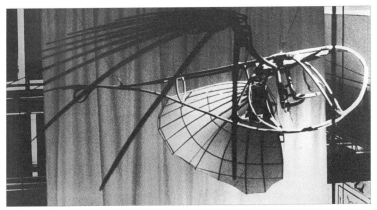

12-2

아 점화시켰다.그림 13 그는 1920년 브후테마스 건축학부를 맡아 모스크바로 옮기면서 인후크에 참여했는데, 모스크바로 가기 전에 비텝스크(Vitebsk) 인민예술학교에서 그래픽과 인쇄 공방을 맡아 가르치던 리시츠키는 당시 학장인 화가 샤갈을 설득해 자신보다 11살 연상 말레비치를 교수로 초빙한 인물이었다. 그곳에서 리시츠키와 말레비치의 관계는 리시츠키의 고유한 예술적 정체성인 '프로운' 개발이 말레비치로부터 지대한 영향을 받았다는 점에서 사제(師弟) 관계이기도 했고, 함께 우노비스(UNOVIS, 신예술의 옹호자)를 주도했다는 점에서 동지이기도 했다. 이들의 절대주의는 기존의 회화를 우주적 공간의 비물질화된 예술적 사물로 전환시키는 획기적인 개념이었지만 합리적이고 유용한 구축적 사물을 생산하는 실재성과는 거리가 있어 보였다. 그것은 일종의 '가설적 경제성의 원리'로 설정된 예술적 창의성이었던 것이다. 이는 말레비치가 34점의 드로잉으로 절대주의 우주의 체계를 표명한 책『절대주의 34점 드로잉』(супрематизм 34 рисунка)에서 잘 드러난다.그림 14 1920년 우노비스 인쇄 공방에서 리소그래프로 발간한 이 책에서 그는 "절대주의 행위는 기하학적 경제성의 관계에 의해 성취된다"라며 "만일 모든 형태가 순전히 실용적 완전성의 표현으로 나타난다면, 절대주의 형태는 다가올 구체적인 세계의 실용적 완전성으로 인식된 행동의 힘의 징후일 뿐이다".[40] 그는 이 징후로 "과거의 편견이 되어 버린 회화는 더 이상 존재하지 않는다"라고 선언하면서 "건축적 절대주의라는 포괄적인 말로 후속 개발은 젊은 건축가들에게 맡기는 바이다. 왜냐하면 그것이야말로 새로운 건축의 시대에 유일하게 가능한 체계로 보기 때문"이라고 밝혔다. 여기서 그가 말한 건축적 절대주의라는 후속 개발로 나아간 젊은 건축가가 바로 리시츠키와 그가 개발한 '프로운'이었다. 리시츠키는 자신의 프로운을 "회화에서 건축으로 변환을 위한 정거장"이라고 정의

40 К. Малевичем, *супрематизм 34 рисунка*, УНОВИС ВИТЕЪСК, 1922, p. 1. 영문판 참조.

그림 13 　리시츠키, 「프로운」 A-2(왼쪽)와 19D(오른쪽), 1920~1921.
그림 14 　리시츠키가 우노비스 공방에서 제작한 말레비치의 『절대주의 34 드로잉』, 리소그래프, 1920.

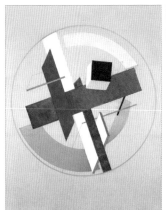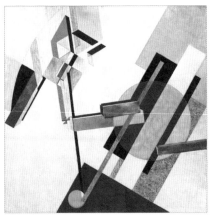

13

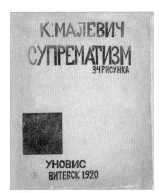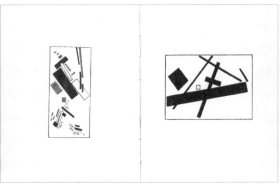

14

새로운 예술, 사물과 구축주의의 출현

했다.[41]

이렇듯 리시츠키는 절대주의와 프로운 체계가 새로운 세계의 '구축을 위한 정거장'이 될 것이라고 확신했기에 인후크 내에 타틀린의 세례를 받은 로드첸코 중심의 생산에 기초한 구축주의자들 사이에서 현대예술의 새로운 지평을 여는 이론적-실험적 쟁론에 참여했던 것이다. 그러나 앞서 설명했듯이 인후크 내의 분위기는 칸딘스키 사임 후 급속히 생산주의 플랫폼의 구축주의로 기울어져 갔고 절대주의는 추상적 애매함으로 읽혔다. 이에 리시츠키는 1921년 9월 인후크 내 강연 프로그램에서 그의 프로운의 체계로 절대주의와 구축주의 사이에 접점을 형성해 중재하려는 듯한 강연을 했다. 그는 "우리는 변형된 재료의 경제적 구축을 통한 형태(그리고 공간 지배)의 창조적 디자인을 목표로 프로운에 생명을 불어넣는다…. 절대주의의 출현으로부터 나온 구축은 새로운 공간 내에서 주도적 요소이며 프로운은 이를 기반으로 한다…. 새로운 목표를 향해 나아가는 프로운은 기능성을 낳고 포괄적인 효용성의 씨앗을 품고 있다"라고 역설했다.[42] (리시츠키의 이 강연 내용은 작성자가 표기되지 않은 『베시』의 창간호 머리글에서의 현대성의 법칙으로 이는 그가 제시한 '명징성, 경제, 합법칙성'의 대목과 의식의 흐름이 같다. 따라서 이 머리글의 작성자는 리시츠키였던 것이 분명하며 실제로 그렇게 알려져 있다.)[43]

그러나 말레비치뿐만 아니라 기능적 실제 구축이 없이 시각적으로만 경제적인 리시츠키의 프로운식 구축은 인후크 내에 공유되기 시작한 구축주의 원리의 차원에서 볼 때, 구축의 목적(텍토닉스)이나 재료의 조작(팍투라)에 따른 실재적 경제성이 보이지 않는 그림에 불과한

41 El Lissitzky und Hans Arp, *Die Kustismen*, Eugen Rentsch Verlag, 1925, p. XI.

42 Roland Nachtigäller and Hubertus Gassner, "3×1=1 Vešč' Objet Gegenstand," p. 40.

43 라스 뮬러 출판사의 『베시』 복간본도 이 창간호 머리글을 리시츠키가 작성한 것으로 보고 있다. *Ibid.* note no. 5, p. 29.

것으로 받아들여졌다. 이런 이유로 그는 모스크바를 떠나 1차 세계대전 이후 예술가들이 모여든 현대 예술의 실험실 베를린을 선택한다. 베를린은 1920년 말에서 1924년 초까지 러시아 이민자들의 문화적 수도였다."[44]

44 Ilya Ehrenburg, *Selections from People, Years, Life*, Pergamon Press, 1972, p. 65.

『베시』의 체제와 내용

『베시』 1～2호 합권은 창간호 머리글에 이어 총 6장의 본문으로 편집되어 있다. 각 장의 제목은 1) 예술과 사회성, 2) 문학, 3) 회화, 조각, 건축, 4) 무대와 서커스, 5) 음악, 6) 영화였고, 마지막에 광고를 수록했다. 이 체제는 3호에서도 동일하게 이어진다. 1장의 〈예술과 사회성〉은 일종의 예술계 소식을 보도하고 논평하는 공론의 장으로, 우선 1～2호 합권에서 눈길을 끄는 것은 1922년 3월 파리에서 개최된 〈국제회의〉 기사다. 이 대회의 공식 명칭은 〈동시대 정신 지령 제정 및 수호를 위한 국제회의〉[45]로 앙드레 브르통이 주도한 조직위원회의 성격을 알 수 있는 정보가 담겨 있다. 이 보도는 문학, 미술, 건축, 음악 등의 예술 분야를 망라해 『리테라튀르』(Littérature)의 편집인 브르통을 비롯해 작곡가 조르주 오리크, 화가 로베트 델로네, 『누벨 르뷔 프랑세즈』(Nouvelle Revue Française)의 장 폴랑, 『리테라튀르』, 『아방튀르』(Aventure)의 비트라흐, 화가 페르낭 레제와 『레스프리 누보』(L'Esprit Nouveau)의 편집자 아메데 오장팡이 참여한다고 전하고 있다. 그러나 편집인들은 러시아 신예술의 대표자가 참석하지 못하고, 회의 장소가 현대성을 논하기에 사회적으로 정신적으로 문제인 도시 파리로 지정되어 유감이라며, 회의가 낡은 예술에 대한 이야기 대신에 실질적인 일로서 장인들의 기술과 조직에 대해 논하기를 기원한다는 논평을 곁들였다.

이 보도에서 주목할 것은 레제와 오장팡을 '『베시』의 "동인"

45 이 국제회의의 목적은 앙드레 브르통이 작성한 제안서에 잘 드러났다. "무엇보다 중요한 것은 과거로의 헌신에 대한 특정한 공식화에 반대하는 것이다…. 최소한의 참조를 가지고 행동하려는 의지의 표현, 즉 알려지고 예상되는 것을 벗어난 지점에서 출발하려는 것이다." André Breton, "Appel du 3 janvier 1922," in CEuvres complètes, Editions Gallimard, 1988, p. 434. in Вещь/Objet/Gegenstand Reprint, p. 59 재인용.

(сотрудник)'으로 거론한 점이다.[46] 그들은 서구의 기계 미학 운동인 '튜비즘'(Tubism)과 '퓨리즘'(Purism)을 주도했고, 특히 화가 오장팡은 1920년 1월에 공동 편집인 르코르뷔지에 등과 합리적 기능주의 기계 미학과 퓨리즘을 개척한 문예 건축지 『레스프리 누보』를 파리에서 창간한 인물이었다.그림 15 이 잡지의 타이포그래피와 편집 디자인은 르코르뷔지에가 아닌 폴 데르메(Paul Dermée)가 맡았는데 혁신적이지는 않았지만 내용에 있어서는 당시 유럽에서 『베시』와 많이 닮아 있었다. 이런 이유로 『베시』는 1~2호 뒷부분에 현대 예술의 상황을 평가하는 설문 조사에서 레제의 답변을 실었고, 르코르뷔지에의 설문 조사는 다음 호(발간이 무산된 4호)에 게재할 예정이었다. 이와 더불어 『베시』는 건축적으로 중요한 역할을 했는데 그 이유는 1~2호 합권의 3장 〈회화, 조각, 건축〉에서 르코르뷔지에가 소니에와 함께 『레스프리 누보』에 발표한 글, 「현대건축」과 「프리페브리케이트 주택」을 실었고, 3호에도 그들의 「퓨리즘에 대하여」[47]를 실었기 때문이다. 이 글들은 본명 샤를-에두아르 잔느레(Charles-Édouard Jeanneret)가 르코르뷔지에로 개명하고, 오장팡이 '소니에'란 필명으로 함께 발표한 것으로 유럽에서 진행된 국제적 구축주의의 토대를 제공했다.

국제회의 기사 오른쪽에는 유럽의 여러 잡지와 러시아의 한 미술관 소식이 네 단 기사로 실렸다. 이 기사는 다다의 범 혁명적 역할을 다룬 잡지 『인민저널』(*Journal du Peuple*)에 다다이스트 조르주 리베몽-데사뉴[48]가 글을 썼다는 소식, 프랑스 사회주의 성향의 잡지 『클라르테』

46 Вещь/Objet/Gegenstand no. 1~2, p. 16.

47 Вещь/Objet/Gegenstand no. 3, p. 20.

48 조르주 리베몽-데사뉴(Georges Ribemont-Dessaignes)는 1884년 6월 19일 몽펠리에에서 태어나 1974년 7월 9일 생제네에서 사망한 프랑스의 작가, 시인, 극작가, 화가이다. 그는 1920년부터 다다운동 전반에 걸쳐 활동했고 앙드레 브르통과 같은 초현실주의자와도 한동안 가깝게 지내다가 결별했다.

(Clarté)에 알베르 글레즈와 페르낭 레제의 복제품이 실렸다는 소식과 함께 러시아 관련 소식으로 활력을 제공했던 '모스크바 회화문화미술관'이 인민계몽위원회(Narkompros) 문학 분과 리토(Лито)에 의해 점유되었다는 소식을 전했다.[49] 1920년대 초 구축주의가 자리매김하면서 소비에트 사회주의 리얼리즘의 작가 알렉산드르 세라피모비치와 문학계와 볼셰비키 당이 점차 아방가르드 예술을 형식주의로 표적화하기 시작한 상황을 엿볼 수 있다. 이와 함께 잡지 『마』(MA, 오늘)와 『우다르』(Udar, 타격) 관련한 기사도 눈길을 끈다. 헝가리 정부가 『마』의 국내 반입은 물론 큐비즘 회화 복제품과 사회주의 문학까지 검열한다는 짧은 소식으로 이는 당시 『마』의 내용적 변화를 시사하는 기록이라 할 수 있다. 애초에 이 잡지는 라조스 카사크(Lajos Kassak)와 라즐로 모호이-너지(László Moholy-Nagy)가 주도한 아방가르드 잡지로서 두 단계의 시기적 변화를 거쳤다. 창간 초기(1916~1919)에 『마』는 부다페스트에서 발행되었지만 1920년부터 비엔나에서 발행되어 1926년까지 발간되었다.그림 16-1, 2 초기 잡지의 성격은 다다이즘을 표방했지만 점차 절대주의와 구축주의로 나아갔고 마지막에는 『더 스테일』(De Stijl)을 수용했다. 『마』는 모호이-너지가 1923년 그로피우스의 초청으로 바우하우스 교수진이 되기 전에 활동을 보여 주는 중요한 기록이기도 하다. 모호이-너지가 디자인한 『마』의 표지그림 16-1는 1921년 그가 제작한 구축 작업 「건축(이상한 구축)」과 관련이 있다. 그는 여기서 반원, 수평선, 수직선의 색 면들을 요소로 마치 건축 가구(架構)의 보와 기둥처럼 서로 교차시켰다. 뿐만 아니라 색 기둥과 보 사이에 각각 1개씩 은색 재질감을 적용해 금속성의 팍투라로

49 리토(Лито)는 나르콤프로스(인민교육위원회) 산하 문학 분과의 약칭. 모스크바 회화문화미술관은 혁명 직후 1918~1919년경 칸딘스키, 말레비치, 타틀린, 로드첸코 등이 주축이 되어 주로 젊은 아방가르드 집단의 회화를 소장하고 대중 교육 및 문화 개발을 목적으로 설립되었다. 초대 관장은 칸딘스키이었고, 이후 1921년에 로드첸코가 관장을 맡았다. 1922년 이 기사의 내용대로 문학계가 미술관을 접수하자 소장품들은 트레차코프 미술관으로 이전되었다.

그림 15 　잡지 『레스프리 누보』(L'Esprit nouveau) 18호, 1925. 르코르뷔지에가 발간한 이 잡지의 디자인과 편집은 폴 데르메(Paul Dermée)가 맡았는데 내용만큼 현대적인 타이포그래피를 보여 주지는 않는다. 그러나 혁신적인 예술 담론을 담고 있었다.

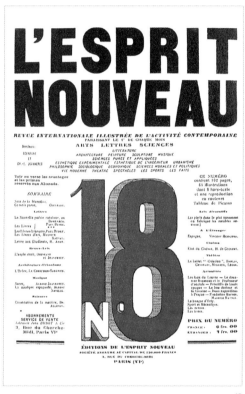

15

구축적 의지를 강조했다.그림16-2[50] 그는 공식 직함은 없었지만 잠시 '헝가리 소비에트 공화국'[51]을 지지했고, 1919년에 비엔나로 가서 작품 활동 및 전시와 함께 『마』를 통해 '새로운 사회의 결정체'로서 구축주의를 모더니즘 차원에서 전개했던 것이다.[52] 『베시』가 창간된 1922년에 그는 베를린에 갔고 거기서 1918년 12월에 브루노 타우트(Bruno Taut)를 승계해 예술노동위원회 의장으로 바우하우스(1919~1933)를 설립한 발터 그로피우스와 만났다. 또한 그는 베를린에서 리시츠키를 만나 '신타이포그래피'를 형성하는 데 지대한 영향을 받았다.

　『베시』 1~2호는 국제회의 소식과 여러 단신들에 이어 파리에서 세르게이 로모프가 편집자로 발간한 러시아 이민자들의 문예지 『타격』(Удар)의 창간호 발간 소식을 전하면서 이에 대한 논평을 다뤘다. 기사 중 『타격』의 한 논설이 "타틀린들, 말레비치들 등을 헛소리"라고 매도하며 "러시아에는 회화가 부재하다"고 말한 것에 대해 '러시아 회화의 본질을 제대로 파악하지 못한 시끄러운 잡소리'로 일축하고, 환영을 빛으로 묘사하는 광선주의 언저리나 맴도는 "라리오노프들"이라고 강하게 반박했다고 전했다. 이 기사 내용은 혁명 후 내전 시기 동안 파리와 베를린 등 유럽으로 도피한 러시아 이민자 사회에 예술가들의 활동이 활발했을 뿐만 아니라 그 규모도 상당했음을 역으로 시사하는 자료라고 할 수 있다. 따라서 『베시』의 발간 목적이 러시아와 서구 사이에 국제적

50　필자는 리시츠키의 1919년 포스터 「붉은 쐐기로 흰색을 쳐라」와 1921년 모호이-너지의 이 작품이 1929년 식민지 조선에서 이상이 공모전에서 1등 수상한 『조선과 건축』(朝鮮の建築) 표지와 제호 '의, の' 자의 레터링을 비롯해 그의 시 「이상한 가역반응」(1931)의 마음속 이미지와 관련성이 있다고 본다. 졸저, 『한국 구축주의의 기원』, 21~23쪽과 『이상 평전』, 205~206쪽을 참고 바람.

51　헝가리는 러시아혁명의 여파로 1919년 3월부터 8월까지 잠시 동안 러시아에 이어 두 번째 볼셰비키 국가 체제를 수립했다.

52　Karel Teige, "Radicaux et rationnels: Le modernisme et la nouvelle typographie," in Steven Heller, *De Merz à Emigre et au–delà: Graphisme et magazines d'avant–garde au XXe siècle*, Phaidon, Paris, 2005., p. 96.

그림 16-1　잡지 『MA』(오늘) 1922년 3월호, 표지는 헝가리 구축주의자 모호이-너지가 1923년 바우하우스 교
　　　　　수진에 참여하기 전에 디자인했다.
그림 16-2　위 표지의 기본 발상은 1921년 그가 제작한 구축작업 「건축(이상한 구축)」에서 유래했다.

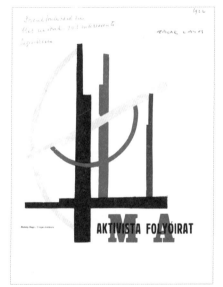

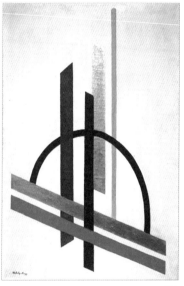

16-1　　　　　　　　　　　　　　　　　　　　　16-2

구축주의의 연대와 가교 역할을 포함해 유럽 각국의 주요 도시에 흩어진 러시아 이민자 사회를 대상으로 예술교육과 정보 제공의 역할도 있었음을 가늠케 한다. 기록에 따르면 당시 뿌리를 잃은 러시아인의 독일 이민자 수는 거의 30만 명에 이르렀고 그들이 문화적, 경제적으로 다양한 공동체를 만든 힘과 속도는 놀라웠다. 당시 독일은 1차 세계대전에서 패한 후 바이마르공화국을 세웠는데 인플레이션이 심해서 이민자들은 베를린에 가지고 온 약간의 예금으로도 소규모 사업을 시작할 수 있었다고 한다. 또한 1922년까지 무려 40개의 러시아 출판사(대부분 생산비가 저렴해 베를린에 사무소를 두고 있었음)가 만들어져서 열성적인 독자층의 강렬하지만 단기적인 요구를 적극적으로 충족시켰다. 베를린의 프레거 광장(Prager Platz) 주변은 이민계 예술가들과 여행 온 러시아 예술가들의 문화적 중심이었다.그림 17-1 특히 카바레 보겔(Vogel)과 카페 프레거 디엘(Prager Diele)은 수많은 선언, 낭독, 공연 등으로 러시아 문학사에 대한 논쟁과 함께 독특한 이민자 경관을 만들고 있었다.[53]

 기사 중에 『타격』을 "혁명 전 파리에 거주하며 러시아 이민자들의 '히스테릭한 정치광과 과장된 거짓말'로부터 조심스레 거리를 둔 러시아 예술가 집단의 기관지"라고 평한 부분은 리시츠키와 에렌부르크의 직접적인 체험과도 관련이 있다. 그들은 모두 1차 세계대전과 러시아혁명 전에 유럽에서 보낸 경험이 있었다. 예컨대 리시츠키는 러시아 태생 유대인들에 대해 러시아 학교와 대학 진학에 입학 정원을 제한하는 구차르 정권의 정책 때문에 19세 때인 1909년 독일로 가서 다름슈타트 기술학교에서 공부하면서 프랑스와 이탈리아를 여행한 적이 있었다. 당시 파리에는 그의 유년 시절 2살 위 평생지기로 입체파 조각가였던 오십 자드키네(Ossip Zadkine)가 있었다. 그를 통해 리시츠키는 파리의 유대인 예술가 집단과 접촉한 적이 있었다. 에렌부르크 또한 세계대전 이

53 R. Nachtigäller and H. Gassner, '3×1=1 Vešč' Objet Gegenstand, in op. cit., p. 29.

전에 파리에서 8년을 보냈고, 혁명 후 유대인 출신이라는 이유로 추적과 감시를 받아 1921년 모스크바를 떠나 파리에 가서 생활했다. 그곳에서 그는 디에고 리베라를 만나고 신문 『예술사랑』(Amour de l'Art)에 러시아 예술에 대해 기고하는 등 활동을 했고, 벨기에를 거쳐 베를린으로 가서 많은 러시아 이민 예술가들과 교류했다. 당시 프레거 광장 일대는 혁명 내전 시기에 볼셰비키 적군파 정부를 피해 망명 온 멘셰비키파의 백군파 정치가들을 비롯해 예술가들이 몰려들어 이른바 '베를린 속의 러시아'로 유명세를 떨치고 있었다. 에렌부르크는 광장의 호스텔에 거주하면서 카페 프레거 디엘(Prager Diele)에서 많은 예술가들과 만나면서 이 카페를 '문학 동굴'로 활용했다.[54] 당시 그곳에서 파이프 담배를 피우던 에렌부르크와 조우한 인물들은 막심 고리키, 보리스 파스테르나크, 세르게이 예세닌, 안드레이 벨리, 블라디미르 나보코프 등으로 알려져 있다.그림 17-2 빅토르 시클롭스키(Viktor Sklovski)는 카페 프레거 디엘에서의 에렌부르크에 대해 회고하길, "나는 그에게 화를 낸 적이 있다. 그는 자신을 유대교에서 가톨릭이나 슬라브 신도로 그리고 유럽식 구축주의자로 변화하는 과정에서 그의 과거를 잊지 않았기 때문이다. 사울은 바울이 되지 못했다…. 그는 오래된 인본적 문화와 현재 기계로 건설되는 새로운 세계 사이의 모순을 느끼는 사람이다."[55]

　　『베시』 1~2호에 수록된 「로만 야콥슨에게 보내는 편지」의 작성자 시클롭스키 역시 수배를 받아 핀란드를 거쳐 독일로 탈출해 피신한 인물이었다. 이 편지는 그가 1920년부터 프라하에 가 있던 로만 야콥슨(Ромáн Якобсóн)에게 쓴 것으로 이 둘은 1916년부터 서로 알고 지낸 문학 이론가들이었다. 시클롭스키는 페트로그라드 '오포야즈'(OPOJAZ, 시언어연구회)의 공동창립자 중 한 명이었고, 야콥슨은 오포야즈에 맞

54　*Ibid*., p. 30.
55　*Ibid*., p. 30.

서 모스크바 언어 서클(MLK)을 조직한 6인의 공동 설립자 중 한 명으로 훗날 미국으로 가서 구조주의 언어학에 지대한 영향을 주었다. 「로만 야콥슨에게 보내는 편지」는 1922년 1월에 쓰어 『베시』에 실리기에 앞서 잡지 『책코너』(*Книжный Угол*)에 실렸던 것으로 알려져 있다.[56] 처음에 볼셰비키 혁명을 지지했지만 혁명 후 환멸을 느껴 모스크바를 떠난 야콥슨에게 "돌아오게나"라고 말하는 「…편지」의 내용은 사실상 시클롭스키의 편지를 빌려 한 에렌부르크와 리시츠키의 설득이라고 할 수 있다. 왜냐하면 이 편지가 『베시』 창간호의 제1장 〈문학〉 '앞에' 실린 이유는 야콥슨의 이론이 바로 마야콥스키와 흘레브니코프 등 입체-미래주의자들의 '초이성 언어'(zaum)[57]를 말레비치와 타틀린의 비대상 언어로 그리고 마침내 구축주의 언어를 탄생시킨 '팍투라'와 '사물', 즉 질료로부터 형태의 조작과 사물의 구축을 설명할 수 있는 언어 이론이었기 때문이다. 좀 더 구체적으로 말해 야콥슨은 시의 본질을 정의하면서, 시는 궁극적으로 '사물의 언어'에 속한다고 주장한 인물이었다.[58] 이로 인해 그는 1920년에서 1921년 초에 시클롭스키와 함께 예술가의 임무를 재료적 팍투라의 가공과 재료로부터의 구축이라고 설명하고 회화, 조각뿐만 아니라 '시의 사물성'을 강조했다. 따라서 생산주의 플랫폼에 기초한 러시아 국내 구축주의자들이 배제한 이른바 '시와 회화의 죽음' 대신에 『베시』의 편집인들은 시클롭스키의 편지를 빌어 훗날 20세기 구조주의 언어학을 탄생시킨 야콥슨과 그의 '사물로서 시의 언어학'을 호출하고 있었던 것이다. 이로 인해 편집인들은 성격이 완전히 다른 쿠시코프와 예세닌과 같은 이미지주의자들까지 포괄하고 전통적인 회화와 조각 같은 장르를 넘어서 사진, 실험영화, 심지어 라울 하우스만의 광음학(optophonetics)과 같은 뉴미디어와 서커스, 재즈, 무대 등에 대한 기고문까지 포함하면서

56 『책코너』(*Книжный Угол*)는 1918~1922년까지 발간됨. *Вещь/Objet/Gegenstand Reprint*, p. 61.

57 자세한 설명은 『한국 구축주의의 기원』, 29~42쪽으로 대신함.

58 Richard Bradford, *Roman Jakobson Life, Language, Art*, Routledge, 1994, p. 3.

그림 **17-1** 베를린 프레거 광장, 1910년대 사진.

그림 **17-2** 프레거 디엘 카페 내부. 러시아 소비에트 이민 예술가들이 즐겨 찾던 이 카페에서 에렌부르크는 커피와 담배를 즐기며 지인들을 만났다.

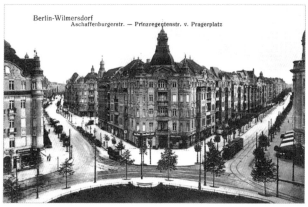

17-1

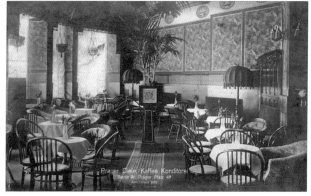

17-2

현대 아방가르드 예술의 거의 전 범위를 다룰 수 있었던 것이다.[59]

〈문학〉 편에는 앞서 설명한 마야콥스키의 시 「예술 군단에 보내는 두 번째 명령」(1921)에 이어 보리스 파스테르나크(Борис Пастернак)의 시가 실렸다. 이는 1917년 「건드리지 말라, 방금 칠한 것이다」(Не трогать, свежевыкрашен)라는 시로 파스테르나크의 시집 『누이 나의 삶 』(Сестра моя жизнь, 1922)[60]에 수록되었다. 원래 이 시집은 표지 제목의 세 단어, 즉 '누이'(Сестра) '나의'(моя) '삶'(жизнь)이 각각 세로로 표기되어 출판되었다.그림18 표지에서 제목은 시각적으로 가운데 단어 '나의'가 중간에 위치해 위의 '누이'와 아래의 '삶' 양쪽 단어를 지시한다. 이처럼 중의적 표현의 제목을 지닌 시집에 수록된 파스테르나크의 시는 내용적으로도 역설적 사실을 의도적으로 비춘다. '방금 칠한 것은 새롭다. 그러나 칠이 마르기 전까지 만질 수는 없다'라는. 그것은 1917년 혁명기의 삶을 둘러싼 양방향의 희망을 말한다. 즉 한편으로 본성으로부터의 서정적 삶에 대한 기억과 다른 한쪽으로 굴욕과 부당함에 맞선 혁명의 욕망. 시는 이 양방향의 욕망에 대해 모두를 예의 주시하는 시선을 담고 있다. 세계대전, 혁명, 내전이 초래한 삶의 변화에 대해 파스테르나크는 완전히 칠이 마르기까지 온몸의 기억으로 '삶'을 들여다보았던 것이다: "기억은 종아리와 뺨과 팔과 입술과 눈의 반점들 속에 (있다)…." 그는 이 '살아 있는(Живой) 기억'을 훗날 '삶'을 뜻하는 제목의 대서사시, 「닥터 지바고」(Доктор Живаго, 1957)에도 고스란히 담았다. 이는 1960년대 냉전 이데올로기의 시선이 개입되어 영화화되기도 했다.

59 Вещь/Objet/Gegenstand Reprint, pp. 41~42.

60 이 시집의 1922년 초판은 표지 제목의 세 단어 '누이' '나의' '삶'(Сестра моя жизнь)을 '세로'로 표기해 출판했다. 이로 인해 가로쓰기로 할 경우 대부분 '나의 누이의 삶'으로 번역하는 경우가 많다. 그러나 주의할 것은 인쇄된 표지에서 제목은 구조적으로 '나의'가 '누이'와 '삶' 중간에 위치해 양쪽 모두를 지시하는 소유 형용사로 작용해 '나의 누이'와 '나의 삶'을 지시하는 시각 언어로서 작용한다는 사실이다. 이러한 맥락에서 필자는 원문 그대로 제목을 『누이 나의 삶』으로 표기한다.

그림 18 보리스 파스테르나크의 시집 『누이 나의 삶』(Сестра моя жизнь), 1922.

БОРИС ПАСТЕРНАК

СЕСТРА
МОЯ
ЖИЗНЬ

ИЗДАТЕЛЬСТВО
З. И. ГРЖЕБИНА
МОСКВА
1922

18

그러나 이러한 냉전적 시선과 1917년 혁명기에 발표되어 『베시』 창간호에 실린 파스테르나크의 시가 함의하는 것과는 구분해야 한다. 왜냐하면 『베시』 창간호가 '살아 있는 삶'에 대해 고민한 파스테르나크의 글을 마야콥스키의 시 다음에 편집했을 때 이 시의 의미는 혁명 후 마야콥스키가 '예술 군단에 대해 명령'한 '삶의 예술'에 대한 균형과 보완적 의미를 포착하려는 의도로 볼 수 있기 때문이다. 이는 당시 러시아 국내에서 전개되고 있던 구축주의가 담지 못한 부분을 채워 '삶의 예술'을 완성시키려는 또 다른 구축의 의도였던 것이다. 그러므로 파스테르나크의 시는 새로운 구축주의에 대해 아직 속단하지 말고 칠이 마를 때까지 지켜보아야 할 여운과 암시로 읽힌다. 그것은 마야콥스키식의 예술적 열정과 파스테르나크식의 삶의 해석을 모두 담은 '구축적 예술'로 "편협한 것"이 아닌 '열려진 삶의 예술'로 나아가기 위한 포석으로 보인다.

『베시』의 〈문학〉 편에 실린 작품들은 모두 이러한 맥락에서 읽히는 보다 큰 의미 구조의 거대 성운을 형성하는 별들의 집합체라고 할 수 있다. 예컨대 샤를 빌드라크의 「정원」, 이반 골의 「한낮」, 세르게이 예세닌의 「푸가체프」, 장 엡스텡의 「쥘 로망」, 쥘 로망의 「유럽」, 장 살로의 「러시아 시」, 알렉산드르 쿠시코프의 「이미지주의의 엄빠와 아마」, 프란츠 헬렌스의 「문학과 영화」, 그리고 외국 잡지에 실린 러시아 시 관련 글 등은 개별 예술 분과들이 새로운 구축적 예술이라는 종합적 완성체로 향해 가기 위해 치밀하게 조립될 부품이자 팍투라들이었다.

그러나 국제적 구축주의 예술의 연대와 확산을 위한 모색은 당시 리시츠키와 에렌부르크의 개인적 열정만으로 추진된 것이 아닐 수 있다는 사실에도 주목해야 한다. 왜냐하면 배후에 당시 소비에트연방의 관용적 입장과 정책적 지지가 있었기 때문이다. 예를 들어 인민교육위원회(Narkompros) 위원장 루나차르스키(Анатолий Луначарский)가 시테렌베르크에게 지시한 내용은 매우 흥미롭다. 그 지시는 '예술 작품과 도록의

출판, 러시아 음악 연주회, 연극 공연 등뿐만 아니라 해외 예술 작품과 산업 디자인 제품 전시회 등에 대한 계획을 세우도록 한 것이었고, 이로 인해 특히 독일과 미국 현지에 접촉을 모색하는 러시아 예술가들을 위한 국제 사무소가 설립되었던 것이다. 이에 1919년 모스크바에서는 '예술 대사'를 통해 서유럽과 예술 교류를 조직하는 일종의 '공공 외교' 차원의 일이 시작되었다.[61] 따라서 비록 리시츠키가 예술에 대한 정부의 개입과 루나차르스키의 문화 정치에 대해 비판적인 입장을 취했고, 에렌부르크가 1917년과 1921년 사이에 러시아혁명에 대해 비교적 비판적이었으며 한발 더 나아가 혁명 정부의 반대파(멘셰비키)를 간접적으로 지지한 인물이라는 사실들'[62]에도 불구하고 국제적 잡지를 창간할 수 있었던 것은 『베시』의 목적이 내전 승리 후 신경제정책 추진 등 체제 확립의 자신감에서 우러나온 소비에트 정부의 관용적 공공외교 정책과 이에 대한 '예술 홍보 대사'의 역할과 무관하지 않았던 것으로 보인다. 에렌부르크의 활동에도 애매한 부분이 있지만 일단 논외로 하더라도 리시츠키의 경우 베를린의 이주민 예술가 그룹과는 근본적으로 입장이 달랐다. 실제로 그는 1922년 베를린 반 디멘(Van Diemen) 갤러리에서 열린 〈최초의 러시아 미술전〉(Erste Russische Kunstausstellung)에 '정치위원' 자격으로 정식 파견된 인물이었으며, 스스로 러시아 예술의 대변인이라고 생각했기 때문이다.[63]

61　A. Lunaèarskij, order no. 376, 26.2.1921, issued to D.Sterenberg, quoted in W. Lapschin, "Die erste Ausstellung russischer Kunst 1922 in Berlin," in *Kunst und Uteratur, Sowjetwissenschaften*, 33. Jg., Heft 4, July/August 1985, p. 554. *Вещь/Objet/Gegenstand Reprint*, p. 31에서 재인용.

62　*Ibid*., p. 31 재인용. From aconversationwithA. Lunacarskij in*Izvestija VCIK* of 23.4.1922.

63　Stephanie Barron & Maurice Tuchman, *The Avant-Garde in Russia 1910-1930: New Perspectives*, MIT Press, 1980, p. 94.

기념비적 예술과 국제적 구축주의

『베시』1~2호의 3장 〈회화, 조각, 건축〉 편에는 접힘면 세로 방향으로 두 개의 구호가 인쇄되어 있다. 펼침면 왼편의 "질서의 갈망─인간의 가장 높은 요구"(12면)가 오른쪽 면의 "그것이 예술을 낳았다"(13면)와 짝을 이룬다. 3장에 실린 알베르 글레즈의 「회화와 그 경향들의 현대적 상황에 관하여」와 테오 반 두스부르크의 「기념비적 예술」은 전자가 현대 회화의 역사적 궤적과 법칙에 대한 설명이라면, 후자는 과거에 건축가가 예술가와 조각가의 자리를 점유하면서 귀결된 독단적이고 파괴적인 건축으로부터 존재론적 본질에 의한 구축적 건축을 제안한다. 두 글은 모두 현대 회화와 건축의 분기점을 '입체주의와 미래주의'로 파악하고 있다. 이로부터 회화는 감각과 인상 같은 모호한 가치에서 벗어나 엄격한 원리에 기초해 재료로부터 새로운 형식을 부여받게 되었고, 건축은 이러한 회화 개념의 심화로부터 평면의 공간과 균형 잡힌 관계의 원리를 구체적 양감(mass) 속에 각인시켜 이른바 '기념비적 예술'의 구성적 시각성을 넘어서야 한다는 것이다. 주목할 것은 네덜란드 『더 스테일』(1917~1928) 그룹의 반 두스부르크가 현대의 구축적 건축이 넘어서야 할 대상으로 '기념비적 예술'을 지목하고 있다는 사실이다. 그가 지목한 '기념비적'이란 무엇이고 어디에서 유래한 것인가? 이 질문의 화살은 칸딘스키로 향한다. '기념비적 예술'이라는 용어는 칸딘스키와 그가 인후크에서 주도한 주관적이고 '심리적인 연구'에서 유래한다. 1920년 5월 이후 인후크 원장직을 사임하고 베를린으로 가기 전까지 칸딘스키는 전체 예술과 특정 분과 예술의 근본적 요소를 정의하기 위해 예술의 '공통적 감각 요소'에 대한 일종의 과학적 연구라는 것을 추진했다. 이 과제 중 하나로 가정된 것이 '미래의 예술'로서 '기념비적 예술'이었다. 그것은 일종의 '종합예술'(Gesamtkunstwerk)을 뜻하는 것으로 음악과 무대를 포함해 시각예술 전체를 아우른다. 기념비적 예술로 나아가기 위해서는 서로 다른

예술의 공통 요소가 무엇인지 정의하는 과학적 실험 연구가 필요했던 것이다. 이를 위한 연구에서 개별 분과 예술의 요소로서 회화에서는 색채와 볼륨의 형태, 조각에서는 공간과 부피의 형태, 건축에서는 부피와 공간의 형태, 음악에서는 음성과 시간의 형태, 무용에서는 공간과 시간의 형태, 시에서는 발성 곧 음성과 시간의 관계가 정의되었다. '기념비적 예술'은 이러한 예술들 사이에 존재하는 고유성을 종합적으로 연결하는 이론을 통해 최종적으로 발전된 것이라고 할 수 있다.[64]

인후크 초기에 칸딘스키의 '기념비적 예술'의 이론화는 시각예술분과(IZO)의 오십 브릭과 같은 이론가뿐만 아니라 로드첸코와 스테파노바 같은 예술가들의 전폭적인 지지를 받았다.[65] 그러나 연구가 진행되면서 칸딘스키는 회화와 조각 및 건축의 공간 예술보다는 주로 회화와 시와 연극, 음악, 무용 등 시간 예술과의 연결점을 찾는 데 관심을 보였고, 무엇보다 그는 미적 표현의 심리학적 토대를 마련한다면서 이른바 '과학적 분석'을 통해 인간이 형태와 색을 어떻게 인식하는지에 대한 일반 법칙을 추론하고자 했다.[66] 그러나 이는 인후크 구성원들에게 단지 '과학적'이란 미명으로 포장된 '주관적 방법'으로서 실제 과학이 아닌 것으로 인식되었다. 따라서 칸딘스키의 주장은 그가 1913년경 독일에서 선보인 구성 작품들, 즉 추상과 반추상으로 이루어진 회화적 관심을 과잉으로 규정한 것으로 받아들여지기 시작했다. 칸딘스키가 회화는 물론 음악에서도 동일시한 '요소들의 구성적 태도와 관계'는 '내적 필요'에 따른 '강한 내적 긴장 상태'와 관계한다. 이러한 칸딘스키의 이론과 실제는 주관적이고 심리적인 것으로 인후크 내부에서 그의 예술은 '우발적이고 개인적인 것'으로 공격을 받기 시작했다.[67] 바로 이러한 문제는 모

64 Maria Gough, op. cit., p. 29.

65 *Ibid.*, 29.

66 *Ibid.*, 29.

67 *Ibid.*, 30.

스크바 인후크 내에 '객관적 분석의 작업집단'의 출현을 초래한 계기가 되었던 것이다.

이런 맥락에서 반 두스부르크의 글은 한편으로 회화와 건축 등이 협업적 관계를 통해 종합예술로서 '기념비적 예술'을 수용하면서도, 다른 한편으로 칸딘스키식의 심리적 주관주의가 아니라 예술의 해당 분야 내에 '고유한 수단의 적용'에 의해 건축을 해방시키는 방법의 모색을 주장한다.(n1/2, p15, 그림 19-1). 그는 "하나의 사물은 다른 것 없이는 (성취가) 불가능하다"라며 글머리에 새로운 "조형적 의식의 결론은 적절한 균형을 기초로 기념비적 양식을 성취하기 위한 각 예술의 협업"을 강조했다. 방법적으로 현대건축은 '자연적 형태의 양식화나 장식적 형태의 가시성'과 무관하게 "우연하고 덧없는 것으로부터 구축적 계획에 부합하는" 자체의 문법을 건축 내부의 고유한 재료와 수단으로부터 찾아야 한다는 것이다(1~2, p15). 1~2호 〈앙케이트〉에서 '현대 예술의 상황'에 대해 묻는 인터뷰 질문에서 페르낭 레제와 반 두스부르크의 답변은 이 문제에 대한 보다 확실한 태도를 보여 준다. 레제는 시각적 묘사 없이도 현대의 공장 제조 사물로부터 조형적 작품을 건설할 수 있는 (구축적) 경향이 정립되었다고 말한다.(1~2, p16, 그림 19-2) 이어서 반 두스부르크 역시 "외적이고 개인적인 것을 배제하고 추상적이고 전 세계적인 것 쪽으로의 새로운 예술의 진화"가 "공통의 노력과 개념들에 의해 집단적 양식의 실현을 가능하게 했다"(1~2, p. 20)라고 현대 예술의 상황을 파악했다. 이러한 상황적 인식은 바우하우스가 1919년 설립 후 초기 표현주의 회화적 성격에서 벗어나 1923년 바우하우스 전시회에 등장한 '모듈 방식의 프리페브리케이션 조립식 주택안'과 같은 서구의 구축주의 건축을 태동하는 데 지대한 역할을 했다.그림 20

『베시』 1~2호에는 푸닌(N. Punin)이 쓴 「타틀린의 탑」(n1/2-p22)이 실려 있다. 이 글은 반 두스부르크의 글 다음에 배치되어 편집 의도로 볼 때, 칸딘스키와 반 두스부르크가 말한 '종합예술로서 기념비적 예

술'을 예시한다.그림 21-1 혁명 후 인민교육위원회(Narkompros) 시각 예술 분과(IZO)의 의뢰로 타틀린은 「제3인터내셔널 기념탑」 작업을 수행했다. 이 탑은 높이가 거의 5백 미터에 달하는 나선형 구조로 페트로그라드 네바강 너비의 경간을 가로지르도록 계획되었는데, 파리의 에펠탑과 달리 의도한 높이까지 올라가는 것은 무리였다. 무엇보다 내재된 구조적 복잡성과 고비용으로 인해 건물의 유용성, 수단의 경제성, 기계적 효용성 등과는 거리가 먼 계획이었다.[68] 그러나 생산과 실용주의에 기초한 러시아 구축주의를 확실히 예시한 최초의 사례였다.그림 21-2 이는 기존 회화의 그리기 대신에 '비대상 예술'로서 회화와 조각의 조형성과 건축의 실용적 구조와 기능까지 모두 통합한 유기적인 종합체였다. 무엇보다 수직과 나선형 구조체 내부에 세 개의 유리로 된 육면체 건물들은 기계적 제어에 의해 다양한 속도로 회전 운동을 하도록 계획한 획기적인 발상이었다. 이러한 러시아 구축주의 예술의 핵심을 짚고 본질을 소개한 글이 바로 「러시아에서의 전람회들」이다.

울렌(Ulen)이란 필자가 작성한 「러시아에서의 전시회들」(n1/2, pp18~19)은 10월 혁명 전후에 전개된 아방가르드 예술의 구심점으로서 전개된 전시회들을 통해 러시아 구축주의의 탄생 과정을 서구에 소개하고 있다. 여기서 필자 울렌은 리시츠키가 사용한 필명으로 추정된다. 왜냐하면 그 내용과 역사를 가장 잘 아는 사람은 피상적인 관찰자인 작가 에렌부르크가 아니라 리시츠키이기 때문이다. 그는 타틀린과 말레비치 등이 혁명 전부터 전개한 아방가르드 유전자의 모든 원소들을 융합해 1920년경 프로운(PROUN, 신예술의 옹호자들을 위한 프로젝트 PROjekt Utverzhdeniia Novogo)의 문을 연 개척자이자 이론가였다. 또한 리시츠키는 구축주의의 용광로인 인후크에서 그 태동의 역사적 순간을 지켜본 생생한 목격자였을 뿐만 아니라 1922년 베를린에서 열린 〈최초의 러

68 John Milner, *Vladimir Tatlin and the Russian Avant-Garde*, Yale Univ. Press, 1983, p. 158.

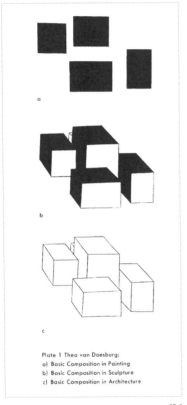

Plate 1 Theo van Doesburg:
a) Basic Composition in Painting
b) Basic Composition in Sculpture
c) Basic Composition in Architecture

19-1

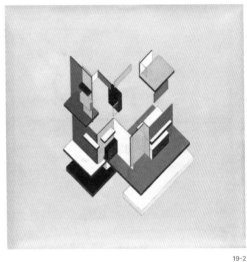

19-2

그림 20 바우하우스 전시회에 선보인 「프리페브리케이션 조립식 주택안」, 1923.

그림 21-1 타틀린, 「제3인터내셔널 기념탑 모형」, 1919~1920.
『베시』에 실린 이 사진 속 모형은 1920년 12월부터 모스크바에서 열린 '제8차 소비에트 의회' 개최에 맞춰 11월 8일 페트로그라드에 전시되었다. 이 계획은 로드첸코 등 구축주의 집단 형성에 지대한 영향을 주었다.

그림 21-2 로드첸코, 「신문 가판대 디자인」, 1919.
로드첸코가 공모전 프로젝트로 디자인한 이 가판대는 선전판, 연설대, 시계탑을 통합하고 있다. 시계 밑의 전시판의 문구는 "미래는 우리의 유일한 목표".

20

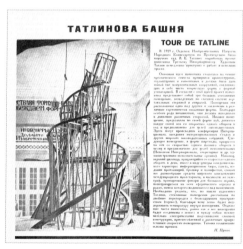

21-1

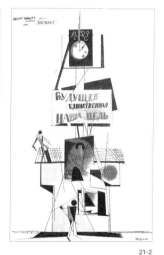

21-2

시아 미술전)그림 22-1 개최를 위해 베를린에 파견된 러시아 소비에트연방의 정치위원이었다. 따라서 「러시아에서의 전시회들」에서 리시츠키(울렌)는 비텝스크에서 자신이 말레비치와 함께 조직한 우노비스(UNOVIS, 신예술의 옹호자) 집단의 전시회 관련 내용을 분량과 내용 면에서 매우 비중 있게 다루고 있다. 또한 그는 머리말에서 편집인으로서 생산주의에 기초한 구축주의를 편협한 예술로 공격하며 '구축적 예술'로의 확장을 제시한 관점과 무관하게 러시아 구축주의를 소개하고 홍보하고 있다. 이런 이유로 가명 '울렌'을 필명으로 사용한 것으로 보인다. 「…전시회들」의 마지막 문장에서 그는 현재 러시아에서는 "'삶 속의 예술'과 '예술은 생산과 일치한다'와 같은 구호를 위한 투쟁의 장이 펼쳐지고 있다"고 밝혔다.

　　앞서 언급한 「타틀린의 탑」과 함께 실린 관련 글 중에 르코르뷔지에(Le Corbusiier)와 소니에(Saugnier)가 공동 필자로 쓴 「현대건축」과 「조립식 주택」이 있다. 여기서 소니에는 입체파 화가인 아메데 오장팡(Amédée Ozenfant)의 필명이다.[69] 1920년부터 샤를-에두와르 잔느레(Charles-Edouard Jeanneret)라는 본명 대신에 르코르뷔지에라는 건축가 명으로 활동한 것처럼 오장팡은 어머니의 결혼 전 이름을 필명으로 사용했다. 이 필명들은 두 사람의 새로운 예술을 위한 예술적 페르소나였다. 「현대건축」의 내용이 중요한 것은 그것이 건축의 역사에서 인간 삶의 기본인 '집'에 초점을 두고 있다는 점이다. 필자들은 현대의 모든 다른 활동 분야들과 나란히 보조를 맞춰야 할 건축이 굼뜨고 정적인 상태라며, 혁명적으로 변화하는 생활양식과 무관하게 시대착오적이며 발전하지 않았다고 주장한다. 위생 조건을 비롯해 최소한의 편안함과 실용성에 부응하지 못하는 집의 문제를 해결하지 못한 채 과거의 집들은 허영심을 위

69　Françoise Ducros, *Amédée Ozenfant*(ex. cat.), Musée Antoine Lécuyer, St. Quentin/Mülhausen/Besançon/Mâcon.1985/86. *Вещь/Objet/Gegenstand Reprint*, p. 81에서 재인용.

한 대상이 되었다고 질타한다. 그들은 '집'이 곧 혁명의 원인을 제공했다고 한다. 필자들은 20세기 미국의 초고층 마천루에 기술적 수단을 사용했지만 아직 도시 건설의 가능성으로까지 활용하지 않고 있는 현상에 주목하면서 이러한 기술적 경험의 근원은 프랑스인들에 의해 나온 것임을 은근히 자랑한다. (여기서 그들이 어깨에 힘을 준 프랑스 건축의 역사는 19세기 산업혁명 이후 철, 유리, 콘크리트를 사용한 구조적 혁신에서 철골 자체의 기능 미학의 장을 연 외젠 비올레르뒤크Eugene Emmanuel Viollet-le-Duc에서부터, 에펠의 철탑 건조, 철근 콘크리트 건축의 시조 오귀스트 페레August Perret 등에 이르는 프랑스 건축의 역사적 선례를 암시한다.)

그러나 르코르뷔지에와 소니에(오장팡)는 신건축의 근본적 기초가 건축의 역사에 미국이 추가한 '건축물 요소들의 산업화'라고 말한다. 이러한 생각을 구체적 대안으로 제시한 내용이 「조립식 주택」이다. 잡지 『레스프리 누보』에 실린 이 글에서 필자들은 7년간의 전쟁으로 파괴된 러시아 건축에 있어 프랑스와 벨기에 보다 현대적이고 경제적이며 편리하고 아름다운 집을 준비하는 방법을 찾아야 할 필요성이 더 시급하다고 진단했다. 이 글은 20세기 산업사회에서 새로운 재료와 기술이 어떻게 집에 개입해야 하는가에 대해 '집이 부동산이라는 이해를 사람들의 머리와 가슴에서 "뜯어내고," 생활에 수반되는 노동의 무기가 되는 집'으로 제안했다.

3호의 1장 〈예술과 사회성〉에는 짧은 분량이지만 역사적으로 비중이 큰 내용의 기사가 실렸다. 그것은 앞서 1~2호에서 예고한 1922년 3월 동시대 정신 지령 제정 및 수호를 위한 파리 국제회의는 아방가르드 집단 사이의 갈등으로 무산되었고, 1922년 6월에 독일 뒤셀도르프에서 또 다른 진보적 예술가들의 국제회의가 열릴 예정이라는 소식이었다. 이 단신은 20세기 현대 예술이 추구해야 할 방향성을 놓고 벌어진 많은 사건들과 성명서들을 포함하고 있어서 다음에서 필자는 이들을 둘

러싼 당시 상황을 추적 설명하고자 한다.

기사에서 편집자는 『베시』의 대표자가 회의에 초대되었고 러시아 사절단의 도착이 필요하다고 논평한다. 이 회의의 공식 명은 '진보예술가국제회의'그림 22-2로 실제로는 1922년 5월 29일부터 31일까지 개최되었는데, 국제 미술전람회는 회의의 개막식 행사처럼 5월부터 7월까지 열려서 독일, 프랑스, 미국, 일본 등에서 온 진보적 예술가들이 참여했다. 이 회의의 원래 목적은 "진보적 예술가들 사이의 단결, 국가들 간의 활발한 창작 활동 교환, 정치적 사건들로 단절된 관계 회복을 위한"[70] 공동 성명서를 채택해 연맹(union)을 형성하는 데 있었다. 그러나 우여곡절 끝에 부실하게 제안된 연맹의 창립 선언문은 참석자들 사이에 실망과 항의를 초래했다. 예컨대 반 두스부르크, 리시츠키, 리히터 등 예술가들에게 회의가 채택한 선언문은 '진보적 예술가'의 의미나 정의에 대한 별 언급도 없이 국제적 예술가들을 끌어모은 상호 편의와 재정을 위한 것으로 비쳐졌고,[71] 무엇보다 행사에 표현주의자들 다수가 참석한 것에 항의하고 뜻을 같이하는 예술가들의 힘을 규합해 '국제적 구축주의 분파'를 결성하는 결과를 초래했다. 이 회의 중에 『베시』 편집인으로 공식 초대받은 리시츠키는 에렌부르크와 자신을 대변해 공동 성명서를 작성했고, 발표 후 『더 스테일』에 그 전문이 실렸다.[72]

1. 나는 새로운 사고방식을 표방하고 거의 모든 국가에서 새로운 예술의 지도자들을 하나로 묶는 『베시』(Veshch/Gegenstand/Objet) 잡지의 대표로 여기에 왔다.
2. 우리의 생각은 세계에 대한 오래된 주관적이고 신비로운 개념에서 벗

70 Вещь/Objet/Gegenstand no. 3, p. 21.

71 Stephen Bann ed., *The Tradition of Constructivism*, Viking Press, 1974, p. 58.

72 『De Stijl』(Amsterdam), vol. V, no. 4, 1922. translated by Nocholas Bullock in Stephen Bann ed., *Ibid.*, pp. 63~64.

그림 22-1 베를린 반 디멘 갤러리에서 개최한 〈최초의 러시아 미술전〉의 조직자들. 1922. (왼쪽부터 오른쪽으로) D. 시테렌베르크, D. 마리아노프, N. 알트만, N. 가보, 갤러리 관장 루츠 박사. (사진: © Nina and Graham Williams).

그림 22-2 뒤셀도르프 진보예술가국제회의 참가자들의 단체 사진. 1922. 5.
왼쪽에서 오른쪽으로 W. 그레프, R. 하우스만, 테오 반 두스부르크, C. 반 에스테렌, H. 리히터, 넬리 반 두스부르크, 신원 미상, E. 리시츠키, L. 바사리, O. 프룬들리히, H. 회흐, F. W. 세베르트와 (앉아 있는) S. 쿠비키.

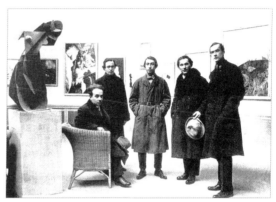

22-1

22-2

기념비적 예술과 국제적 구축주의　　　　*73*

어나 보편성—명료성—현실적 태도를 만들려는 시도가 특징이다.

3. 이러한 사고가 진정 국제적이라는 것은 외부 세계와 완전히 격리된 7년의 기간 동안 우리가 여기 서방의 지인들과 마찬가지로 러시아에서도 동일한 문제를 갖고 공격을 했지만 아무 문제가 없었다는 사실에서 알 수 있다. 러시아에서 우리는 광범위한 사회적, 정치적 전선에서 새로운 예술을 실현하기 위해 힘들지만 유익한 투쟁을 해 왔다.

4. 이를 통해 우리는 이미 사회 구조를 완전히 변화시킨 사회에서만 예술의 진보가 가능하다는 것을 학습했다.

5. 여기서 진보란 예술이 장식품과 장식으로서의 역할, 소수의 감정을 만족시켜야 할 필요성에서 해방되는 것을 의미한다. 진보란 모든 사람이 창작할 권리가 있음을 증명하고 설명하는 것을 의미한다. 우리는 수도원에서 사제처럼 예술을 섬기는 사람들과 아무 상관이 없다.

6. 새로운 예술은 주관적인 것이 아니라 객관적인 기초 위에 세워졌다. 이것은 과학과 마찬가지로 정확하게 기술될 수 있으며 본질적으로 구축적이다. 그것은 순수 예술뿐만 아니라 새로운 문화의 최전선에 서 있는 모든 사람들을 하나로 묶는다. 예술가는 학자, 기술자, 노동자의 동료이다.

7. 아직 새로운 예술이 항상 이해되는 것은 아니다. 이에 대해 사회뿐만 아니라 스스로를 진보적 예술가라고 부르는 자들도 오해하고 있다. 이것이 더 위험한 일이다.

8. 이 상황에 맞서 싸우기 위해 우리는 대열에 합류하여 정말로 반격할 수 있어야 한다. 본질적으로 우리를 하나로 묶는 것은 이 싸움이다. 우리의 목표가 예술가라고 하는 사람들의 단지 물질적 이익을 보호하는 것뿐이라면 다른 연대가 필요치 않을 것이다. 이미 화가, 장식가, 화가를 위한 국제 조직이 있고 직업적으로 우리가 거기에 속해 있기 때문이다.

9. 우리는 새로운 문화를 위한 투사들의 결속으로서 진보적인 예술가들의 국제적 창립을 고려하고 있다. 다시 한번 예술은 이전의 역할로 돌아갈 것이다. 다시 한번 우리는 예술가의 작업을 보편적인 것과 연관시키는 집단

적 방법을 찾을 것이다.[73]

리시츠키가 밝힌 위 성명서는 『베시』 창간호의 편집인 선언문에
서 표명한 내용을 정리한 것으로서 '국제적 구축주의'의 기본 성격을 명
료하게 정의하는 데 초석이 되었다. 이는 리시츠키를 비롯해 반 두스부
르크와 리히터 세 사람이 작성한 '국제적 구축주의 분파' 성명서[74]로 이
어졌기 때문이다. 그들은 이 성명서에서 먼저 국제연맹의 창립 선언문
이 고작 "회화 전시를 위한 국제적 거래의 창출을 목표로 사업을 구상하
고 있어서 부르주아 식민정책을 시작할 계획을 세우고 있다"라고 규탄
하고, 진보적 예술가란 무엇인지를 정의했다. 그들이 정의한 진보적 예
술가는 "예술에서 주관적 횡포에 맞서 싸우고 거부하는 사람, 서정적 자
의성에 기반을 두지 않은 작업을 하는 사람, 예술적 창작의 새로운 원칙
을, 곧 보편적으로 이해할 수 있는 결과를 생산하기 위해 표현 수단의
체계화를 수용하는 사람"이었다. 무엇보다 이 성명서가 중요한 것은 국
제적 구축주의 분파의 기본 철학으로 다음의 조직 원리를 제시했다는
점이다.

1) 예술은 과학 및 기술과 마찬가지로 삶 전체에 적용되는 조직
의 방법이다.
2) 우리는 오늘날 예술이 더 이상 세상의 현실과 분리되고 대조
되는 꿈이 아니라고 주장한다. 예술은 단지 우주의 비밀을 꿈꾸
는 것이 되어서는 안 된다. 예술은 보편적이고 창조적 에너지의
실제적인 표현으로서, 인류의 진보를 조직하는 데 사용할 수 있
으며, 보편적 진보의 도구이다.

73 *Ibid.*, pp. 63~64.
74 회의에서 발표한 이 입장문은 『De Stijl』(Amsterdam), vol. V, no. 4, 1922에 실렸다. 다음 문헌
에서 재인용함. Stephen Bann ed., *The Tradition of Constructivism*, Viking Press, 1974, pp. 68~70.

3) 이 현실을 달성하기 위해 우리는 싸워야 하고, 싸우려면 조직해야 한다. 그래야만 인류의 창조적 에너지가 해방될 수 있다. 이런 식으로 우리는 가장 많은 이론과 일상적인 생존 사이의 간극을 메울 수 있다.

이 성명서를 보면, 당시 리시츠키를 비롯해 구축주의 예술가들이 이 국제회의를 통해 부딪치고 직접 체험한 좌절의 근원이 무엇인지 짐작할 수 있다. 그들에게 이 회의는 진보적이고 통합된 국제적 창조를 불가능하게 만드는 것이 예술의 생산과 감상을 작가의 주관적 감정에 모두 맡겨야 한다는 개인주의의 강한 반발력임을 분명히 드러낸 것이었다. 이로 인해 리시츠키는 "푸시킨, 도스토옙스키, 톨스토이 등을 현대라는 증기선에서 던져 버려라"라고 한 마야콥스키와 미래주의자들의 주장 대신에 "푸시킨과 푸생에게는 죽은 형식의 복원이 아니라 명징성, 경제, 법칙성의 명백한 법칙을 배울 수 있다"고 했지만 러시아 구축주의를 확장해 삶을 조직하는 사물의 예술로 나아가려는 『베시』와 구축적 예술의 불씨는 흔들리기 시작한 것으로 추정된다. 리시츠키는 1924년 스위스를 거쳐 1925년 모스크바로 돌아갔고, 공동 편집인 에렌부르크는 수년간 홀로 떠돌다가 파리로 갔다.[75]

75 *Вещь/Objet/Gegenstand Reprint*, p. 46.

『베시』와 신타이포그래피

『베시』의 타이포그래피와 편집은 리시츠키의 독자적인 작업의 산물이었다. 이는 구축주의 디자인의 전체 역사에서 '사물화 과정'의 중요한 변곡점이라고 할 수 있다. 즉 『베시』는 그가 개발한 '프로운'(PROUN, 신예술 옹호자들을 위한 프로젝트)의 세계를 책의 활자로 인쇄해 구축물로 구체화한 것으로서 그의 작업 과정을 전과 후로 구분 짓는 중요한 분기점이었다. 러시아 구축주의의 핵심인 로드첸코(1891~1956)와 마찬가지로 그의 출발점과 그 영향력의 근원이 말레비치와 타틀린이었지만 전개 방식은 서로 달랐다. 로드첸코보다 한 해 먼저 태어난 리시츠키(1890~1941)였지만, 그가 구축주의로 향한 관문인 비대상 예술의 길을 찾은 시기는 로드첸코보다 좀 늦은 1919년경부터였다. 로드첸코에게서는 1915년 무렵에 이미 구축주의의 조짐이 나타나고 있었다. 어쨌든 리시츠키의 비대상 예술의 직접적인 계기는 주로 비텝스크에서의 말레비치의 영향이었고, 그의 작업은 이전과 달리 절대주의 기하 추상으로 갑작스레 전환되었다. 이러한 변화가 갑작스러운 것임은 리시츠키의 1919년 이전의 삽화 등이 말해 준다. 그는 주로 자신의 태생과 관련해 유대 전통에서 유래한 민속 이미지를 동화 같은 이야기 속 삽화 등의 그래픽 작업에 담고 있었다. 바로 이러한 정신적이고 형이상학적인 유산 때문에 그는 말레비치와 절대주의의 '영적 세계'와 교감했던 것이고, 이를 프로운으로 발전시켜 스스로를 생산주의 구축주의자들과 구분하려 했던 것이다. 1919년부터 출현하기 시작한 프로운 작업과 함께 1920년 비텝스크 우노비스 공방에서 인쇄한 말레비치의 작품집 『절대주의 34점 드로잉들』[76]은 그의 타이포그래피와 북 디자인에 있어서 활자 공간의 조직 원리 형성에 중요한 계기가 되었다. 왜냐하면 그는 각 페이지마다 한

76 K. Malevich, *Suprematism 34 Drawings*, UNOVIS VITEBSK 1920.

점씩 말레비치의 드로잉을 배치하면서 각 드로잉 내에서 발생하는 '요소들의 복잡성과 움직임의 형태'에 따라 지면에 드로잉의 상대적 크기를 재조직함으로써 최적화된 시각성을 찾아냈기 때문이다. 그는 말레비치의 드로잉 자체를 책의 지면에 대한 '공간적 요소'로 간주하고 있었던 것이다.

　　카잔 미술학교와 브후테마스의 전신인 모스크바 스트로가노프(Stroganov) 응용미술학교[77]에서 공부한 로드첸코 역시 말레비치의 영향을 받았고, 특히 1915년 타틀린 전시의 조수로 일하면서 일찌감치 비대상 예술과 접속하여, 실제 작업에 있어서 '비대상 회화'그림 23와 '구성'이란 제목의 추상 작품을 발표했다. 그의 비대상 예술로의 출발 지점에서 중요한 점은 이젤 회화를 위한 일반적인 그림 도구(畵具) 대신에 자와 컴퍼스같이 기계 제작에 사용되는 제도용구(製圖用具)를 사용해 생산주의로 향한 지름길을 모색했다는 사실이다. 이는 예술가가 자신의 주관적 관념의 개입을 최소화하고 도구의 물성과 프로세스 자체의 힘으로 새로운 형태를 끌어내는 추동력의 가능성을 제시한 것이라고 할 수 있다. 따라서 행위의 최종 결과물 모두가 예술가 자신에게만 귀속되는 '작품'(作品)이 아니라 프로세스에 관여한 모든 협업적 노력의 산물인 '생산물'로 규정할 수 있는 새로운 예술의 가능성을 탄생시킨 것이다. 바로 이러한 실험이 1921년 5인의 구축주의자들이 회화의 죽음을 선언한 〈5×5=25〉 전시였다. 앞서 설명했듯이, 이 전시회를 통해 로드첸코는 사물로서 '세 개의 삼원색 사각 패널'(「Pure Red, Pure Yellow, Pure Blue」)의 제시뿐만 아니라 오로지 자를 대고 그은 '붉은색과 파란색의 선' 드로잉을 선보였으며, 베스닌이 제작한 전시도록 포스터, 포포바와 엑스터 등의 다른 작품

77　스트로가노프 응용미술학교는 원래 명칭이 모스크바 국립 스트로가노프 산업·응용미술학교(Московская Государственная Художественно–Промышленная Академия им. С. Г. Строганова)이며, 러시아에서 가장 오래된 장식미술과 디자인학교다. 이는 혁명 후 국립제일자유예술공방(SVOMAS) 체제로 재조직되어 모스크바 회화조각건축학교와 함께 브후테마스로 통합되었다.

들에서도 같은 구축주의적 논리가 드러났다.

　이러한 작업들은 구축주의 이론가 알렉세이 간이 말한 구축주의 원리, 즉 사회적 목적, 물질적 통합성, 기능적 편의성에 가장 부합한 것이었다. 예컨대 그의 『키노-포트』(*Kino-Pot*, 1922~1923)와 『현대건축』(*Contemporary Architecture CA*, 1926~1930)[78] 등의 잡지 디자인과 자신의 이론서 『구축주의』의 북 디자인은 특징적인 굵은 괘선과 활자의 물성적 특징과 대각선을 가로지르는 그래픽으로 구축주의 타이포그래피의 시각성을 잘 반영했다.그림 24-1, 2 특히 로드첸코는 구축주의의 세 가지 원리인 '텍토닉스, 팍투라, 구축'에 있어서 간이 사물을 조직하는 '재료의 표면'으로 정의한 팍투라를 표면의 성격이 아니라 '물질 자체'로 파악해 부정함으로써 결과적으로 타이포그래피의 물질성을 강조하는 데 혁명적인 기여를 했다. 예를 들어, 잡지 『레프』(*LEF*)의 표지 디자인에서 제호의 'LEF'는 타이포그래피가 단지 의미의 수동적 전달체가 아니라 그 자체로 강력한 메시지 전달과 동시에 물성을 지닌 사물로서의 시각성을 확실히 드러냈다.

　이런 맥락에서 리시츠키의 타이포그래피와 북 디자인이 유럽에서 전개된 모습은 로드첸코나 간의 구축주의 타이포그래피와 본질적으로 크게 다르지 않다. 비록 리시츠키가 러시아의 생산주의 기반의 구축주의를 '편협하고 유치하다'라고 하며 선을 그었지만, 정작 그가 유럽에서 활판 인쇄 기술과 만나 펼친 그의 타이포그래피 디자인은 오히려 구축주의와 결합하는 양상도 보인다. 왜냐하면 구축주의는 본질적으로 체계이자 원리로서 특정 스타일로 규정되는 형식주의적 태도 내지는 미학이 아니기 때문이다. 따라서 리시츠키의 작업은 재료를 조직하고 내용을 반영해 시각적인 영향력을 경제적이고 기계적으로 생산하는 것을 목적으로 한 구축주의 원리에 기초하여 산업 재료와 공정을 통해 '물질에

78　간은 1926부터 1928년까지 『현대건축』(CA)의 표지와 레이아웃 디자인을 맡았다.

작용하는 것'을 팍투라로 여겼던 로드첸코의 생각을 베를린의 출판인 쇄 프로세스를 통해 더 확실하게 드러냈던 것이다. 이는 1925년 리시츠 키가 독일과 스위스에서 한스 아르프와 공저로 낸 『예술의 이즘들』(*Die Kunstismen*)에서 잘 보여진다. 그림 25

여기에 한 가지 역설적인 사실이 있다. 그것은 로드첸코를 필두 로 러시아 구축주의가 이론적으로 균일한 그리드와 활자 체계, 그리고 색채 코드로 사적 스타일을 제거한 익명의 집단적 기계 미학 체계로 삶 을 조직하려 했지만, 기계화된 기술에도 예술가의 사적 해석과 형태와 구조를 결정하는 신체 감각(눈과 손의 움직임 등)이 여전히 존재하므로 사적 스타일을 모두 지울 수는 없었다.[79] 그것은 칸딘스키식의 '예술에 있어서 정신적인 것'의 문제라기보다는 예술가가 기계 생산의 기술적 프로세스를 어떻게 마주하고 상호작용하는가의 문제였던 것이다. 이로 인해 로드첸코의 구축주의 디자인은 같은 구축주의자들 사이에서 알렉 세이 간[80]과 달랐고 스테파노바, 포포바, 베스닌 등과도 물론 달랐다. 그 들에게 각자의 고유한 특징과 스타일은 여전히 발견된다.

리시츠키의 경우도 타이포그래피에서 뚜렷한 개인적 스타일이 존재한다. 그러나 그의 '사물로서 타이포그래피'와 디자인의 원리는 역 설적으로 러시아 구축주의를 넘어서 당대 기술 시대 유럽에서 더 큰 '보 편성'을 획득했다. 그것은 이른바 '신타이포그래피'(Die Neue Typographie)로 명명한 모호이-너지 그림 26와 얀 치홀트(Jan Tschichold) 등의 사도 들에 의해 유럽의 디자인과 건축계에 퍼져 나갔기 때문이다.[81] 주목해

79 Magit Rowell, Constructivist Book Design: Shaping the Proletarian Conscience in The Russian Avant-Garde Book 1910-1934, The MOMA, 2002, p. 53.

80 간은 구축주의 이론을 정립한 이론가였을 뿐만 아니라 영화와 사진의 이론과 실제를 확장 하고, 모스크바 농산품가공사업협회(모젤프롬, Mossel'prom)를 위한 접이식 판매대와 거리의 신 문잡지 키오스크 등의 제품 디자인과 잡지 타이포그래피 디자인 등 다방면에 걸쳐 활동했다.

81 이에 대한 자세한 설명은 다음 졸저의 '신타이포그래피의 창조와 해체: 얀 치홀트'와 '모호 이-너지' 편에서 자세히 다룬 바 있다. 김민수, 『필로디자인』, 그린비, 2007, 101~118쪽.

그림 23 로드첸코, 「비대상 회화 no. 80: 검정 바탕에 검정」, 1918. 유화 81.9×79.4cm.
그림 24-1 로드첸코와 스테파노바, 『레프』(*LEF*) 창간호 표지, 1923.
그림 24-2 로드첸코, 『레프』(*LEF*) 3호 표지, 1923.

23

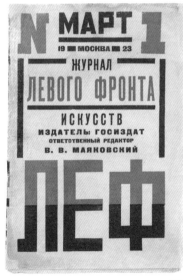

24-1

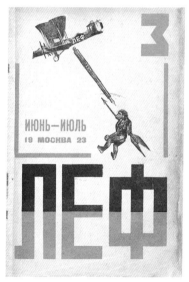

24-2

『베시』와 신타이포그래피

야 할 것은 신타이포그래피의 원리는 추상적인 주의·주장이 아니라 독일에서 1454년 구텐베르크가 찍어낸 성서 출판 이래(정확하게는 1377년 고려의 『직지심체요절』 이후) 근대 활판 인쇄술의 납 활자 인쇄 공정과 함께 기술과의 접합 과정에서 만들어졌다는 사실이다. 세계대전과 내전을 거치면서 철저히 파괴되어 궁핍했던 러시아 소비에트연방에서 1920년경 리시츠키에게 가용한 인쇄 매체란 납 활자 인쇄기가 아니라 '타자기, 리소그래피(석판화), 동판화(에칭)와 리노컷 판화'뿐이었다.[82] 그런데 그는 베를린에서 기술적으로 앞선 인쇄 환경과 전문 지식을 만났던 것이다. 즉, 그는 그곳에서 자신의 활자 디자인을 처리할 수 있는 조판과 기술적 능력을 갖춘 인쇄기를 발견한 것이었다.[83]

따라서 신타이포그래피의 창세기는 러시아 구축주의에서 파생해 베를린에서 『베시』의 육화된 사물로 탄생했던 것이다. 당시 20세의 청년 얀 치홀트는 리시츠키를 흠모해 자신의 이름을 아예 러시아식 '이반 치홀트'로 개명까지 하고, 깊은 추앙의 마음으로 다음과 같이 술회했다.

> 엘 리시츠키는 기술 시대 타이포그래피의 위대한 선구자 중 한 명으로 활기찬 마음과 활달한 움직임의 소유자였다. 체격은 날씬하고 키는 크지 않았지만 자신만의 방식으로 품위를 유지한 매우 진지한 사람이었다…. 건축가와 엔지니어로 교육을 받았지만 그의 활동 범위는 세계처럼 넓은 발명가, 구축가, 철학가, 화가, 사진가, 타이포그래퍼였다, 그에게 회화는 기술적 개념에 대한 진술에 지나지 않았고… 그의 목표는 순수 예술이 아닌 감지

82 이는 리시츠키가 1924년 Gutenberg-Jahrbuch(Mainz 1926/7)에 기고한 글 "우리의 책"에서 직접 증언한 내용이다. 그는 이 글에서 비텝스크 우노비스 공방에서 안내 책자 『UNOVIS』를 5부 찍어낼 때 사용했던 인쇄 수단을 열거했다. S. Lissitzky-Küppers, El Lissitzky, p. 362.

83 Ibid., p. 362 in Вещь/Objet/Gegenstand Reprint, p. 35 재인용

그림 25 리시츠키, 『예술의 이즘들』(Die Kuntismen), 표지와 목차 디자인, 1925.
그림 26 라슬로 모호이-너지, 『바우하우스 북시리즈 설명서』, 펼침면, 활판인쇄, 1924.

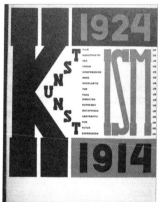
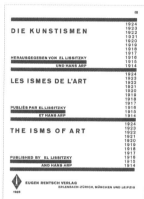

25

26

할 수 있는 유형의 사물을 생산하는 것이었다.[84]

『베시』에 나타난 타이포그래피 디자인은 표지에서 본문에 이르기까지 리스츠키 자신의 '프로운'이 '원소적 타이포그래피'로 전환되어 '신타이포그래피' 체제 구축에 안착해 가는 모습이 잘 드러난다. 구체적으로 살펴보면, 1~2호 합권의 표지 디자인에는 그의 작업이 향한 방향과 의식의 흐름을 암시하는 단서가 담겨 있다. 특히 표지 디자인의 의도를 가늠할 수 있는 퍼즐의 단서가 표지 안쪽 면에서 발견된다.그림 27-1 굵은 대문자로 표기된 잡지의 부제, '현대 예술 국제 평론'(INTERNATIONALE RUNDSCHAU DER KUNST DER GEGENWART) 밑에는 앞면의 표지와 구별되는 또 다른 제호의 디자인이 실려 있다. 이는 실선으로 표시된 커다란 두 개의 원 중심에 러시아어 제호 'ВЕЩЬ'(베시)가 위치하고, 그 위아래에 각각 작은 두 개의 원●이 단어 '사물'을 뜻하는 불어와 독일어 단어와 결합해 마치 행성 'ВЕЩЬ'를 중심으로 '오브제/OBJET ●'과 '●GEGENSTAND/게겐슈탄트'가 두 개의 위성처럼 일정 궤도 내에 돌고 있는 공간 구조의 제호였다. 이는 1994년에 라스 뮬러 출판사가 『베시』의 복간본을 발간하면서 해제에 실은 리스츠키의 '편지지 서식'(letterhead) 도판그림 27-2을 보면 더욱 확실해진다.[85] 그것은 『베시』의 잡지사 운영을 위해 디자인한 것으로 여기서 리스츠키는 왼쪽의 'ВЕЩЬ'를 중심으로 원운동을 하고 있는 두 개의 원●과 단어들이 오른쪽의 출판사 주소를 표기한 직선을 따라 궤도 운동을 한 것임을 정확히 드러냈다. 그렇다면 이 디자인은 무엇을 의미하는 것인가?

이 디자인은 리스츠키가 1920년 비텝스크 우노비스 공방에서 석판화기로 찍어 낸 말레비치의 작품집 『절대주의 34점 드로잉』에서 유래

84 Jan Tschichold, "El Lissitzky(1890~1941)," *Typographische Mitteilungen*, St Gallen, 1965, in S. Lissitzky-Küppers, op. cit., p. 388.

85 *Вещь/Objet/Gegenstand Reprint*, p. 13.

한 것으로 보인다. 이는 말레비치가 이 책의 서문에서 마치 예언가처럼 밝힌 이른바 '새로운 절대주의 위성'에 대한 설명과 관계하기 때문이다. 말레비치는 다음과 같이 말했다.

'절대주의 장치'는, 만일 누군가 그것을 그렇게 부른다면, 어떠한 접합부도 없는 하나의 완전체일 것이다…. 각기 구축된 절대주의 몸체는 물리적 자연에 따라 자연적 조직에 통합되어 자체적으로 새 위성을 형성할 것이다. […] 필요한 모든 것은 우주에서 솟아오르는 두 몸체, 즉 지구와 달 사이의 관계를 찾는 것이다. 그들 사이에 모든 요소를 갖춘 '새로운 절대주의 위성'이 만들어질 수 있으며, 이 위성은 새로운 경로의 궤도를 따라 이동할 것이다. […] 위성에서 위성까지 원운동의 직선을 생성하는 중간에 위치한 절대주의 위성은 원형 운동 말고는 결코 도달할 수 없는 행성을 향한 직선을 따른 운동….[86]

위의 말은 『베시』의 표지 디자인 과정에서 리시츠키가 시안에 담으려 한 내용이 바로 말레비치가 천명한 절대주의 장치와 위성을 시각화한 것임을 말해 준다.그림 27-3 이 시안은 기하학적 산세리프체의 단어 'ВЕЩЬ'(베시) 밑에 '■'과 '●'을 품고 있었다. 따라서 리시츠키는 말레비치의 우주를 '활자 공간'으로, 절대주의 위성을 제호의 '단어'로 대치한 것이다. 그러나 그의 프로운의 세계는 절대주의 궤도에 정지해 버린 위성이 아니었다. 그는 말레비치의 정적이고 고요한 우주를 동역학적인 운동 공간으로 바꾼 '프로운'으로 활판 인쇄 기술에 최적화된 새로운 신타이포그래피의 원리를 실험한 것이다. 바로 이것이 1~2호 합권의 표지 디자인에 압축적으로 제시되었다.그림 27-4 표지는 활자 공간을 우주

86　K. Malevich, *Suprematism 34 Drawings*, UNOVIS Vitebsk, 1920, p. 1.

그림 27-1 『베시』창간호(1~2호 합권) 표지 안쪽 면.

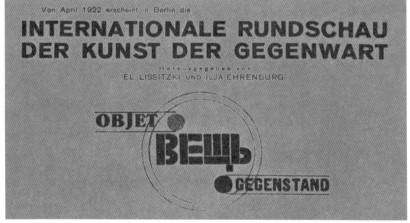

27-1

그림 27-2 리시츠키의 『베시』 편지지 서식 디자인.
그림 27-3 리시츠키의 『베시』 표지 시안.
그림 27-4 『베시』 창간호(1~2호 합권)의 최종 표지.

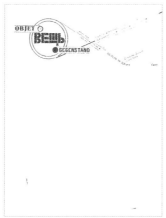

27-2

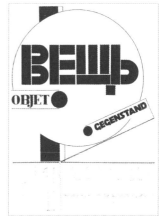

27-3

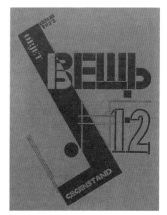

27-4

로 삼아 활자들 사이의 역학 관계에서 제호가 읽히고, 대각선의 축을 따라 표기된 'OBJET'와 'GEGENSTAND'의 역동적 제스처가 시각적 움직임을 발생하는 방식을 실험했다. 그리고 지면의 왼쪽 하단에서 위로 향해 치솟은 깨알처럼 작은 부제 '현대 예술 국제 평론'이 어떻게 대각선의 육중한 사각형에 대해 시각적 균형자의 역할을 하는지를 보여 준다. 이 표지 디자인은 디자인사에서 매우 중요한 의미를 지닌다. 왜냐하면 그것이 바로 1923년 리시츠키가 발표한 「타이포그래피 지형학」의 원칙들에 대한 실험이었기 때문이다. 그는 말한다. "인쇄된 표면 위의 단어는 청각이 아니라 시각에 의해 학습되는 것이므로 청각이 아닌 시각적 경제성에 따라야 한다. 인쇄 기계의 제약에 맞춰 활자라는 물질을 통해 책의 공간을 디자인한다는 것은 내용의 긴장과 일치해야 하고, 끊기지 않는 페이지의 연속적 사건(sequence)이 생체광학적(bioscooptic) 책이다"라는 것이다.[87]

이와 함께 『베시』의 표지 디자인은 활자가 읽히는 인지적 실험을 보여 준다. 1925년 「타이포그래피 팩트들」에서 리시츠키는 활자가 단순히 기계적 배열로 묶인 사슬이 아니라고 주장했다. 즉 그는 조합된 활자를 읽는다는 것은 단순히 소리의 파장(acoustic wave)이 아니며, 광학적 파장 운동(optical wave movement)을 넘어서는 것임을 강조한다. 한마디로 활자 패턴은 사고의 전달을 위한 수단이라는 것이다. 따라서 그는 타이포그래피를 수동적이고 불명확한 활자 패턴에서 활성적인 명료한 패턴으로 넘어간 '살아 있는 언어의 몸짓'으로 고려해야 한다고 주장한다.[88] 바로 이 대목에서 『베시』의 디자인이 이후 20세기 현대 디자인에 끼친 역사적 의의가 확연히 드러난다. 그것은 활판 인쇄 기계가 제약하는 프로세스에 맞춘 글자, 숫자, 괘선 등의 요소만을 제한적으로 사용하

87 E. Lissitzky, "Topography of Typography," *Merz*. No. 4, Hanover, July 1923. in S. Lissitzky-Küppers, op. cit., p. 359.

88 E. Lissitzky, "Typographical Facts," *Gutenberg-Festschrift*, Mainz, 1925. in S. Lissitzky-Küppers, *Ibid*.

는 '원소적 타이포그래피'(elementare typografie)로 활동적으로 조율된 명료한 움직임을 보여 줌으로써, 기계 생산이 결코 인간의 감성을 살해하는 형식이 아니라 '살아 있는 사물로서 언어의 몸짓'을 발현시켰다는 점이다.

이러한 『베시』의 체계는 곧바로 반 두스부르크가 디자인한 잡지 『메카노』(*Mécano*),그림 28-1를 비롯해 『더 스테일』과 한스 리히터의 『게』(*G*) 그림 28-2, 3와 무라야마 토모요시의 『마보』(*MAVO*)그림 28-4 등의 잡지뿐만 아니라 바우하우스에서 모호이-너지의 바우하우스 출판물그림 28-5로 퍼져 나갔다.[89] 특히 공간에서 자유롭게 유영하고 회전하는 솔리드 기하 형태들의 입체 투영법에 의한 역동적 배치가 특징인 리시츠키의 프로운[90]은 반 두스부르크가 공간을 사물로 투영시키는 구축 원리를 조직하는 데 결정적인 역할을 했을 뿐만 아니라 비록 정식 교수는 아니었지만 그가 바우하우스에서 타이포그래피와 건축의 공간 원리로 나아가기 위한 새로운 피를 수혈하는 데 크게 공헌했다.

『베시』는 표지를 넘기면 앞부분에 사진 도판과 타이포그래피로 잡지의 목적과 내용을 압축적으로 담은 시각 언어를 전달한다. 예컨대 1~2호에는 머리글이 끝나는 4쪽 하단에 글과 사진이 대비되는 내용이 등장한다.그림 29-1 먼저 사진 왼편 하단의 문구를 보면 다음과 같다. "장미도/ 자동차도/ 시와/ 회화의/ 주제가 아니다/ 그것들(시와 회화)은 장인에게/ 구조와/ 창조를 가르친다."그림 29-2 이 부분은 머리말의 "우리는 예술가들의 생산을 공리적 사물들로 제한하기를 원치 않는다"라는 대목과 관계한다. 여기서 '공리적(실용적) 사물'의 이미지가 바로 오른쪽에 배치된 대형 철제 선박 사진이다. 후미에 스크류 두 개를 달고 있는 초대형 현대식 선박이 조선소 도크에서 건조 과정을 마치고 마지막 진수

89 졸저, 『한국 구축주의의 기원』, 260~266쪽.
90 *Ibid*., 44쪽, 258쪽.

그림 28-1 반 두스부르크, 『메카노』(Mécano), 활판인쇄, 1922.
그림 28-2 『게』 no. 3, 표지: 미스 반 데 로우에 디자인, 1924.6.
그림 28-3 『게』 no. 4, 표지: 말레비치 디자인, 1926.3.

28-1

28-2

28-3

그림 28-4　무라야마 토모요시, 『마보』(MAVO) 1호, 1924.
그림 28-5　바우하우스 북시리즈 제1권 『국제건축』(*Internationale Architektur*), 저자: 발터 그로피우스, 타이포
　　　　　그래피 디자인: 라슬로 모호이-너지, 1925.

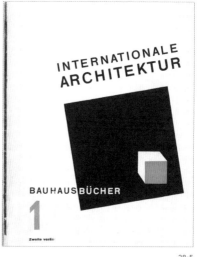

28-4

28-5

그림 29-1 　『베시』 1~2호 4~5쪽 펼침면.

그림 29-2 『베시』 1~2호 4쪽 도판 편집과 시각적 의미.

29-2

장미도
자동차도
시와 회화의 주제가 아니다
그것들은 장인에게
구조와
생성을 가르친다

포세이돈
과
아 폴 로
X X

식을 기다리고 있는 모습이다. 그런데 선박 사진 밑에는 "포세이돈과 아폴로XX"가 마치 도판의 설명처럼 표기되어 있다. 이는 거대한 선박을 선미의 두 개 프로펠러가 배를 추진하듯이, 거대한 선박이라는 생산물을 추진하는 것이 바다의 신이자 감성의 신 '포세이돈'과 이성의 신으로 알려진 '아폴로'라는 은유적 메시지를 전달한다. 포세이돈과 아폴로 밑에 'XX' 역시 프로펠러의 은유라고 할 수 있다.

달리 말해 선박 사진과 텍스트의 관계는 선박이라는 기계 생산물을 구축하는 것이 현대 예술이며, 이 예술을 추진하는 동력의 하나가 아폴로의 이성으로서 합리적 기술이며, 다른 또 하나의 동력이 포세이돈의 감성임을 의미한다. 텍스트는 이 두 가지를 두 개의 동력 전달 장치인 스크류 형태의 'XX' 자로 표시한 것이다. 따라서 『베시』는 타이포그래피와 편집을 통해 러시아의 구축주의를 넘어서 앞으로 시와 회화를 포함해 모든 형태의 예술을 구축적 '사물'(ВЕЩИ)로 보고 '구조(СТРУКТУР)와 생성(СОЗИДАНИЮ)'에 의해 신예술과 현대성(동시대성) 간의 상호 관계를 문학에서부터 시각예술뿐 아니라 서커스, 무대, 음악은 물론 사진과 영화 등 뉴미디어까지 포함해 추적할 것이라는 의지를 담고 있다. 이는 잡지의 타이포그래피 활자 공간 자체로 『베시』의 창간 진수식을 이제 '현대 예술의 국제적 비평'이라는 공론의 바다로 나가기 위해 기계 엔진을 장착한 대형 선박의 스크류를 작동시킨다고 천명한 것이다.

3호의 1쪽그림 30-1, 2은 상단 왼쪽에 대각선 방향의 제호 'ВЕЩИ'(베시)를 두고, 가운데 1장 '예술과 사회성'의 부제 밑에 제설 기관차의 사진 도판과 말레비치의 '사각형과 원' 두 그림을 배열했다. 이 사각형과 원은 1919년 리시츠키가 비텝스크 우노비스 공방에서 인쇄한 말레비치의 그림을 담은 책, 『예술에서 새로운 체계: 정역학과 속도』에서 유래한다.그림 31 따라서 3호의 표지를 넘겼을 때 독자들은 잡지 1면에서 앞서 1~2호의 합본과는 비교가 되지 않을 만큼 강력한 이미지와 만나게 된다. 1면의 왼쪽

하단에서 "기계를 묘사하는 것은 누드를 그리는 것과 같다. 인간은 자기 육체의 이지적(이성적/합리적) 창조자가 아니다. 기계는 명확성과 경제에 관한 가르침이다"라는 문구가 보인다. 제설 기관차와 함께 배치된 말레비치의 1914년 절대주의 '사각형과 원'[91]은 밑에 배치한 도식 "기술적 사물 = 경제 ■ ■ ■ ■ ■ ■ 절대주의 사물"과 함께 강력한 메시지를 전달한다. 제설 기관차와 같은 기계적이고 기술적 사물의 원리가 곧 절대주의 사각형과 원의 예술이며, 이 둘을 결합했을 때 경제가 산출되고 바로 이것이 '절대주의 사물'이다! (이때 "■ ■ ■ ■"[점선]의 형태도 말레비치와 절대주의의 '사각형'을 지시한다.)

이와 같이 잡지는 마치 기계 선박(機船)과 제설 기관차를 조립하는 수많은 부품과 장치들처럼 잡지 전체를 유기적인 몸체로 조직한다. 동역학적 움직임도 편집 디자인에 반영되었다. 1~2호 합권의 제3장〈회화, 조각, 건축〉이 실린 12쪽과 13쪽은 가운데 접힘선을 중심으로 양쪽 세로 방향으로 구호가 표기되어 있다.그림 32 "질서의 갈망―인간의 가장 높은 요구"(12쪽)와 "그것이 예술을 낳았다"(13쪽). 이 구호는 12쪽의 3장 제목과 13쪽의 알베르 글레즈의 도판과의 시각적 균형을 맞추는 축의 역할을 한다. 그러나 이 구호는 낱장의 지면에서는 보이지만 제본되어 접혔을 때에는 안으로 말려 들어가 보이지 않게 된다. 그것은 리시츠키의 디자인에서 낱장의 지면 여백을 극한까지 밀어붙이는 프로운의 의지였지만 제본 시 초래할 결과를 고려하지 않은(무시한) 결과였다. 따라서 이 구호는 언젠가 접착력이 사라져서 잡지가 낱장으로 뜯겼을 때에야 비로소 누군가 마주할 '봉인된 메시지'인 셈이었다. 이러한 모습은 10쪽에서부터 11쪽에 걸쳐 실린 알렉산드르 쿠시코프의 글 「이미지주의

91 말레비치의 이 작품집은 그가 절대주의 우주관을 '34점의 드로잉집'으로 엮어 비텝스크 우노비스 인쇄 공방에서 발간한 다음의 책에서 유래한다. 이는 2014년 레일링(Patricia Railing)이 해제를 붙여 영국에서 복간되었다. K. Malevich, *Suprematism 34 Drawings*, UNOVIS VITEBSK 1920, reprinted by Artist·Bookworks, 2014.

그림 30-1 『베시』 3호, 뒤표지와 1쪽 펼침면.

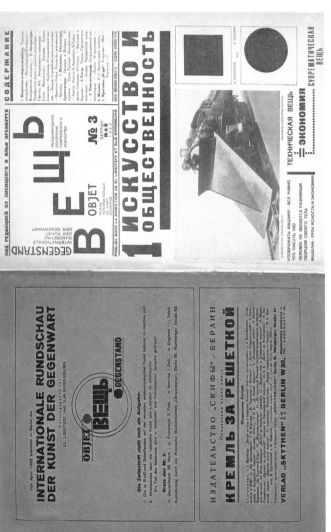

그림 30-2 『베시』 3호 1쪽 도판의 시각언어.
그림 31 말레비치, 『예술에서 새로운 체계: 정역학과 속도』, 1919. 리소그래프.
리시츠키가 비텝스크 우노비스 공방에서 제작한 표지 디자인.

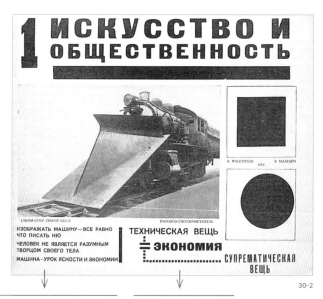

30-2

기계를 묘사하는 것은 누드를 그리는
것과 같다.
인간은 자기 육체의 이지적(이성적/합리적)
창조자가 아니다.
기계는 명확성과 경제에 관한 가르침이다.

기술적 사물

≡ 경제

▪▪▪▪▪▪▪▪ 절 대 주 의
사물

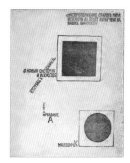

31

그림 32　『베시』 1~2호 합권, 12~13쪽 펼침면의 시각적 균형 (빨간 선-필자 표시).
가운데 접힌 면에 세로로 인쇄된 "질서의 갈망–인간의 가장 높은 요구"(12쪽)와 "그것이 예술을 낳았다"(13쪽)는 12쪽의 3장 제목(회화, 조각, 건축)과 13쪽의 알베르 글레즈의 도판에 대해 시각적 균형을 맞추는 축으로 작용한다.

32

그림 33 『베시』 1~2호 합권, 10~11쪽 펼침면의 시각적 균형 (빨간 선-필자 표시).

33

⟨imagism⟩의 엄빠와 아마」에서도 똑같이 드러났다.^{그림 33} 가운데 접힌 선을 중심으로 10쪽의 세로 방향에 두 개의 "?"(물음표)가 상단과 하단에 각각 표기되어 있고, 11쪽에는 "논의의 순서에서"라는 문구가 세로로 인쇄되었다. 참고로 이 글을 실음으로써 『베시』가 루나차르스키를 비롯해 러시아 구축주의자들 사이에서 증오와 경멸의 대상이었던 이미지주의 집단의 시인 쿠시코프까지 포용하고 있음을 보여 준다. 여기서 접힘선에 세로로 인쇄된 두 개의 물음표는 쿠시코프가 글에서 이미지주의자 세르세네비치와 마리엔고프에게 묻고, 그들이 글에서 순서대로 던진 질문들을 표상한다.

『베시』 이후: 신타이포그래피와 건축

리시츠키는『베시』를 통해 베를린에서 우수한 조판(組版) 기술과 활판(活版)인쇄기에 적응하면서 자신의 '디자인 예술'을 정제시켜 나갔다. 그것은 새로운 문제 해결의 프로세스를 필요로 하는 것으로 프로운의 세계를 원소적 타이포그래피의 원리, 즉 활자들의 활동적 명료성과 결합하는 디자인 프로세스를 필요로 한다. 기술적으로는 이전에 운용한 손쉬운 석판화 제작 대신에 납 활자 인쇄의 조판용 '활자상자'를 통해 구현하는 복잡한 인쇄 공정과 맞물려야 함을 뜻한다. 납 활자 인쇄의 경우 대량 인쇄를 위해선 무뎌진 납 활자판을 교체하기 위해 활자상자를 두꺼운 종이로 눌러 찍어 복제한 틀, 즉 '지형'(紙型)에 납을 부어 납 활자판을 만들어 인쇄하는 등 복잡한 과정과의 조율이 필요하다. 따라서 인쇄출판물을 통한 예술적 생산은 일반적인 회화 미술과는 다르다. 그 이유는 단순히 작가 개인의 '그림 그리기' 행위로 종결되는 것이 아니라 기계(인쇄기)와 동료 관계에서 '제작 및 생산' 프로세스에 개입하는 생산자 또는 디자이너의 치밀한 사고와 활동이 전제되어야 하기 때문이다. 이런 의미에서 리시츠키의『베시』발간은 한 가지 역설적인 사실을 남긴다. 애초에 그는 로드첸코 등의 모스크바 구축주의자들과 그들이 주장한 '생산주의 플랫폼의 구축주의'를 떠나 베를린에서 '사물의 구축적 예술'을 선언했다. 그러나『베시』의 새로운 인쇄 출판 생산 과정과의 결합은 리시츠키가 러시아 구축주의자들에 대해 편협하다고 선을 긋고 자신과 구별한 이유를 무색하게 한다. 이러한 인식 차이는 기계시대의 새로운 생산방식에 직면해 예술가들이 품었던 막연한 낯섦과 주관적 편견에서 비롯된 것으로 보인다. 반면에 러시아 구축주의자들은 이러한 주관적 편견과 막연함이 예술의 타고난 속성이라고 주장하길 거부하고, 대신에 새로운 기술 시대와 동반자적 관계에서 주체적이고 솔직하면서 직설적인 방식으로 '절박한 삶'의 예술을 택한 것이라 할 수 있다.

『베시』 3호가 출간된 1922년 5월부터 1923년 사이에 리시츠키는 자신의 타이포그래피 우주를 지탱하는 두 권의 역사적인 북 디자인을 선보였다. 모두 베를린에서 작업한 것으로 1922년 7월에 발간된『두 개의 사각형에 대하여』(Pro dva kvadrata)그림 34-1와 1923년 출간된『목소리를 위하여』(Dlia golosa)였다. 전자는 원제목이 '여섯 가지 구축 내부의 두 사각형의 절대주의 이야기'로 원래 1920년 비텝스크 우노비스에서 타이포그래피를 가르치면서 디자인한 아동용 동화책이었다.『베시』를 발행한 출판사(Skyten, 스키타이인들)에서 펴낸 이 동화책의 디자인은 1919년 그가 러시아 내전에서 볼셰비키의 승리를 위해 제작한「붉은 쐐기로 흰색을 쳐라」의 포스터 내용과 연관성을 지녔다. 그는 이 동화책에서 이전 포스터에서 선보인 '붉은 쐐기'의 역동성을 '붉은 사각형'으로 대치하고 구질서의 혼돈과 추락을 검은색 사각형으로 상징화했다.

책의 내용은 공격성보다는 아동이 보면서 유희적 상상력을 발휘하도록 두 사각형이 먼 하늘에서 지구로 날아오는 설정의 서사였다. 얀 치홀트는 리시츠키에 대한 회고 글에서 이 책을 "그의 타이포그래피에서 가장 미묘한 작품"으로 손꼽으면서 특히 두 번째 제목 페이지그림 34-2에 찬사를 보냈다. 그는 평하길, "글꼴 디자인과 크기의 선택에 있어 그 정도의 정교함은 그의 작품에서 다시는 볼 수 없다"라며 다음과 같이 말했다. "그 정도의 완벽한 균형을 이루기 위해 그가 했던 노력, 비례에 대한 감정과 형태들 사이의 미묘한 차이는 그의 프로운보다 타이포그래피가 훨씬 더 잘 보여 준다."[92] 얀 치홀트의 이 말은 리시츠키의 '사물로서 타이포그래피'가 절대주의에서 파생된 프로운을 인쇄 기계의 '기술적 생산 토대 위에서' 결합했을 때 비로소 구현되었음을 방증하는 것이라 할 수 있다.

92 Jan Tschichold, "El Lissitzky(1890~1941)," *Typographische Mitteilungen*, St Gallen, 1965, in S. Lissitzky–Küppers, op. cit., p. 389.

『목소리를 위하여』그림 35는 마야콥스키의 시 13편을 수록한 책으로 1923년 러시아 소비에트연방의 국립출판국 '고시즈닷'(GOSIZDAT)[93] 베를린 지점에서 출간되었다. 리시츠키는 여기서 이제껏 누구도 시도한 적이 없는 타이포그래피를 북 디자인에 선보였다. 그는 제목이 뜻하듯 자주 인용되는 마야콥스키의 시를 큰 소리로 읽을 수 있게 각 시들을 시각화했는데, 중요한 것은 13편의 시들을 '눈'으로 쉽게 찾고 '손가락'으로 편리하게 넘길 수 있게 '검색 기능'을 책 오른쪽에 구조화했다는 사실이다. 이는 훗날 서구에서 유선 전화가 보편화되었을 때 통신사들이 가정에 배포한 '전화번호부' 등에 적용되어 정보 검색이 필요한 출판물의 '페이지 인덱스'(page index)의 원형이 되었고, 더 나아가 20세기 후반 디지털 시대에 정보 검색을 위한 이른바 '그래픽-사용자-인터페이스'(GUI, Graphic-User-Interface)의 기원이 되었다. 이 책의 제작 과정에서 또 한 가지 중요한 점은 리시츠키가 디자인한 각 페이지의 스케치를 러시아어를 전혀 모르는 독일인 조판공(compositor)이 정확하게 조판해 냈다는 것이다.[94] 즉 기계적 생산 과정에서 예술가/디자이너가 인쇄 프로세스를 제대로(충분히) 이해하고 있다면 조판공(엔지니어)과 말이 통하지 않아도 스케치라는 '기호'(sign)를 통한 '비구술적 언어'(nonverbal language)[95]의 소통방식으로 얼마든지 새로운 책을 구축할 수 있는 것이다. 궁극적으로 리시츠키가 『목소리를 위하여』에서 보여 준 것은 책의 구축과 건축이 서로 '개념적으로 같다'는 사실이다.

베를린에서의 활동은 리시츠키에게 신타이포그래피에 대한 자신

93 고시즈닷(Госиздат)은 1919년 5월에 러시아 소비에트연방(RSFSR)이 출범하면서 총괄중앙집행위원회가 기존의 모든 출판사를 합병해 모스크바에 설립한 국립출판국(Государственное издательство)의 약자임.

94 Gail Harrison Roman, "The Ins and Outs of Russian Avant-Gard Book: A History, 1910-1932," in S. Barron and M. Tuchman, *The Avant-Garde in Russia 1910-1930: New Perspectives*, MIT Press, p. 107.

95 졸저, 『21세기 디자인문화탐사: 디자인 문화 상징의 변증법』, 그린비, 2016 개정판(1997 초판), 61~66쪽.

그림 34-1 리시츠키, 『두 개의 사각형에 대하여』(Pro dva kvadrata). 1922.7., 베를린에서 발간.

그림 34-2 『두 개의 사각형에 대하여』의 2쪽 부분 상세.

그림 35 마야콥스키의 시 13편과 리시츠키 북 디자인, 『목소리를 위하여』(Dlia golosa), 표지와 펼침면, 1923.
이 책은 마야콥스키의 시 13편을 수록해 페이지 인덱스 기능으로 책을 건축적으로 구조화했다. 지난 20세기 '전화번호부' 등과 같은 다량의 정보 처리를 위한 각종 출판물에서부터 21세기 가상공간의 하이퍼텍스트 구축의 효시라 할 수 있다.

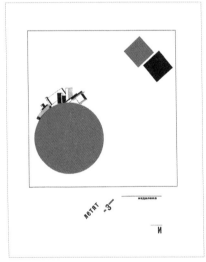

34-1 34-2

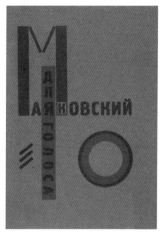

『베시』 이후: 신타이포그래피와 건축 **105**

감을 주었고 유럽에 교두보가 확보되는 계기가 되었다. 그는 1922년 가을에 베를린 반 디멘(Van Diemen) 갤러리에서 열린 〈최초의 러시아 미술전〉에 가보, 타틀린, 로드첸코 등과 함께 작품을 출품해 구축주의의 초기 전개 과정을 서구에 소개하기도 했다.그림 36 또한 이 전시회 기간 중반 두스부르크를 비롯해 『더 스테일』의 다른 구성원들과도 새로운 접촉을 하면서 활동 반경을 넓혀 갔다.[96] 예컨대 그는 하노버의 쿠르트 슈비터스가 발간한 『메르츠』(Merz)를 비롯해 자신이 직접 한스 리히터 등과 함께 편집한 『게』 등의 잡지에 글을 발표했다. 독일 외에도 네덜란드에서의 강연 등 많은 활동을 전개했다. 이 과정에서 리시츠키는 슈비터스와 1924년 7월에 발간한 『메르츠』 8~9호 합권을 『나시』(Nasci)란 제목의 특집호로 공동 편집하기도 했다. 그가 다다이스트 한스 리히터를 비롯해 슈비터스와 친밀한 유대 관계를 갖게 된 이유는 그들이 다다이스트였지만 사고에 있어 '구축적 예술'을 추구하는 인물들이었기 때문이었다. 예컨대 한스 리히터는 '대립의 통합'을 말하면서 다다가 추구한 '파편화'와 '우연성'의 콜라주에도 법칙이 있어야 한다며 이른바 '우연의 법칙을 의미 있게 하는 규칙의 법칙'을 인식한 인물이었다.[97] 슈비터스의 경우, 그가 창안한 '메르츠'(Merz) 예술의 방향은 더욱 '구체적'이었다. 그는 처음에 다다의 출현 배경이 된 전후 바이마르 공화국 내의 정치적 혼돈과 극심한 경제 참상의 폐허 더미에 직면해 다른 다다이스트들과 마찬가지로 콜라주를 작업을 화두로 삼았다. 그는 시에서 '문자'와 '숫자' 자체를 구체적 사물로 보았고, 미술에서 일상의 잡동사니와 폐기

96　이 전시회는 1922년 가을 베를린에서 러시아 소비에트연방과 서구 사이의 예술 교류를 위해 열렸다. 가보(Gabo), 타틀린, 로드첸코, 리시츠키의 작품이 전시되어 구축주의의 초기 전개 과정을 보여 주었다. 작품은 포스터, 회화, 건축, 도자기와 구축물 등을 포함했고 전시 담당인 다비드 시테렌베르크(David Shterenberg)가 도록의 서문을 작성했다. 베를린 전시 후 암스테르담으로 순회 전시를 했다. Erste russische Kunstausstellung(Exhibition Catalogue), Berlin: Van Diemen Gallery, 1922. in S. Bann ed., The Tradition of Constructivsm, Viking Press, 1974, p. 70.

97　Hans Richter, "Introduction to 'G', Form, No. 3, 1966, p. 27.

그림 36 리시츠키, 〈최초의 러시아미술전〉 프로그램을 위한 표지 디자인, 1922.

36

된 파편들을 임의로 재구성한 '물질 미학'의 콜라주 작업을 '메르츠'라 명명했다.[98] 뿐만 아니라 그의 행보는 1919년 이후 기존 다다와 달리 독일어로 '짓다'의 의미인 '바우'(bau)를 붙여 '메르츠바우'(Merzbau)로 이어졌다.[99] 이는 당시 신즉물주의(Neue Sachlichkeit)에 기초한 '구축적 개념으로서 총체 예술'을 의미한 것으로, 단순히 조형적 실험이 아니라 멸망한 독일 제국에서 폐허가 된 정치경제와 사회문화적 혼란을 오히려 '긍정적인 해방의 혁명 이미지로 간주한' 새로운 구축의 모색이었다.[100] 따라서 그가 주조한 또 다른 용어 '메르츠바우'는 개념적으로 1919년 건축을 중심으로 모든 조형예술을 통합하려 한 그로피우스가 설립한 '바우하우스'(Bauhaus)와 목적이 같은 것으로 리시츠키가 슈비터스와 연대하게 된 가장 직접적인 이유로 여겨진다. 그러나 기본적으로 콜라주 구축으로 만든 우연적 건축으로서 메르츠바우는 속성상 새로운 구축이 아니라 작가의 '임의적 질료 선택'에 따라 목공 등 수작업에 의존해야 했다. 따라서 이러한 형성 프로세스에 대한 불일치는 리시츠키가 나중에 슈비터스와 결별하게 된 요인 중 하나였다고 할 수 있다.

리시츠키는 1923년에 폐결핵이 악화된 시기임에도 불구하고 한스 아르프와 함께 현대 아방가르드 예술의 전체 족보를 해설한 공저 『예술의 이즘들』(Die KUNSTISMEN, 1924)을 출간했다.[83쪽 그림 25] 아르프와 그는 현대 예술의 이즘들을 도판으로 수록하면서 맨 앞에 빛과 움직임의 새로운 매체로서 추상적 필름을 배치하고, 다음으로 구축주의를 실었다. 이는 1917년 타틀린의 부조, 1921년 생산주의 플랫폼의 구축주의자들의 〈오브모후 전시회〉, 1923년 라돕스키의 건축 계획안, 그리고

98 졸고, "시각 예술에서 본 이상 시의 혁명성", 권영민 편저, 『이상문학연구 60년』, 문학사상사, 1998, 193쪽/ 200~201쪽

99 Dorothea Dietrich, *The Collage of Kurt Schwitters: Tradiontion and Innovation*, Cambridge Univ. Press, 1993. pp. 164~167.

100 *Ibid.*, p. 6.

1922년 가보의 구축물을 보여 주는 흑백 사진 도판을 '구축주의'로 한데 묶고, 신즉물성(New Objectivity)에 기초해 병든 세상을 예술로 고발한 그로츠 등의 '진실주의, Verism'[101] 다음에 자신의 '프로운'을 이즘으로 배열했다. 흥미로운 사실은 여기서 그가 '프로운'을 말레비치의 '절대주의'와 페이지를 멀리 떨어뜨려 편집함으로써 '상당히 먼 별개의 이즘'으로 구분했다는 점이다. 1923년에서 1924년 동안 리시츠키의 작업에서 가장 주목할 만한 변화는 사진에 대한 실험이었다. 그는 1923년 중반부터 사진술을 진지하게 실험하기 시작했다.[102] 기술적으로 이 사진 실험은 감광지에 사진을 다중 노출시킨 일종의 포토그램(photogram)에 해당하는 것으로 그는 이를 일컬어 '빛의 구축'(Heliokonstruktion)이라 불렀다, 사진은 리시츠키의 타이포그래피 디자인에 두 개의 문을 열어주었다. 첫째는 상업광고를 위한 실험의 문으로, 1924년 초부터 그는 하노버에 본사를 둔 펠리컨 사무용품 회사를 위해 현대 상업광고에 가장 적절하고 가장 현대적인 형태의 시각 커뮤니케이션을 사진 기술과 결합하기 시작했다.[103] 1925년 5월 그가 모스크바로 돌아왔을 때 사진은 두 번째 문을 여는 데 결정적인 역할을 했다. 스탈린 시대에는 사진 몽타주가 선전물 제작에 가장 중요했기 때문이다. 그림 37-1, 2

유럽 체류 중 리시츠키는 『베시』를 통한 국제적 연대, 신타이포그래피의 개발과 확산, 각종 상업광고 제작과 사진 몽타주 개발과 함께 또 다른 변화를 맞았다. 1924년 초에 그는 모스크바 브루테마스에서 온 옛

101 진실주의는 1차 세계대전 이후 바이마르 공화국의 정치적 혼란기에 그로츠(G. Grosz), 베커만(M. Beckman), 딕스(O. Dix) 등이 산산조각 난 표현주의적 유토피아를 걷어 내고 그로츠의 말로 정의하면 "세상이 추하고 아프고 위선적임을 납득시키기 위해" 감행한 예술 사조였다. 그들은 예술의 주관성 대신에 산업화 사회를 비평적으로 파악하고, 현실을 신즉물주의적 태도와 작업 방식으로 담아냈다.

102 *EL Lissitzky 1890–1941*, Catalogue for an Exhibition of Selected Works from North American Collections, Harveard University Art Museum, 1987., p. 30.

103 *Ibid.*

동료들로부터 1923년 새로 결성된 아스노바(ASNOVA, 신건축가협회)의 유럽 대표를 맡아달라는 요청을 받았다.[104] 이에 그는 아스노바가 표방한 이른바 합리주의 건축을 자신의 유럽 내 인맥들과 연결시켰는데, 이는 모스크바 귀국 후 아스노바 집단과 연대한 건축 활동의 기반이 되었다. 이러한 활동은 그가 귀국 후에도 생산주의에 기반한 구축주의 진영과 여전히 선을 긋고 있었음을 시사한다. 앞서 설명했듯이, 아스노바의 소속 건축가들은 라돕스키를 중심으로 도쿠차예프, 크린스키 등으로 이들은 '합리주의'를 표방했지만 모두 1921년 인후크 내에 이른바 '구축'과 '구성' 논쟁 당시 '기술적 구축'과 구성을 동일시한 구축주의자들과 달리 이 둘을 별개로 보고 '구성'을 통한 주관적 심리 기제를 인정한 건축가들이었다. 이에 로드첸코와 함께 구축주의에 참여한 건축가 베스닌은 아스노바와 구분하기 위해 모이세이 긴즈부르크 등과 오사(OSA, 현대건축가협회)를 결성함으로써 소비에트 건축계는 구축주의자들과 합리주의자들로 양분되었다.

애초에 리시츠키는 자신을 '구축자'(constructor)라고 칭하고, '프로운'이라는 우주선을 타고 절대주의와 구축주의 사이에 화해와 접점의 궤도를 비행하다가 마침내 국제적 구축주의의 대지에 안착했다. 이 과정에서 그는 20세기 현대 타이포그래피의 기원인 신타이포그래피를 탄생시켰다. 하지만 건축의 경우, 그의 궤도는 신타이포그래피만큼 선명하지 않다. 그의 신타이포그래피 원리는 오사와 같은 구축주의 건축에 더 가까웠지만 손을 잡은 것은 아스노바였기 때문이다. 그는 스위스 바젤에서 건축잡지 『ABC』그림38-1를 공동 편집하면서 잡지를 마치 아스노바의 기관지처럼 전용해 소비에트의 합리주의 건축을 소개하기 시작했다. 흥미로운 사실은 그가 디자인한 『ABC』의 표지는 미니멀적인 구축주의 타이포그래피의 전형을 보여 준 반면, 그가 1926년 1월에 라돕스키

104 *Ibid*, p. 32.

그림 **37-1**　리시츠키, 〈구축자 자화상〉, 1925. 그는 이 사진 몽타주에서 자신을 '구축자'(constructor)로 명시했다.
그림 **37-2**　리시츠키, 〈러시아 전람회〉 포스터, 취리히 1929.

37-1

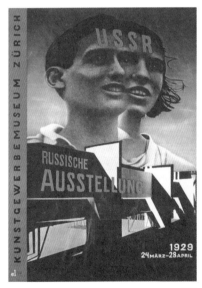

37-2

리시츠키가 디자인한 잡지들

그림 38-1 『ABC』 표지와 펼친 2~3면, 1926.
그림 38-2 『아스노바 소식』(IZVESTIYA ASNOVA), 1926.
그림 38-3 『브룸』(BROOM), 1923.

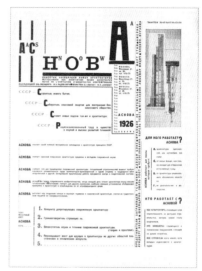

와 공동 편집해 디자인한 소비에트 건축 저널 『아스노바 소식』(*Izvestiya Asnova*)[105]의 표지그림38-2는 1923년부터 1925년 사이에 그가 디자인한 저 널 『브룸』(*Broom*)그림38-3 등과 유사하게 '활자의 구성적 성격'이 강하다 는 점이다. 이는 그가 특히 건축 잡지의 경우 편집진들의 성향에 맞춰서 디자인을 했기 때문으로 보인다. 예컨대 『ABC』의 표지는 간이 디자인 하고 베스닌과 긴즈부르크가 편집한 오사(OSA)의 기관지 『현대건축』의 디자인에 더 가깝다.그림39-1, 2, 3 그럼에도 불구하고 그가 잡지를 아스노 바의 기관지처럼 활용하자, 로트(E. Roth), 슈미트(H. Schmidt)와 슈탐(M. Stam)과 같은 당시 『ABC』의 공동 편집인들은 리시츠키와 아스노바의 건 축적 사고를 비실용적인 것으로 거부하기도 했다. 애초에 아스노바 형 성 과정에 라돕스키 등이 표방한 '합리주의'는 인후크 출범 시기에 칸딘 스키가 그랬듯이 과학적 사고를 기치로 내걸었지만 실제로는 기술적 합 리성에서 벗어나 건축의 형식미를 과도하게 증폭시켰기 때문이다. 이런 의미에서 오사와 구축주의자들이 이론과 실제 사이의 관계 정립에 매진 하고 그 이론과 원리에 충실한 디자인을 추구했다면, 리시츠키와 아스 노바 건축가들은 구축주의 이론과 실제의 대중적 확장성을 추구한 것으 로 보인다.

　　엄밀히 말해 리시츠키가 베를린에 가서 주조하고 성취한 신타이 포그래피는 구축주의의 사고를 타이포그래피에 적용한 것으로 아스노 바보다는 오사 쪽에 더 가까운 건축적 사고를 보여 준다. 그랬던 그가 1925년 무렵부터 아스노바 집단에 참여한 이유는 무엇인가? 앞서 말했 듯이 아스노바 건축가들이 먼저 손을 내민 이유도 있지만, 1925년 5월 리시츠키가 귀국하던 무렵 소비에트의 국내외 상황이 영향을 준 것으로

105　저널 『아스노바 소식』은 신건축가협회의 기관지로 정식 명칭은 'ASNOVA. Izvestiya assotsi-atsiia novykh arkhitektorov'(신건축가협회 소식)로 리시츠키는 1925년 가을에 표지와 편집 디자인 을 완성했지만, 이는 1926년 중반이 지날 때까지 발간되지 않았다. 전체 분량은 8쪽으로 판형은 35.4×26.5cm로 설정되었다. El Lissitzky 1890~1941, p. 192.

그림 39-1 알렉세이 간, 『현대건축』(CA) 2호, 1926.
그림 39-2 알렉세이 간, 『현대건축』(CA) 2호에 실린 간의 구축주의 사물 디자인.
　　　　　그는 구축주의 이론을 정립했을 뿐만 아니라 가판대, 책상 등과 같은 실용적인 사물을 디자인했다.
그림 39-3 알렉세이 간, 『현대건축』(CA) 3호 63쪽, 편집 디자인.

39-1

39-2

39-3

여겨진다. 당시 소비에트 구축주의는 유럽에서 『베시』와 리시츠키가 거둔 국제적 성과 못지않게 그 자체의 힘만으로도 이미 국제적 주목과 성공을 얻고 있었다. 그 결과 1925년 4월부터 10월까지 파리에서 열린 현대 장식·산업 예술 국제박람회(Exposition Internationale des Arts Decoratifs et Industriels modernes)에서 러시아 소비에트는 예술 총감독 및 집행과 전시 디자인을 도맡은 로드첸코의 〈노동자 클럽〉 인테리어와 건축가 콘스탄틴 멜니코프의 소비에트관 파빌리온의 과감한 디자인을 선보여 큰 주목을 받았다. 이는 1900년 제11회 만국박람회에서 과거 러시아제국의 거대한 모스크바 요새 같은 전시관과는 완전히 달랐다. 25년이 지나 이번 산업박람회에서 소비에트관은 저렴한 목재와 유리로 건조된 2층 구조물이었는데, 내부는 유리를 통해 들어온 빛으로 가득 차 있었다. 구축주의 이론에 있어 그것은 소비에트연방의 새로운 사회 구조의 '텍토닉스'[106]이자 일상생활의 구축적 사물을 예증한 것으로 특히 로드첸코의 인테리어 프로젝트 〈노동자 클럽〉은 그 자체가 아르바토프가 제안한 '합리화된 일상생활의 실용적 대상'이었다. 이 모두가 박람회를 위해 매우 독창적으로 디자인되었다.[107] 이로 인해 소비에트 구축주의는 박람회 기간 동안 전 유럽의 큰 관심과 주목을 받았는데, 그 이유는 박람회장이 르코르뷔지에의 실험 주택과 같은 매우 예외적인 출품작도 선보였지만 대부분은 구축주의와 대비되는 스타일, 즉 훗날 '아르 데코'(Art Deco)로 명명된 절충주의 모던 스타일들로 뒤섞인 경합장이었기 때문이다. 특히 로드첸코가 디자인한 노동자 클럽 인테리어에 놓인 독서대와 의자 등 '미니멀한' 가구 디자인은 멜니코프의 파빌리온과 함께 소비에트연방의

106 구축주의 이론의 세 가지 주요 개념으로서 '텍토닉스'(Tectonics/Tektonika)는 산업 재료의 사회적·정치적 목적의 적합한 사용을 뜻한다. '구축'(Konstruktsiya)은 주어진 목적을 위한 재료의 조직을, '팍투라'(Faktura)는 재료의 표면 또는 재료 자체의 조직에 관한 의식적 취급을 뜻한다. Aleksei Gan, trans by Christina Lodder, *Constructivism* (Barcelona: Tenov), 2013, pp. XXV–XXVI.

107 C. Kiaer, Imagine No Possessions, pp. 199~202.

신경제 정책에 대해서뿐만 아니라 서구의 상업문화에서도 가시적인 장점과 생명력을 입증해 보였다.그림 40 (이 모두는 먼 훗날 21세기 한국 사회에서 유행한 '미니멀 라이프 스타일'을 이루는 아파트 인테리어, 가전 제품, 가구 등의 원조가 된다.)

이러한 국제적 상황은 리시츠키가 1925년 귀국 후 한 건축 관련 활동에서 과거의 프로운처럼 추상적 개념의 모호한 예술보다 현실적이고 실현 가능한 프로젝트에 집중하는 데 한몫했을 것으로 여겨진다. 그는 스포츠 경기장 계획 내 클럽 하우스 디자인을 비롯해 모스크바 건축 협회가 공모한 공모전에서 2등 상을 받기도 했다.[108] 그의 프로운에서 유래한 디자인의 면모는 의자[109]와 같은 작은 사물보다는 연단과 선전용 구조물 등의 디자인에서부터 도시 규모로 확대되는 거대 스케일의 도시 건축 계획에서 더 큰 장점을 발휘했다. 예컨대 그가 제시한 연설대「레닌 연단(演壇)」(1920)은 공간 구축물로서 허공에 대각선으로 치솟은 사다리 구축물에 두 단의 연설대를 두어 연설자의 강렬한 몸짓과 연단의 구조적 역동성을 연결시켰다.그림 41 그는 이 연단을 현대 예술의 계보를 정리한 책『예술의 이즘들』에서 '프로운'으로 소개했다.

리시츠키의 디자인은 복잡한 공간 구축에서 자신만의 질서를 창조하는 데 탁월했다. 이는 1926년 드레스덴과 하노버에서 열린 〈국제미술전〉과 1928년 쾰른 〈국제프레싸전〉(Pressa Exhibition)의 소련관 설치 등 일련의 혁신적 전시 공간에서 빛을 발했다. 전자의 경우, 디자인에서 조명의 방향, 전시물에 대해 회전하는 유리 진열장, 거울 앞에 조

108 El Lissitzky(1890~1941), p. 34.
109 리시츠키는 1930년에 한 '원통형 의자'를 실물로 제작했는데, 이는 로드첸코가 1925년 파리 박람회〈노동자 클럽〉 인테리어에서 선보인 의자에 비해 성격이 모호했다. 로드첸코의 의자가 명료한 생산 과정을 반영한 구축적 사물인 데 반해 리시츠키의 의자는 신타이포그래피만큼의 구축적 생동감을 보이지 않았다. 그것은 고대 로마의 대리석으로 만든 육중한 '원통형 의자'를 재료의 경량성만으로 대체한 정도의 해석이었다.

각물 등 전시 공간에 대한 광학적 해결책을 선보였다면, 후자는 낙후된 소비에트연방의 언론(신문, 잡지, 팸플릿 등)을 평면 매체가 아닌 입체이자 기계역학의 벨트로 '움직이는 포스터 벽'으로 완전히 차원이 다른 위상공간에 재탄생시켰다.그림 42 그것은 새로운 사회의 동역학적 움직임의 상징이었다.[110] 또한 리시츠키의 공간 디자인이 도시 건축적으로 확대된 예는 세 개의 기둥이 하늘로 솟아올라 지탱하는 사무 공간, 즉 '모스크바의 수평 마천루 계획'(1923~1925)이었다. 일명 '볼켄뷔겔'(Wolkenbügel, 구름 등자鐙子)로 알려진 이 계획에서 그는 모스크바의 방사형 광장 일대에 기존 도시의 켜를 변경시키지 않고 광장 위로 솟아 개방 공간을 활용하는 기념비적 아이디어를 제안했다.그림 43 이는 훗날 20세기 후반에 이르러 고밀화가 진행된 현대 도시의 상황을 미리 예견한 발상이었다. 리시츠키는 베를린에서 귀국 후 브후테마스에서 인테리어 디자인 교수로 재직하면서 1930년까지 강의를 했다. 그는 스탈린 시대에 구축주의를 형식주의로 금지하고 사회주의적 사실주의만 소련의 공식 예술로 허용하자 사진 몽타주의 포스터 제작을 하면서 로드첸코, 클루치스, 스텐베르크 형제 등과 함께 가장 신뢰받은 디자이너로 활동했다.[111]

110 S. Barron and M. Tuchman, The Avant-Garde in Russia 1910–1930: New Perspectives, MIT Press, 1980, pp. 95~96.
111 op. cit.

그림 40　로드첸코, 「노동자 클럽」 인테리어 및 가구 디자인, 〈파리 현대장식·산업예술국제박람회〉, 1925.4.~10.

40-1

40-2

그림 41　리시츠키, 「레닌 연단」, 1920. 그는 이 연설대 디자인을 책 『예술의 이즘들』(*Die Kunstismen*, 1924)
　　　　'프로운' 편에 자신의 '프로운'(1919) 그림과 함께 수록했다.
그림 42-1　리시츠키, 쾰른 〈국제프레싸전〉 소련관 입구 홀 디자인, 1928.
그림 42-2　리시츠키, 소련관 내부의 움직이는 포스터 벽 디자인, 1928.

41

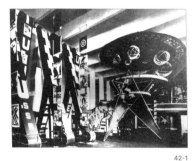

42-1

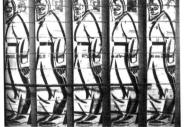

42-2

그림 43-1　리시츠키, 모스크바 「볼켄뷔겔」(Wolkenbügel, 구름 등자) 수평 마천루 계획.
1924~1925. 이 계획은 1924년경 디자인되어 1926년 『아스노바 소식』(*Izvestiya Asnova*)에 실렸다.
그림 43-2　모스크바 지도 속의 수평 마천루 위치 계획도.
그림 43-3　수평 마천루의 평면과 입면의 펼친 도면.
그림 43-4　수평 마천루의 축측 투영도(axonometric view).

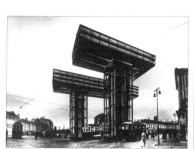
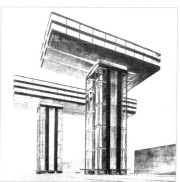

43-1

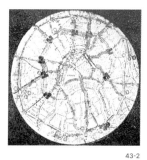

43-2

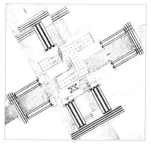

43-3

43-4

다시 처음 질문으로

요약하면 20세기 초 아방가르드 예술의 역사에서 잡지 『베시』는 서로 단절된 러시아와 서구 사이의 교량 역할을 하면서 국제적 구축주의와 이후 현대 예술의 전개에 지대한 영향을 남겼다. 그 출현 배경에는 러시아혁명 전 비대상 예술과 절대주의에서 출발해 혁명 직후 사물주의와 생산 예술을 거쳐 형성된 구축주의가 있었다. 당시는 현대 예술의 국제적 흐름을 형성한 때로 이 잡지는 이질적이고 다양한 필진들의 글과 경향들을 담은 문학, 회화, 조각, 건축, 무대, 서커스, 음악과 영화를 망라해 소개하고 논의했다. 무엇보다 공동 편집자 리시츠키가 『베시』를 통해 구현한 타이포그래피와 편집 디자인 자체는 1920년대 유럽 내 구축주의와 결합해 신타이포그래피 형성 과정에 결정적인 역할을 했다. 뿐만 아니라 건축 분야에서 베스닌과 긴즈부르크 등의 오사(OSA)의 구축주의 건축과 대척점을 이룬 아스노바(ASNOVA, 신건축가협회)의 합리주의에 가까웠던 그의 활동은 20세기 현대 사회의 도시 건축으로의 확장성에 크게 기여했다.

『베시』를 통해 본 현대 아방가르드 예술의 역사는 이 글의 시작 부분에서 의문을 제기한 한 광고 카피의 구호에 답을 찾게 해 준다. "럭셔리는 사물이 아니다"라는 광고 카피는 결코 간단한 말이 아니다. 만일 해당 자동차 기업과 카피라이터가 독일의 경제사회학자 베르너 좀바르트의 저서 『사치와 자본주의』를 본다면 쉽게 할 수 없는 말임을 알게 될 것이다. 럭셔리의 역사는 국가의 부가 축적되기 시작한 16세기 말부터 17, 18세기에 프랑스 궁정에서 지배계급의 라이프 스타일에서 시작되었다. 그 기원은 자유로운 분위기, 호화로움, 우아한 궁중 예절의 풍속에 활기를 불어넣는 의상, 예절, 유행, 장식, 취향, 유치한 관습인 것이다.[1] 이는 프랑스 대혁명과 러시아혁명의 배경에 사회문화 현상으로서 과도한 럭셔리가 있었음을 말해 준다. 따라서 "럭셔리는 사물이 아니다"

라는 광고는 지난 19세기와 20세기 근대를 거쳐 진행되어 온 근대 시민 사회의 시계를 거꾸로 돌려 17~18세기 궁정 시대로 되돌아가는 반역사적인 것이며, 자기 모순적인 말일 수 있다. 물론 이 광고는 자동차가 일상화된 오늘날 '럭셔리'란 말을 통해 단순히 다른 기업과 구별되는 소위 '명품적 희소성의 가치'를 말하려 했을 것이다. 그러나 그것이 예술의 개념과 만날 때 문제는 결코 간단치 않다. 왜냐하면 이 광고 구호가 소구하는 의도와 달리 현대 예술은 앞서 보았듯이 '예술을 위한 예술과 럭셔리'가 아니라 '새로운 삶의 조직을 위한 사물'에서 탄생했기 때문이다. 럭셔리가 아닌 일상의 사물 자체가 예술이라고 선언한 지 이미 백여 년이 지난 것이다. 공리적(실용적) 사물의 생산을 추구한 러시아 구축주의나 이를 확대해 집(건축)과 시(문학)와 그림(회화)까지도 삶을 조직하는 합목적적 사물로 간주한 『베시』 이후 예술의 전체 스펙트럼을 놓고 볼 때 현대 예술의 목적과 대상은 분명 럭셔리가 아니다. 그것은 일상적 사물의 세계에 대한 끊임없는 탐구였다. 예컨대 앞서 보았듯이, 슈비터즈의 『메르츠』에 실린 리시츠키의 생각과 글, 그리고 리히터와 공동 편집한 『게』 등은 모두 '사물로서 현대 예술과 현대 타이포그래피'의 지평을 확장하기 위한 것이었다. 특히 『게』의 경우, 폐교(1933) 전 바우하우스의 마지막 디렉터이자 미국으로 망명하여 뉴욕의 도시경관을 국제 양식(International Style)으로 변경시킨 미스 반 데어 로에(Ludwig Mies van der Rohe)와 러시아 절대주의의 표상인 말레비치가 각각 3호(1924년 6월)와 4호(1926년 3월)의 표지 디자인을 맡기도 했는데, 이는 서구와 소련 사이에 정치 이념의 장벽을 넘어서 국제적 구축주의가 현대 예술에 끼친 지대한 영향력과 기여도를 가늠케 하는 중요한 대목이라 할 수 있다. 이는 국제적 구축주의의 경우에만 해당하는 것은 아니다.

1 Werner Sombart, Luxus and Kapitalismus, 1912, 베르너 좀바르트, 이상률 옮김, 사치와 자본주의, 문예출판사, 11~15쪽.

1950~1960년대 냉전 시대는 서구와 소련 간의 정보와 교류를 차단시켰지만 미국을 비롯한 서구의 '체제 미술'이 되어 버린 추상미술 전개의 근원에는 늘 러시아 구축주의가 함께 있었다.그림 44 이는 개념 미술과 미니멀리즘의 대가 솔 르윗(Sol Lewitt)에서부터 추상 미술가 프랭크 스텔라(Frank Stella), 추상 조각가 베르나르 브네(Bernar Venet) 등의 미술가들뿐만 아니라 1990년대 시각 디자이너 네빌 브로디(Neville Brody)의 경우에도 마찬가지다. 솔 르윗이 1960년대 중반 선보인 반복되는 기하학적 사각형 구축물뿐만 아니라 회화 작품 「붉은색 정사각형, 흰색 문자」 (1963) 등을 로드첸코의 공간 구축과 그가 구축주의 동지들과 함께 '회화의 죽음'을 선언한 1921년 〈5×5=25〉 전에서 선보인 「순수 빨강…」(Pure Red, Pure Yellow, Pure Blue)을 빼놓고는 이야기할 수 없을지 모른다. 특히 스텔라가 1950년대 선보인 검은 선과 흰색 선이 교차해 사각형 요소의 반복 패턴을 이루는 「검은 회화들」 연작의 '후기-회화적 추상'과 소위 '하드 엣지' 페인팅에서 선보인 연역적 줄무늬의 기하학적 반복 패턴의 뿌리에서도 역시 로드첸코가 보인다. 스텔라의 작품은 로드첸코의 「매달린 공간 구축물」과 유사성을 보이는데 이는 1921년 오브모후 전시회에서 등장한 것이었다. 그것은 평면의 합판에 일정한 패턴의 사각형, 원형, 육각형 등의 기하 도형을 반복해 그린 다음에 톱질로 분리해 재조합한 구축물로 전체 도형 내부에 원래의 기본틀(도형)로부터 연속적으로 '차감'되는 구축의 연속체로서 3차원의 공간을 형성했다.[2] 스텔라는 이를 2차원의 캔버스로 환원시켰고, 다소 차이가 있다면 도형 패턴의 캔버스 자체가 기하학적 사물로 모서리를 갖도록(hard edge) 잘라 냈다는 점이다. 로드첸코의 「매달린 공간 구축물」은 베르나르 브네가 1979년 이래 선보인 소위 '금속선 드로잉 조각'으로 알려진 「비결정적 선」(Indeterminate Line) 연작에 직접적이고 구체적인 영향을 끼치기도 했다. 브네는

2 졸저, 『한국 구축주의의 기원』, 249쪽.

그림 44-1 로드첸코, 「매달린 공간 구축물 no. 10」 (접은 모습), 1920~1921.
그림 44-2 로드첸코, 「매달린 공간 구축물 no. 10」 (펼친 모습), 1920~1921.
그림 44-3 로드첸코가 브후테마스에서 강의한 '균등한 형태' 원리에 의한 '공간 구축물'.

44-1

44-2

44-3

그림 **44-4** 로드첸코와 그의 뒤에 '공간 구축물', 1920, 오른쪽 '매달린 공간 구축물', 1921
그림 **44-5** 로드첸코와 포포바, 『레프』(*LEF*), 2호 표지. 줄무늬 텍스타일 패턴은 포포바 디자인.

44-4

44-5

로드첸코의 공중에 매달려 있던 차감 구조체를 스테인리스 강철판에서 원형의 차감 구조로 도려내 용수철 형태처럼 늘린 선 구조체로 땅에 내려놓았다.

이러한 로드첸코의 영향력은 미술 작품에서 끝나지 않고 광고와 기업 이미지 등 시각 커뮤니케이션 디자인에도 확산되었다. 1990년대 영국의 디자이너 네빌 브로디는 로드첸코가 디자인한 『레프』 표지의 강력한 타이포그래피에 대한 오마주로 러시아 키릴 문자를 모티프로 한 각종 광고 및 기업 브랜드 디자인을 선보였다. 그중에는 한국 기업의 의뢰를 받아 디자인한 타이어 회사의 기업 이미지(CI)도 있다. 건축의 경우도 예외는 아니다. 로드첸코는 구축주의 오사(OSA) 집단의 일원인 이반 일리치 레오니도프(И. И. Леонидов)의 1929년 통계연구소(Института статистики)와 긴즈부르크(М. Я. Гинзбург)의 1932년 소비에트 궁전(Дворца Советов) 등의 프로젝트는 노먼 포스터(Norman Foster)의 런던 시티홀(City Hall, 1998~2002)과 베를린 독일의회(Reichstag) 유리돔(1999) 등에서 건축적 영감의 근원이었다. 이외에도 구축주의 건축은 20세기 말에서 21세기 초 건축가 램 콜하스(Rem Koolhaas)와 자하 하디드(Zaha Hadid) 등에게도 영감을 주어 신자유주의 세계화 시대에 세계 곳곳에서 도시경관의 경계를 허물어 나갔다.[3] 이로써 삶의 예술로 시작된 구축주의 건축은 세계 금융자본과 초부유층의 부를 위한 삶을 창출하기 위한 신형 엔진 구축의 선봉에 서 있다. 그림 45

한편 국제적 구축주의 예술은 2차 세계대전 이후 서구와 특히 미

3 이에 대한 논의는 상트페테르부르크 국립문화대학교의 안나 뎀시나(Анна Юрьевна Демшина) 교수가 필자가 책임연구원으로 있으면서 진행한 한국연구재단 연구팀과의 국제세미나에서 발표한 내용에 기초한다. Анна Юрьевна Демшина, "Воплощение идей конструктивизма в минимализме и в архитектуре постмодернизма(미니멀리즘과 포스트모더니즘 건축 속 구축주의의 구현)", 서울대학교 한국연구재단 과제연구팀(책임연구원: 김민수), 화상회의 국제세미나. 2020.12.16.

국에 뿌리내려 '추상미술'이란 세례명으로 새로 태어났다. 그리고 이는 예술의 무한 자유를 주장한 미술 시장에 맞춰진 상품으로 포장되어 화랑과 브로커에게 넘겨져서 크리스티 경매장에서 최고가를 갱신하며 거래되고 미술관에 안치되고 있다. 20세 말 금융자본이 지배하는 신자유주의 시대에 미술품은 주식과 같은 유동자산이 되었을 뿐만 아니라 초부유층들 사이에서 화랑과 브로커들이 개입해 은밀히 거래되는 소위 '혼수 미술품'으로 세금 추적을 피한 재산 증여나 뇌물 공여 등을 위한 최고의 환금성 자산으로 자리 잡기 시작했다. 이에 '예술가의 일은 기업가와 같아야 한다'며, 노골적으로 "예술가의 목적은 작품의 현금화에 있다"라고 주장하고 '예술기업론'(藝術起業論)까지 내세운 작가도 등장했다.[4] 한편 가전제품 역시 광고가 부추기는 이른바 '고품격 라이프 스타일'의 혼수 용품으로 기존의 생활공간을 비우고 프리미엄 가전으로 채우는 새로운 욕망을 꿈꾸게 한다. 프리미엄 가전이 조장하는 광고 이미지는 가전이 돋보이기 위해 모든 것이 비워진 미니멀 라이프 스타일의 공간을 보여 주고, 새로운 주택 공급의 수요를 창출한다, 여기서 실제 생활의 질적 수준은 공간 자체가 아니라 발음도 의미도 '이상하고 희한한' 외래어 표기의 '럭셔리스러운' 아파트 브랜드명과 프리미엄 가전제품의 존재 여부로 결정된다. 이러한 판타지는 프로젝트 기획자, 건설사와 언론 그리고 정관계 등이 얽힌 초대형 먹이사슬로 작동해 새로운 신도시 개발과 이익을 창출하고 주택 가격 상승을 초래한다. 한국의 도시 건축은 부동산 개발의 전초로서 모든 것을 '영끌'해 폭식하는 욕망의 괴물이 되어 버렸다.그림46

　　그러나 세계는 금융자본과 신자유주의 경제체제의 몰락 이후 새로운 양상의 위기로 접어들고 있다. 코로나 팬데믹으로 격리되고 봉쇄

4　다음의 졸고에서 필자가 언급한 일본 작가 무라카미 다카시(隆村上, 1962~)의 이른바 '예술을 업으로 일으키는 이론'인 예술기업론(藝術起業論) 부분을 참고 바람. 김민수, "무능 현실 전능 예술의 역설: 오타쿠 문화와 무라카미 다카시로 본 일본," 『일본 비평』, 6호, 90~125쪽

되고 설상가상 우크라이나 전쟁으로 유럽과 미국은 다시 러시아와 냉전 체제로 복귀하는 한편 미국과 중국이 서로 패권 경쟁을 하는 틈새에서 일본은 평화헌법을 안보헌법으로 바꾸고 제국주의의 망상을 꿈꾸고 있다. 질병의 위기는 개인 간 비대면의 일상화처럼 기존의 사회적 관계를 와해시키고 재택근무 등 관계 방식을 재조직했으며, 인간 사회의 무한 욕망은 자기 파멸적 기후, 환경, 에너지 위기까지 초래하고 있다. 이러한 현실에서 4차 산업혁명과 기술이 앞으로 이 위기 상황을 어떻게 구원할지 지켜봐야 하겠지만 새로운 기술혁명은 인간의 마음이 바뀌지 않는 한 다만 무한 욕망의 폐쇄 회로 내에서 새로운 경제적 동력의 엔진을 교체하는 효과를 주도할 뿐이다. 이러한 기술적 변화 역시도 차원은 다소 다르지만 '사물'을 둘러싼 변화라는 사실에 주목할 필요가 있다. 로봇, 자율 주행, 사물인터넷(IoT), 메타버스 등과 같이 인공지능에 기반한 네트워크 기술과 과학은 인간과 사물 사이, 사물과 사물 사이, 사물과 공간(물질적 또는 비물질적 가상공간) 사이에 연결된 '네트워크'(network)로 '사물들의 집합체'[5]라는 큰 변화를 일으키고 있는 것도 사실이다.

　　이러한 현실과 사실들에 직면한 상황에서 이제 예술의 의미와 역할에 대해 심각하게 재고해야 할 필요가 있다. 방향감각을 위한 눈과 마음이 필요한 때다. 무엇보다 개인적 탐닉의 수단을 넘어서 예술을 삶의 건강성과 전체성을 회복하는 통합적 기제로 재건설하려 했던 20세기 초 선구자들과 같은 의지가 필요하다. 이에 러시아 구축주의와 동시대적 고민 속에 탄생한 바우하우스의 설립자로서 국제주의 예술운동을 주도했던 발터 그로피우스가 유언처럼 남긴 말이 여운을 남긴다. 그는 독일 나치를 피해 1933년에 미국으로 망명했는데, 세상을 떠나기 한해 전인 1969년에 자신과 바우하우스가 탐색했던 여정을 회고하며 다음과 같은

5　Duncan J. Watts, Six Degrees: The Science of A Connected Age, (Norton, N.Y.), 2004, p. 27.

그림 45 로드첸코의 작업과 서구 현대 예술가들(솔 르윗, 프랭크 스텔라, 베르나르 브네, 네빌 브로디, 램 콜하스)의 관련성.

그림 45-1 솔 르윗의 「큐브 모듈」(modular cube), 1972.

그림 45-2 네빌 브로디, 〈한국 타이어〉 CI 로고(2006)와 일본의 Men's Bigi 기업 로고(1989).

그림 45-3 프랭크 스텔라, 1950년대 「검은 회화들」 연작과 이후 작품들.

그림 45-4 램 콜하스, 베이징 CCTV 본사, 2008.

그림 45-5 베르나르 브네, 「비결정적 선」, 뉴욕 2004.

45-1 45-2

45-3

45-4 45-5

그림 46-1 야코프 체르니호프(ЯКОВ ЧЕРНИХОВ, 1889~1951), 「학자들의 도시」 현대건축의 원리 연작,
1925~1930.
체르니호프는 건축가로 그래픽 디자인의 대가였다. 그는 1931년 건축과 기계 형태의 관계를 그래픽
으로 설명한 『건축설계와 기계 형태』[1]를 발간해 '현대건축의 작곡가'라는 명성을 얻었다.

그림 46-2 〈더 클라우드〉(The Cloud, 2011) 계획안(왼쪽)과 뉴욕 세계무역센터(WTC)의 9.11 참사(오른쪽).
네덜란드 건축그룹 MVRDV의 조경·건축가 위니 마스(Winy Mass)는 2011년 서울 용산국제업무지
구에 주상복합아파트 계획을 설계해 발표했다. 그러나 이 계획은 9.11 테러 당시 뉴욕 세계무역센터
(WTC) 참사를 연상시킨다는 세계 여론의 지탄을 받아 무산되었다. 이는 아이디어의 발상 단계에서
리시츠키의 수평 마천루 계획 위에 9.11 참사 이미지가 포개진 인상을 준다.

46-1

46-2

1 ЯКОВ ЧЕРНИХОВ, *КОНСТРУКЦИЯ АРХИТЕКТУРН ЫХ И МАШИННЫХ ФОРМ,* ИЗДАНИЕ
ЛЕНИНГРАДСКОГО ОБЩЕСТВА АРХИ, 1931

그림 46-3 비야케 잉겔스(Bjarke Ingels), 〈크로스 헤시태그 타워〉(Cross # Tower, 서울 용산, 2012)과 모형.
그림 46-4 잉겔스의 건축그룹 'BIG'(Bjarke Ingels Group)의 로고 디자인.
잉겔스와 BIG의 〈크로스 헤시태그 타워〉 계획은 MVRDV의 서울 용산국제업무지구에 계획한 〈더 클
라우드〉가 세계적 논란으로 무산되고 후속으로 설계되었다. 이는 리베스킨드(Liebeskind)가 디자인
한 전체 '용산 마스터플랜'의 남동쪽에 세워질 계획이었으나 무산되었다. 이는 로드첸코의 공간 구축
물뿐만 아니라 리시츠키의 수평 마천루 계획과 체르니호프의 건축적 판타지 등 러시아 구축주의 건
축의 종합 세트였다. 잉겔스의 건축그룹 'BIG'의 로고 역시 로드첸코의 타이포그래피 디자인과 연관
성을 보여 준다.

46-3

46-4

말을 남겼다.

전체 상황에 영향을 주는 다양한 유행, 변동, 덧없는 경향들은 언제나 부조리와 과장에 대항해 자신을 보호하려는 우리 내부의 나침반으로 재조사되어야 할 필요가 있다. 지나친 이전의 문화로 인해 위험에 처한 시대에는 이 나침반을 움켜쥐려는 결단력이 중요하다. 왜냐하면 이것이야말로 민주적 환경을 상호 관계의 전체 맥락에서 보게 하고, 우리로 하여금 순전히 기술적이거나 그럴듯하게 보이는 지적 체계의 방관자로 함몰되는 것을 막아주기 때문이다. (p. vii~viii)…

아름다움은 삶 전체의 통합적 요소이며 심미적으로 수행된 어떤 특권으로도 분리될 수 없다. (p. 10)

─Walter Gropius(발터 그로피우스), "Apollo in the Democracy", 1968.

이와 같이 그로피우스는 1920년대 자신과 동료들이 바우하우스를 통해 전파한 '새로운 삶의 형태'(Gestaltung des Lebens)인 소위 '모더니즘 이념과 미학'이 1960년대에 이르러 과도한 물질주의, 기술 지상주의, 피상적 거대성, 추함 등의 합병증으로 진전된 증세에 실망하고 시급히 궤도 수정의 자성을 촉구했던 것이다.[6] 지금 이 시대는 그로피우스가 말한 시대보다 더 위중한 시대이며, 삶 전체의 통합적 요소로서 예술을 바라보려는 태도가 시급한 절체절명의 시기라고 할 수 있다. 그러므로 이 글과 책이 전하고자 하는 내용은 구축주의와 『베시』의 시대로 다시 돌

6 Walter Gropius, *Apollo in the Democracy: The Cultural Obligation of the Architect*, McGraw-Hill Book Company. 1968. P. vii. 필자의 다음의 글에서 재인용함. 김민수, "도시 디자인의 공공미학," 『International Conference for Urban Humanities: Humanistic Reflection for the Humane City, Paper Collection』, Incheon Studies Institute, 2009, pp. 371~372.

아가자는 말이 결코 아니다. 현대 예술의 출발점에서 어떤 치열한 고민과 논의가 있었는지 초심을 확인하고, 오늘날에도 여전히 순수와 실용의 위계 관계나 따지며 예술을 럭셔리로 포장해 현혹하지 말고, 만일 AI와 로봇이 아닌 인간 예술가가 여전히 필요하다면 이제 예술이 왜 필요한지 그리고 초위기 상황에서 그들에게 어떤 예술을 삶의 의제로 요구해야 할지 생각하며 살자는 이야기다.

출전

그림 1.　볼보 S90 자동차 광고, "새로운 럭셔리를 경험하다. 럭셔리는 사물이 아니다"
　　　https://www.youtube.com/watch?v=BUO0V6FeTEo (검색일: 2023.02.09)

그림 2.　Вещь/Objet/Gegenstand, 창간호(1~2호 합권)와 3호 표지, 1922.3.
　　　the Blue Mountain Projects digitization, The Journal of Modern Periodical Studies.

그림 3.　Вещь/Objet/Gegenstand, 창간호(1~2호 합권), p. 1.
　　　the Blue Mountain Projects digitization, The Journal of Modern Periodical Studies.

그림 4-1.　블라디미르 마야콥스키(1893~1930), 1924. Imagine No Possessions, p. 3.

그림 4-2.　마야콥스키, '원하는가? 참여하라'. 로스타 포스터 No. 867, 1921.
　　　https://en.wikipedia.org/wiki/ROSTA_posters#/media/File:Plakat_mayakowski_gross.
　　　jpg (검색일: 2023.02.09)

그림 5.　『코뮌예술』(Искусство коммуны) 신문 1호. 1918.12.7.
　　　https://monoskop.org/Iskusstvo_kommuny#/media/File:Iskusstvo_kommuny_1_7_
　　　Dec_1918.jpg (검색일: 2023.02.09)

그림 6-1, 2.　Avant-Garde As Method: VKhUTEMAS p. 108.

그림 7-1.　Avant-Garde As Method: VKhUTEMAS, p. 36.

그림 7-2.　Avant-Garde As Method: VKhUTEMAS, p. 17.

그림 7-3.　Avant-Garde As Method: VKhUTEMAS, p. 291.

그림 7-4.　Avant-Garde As Method: VKhUTEMAS, p. 126.

그림 7-5.　Avant-Garde As Method: VKhUTEMAS, p. 91.

그림 8.　모스크바 슈세프(Shchusev) 국립건축박물관 소장.

그림 9-1.　ГМИИ, В гостях у Родченко и Степановой, ГМИИ, 2014, p. 188.

그림 9-2.　뉴욕 MoMA 소장.

그림 10.　Art into Life, p. 47.

그림 11-1.　Kasimir Malewitsch: Das Schwarze Quadrat, p. 32.

그림 11-2.　Kasimir Malewitsch: Das Schwarze Quadrat, p. 23.

그림 12-1.　상트페테르부르크 러시아 국립뮤지엄 소장.

그림 12-2.　Vladimir Tatlin and The Russian Avant-Garde, p. 223.

그림 13-1.　Proun A-2, 1920, (출처: https://www.pinterest.co.kr/pin/42362052721120938/
　　　(검색일: 2023.02.09)

그림 13-2.　Proun 19D, 1920 or 1921. 뉴욕 MoMA 소장.

그림 35. *The Russian Avant-Garde Book 1910-1934*, pp. 194 ~ 195.

그림 36. *El Lissitzky: Life, Letters, Texts*, 1968, f. 65.

그림 37-1, 2. *El Lissitzky: Life, Letters, Texts*, 1968, f. 118. f. 157.

그림 38-1, 3. *Merz to Emigre and Beyond*, p. 89.

그림 38-2. *Avant-Garde As Method: VKhUTEMAS*, p. 249.

그림 39-1, 2. 『CA』 no. 2, 1926.

그림 39-3. 『CA』 no. 3, 1926.

그림 40-1. *Soviet Salvage*, p. 39.

그림 40-2. *Avant-Garde As Method: VKhUTEMAS*, p. 135.

그림 41. *Die Kunstismen*, 1924, p. 9.

그림 42-1, 2. *El Lissitzky: Life, Letters, Texts*, 1968, f. 208, f. 210.

그림 43-1, 2, 3, 4. *Avant-Garde As Method: VKhUTEMAS*, p. 251.

그림 44-1. *Soviet Salvage*, p. 29.

그림 44-2. *В гостях у Родченко и Степановой*, ГМИИ, 2014, p. 187.

그림 44-3. *Avant-Garde As Method: VKhUTEMAS*, p. 341.

그림 44-4. *Soviet Salvage*, 30 / *The Artist as Producer*, p. 95.

그림 44-5. *The Russian Avant-Garde Book*, p. 189.

그림 45-1. https://www.wikiwand.com/en/Sol_LeWitt (검색일: 2023.02.09)

그림 45-2. https://www.hankooktire.com/global/ko/company/brand-identity.html (검색
일: 2023.02.09.), Jon Wozencroft, *The Graphic Language of Neville Brody*, p. 150.

그림 45-3. https://www.ideelart.com/magazine/frank-stella-art (검색일: 2023.02.09)

그림 45-4. https://www.oma.com/news/cctv-completed (검색일: 2023.02.09)

그림 45-5. http://www.bernarvenet.com (검색일: 2023.02.09)

그림 46-1. Анна Юрьевна Демшина's Seminar presentation.

그림 46-2. 〈용산 The Cloud〉 관련 보도와 911 참사 관련 자료 검색.
https://www.britannica.com/topic/World-Trade-Center (검색일: 2023.02.09)

그림 46-3, 4. 건축그룹 'BIG' 홈페이지 검색.
https://big.dk/projects/yongsan-hashtag-tower-5703 (검색일: 2023.02.09)

참고 문헌

1.

게일 해리슨 로먼 외 엮음, 차지원 옮김, 『아방가르드 프론티어: 러시아와 서구의 만남, 1910~1930』, 그린비, 2017.

김민수, 『한국 구축주의의 기원: 김복진과 이상』, 그린비, 2022.

_____, 『이상평전: 모조 근대의 살해자 이상의 삶과 예술』, 그린비, 2012.

_____, 『21세기 디자인문화 탐사: 디자인·문화·상징의 변증법』, 그린비, 1997(초판), 2016(개정판).

다닐로프, 문명식 옮김, 『새로운 러시아 역사』, 신아사, 2015.

블라디미르 마야콥스키, 김성일 옮김, 『대중의 취향에 따귀를 때려라』, 책세상, 2015.

올랜도 파이지스, 조준래 옮김, 『혁명의 러시아 1891~1991』, 어크로스, 2017.

이장욱, 『혁명과 모더니즘』, 시간의 흐름, 2019.

칸딘스키, 『예술에 있어서 정신적인 것에 대하여: 칸딘스키의 예술론』, 열화당, 1981.

캐밀러 그레이, 전혜숙 옮김, 『위대한 실험 러시아 미술 1863~1922』, 시공사, 2001.

2.

Aleksandr Bezgodov, *The Origins of Planetary Ethics in the Philosophy of Russian Cosmism*, Xlibris UK, 2019.

Aleksandra Shatskikh, *Vitebsk: The Life of Art*, Yale University Press, 2007.

Anna Bokov, *Avant-Garde as Method: Vkhutemas and the Pedagogy of Space, 1920-1930*, Park Books, 2021.

Arvatov Boris, *Art and Production*, Pluto Press, 2017.

Barry Bergdoll et. al., *Bauhaus Workshop for Modernity 1919-1933*, MoMA, 2009, 2017.

Boris Groys, *Russian Cosmism*, The MIT Press, 2018.

Boris Groys, *The Total Art of Stalinism: Avant-Garde, Aesthetic Dictatorship, and Beyond*, Verso, 2011.

Brigitta Milde, *Revolution!: Russian Avant-Garde Art from the Vladimir Tsarenkov Collection*, Sandstein Verlag, 2017.

C. V. James, *Ilya Ehrenburg: Selections from People, Years, Life*, Pergamon, 1972.

Catherine Cooke, *The Russian Avant-Garde: Art and Architecture (Architectural Design Profile, 47)*, St. Martins Press, 1984.

Catherine Walworth, *Soviet Salvage: Imperial Debris, Revolutionary Reuse, and Russian Constructivism*, Penn State University Press, 2017.

Christina Kiaer, *Imagine No Possessions: The Socialist Objects of Russian Constructivism*, The MIT Press, 2008.

_____, "Boris Arvatov's Socialist Objects," *October* 81, Summer 1997.

Christina Lodder, *Russian Constructivism*, Yale Univ. Press, 1985.

Schusev State Museum of Architecture, *Architect Konstantin Melnikov*, Collection of Schusev State Museum of Architecture, 1971.

Dmitry Sergeyevich Khmelnitsky, *Yakov Chernikhov: Architectural Fantasies in Russian Constructivism*, DOM Publishers, 2013.

Evgueny Kovtun, *Avant-Garde Art in Russia: 1920-1930*, Schools & Movements,1996.

George Rickey, *Constructivism: Origins and Evolution*, George Braziller, 1995.

Hans Arp, *Die Kunstismen: 1914-1924*, Lars Müller Publishers, 1999.

HUAM, *El Lissitzky1890-1941*, Harvard Univ. Art Museum, 1987.

Henry Art Gallery, *Art Into Life: Russian Constructivism 1914-1932*, Rizzoli, 1990.

Irina Vakar, Kasimir Malewitsch: Das Schwarze Quadrat, Kunstmuseum Liechtenstein, 2018.

Jean-Louis Cohen, *Building a new New World: Amerikanizm in Russian Architecture*, Other Distribution, 2021.

Jodi Hauptman, *Engineer, Agitator, Constructor: The Artist Reinvented: 1918-1938*, MoMA, 2020.

John E. Bowlt, *Russian Art of the Avant Garde: Theory and Criticism 1902-1934*, Thames & Hudson, 2017.

John Milner, *Vladimir Tatlin and the Russian Avant-Garde*, Yale Univ Press, 1983.

Jon Wozencroft, The Graphic Language of Neville Brody, UNIVERSE Publishing, 1994.

Kristina Krasnyanskaya, *Soviet Design: From Constructivism To Modernism 1920-1980*, Scheidegger and Spiess, 2020.

Leah Dickerman, *Building the Collective: Soviet Graphic Design 1917-1937*, Princeton Architectural Press, 1996.

_____, *Inventing Abstraction 1910-1925*, MOMA, 2012.

Linda Boersma, *Kazimir Malevich and the Russian Avant-Garde: Featuring Selections from the Khardziev and Costakis Collections Walther König*, Stedelijk Museum Amsterdam, 2014.

Magdalena Droste, *Bauhaus (Basic Art Series 2.0)*, TASCHEN, 2015.

Margit Rowell and Deborah Wye, *The Russian Avant-Garde Book 1910-1934*, The MoMA, 2002

Margarita Tupitsyn, *Rodchenko & Popova: Defining Constructivism*, Tate Publishing, 2009.

Maria Ametov, *Building the Revolution: Soviet Art and Architecture 1915-1935*, Royal Academy Publications, 2011.

Maria Gough, *The Artist as Producer: Russian Constructivism in Revolution*, University of California Press, 2005.

Michael Taylor, *Inventing Abstraction, 1910-1925*, MoMA, 2013.

Min-Soo Kim, "An Eccentric Reversible Reaction: Yi Sang's Experimental Poetry in the 1930s and Its Meaning to Contemporary Design," *Visible Language* 33(3), 1999.

MoMA, *Toward a Concrete Utopia: Architecture in Yugoslavia, 1948-1980*, MoMA, 2018.

MoMA, *Aleksandr Rodchenko*, MoMA, 2017.

Olga Sviblova, *Alexander Rodchenko*, Skira, 2016.

Robin Kinross, *Modern Typography*, Hypen Press, 1992.

Roland Nachtigäller and Hubertus Gassner, "3x1=1 Vešč' Objet Gegenstand," in *Vešč' Objet Gegenstand Reprint*, lars Müller Publishers, 1994.

Selim O. Khan Magomedor, *Pioneers of Soviet Architecture: The Search for New Solutions in the 1920s and 1930s*, Rizzoli, 1987.

Sima Ingberman, *ABC: International Constructivist Architecture 1922-1939*, The MIT Press, 1994

Stephen Bann, *The Tradition Of Constructivism*, Da Capo Press, 1974.

Steven Heller, *Merz to Emigre and Beyond: Avant-Garde Magazine Design of the T20C*, Phaidon Press, 2003.

Sophie Lissitzky-Küppers, El Lissitzky: Life, Letters, Texts, Thames and Husdon,1968.

Victor Margolin, *The Struggle for Utopia: Rodchenko, Lissitzky, Moholy-Nagy, 1917-1946*, University of Chicago Press, 1998.

Vladislav M. Zubok, *Collapse: The Fall of the Soviet Union*, Yale University Press, 2021.

Альбом Искусство, *убекдать*, Альбом, 2016.

Борис Иогансон, *АХРР. Ассоциация художников революционной России*, БуксМА рт, 2016.

ГМИИ, *В гостях у Родченко и Степановой*, ГМИИ, 2014.

Иванова-Веэн Л. И., *ВХУТЕМАС-ВХУТЕИН, Москва-Ленинград: учебные работы*, Арт Ком Медиа, 2010.

Лисицкий Эль, *ЭЛЬ ЛИСИЦКИЙ. РОССИЯ. РЕКОНСТРУКЦИЯ АРХИТЕКТУРЫ*

В СОВЕТСКОМ СОЮЗЕ, Издательство Европейского университета в Санкт-Петербурге, 2019.

М. Л. Либермана и И. Н. Розанова, *Взорваль*, Контакт-Культура, 2010.

사물의 세계,
그 종합의 열망

서정일

★ 이 글의 일부 내용은 같은 저자의 논문 「현대 예술 평론지 『베시』(Вещь)를 통해 탐색한 "사
물 창조의 예술"로서의 건축 개념」, 『대한건축학회 논문집』(2023. 5)을 참조하고 있음을 밝
혀 둔다.

머리말_아방가르드의 귀환

낯선 사물들이 하나둘 파도에 밀려와 어느덧 해변에 잔뜩 쌓여 있다. 어디서 무슨 조류를 타고 왔는지 다 모를 정도다. 모래를 털고 물에 씻어 들여다보고 파편들을 서로 짜 맞추어 본다. 물음은 꼬리에 꼬리를 물고, 그런 와중에도 잔해는 계속 떠밀려 온다.

어쩌면 이것이 20세기 초 아방가르드를 지금 우리가 만나고 있는 모습일 것이다. 아방가르드의 인물, 작품, 사건이 속속 백 년 주기를 맞으면서 기념 학술대회와 전시회가 지구 곳곳에서 개최되고 있고 관련 출판물이 넘쳐난다. 더구나 예전에는 접근하기가 상당히 어려웠던 작품과 텍스트가 디지털 콘텐츠로 바뀌어 인터넷으로 손쉽게 접할 수 있게 되었고 심지어 언어의 장벽마저 무너지고 있다. 얼마 전만 해도 자료가 없어서 연구하기 어려웠다면 이제는 자료가 폭발적으로 넘쳐나서 고민이다. 해변에서 조개 줍기식으로 살펴볼 게 아니라 언덕 위에 올라 해안선 전체와 수평선 너머를 조망해야 할 때다. 넘치는 과잉 정보들 가운에 필요한 것을 선별하고 지혜를 낳기 위한 안목과 물음이 중요해진 때다.

그렇다면 지금 아방가르드를 대하는 우리의 안목과 물음은 어떤 수준인가? 우리가 처한 상황은 뚜렷한 목적과 체계적인 계획을 세워 아방가르드 고고학을 추진한 결과라기보다는 다소 우연히 주어진 결과에 가깝지 않은지. 물론 우리에게 아방가르드는 항상 중요한 물음이곤 했다. 생각과 열정이 궁해질 때마다 뒤적거려 볼 만한 어두운 다락방 창고가 아니라, 예술과 디자인의 본성을 캐묻는 길마다 마주할 수밖에 없는 길목이었고 누구에겐가는 창조의 원천이었다.

어쨌든 분명 새로운 기회다. 우선 우리가 아방가르드 예술을 훨씬 직접적이고 풍부하게 재경험할 수 있게 되었다. 새삼스럽기도 하지만, 예술 작품은 예술적 경험을 영구히 반복 재생할 수 있다. 예술 작품이란 예술 경험이 일어나도록 형상과 물질을 부여해 만든 구체적 "사물"

이기 때문이고, 예술 작품과 경험자의 대면이라는 일차적 상황이 주어
지면 나머지 조건은 부차적이기 때문이다. 말레비치의 「검은 정사각형」
이나 프로코피예프의 피아노 협주곡이나 지금도 백 년 전과 본성상 똑
같이 경험된다.

　　다만 지금 우리의 경험은 상당히 파편적이다. 원래 그것들은 아
주 뿔뿔이 따로 놀지 않았고 일종의 질서 안에 서로 묶이고 관계 지어
져 있었다. 그 결합을 중재한 수단으로는 전시회나 예술 잡지들이 있
었다. 아방가르드들은 자신들의 운동과 짝지어 다양한 잡지를 발행했
고 이를 일일이 열거하기 어려울 정도다. 예를 들어 헝가리 예술가 집
단 'MA'(Magyar Aktivizmus)는 같은 이름의 잡지를 1916년부터 10년 동
안 발행했다. 신조형주의는 테오 반 두스부르크가 발간한 잡지『더 스
테일』(De Stijl, 1917~1932)과 뗄 수 없고, 다다 잡지들로『문예』(Littéra-
ture, 1919~1924),『프랑스 이상주의 연구지』(Les Cahiers idéalistes français,
1917~1920) 따위가 있었으며, 개인적 아나키즘을 표방한 플로랑 펠스
의『악시옹: 철학과 예술의 개인주의자 연구지』(Action: Cahiers individual-
istes de philosophie et d'art, 1919~1922) 따위도 있었다. 또한 오장팡과 르코
르뷔지에는『레스프리 누보』(L'Esprit Nouveau, 1920~1925)를 발간해서 자
신들의 순수주의를 뒷받침했다. 쿠르트 슈비터스 같은 인물은 저널『메
르츠』(Merz, 1923~1932)를 자기 개인의 예술운동을 발전시키고 유포하
는 데 이용했다. 사례는 계속 이어질 수 있다.[1]

　　기본적으로 이 잡지들은 지향이 같은 작가들의 작품과 글을 묶어
유포해서 각 운동의 정체성을 강화했다. 그 가운데 예술가들 간의 협력
과 조율을 요청하고 표방한 경향도 있었으니, 거기서 빼놓을 수 없는 잡

1　보뒨의 La vie des lettres(1913~1926), 마르첼로 파브리의 La revue de l'époque(1919~1923), Ça
Ira(1920~1923), Lumière(1919~1923), L'art libre(1919~1922), 헬렌스와 살몽의 Signaux, Sélection,
Creation, Ultra, 미치치 Зенит 등이『베시』(вещь) 3호 9쪽에 동시대 잡지 목록으로 소개되어 있다.
(이름은 편집자, 숫자는 발행 기간)

지가 바로『베시』다. 이 잡지는 여러 나라 예술가들 간의 교류를 돕고자 러시아어, 독일어, 프랑스어의 3개국 언어로 쓰인 글들을 게재하였고, 창간 첫해인 1922년에 4월에는 1~2호 합본을, 5월에는 3호를 출간하였다. 비록 단명했지만『베시』는 아방가르드의 협력을 고민하고 러시아 아방가르드와 유럽을 만나게 한 중요한 의의가 있다. 그런 협력이 과연 필요한지 문제의식이 희미한 우리 시대에『베시』가 예술가와 예술 분야 간에 협력을 요청한 과제라든지 그 협력을 추진한 방식은 상당한 영감을 준다.

『베시』는 1~2호, 3호의 본문이 각각 32쪽, 24쪽 분량이고 여기에 각각 앞뒤로 4쪽씩 겉과 속 표지를 붙였다. 그다지 두툼하지는 않지만, 3개 언어, 특히 러시아어로 쓰여 접근하기가 어렵고, 설령 언어 장벽을 넘어서더라도 예술적 텍스트들의 내용과 구성과 의의를 포괄적으로 이해하려면 다양한 지식과 통찰이 필요한 이해하기 쉽지 않은 텍스트다. 그런데도 그간 여러 연구자가『베시』를 주목했던 까닭이라면, 러시아 구축주의와의 관계라든지, 리시츠키가 디자인한 혁신적인 타이포그래피와 편집 디자인의 성과가 괄목할 만한 것[2] 등 여러 가지를 들 수 있다.

그런데 주목할 만하게도 오늘날『베시』에 대해 새롭게 관심을 가지고 그것의 예술적, 지적 성과 자체를 더 세밀하게 다시 읽어야 한다는 시도들이 나오고 있다.[3] 우리는 이에 동의할 수 있으니, 정작 중요하고 탐구할 만한 가치가 있는 것은『베시』의 문제의식과 과업의 내용일 것이기 때문이다. 또한 이를 파악할 때 우리는『베시』의 성과와 한계를 더 잘 알고 교훈을 얻을 수 있을 것이기 때문이다. 이때 우리는『베시』가 처한 맥락과 함께 그 콘텐츠를 이해해야 할 텐데, 여기서 콘텐츠라는 것에는 개별 텍스트와 이미지 말고도 그것을 묶은 하나의 편집 구성물

2 앞의 김민수의 글을 볼 것. 또한 김민수(2022), 258~261쪽을 볼 것.
3 『베시』에서 에렌부르크가 한 역할과 문학 부문을 재고찰한 것으로는 Dhooge, B.(2015), 42, 493~527쪽을 볼 것.

『베시』 발간 즈음의 여러 아방가르드 잡지들

그림 1 『MA』 8권 1호(1922)의 뒤표지. 여러 아방가르드 잡지의 이름이 나열되어 있다.

그림 2 『더 스테일』 5권 4호(1922년) 표지.

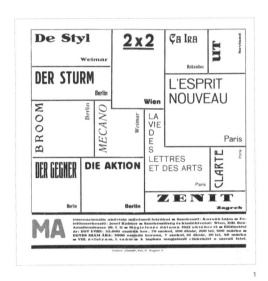

1

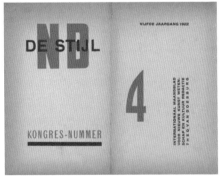

2

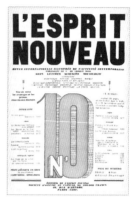

3

4

5

6

도 포함해야 할 것이다. 또한 『베시』가 왜 각각의 텍스트들을 묶어 냈는지 베시의 전체 과제에 비추어 이해해야 하지, 거꾸로 개별 아이디어들을 조합해서 임의로 의미를 도출하는 것은 지양해야 한다.

『베시』의 텍스트를 제대로 이해하자면 무엇보다도 두 명의 편집자들이 어떤 생각을 가지고 의기투합했는지 알아야 할 것이다. 그들이 품은 물음, 그들이 도전한 길을 확인한 뒤 과연 우리는 더 나은 조망점에 서게 될 것인가? 한 단계 더 나아간 물음을 품을 수 있게 될 것인가?

하지만 아방가르드는 이 과제를 실현하는 세부 목표와 수단에서 나뉘었다. 물려받은 전통 중 무엇을 받을지, 그것을 새 세대의 역량과 어떻게 조화시킬지가 물음이 되었다. 전통적 역량을 정신적 차원에만, 미래 세대의 역량을 기술적 차원에만 좁게 제약시켜 이해하기도 했다. 『베시』는 기술과 생산의 가능성을 알되 그것만을 내세워 예술의 전통을 깡그리 무시하지는 않는 길을 선택하고 있었다. 그들이 품은 물음, 그들이 도전한 길을 확인한 뒤 과연 우리는 더 나은 조망점에 서게 될 것인가? 한 단계 더 나아간 물음을 품을 수 있게 될 것인가?

이 글은 러시아와 동아시아의 구축주의에 대한 『급진적인 디자인』 공동 연구로부터 나왔다. 그 과정에서 김민수, 박종소, 김용철 교수께서 혜안을 주셨고, 차지원, 황기은, 박배형 교수께서 텍스트 이해에 도움을 주셨다. 장-루이 코엔(Jean-Louis Cohen), 오무카 토시하루(五十殿利治), 장포신, 니콜라이 수보로프(Nikolai Suvorov), 안나 뎀시나(Anna Demshina), 이리나 체프쿠노바(Irina Chepkunova), 알렉산드라 셀리바노파(Aleksandra Selivanova), 서동주, 서유리, 이윤아 등의 연구자들께서 아방가르드와 구축주의의 이해 지평을 넓히는 데 소중한 도움을 주셨다. 문희채, 왕효남, 이새봄, 정선아, 조옥님 연구원께도 감사드린다.

『베시』의 정체

제목도 표지디자인도 생소한 『베시』. 이런 잡지를 왜 누가 읽으라고 만들었을까? 이렇게 물으며 앞표지를 넘겼다면 바로 안쪽에 다음과 같이 쓰여 있는 것에[96쪽 그림 30-1] 놀랐을 법도 하다.

1922년 4월 베를린에서 창간된
현대 예술 국제 평론
엘 리시츠키와 일리야 에렌부르크 편집
베시, 오브제, 게겐슈탄트

이 잡지의 과제는
1. 러시아 사람들이 최신 서유럽 예술을 알게 하고
2. 서유럽에 러시아의 예술과 문학을 알리는 것.

물음을 예상했다는 듯, 신분증명처럼 간단명료한 정보를 바로 내놓으며 『베시』는 자신의 과제와 정체를 드러낸다. 이 잡지가 정확성과 간명함을 꽤 추구한다는 첫인상을 받았다면 이는 꽤 적절한 판단이다. 뒤에서 보겠지만 편집자들은 이 잡지를 만들고 디자인하는 데서도 명확성, 경제성, 규칙성을 중요한 원칙으로 삼았기 때문이다.
 이 직설적인 정보 제공은 잡지의 과제에 비추어 내용을 읽어 나가라는 주문일 수도 있는데, 사실 이 정보가 없다면 3개의 다중 언어를 쓴 이 잡지는 뒤죽박죽 알쏭달쏭해 보이기 십상이다. 하지만 이 과제에 비추어 보면, 왜 어떤 글은 러시아어이고 왜 어떤 글은 독일어와 프랑스어인지, 타이포그래피와 편집은 왜 또 이렇게 독특한지 꽤 선명하게 이해된다. 나아가 이 잡지의 부차적이고 사소한 내용, 예를 들어 『베시』 각 호 뒤표지에 『베시』의 출판사인 '스키타이인들'이 출판한 신간 러시아

문학 예술 도서를 (편집자인 리시츠키와 에렌부르크의 책들을 포함해서) 광고한 점이라든지 그 안쪽 면에 다른 러시아 문예 잡지들의 광고를 실은 점까지 수긍이 된다. 심지어 『베시』 1호 표지 안쪽에 적힌 구매 가격표에 독일, 네덜란드, 프랑스, 벨기에, 그리스, 터키, 스위스, 이탈리아, 스칸디나비아, 미국, 영국, 러시아까지 이 잡지를 유포하려 한 것도 흥미로워질 수 있다.

그런데 각국 예술 상황의 상호 이해를 돕겠다고 하는 이 사명은 왜 나왔을까? 여기에는 러시아와 서유럽이 서로 오랫동안 단절되어 있다가 그제야 소통할 수 있게 되었을 뿐 아니라 또한 소통해야 할 필요성이 커졌다는 배경이 있다. 이는 『베시』 1~2호의 선언문 첫머리에 제시되어 있다. 즉,

> 러시아의 봉쇄가 끝나고 있다.
> "베시"의 출현은 러시아와 서방의 젊은 장인들 사이에서 시작되고 있는 경험들, 성취들, 사물들 등의 교환 징표들 중 하나이다. 7년간 분리되어 있던 삶은 각국 예술의 임무와 길의 공통됨이 우연, 도그마, 유행이 아니라, 인류 성숙의 필연적 속성임을 보여주었다. 최근의 예술은, 지역적인 징후와 특징이 있으면서도 또한 국제적이다. 대혁명을 겪은 러시아와 고통스러운 전후(戰後)의 월요일이 시작된 서방 사이에, 새 예술의 구축자(건설자)들이 심리, 존재, 경제 따위의 다양함을 넘어서서 믿음직한 고정쇠인 "베시"를 두 연합 참호의 접점으로 만들고 있다. (이 책 200쪽을 볼 것)

여기서 7년간의 분리된 삶이란 1차 세계대전 발발 이후 러시아 혁명과 내전을 거쳐 1922년에 이르기까지 러시아가 서유럽 국가들과 단절되어 우편 배송까지 막혀 사회 전 분야에서 국가 간 교류가 끊겼던 상

황을 가리킨다. 완전히 단절되었다고 하기는 어렵더라도 이 기간에 교류가 매우 힘들었던 사정은 예술 분야도 마찬가지였다. 예를 들어, 서로 크게 관심 가졌을 법한 '비대상' 예술들 즉 네덜란드의 신조형주의와 러시아의 절대주의가 서로의 존재를 알게 된 것은 상당한 시간이 지나고서였는데, 즉 1915년에 창작된 말레비치의 「검은 정사각형」 등의 작품을 『더 스테일』의 반 두스부르크가 비로소 알게 된 것은 1919년이었고, 거꾸로 말레비치는 『더 스테일』의 작품을 1921년에야 처음 잡지와 편지로 알게 되었다.[1]

이런 단절 끝에 러시아와 바이마르공화국 간에 해빙 상황을 맞자, 『베시』의 젊은 두 편집자는 프랑스와 독일에서 수년간 체류하며 이미 국제적 감각과 인맥을 지니고 있었기에 러시아와 서방의 예술계를 연결하는 작업을 도모할 수 있었다.

하지만 막혀 있던 소통을 일으키는 것이 『베시』의 과제의 전부는 아니었다. 그것으로써 『베시』에 의해 편집된 텍스트 묶음의 성격을 다 설명할 수도 없다. 『베시』는 예술 성과들을 공유하는 중개자일 뿐 아니라 나아가 이러한 소통과 교류의 플랫폼 위에 러시아와 서유럽의 젊은 예술가들이 공통의 길을 확인하고 협력할 것을 주장했다. 즉, 『베시』의 편집자들은 7년간 따로 떨어져 진행된 예술 활동에서 공동 기반을 발견하고 이를 우연이 아닌 필연으로 확신하며 그 기반에 기초한 예술을 계속 만들 것을 주장했다. 그들은 개별적인 창작은 낡은 것이고 협력적인 창작을 통해 보편적 예술 언어를 만들어야 한다고 주장했다. 리시츠키는 이 과제를 『베시』가 창간된 1922년, 자신의 강연에서도 밝혔다. 즉,

6년 전인 1917년에 러시아에서 혁명이 일어났고 이는 러시아에서만도 아니었다. 나머지 세계가 우리에게 맞섰고 우리는 완전

1 Boersma, L. S.(2007)

히 고립되었다. 그제야 우리에게 분명해진 사실은 세상이 막 존재하기 시작했고 예술을 포함해서 모든 것을 처음부터 다시 만들어야 한다는 것이었다. 이와 동시에 물음들이 나왔다. 즉, 예술은 정말 필요한가, 예술의 표현과 형태는 영속적인가, 예술은 자족적, 독립적 영역인가 아니면 나머지 삶의 일부인가. 예술이 종교이고 예술가가 종교 사제라는 생각을 우리는 이내 떨쳐 냈다. 그리고는 예술에서 표현과 형태는 불변이 아니라고 확정했고, 예술에서 한 시대는 다음 시대와 무관하고 예술에서 진화란 없다고 확정했다.[2] (강조는 필자)

그들은 새롭게 만들어지고 있는 세상에서 예술과 예술가가 새로운 모습으로 필요하다는 결론을 내렸고, 예술의 표현과 형태를 새롭게 창조하는 일은 협력적으로만 가능하다고 봤다. 그것이 이른바 "국제" 구축주의 운동이 나온 이유다. 『베시』 본문의 1장 〈예술과 사회성〉에는 이와 관련된 사건들을 알렸는데, 예를 들어 1922년 3월의 현대 정신 옹호자들의 통합을 위한 파리 의회라든지 6월의 뒤셀도르프 국제예술전시회가 그것들이다. 전자에 대해서는[3] "파리가 유럽의 사회적, 정신적 반동의 요람으로서 이 과제에 부적합하고" "현대 정신의 수호에 필요한 나라인 러시아의 신예술 대표자들이 이 회의에 참여할 수 없다"라며 개최지가 잘못 정해졌다고 비판했고 "이 회의가 예술에 대해 낡은 이야기를 치우고 장인성과 장인들을 조직하는 실질적 과업에 착수하기"를

2 "새로운 러시아 예술," Lissitzky–Kuppers, S.(1980), 334쪽.

3 『베시』 1~2호에 따르면 위원회의 위원들은 다음과 같이 주로 프랑스인들이었다: 작곡가 조르주 오리크, 『문예』(*Litterature*)의 편집자 앙드레 브르통, 화가 로베르 들로네, 화가이자 『베시』의 동인 페르낭 레제, 『레스프리 누보』(*L'Esprit* Nouveau)의 편집자이자 『베시』의 동인 페르낭 레제와 아메데 오장팡, 『누벨 르뷔 프랑세즈』(*Nouvelle Revue Française*)의 비서 장 폴랑, 『아방튀르』(*Aventure*)의 편집자 로제 비트라흐.

바랐다. 또한 후자에 대해서는 진보예술가국제회의(Kongress der Union Internationaler Fortschrittlicher Künstler)가 결성되어^{73쪽 그림 22-2} 1914년 이후로 독일에서 첫 번째의 국제 전시회가 열린다고 알렸고 『베시』도 초청되었다고 알렸다. 『베시』 3호에 실은 이 회의의 선언문은 예술가들이 서로 협력할 것을 역설한다. 즉,

> 세계 전역에서 진보 예술가들의 연합을 요청하는 목소리가 들린다. 모든 나라의 창작자들에게 서로 간의 열정적인 교류가 필수적이다. 정치적 사건 때문에 끊어졌던 끈들이 이제 가까워지고 벌써 이어지고 있다. 우리는 모든 창작자 간의 생산적인 만남을 바란다. 우리는 예술에서 국제 공동 작업을 바란다. 우리는 국제 공동 잡지를 바란다. 우리는 지구상 모든 곳을 위해 장기간의 국제 공동 전시회를 바란다. 창작자들의 안타까운 고립을 끝내야 한다. 예술은 예술의 존재 이유를 부여해 주는 사람들의 통합을 요청한다. (이 책 271~272쪽을 볼 것)

이 회의에서 엘 리시츠키, 테오 반 두스부르크, 한스 리히터는 개인주의를 배격하고 공통 해법을 찾자고 주장했는데 이는 다른 대다수 예술가들과 갈등을 빚었다. 이 사태를 겪고 리시츠키는 『베시』를 대표해서 성명을 발표했고 이는 1922년 『더 스테일』의 "진보예술가국제회의의 발표문들에 대한 짧은 리뷰 및 예술가 집단들의 성명문들"에도 수록되었다. (72~73쪽 김민수의 글을 볼 것)

그런데 실은 예술운동으로서 "구축주의"란 간단히 정의하기 어렵거니와, 『베시』가 지향한 국제적 구축주의가 "러시아 구축주의"와 똑같지도 않다. 이 구별은 『베시』의 텍스트들의 성격을 이해하고 이 잡지의 성과를 가늠하고 교훈을 얻는 데 필요하다.

『베시』가 지향한 이른바 "국제 구축주의"는 구축주의라는 이름을 가진 나머지 노선들과 어떻게 다른가? 우선은 『베시』가 등장하기 전에 구축주의를 천명한 "구축주의자들의 최초작업집단" 같은 생산주의 노선과 구별해 보자. 아래는 『베시』가 발간되기 두 해 전인 1920년에 발표된 생산주의 집단 프로그램의 전문이다.

> 구축주의자 집단의 과제는 유물론적 구축의 작업을 공산주의식으로 표현하는 것이다.
>
> 이는 과학적 가설을 기초로 삼아 문제의 해법을 찾는다. 이념과 형태를 종합해야 할 필요성을 강조하여 실험실 작업을 실천 활동의 궤도로 향하게 한다.
>
> 우리 집단이 출발할 때 프로그램의 이념은 다음과 같았다.
>
> 1. 유일한 전제는 역사적 유물론에 기반한 과학적 소통이다.
>
> 2. 소비에트의 실험적 시도를 인지하고 구축주의 집단은 추상성(초월성)으로부터 실재성으로 실험 활동을 옮겼다.
>
> 3. 우리 집단의 특별한 작업 요소, 즉 "텍토니카", "구축", "팍투라"에 의해, 산업문화의 물질 요소를 체적, 면, 색, 공간, 빛으로 바꾸는 것이 이념/이론/실험적으로 정당화된다.
>
> 이것이 유물론적 구축의 공산주의적 표현의 기초를 이룬다.
>
> 이 세 강령은 이념과 형태를 유기적으로 연결한다.
>
> "텍토니카"란 공산주의의 구조와 산업 재료의 효과적 이용으로부터 나온다.
>
> 구축은 조직화다. 그것은 기규정된 물질의 내용을 받아들인다. 구축은 행위를 극한까지 규정하지만 "텍토닉" 작업이 더 진행되도록 허용한다.
>
> 신중히 선택해서 효과적으로 이용된 물질이 구축 과정을 막지 않고 "텍토니카"를 제한하지 않는 경우, 우리 집단은 이를 "팍투라"라고 부른다. 물질 요소로는 다음이 있다.

1. 일반 물질: 기원, 산업적 변화, 생산적 변화의 인지. 그것의 본성과 의미

2. 지적 물질: 빛, 평면, 공간, 색, 체적.

구축주의자는 지적 물질과 구체적 물질을 똑같이 취급한다.

집단의 미래 과제는 다음과 같다.

1. 이념적으로

 (a) 말과 실천으로 예술 행위와 지적 생산의 불일치를 증명함

 (b) 공산주의 문화 건설에서 동등한 요소인 지적 생산에 실제 참여함

2. 실천에서

 (a) 언론적 선동

 (b) 계획 고안

 (c) 전시회 조직

 (d) 공산주의적 삶의 형태를 실현하는 통일된 소비에트의 주요 기구와 모든 생산 중심과 접촉

3. 선동 영역에서

 (a) 예술 일반과 가차 없는 전쟁을 대표한다.

 (b) 과거의 예술문화를 구축적 건축물의 공산주의적 형태로 진화시키는 것은 불가능함을 증명한다.

구축주의자의 구호

1. 예술 척결, 기술 만세

2. 종교는 거짓, 예술은 거짓

3. 예술에 묶여 있는 마지막 인간적 사고를 척결

4. 구축주의 기술자 만세

5. 인간의 무기력함을 위장하는 예술을 척결

6. 현재의 집단 예술이 구축적 삶

알렉세이 로드첸코와 바바라 스테파노바가 서명한 이 프로그램에는 예술적 사고가 남아 있을 여지가 없었다. 하지만 엘 리시츠키와 테오 반 두스부르크, 한스 리히터가 채택한 "국제 구축주의"는 예술의 여지를 끌어안았고 어디까지나 『베시』는 예술의 미래를 고민한 결과물일 따름이다. 그들에게도 구축 혹은 건설은 핵심이지만 리시츠키는 『베시』에서 "구축주의"라는 구호를 전면에 내세우지는 않았고, 『베시』 창간 이후 몇 해가 지나서는 더 이상 "구축주의"라는 용어로 그들을 대변하기가 어렵다고도 판단했다. 즉, 1924년에 한스 리히터는 다음과 같이 쓴다.[4]

구축주의라는 말은 러시아에서 왔다. 그것은 관습적인 구축 재료 대신 현대적인 구축 재료를 써서 구축의 목표를 따르는 예술을 가리킨다. 1922년 5월 뒤셀도르프 회의에서 두스부르크, 리시츠키, 그리고 나는 그 반대라기보다 더 넓은 의미에서 구축주의라는 이름을 썼다. 오늘날 그 이름으로 하는 것은 그 회의에서 우리가 요구한 요소 디자인과는 전혀 무관하다. 당시 구축주의라는 이름을 우리는 우리 시대에 부합하는 예술적 표현과 과제의 법칙을 추구하는 사람들을 위한 구호로 채택했다. 개인주의자들의 그 회의에서는 이를 대다수가 반대했다(『더 스테일』 5권 4호에 실린 회의 보고서를 볼 것).
한편 미술 시장과 유화 화가들이 그 이름을 채택했고, 개인주의자, 거래상, 유화 화가, 장식 예술가, 투자자들이 모두 구축주의라는 이름 아래 행진 중이고 이미 유행이 지나 보인다. 적어도 이런 것에 코가 민감한 단거리 주자 모호이-너지는 『쿤스트블라트』(Das Kunstblatt)에서 자신을 절대주의라고 하곤 했으니, 어쩌면 그렇게 해서 그는 과거의 구축주의자들보다 더 운이 좋을 것이다.

4 『게: 기초 조형의 재료』 3호(1924년 6월)

『베시』가 더 넓은 국제 협력을 구하려는 것도 삶과 결부된 새롭고 진보적인 예술을 키워 나가기 위해서였다. 이를 위해, 편집자들이 소비에트 러시아의 혁명을 지지하는 것과는 별개로, 『베시』는 정치적 당파성을 거부한다고 선언했다. 즉,

『베시』는 정치 당파 바깥에 있다. 『베시』는 정치 문제가 아니라 예술 문제에 바쳐진 것이기 때문이다. 하지만 이 사실이 우리가 예술이 삶 밖에 있음과 원칙적 무정치성을 옹호한다는 뜻은 아니다. 반대로 우리는 예술에서 새로운 형태를 창조하는 것을 사회 형태의 변화를 넘어서서 생각하지 않는다. 물론 '『베시』'의 모든 공감은 새로운 사물을 만드는 유럽과 러시아의 젊은 힘들로 향한다.[5] (『베시』 1~2호, 3쪽)

『베시』는 아나톨리 루나차르스키와 나르콤프로스의 문화예술정책을 비판했다. 하지만 정치적 당파성을 거부한다고 한 『베시』의 선언에는 대가가 따랐는데 무엇보다도 러시아 관료들로부터 반감을 사서 『베시』가 러시아 안에서 유포되지 못하게 된다.

하지만 새로운 예술을 추구하는 『베시』의 노선에서 또한 중요한 차별성은 『베시』가 새로움을 위해 전통을 무차별적으로 거부해서는 안 된다고 본 점에 있다. 1912년 마야콥스키가 푸시킨 따위를 현대의 증기선으로부터 던져 버리라라고 과감히 주장했던 데 비해[6] 『베시』는 그런 태도는 순진하다고 봤다. 이것은 『베시』의 선언문 중 다음 대목에 표명되어 있다.

5 мы не мыслим СЕБЕ СОЗИДАНИЯ НОВЫХ ФОРМ В ИСКУССТВЕ ВНЕ ПРЕОБРАЖЕНИЯ ОБЩЕСТВЕННЫХ ФОРМ, и разумеется, все симпатии "ВЕЩИ" идут К МОЛОДЫМ СИЛАМ ЕВРОПЫ И РОССИИ, СТРОЯЩИМ НОВЫЕ ВЕЩИ.

6 Маяковский, В. (2005)

『베시』는 아카데미의 아류와 싸우는 데는 지면을 아낄 것이다. 전쟁 전의 초기 미래주의자들을 떠올리는 '다다이스트들'의 부정 전략을 우리는 시대착오로 본다. 지금은 치워진 자리에 건설할 때다(ПОРА на расчищенных местах СТРОИТЬ). 죽은 것은 저절로 죽을 테고, 빈 땅에는 프로그램도 학파도 아니라 노동이 필요하다. "증기선에서 푸시킨을 내던진다"는 것은 이제 우습고 순진하다. 형태의 흐름에는 연관 법칙이 있고, 고전적 범례는 현대적 장인들에게 두렵지 않다. 푸시킨과 푸생으로부터 죽은 형태의 복원이 아니라 명확성, 경제성, 규칙성(ЯСНОСТЬ, ЭКОНОМИКА, ЗАКОНОМЕРНОСТЬ)이라는 불변의 법칙을 배울 수 있다. (『베시』1~2호, 2쪽)

많은 아방가르드가 현대 예술을 추구하기 위해 기존의 전통적 유산 및 이와 관련된 예술 원칙들을 파괴하는 것이 선행하거나 동반되어야 한다고 여겼지만 『베시』는 이와 달랐다. 하지만 전통으로부터 원리를 배울 수 있다고 했을 때는 그 원리가 『베시』의 목표에 부합할 경우에 의미 있는 것인데, 이는 바로 "명확성, 경제성, 규칙성"을 가리키는 것이었다.

사물, 목적과 수단

"명확성, 경제성, 규칙성"의 원리는 무엇을 위한 것인가?

『베시』의 목표와 과제를 파악하기 위한 키워드는 "사물"이다. 『베시』는 사물을 이슈로 채택해서 일관되게 다루었다. 사물 개념을 놓치면 『베시』의 기획과 텍스트를 온전히 이해할 수 없으며 결국 『베시』를 잡다한 생각과 글의 묶음으로 오해할 수도 있다. 그런데 사물만큼 크고 추상적인 개념도 없지 않은가? 그것은 여기서 무슨 뜻을 가지고 있는가?[7]

> 우리가 우리 잡지를 '사물'이라 부르는 까닭은 우리에게 예술이란 새로운 사물의 창조이기 때문이다. 이 점에 의해 리얼리즘, 무게, 부피, 땅에 대한 우리의 지향이 정의된다. (Мы назвали наше обозрение "ВЕЩЬ", ибо для нас искусство СОЗИДАНИЯ новых ВЕЩЕЙ. Этим определяется наше тяготение к реализму, к весу, об'ему, к земле.) (『베시』 1~2호, 2쪽, 대문자 강조는 원문에 따름)

예술가의 갈 길을 물은 『베시』에게 그 답은 "사물의 창조"였다. 예술이 이 역할을 한다면 예술은 생산주의자들이 주장했듯이 기각될 수는 없다고 본 것이다. 사물로써 리얼리즘, 무게, 부피, 땅을 지향한다면 반대로 "사물 아닌 것", 즉 비실재적인 것, 땅이 아닌 것(가령 하늘이나 우주)을 거부한다는 뜻이 된다. 우리는 편집자들이 선언문을 쓰면서 사물이란 말을 특별한 용법으로 쓴 것에 주목해야 한다.

7 　러시아어 베시(вещь)는 사물, 대상, 물건 따위로 번역되고 이"것", 저"것", 어떤 "것"처럼 포괄적 용어로도 쓰인다. 편집자들은 제목과 선언문 등에서 이를 독일어로 "Gegenstand", 프랑스어로 "objet"로 번역했는데 이 두 단어는 한국어로 번역될 때 대상이라고 흔히 번역된다. 이 두 단어에 해당하는 러시아어로는 대상, 객체를 가리키는 말로 объект가 더 가까울 수 있다. 러시아어로 물건을 가리키는 말로는 предмет도 있다.

우선 선언문에서 가리키는 사물은 분명 구체적 존재다. 그것은 자연물(동식물, 암석 등) 또는 인공물(집, 기계 같은 실용적 사물과 예술 작품 등)을 가리킨다. 그중에서도 『베시』의 일차적인 관심은 예술적 사물 즉 예술 작품에 있다. 하지만 모든 예술 작품이 『베시』가 추구하는 사물에 포함되지는 않는데, 중요한 점은 특정한 목적을 가져야만 사물로 인정한다는 점이다. 즉, 삶을 조직해야(организовать) 사물이다. 사물은 사회를 위한 수단이지 부수적 결과가 아니다. 실용적 사물이건 기계적 사물(техническая вещь)이건 사회적 역할을 맡는 것이 관건이다. 예를 들어 "아폴론 20호(XX)" 같은 현대 증기선은 과거와 달리 크고 빠른 규모로 수송하는 기능을 통해 새 세계를 조직하므로 사물에 속한다.93쪽 그림 29-2 『베시』에게 예술 작품은 삶을 조직하는 사물이고 또한 그 예술 작품을 제작하는 것이 『베시』의 과제다. 여기서 "삶을 조직함"이란, 과거의 낡은 사회를 유지하거나 "장식하는" 것과 대조되어 새롭고 바람직한 현대 사회를 "만드는" 것이기에, 낡은 사회와 새 사회가 어떻게 다른가가 문제 된다.

사물이 무엇인지를 그 목적(생산주의자들은 이를 "텍토니카"로 규정했다. 이 책 156~157쪽 생산주의 집단 프로그램을 볼 것)을 통해 설명해야 할 뿐 아니라, 사물을 설명하는 또 다른 차원이 있으니, 어떤 수단으로 만드느냐 하는 것이다(생산주의자들은 이를 "구축"으로 규정했다). 이에 대해 『베시』는 "새로운 형태의 삶과 기술의 구축"(строительство новых форм бытия и мастерства)을 말한다. 또한 사물의 창조에 공통된 구축 법칙이 있고 다른 사물들(자연물과 인공물 모두)로부터 배워야 한다고 말한다. 선언문 말미에 표현했듯 "장미도 기계도 시라든지 회화의 주제인 것이 아니라, 그것들은 장인에게 구조와 창조를 가르친다(они учат мастера СТРУКТУРЕ и СОЗИДАНИЮ)". 이렇듯 자연물이건 인공물이건, 그것이 구조 즉 구축성을 가진 사물이라면 우리가 제작의 지식(즉 기예)을 얻어 내어 현대적 삶을 위한 새로운 사물을 만들 수

있다.

따라서 사물을 만드는 장인(мастер)과 장인성, 즉 제작의 기술(мастерство)이 관건이고 나아가 "장인성과 장인들을 조직하는" 과업이 핵심이다. 여기서 장인성이란 고전적 의미의 테크네의 정의와 다르지 않으므로 『베시』는 현대적 사물을 위한 현대적 테크네를 요청한 것이라고 할 수 있다. 나아가 그것은 상위 과제에 동의하는 다양한 노선들과 방법들이 서로 공유되고 토론되고 발전될 수 있는 근거가 된다.

『베시』는 사물을 실용적이거나 기계적인 사물에 한정하지 않았다. 이 점에서 생산주의자와 큰 차이가 있다. 의미 있는 사물인 한 새 사회를 조직하는 역할에서야 똑같겠지만 『베시』가 더 초점을 맞추고 궁리한 사물은 예술 작품이다. 서방의 다른 아방가르드 잡지는 기술적 사물에 대한 정보와 글을 심심치 않게 실은 사례도 있지만 『베시』는 콘텐츠를 예술 작품에 한정했고 기계적, 실용적 사물은 다루지 않았다. 하지만 의미심장하게도 3호에서 제설 기관차와 말레비치의 절대주의 회화를 나란히 병치해 제시함으로써 그 둘의 관계가 시사되었다.그림7 즉, "기계적 사물"(техническая вещь)과 "절대주의적 사물"(супрематическая вещь)이 경제성이라는 공통점을 가지고 서로 관련됨을 시각적으로 선언한 것이다. 다만 이 두 가지 사물이 어떻게 서로 모순 없이 공존할 수 있는지 이론적 설명은 없다.

"절대주의적 사물"! 실은 이 용어는 그 자체로 매우 모순적이고 논란이 된다. 절대주의와 구축주의 사이에 차이와 긴장이 있음은 말할 것도 없이, 과연 말레비치에게 절대주의적인 사물이란 용어 자체가 성립할 수 있는 말일까? 말레비치가 사물적, 대상적인 것보다 "비대상적"(беспредметность; Gegenstandslose)인 것을 중시했기에 그렇다. 리시츠키는 자신의 예술적 발전에서 말레비치의 절대주의로부터 중대한 영향을 받았고 『베시』에서도 말레비치로부터 받은 영향을 강하게 품고 있었다. 그렇다면 『베시』의 사물 선언은 말레비치와 과연 어떤 관계인가?

절대주의와 구축주의라는 모순을 『베시』는 어떻게 품고 다루려고 한 것인가?

이것은 자세히 따져볼 만한 중요한 물음이다. 절대주의와 구축주의 간에는 예술의 정의, 예술적 표현과 형태, 예술의 자족성과 독립성에 대해 큰 입장 차이가 있었기 때문이다. 그 둘 중 어느 편에 서느냐, 혹은 그 둘을 모두 껴안으려 할 것인가 하는 선택을 『베시』는 뒤로 미룰 수 없었다.

그림 7 『베시』 3호, 1쪽.

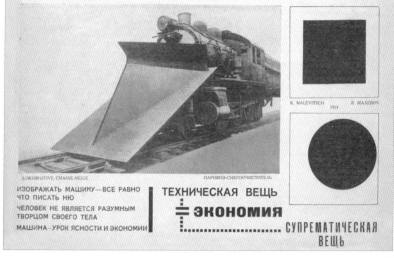

절대주의와 구축주의

『베시』가 말레비치와 절대주의를 어떻게 대했는지 확인하기 위해 우선 리시츠키가 울렌이라는 필명으로 독일어로 쓴 『베시』 1~2호의 글, "러시아에서의 전시회들"을 읽어 보자. 이 글은 러시아와 유럽 간의 단절기에 러시아에서 이룬 예술적 성과를 리시츠키가 자신의 비평적 관점으로 서술한 글이다.

> 1919년의 가장 중요한 전시회는 〈비대상과 절대주의〉(Gegenstand-slosen und Suprematisten) 전시회였다. 여기서 색채 표현(Farbenaus-druck)으로서의 회화 예술 발전의 최종 결론이 나왔다. 즉 화룡점정에 이르렀다. 말레비치는 흰색 위의 흰색을 전시했고,그림 8 로드첸코는 검은색 위의 검은색을 선보였다. 우달초바, 포포바, 클룬은 온갖 색채를 구사하며 격하게 불타올랐다. 여기서 회화는 궁극적 완성에 이르렀다. 구성에서의 새로운 대칭이 탄생했다. 근원 물질을 향한 갈망에서 추상 관념론의 불꽃이란 외피가 씌워졌고, 정화되어 새 사물들을 잉태하기 위해 모든 질료적인 것이 무화되었다. 구성으로 마침표를 찍고, 그다음 구축으로 이행하게 되었다. […]

> 1919년 전시회는 "비대상성"의 정점을 찍고 새로운 질료성으로 급선회하는 특징을 보였다. 여기서 개인주의자 로드첸코는 분산된 색채를 통합하기 위해 분석적으로 노력하면서 말레비치가 평면으로 바꿔 놓은 형식을 선으로까지 분해한다 […] 다른 한쪽에는 회화, 건축, 조각을 종합하는 집단이 있었다—한 명의 조각가와 두 명의 화가 겸 건축가가 작성한, 인민위원회 건물을 위한 일곱 개의 설계도가 제시되었다. 또한 갖가지 다른 설계도들과 스

케치들이 전시되었다. 여전히 여기에는 미학이 많이 드러나 있었지만, 또한 생동하는 질료를 다루어 새 형식으로 나타내려는 수작업의 기여도 그 못지않게 나타나 있었다 […]

그래서 사람들은—사물의 구축으로 이행하기 위해—회화의 구축에서 땅 밑의 힘이 운동하고 있음을 명백히 느낄 수 있었다. 이 도정에서 전통 조형예술은 숨을 들이마시고 사물의 질료적 표현을 성취했다. 1922년 예술가 스턴버그의 전시회는 일련의 그림들을 선보였는데, 컵, 접시, 레이스, 캔디를 높은 수준의 회화적 교양과 더불어 지극히 경제적인 수단을 통해 표현했고, 이를 관람자가 손으로 만져볼 수도 있게 전시했다.[8]

또한 리시츠키는 절대주의와 관련해서, 올가 로자노바를 "새로 등장한 러시아 예술가들 중 일급 인물로서 뛰어난 지성을 갖추고 섬세한 색채감각을 타고났으며 입체파, 미래파, 절대주의를 거쳐 생산예술로의 길을 걸은 최초의 인물들 중 한 명"그림9이라고 평가한 한편 말레비치라는 "위대한 예술가이자 한 인간, 절대주의의 창시자이자 한 세대의 지도자로서 마지막까지 혁명가다운 젊음의 불꽃을 발산한 이 인물에 대해 나중에 따로 다룰 것"을 예고했다(『베시』1~2호, 18쪽). 하지만 이 계획은 실현되지 못했다. 또한 타틀린과 말레비치로부터도 현대 예술의 상황에 대한 앙케트 답변을 받아 『베시』3호에 실을 것이라고 예고했지만 그 두 사람으로부터 앙케트 답변을 받지도 못했다. 리시츠키가 『베시』를 창간하며 말레비치에게 동의와 협력을 구하는 편지를 썼지만 이는 무산되었다.
　　여기에는 두 사람의 의견 차이가 작용했을까? 리시츠키가 말레

8　독일어 원문 번역은 철학자 박배형에 의함.

그림 8 말레비치, 「흰색 위의 흰색」

8

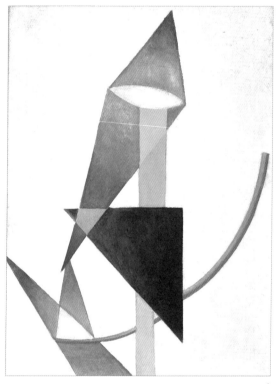

9

비치를 존경하고 또한 필요로 하는 입장이 쉽게 바뀌지 않았음은 그가 쿠르트 슈비터스와 공동 편집한 『메르츠』(Nascia 1924.4)에 말레비치의 검은 정사각형 작품과 텍스트를 게재한 것으로도 알 수 있다.그림10

리시츠키는 말레비치와 만나기 전, 1909년 러시아를 떠나 다름슈타트 고등기술학교에서 건축을 공부한 뒤 1914년 세계대전이 일어나자 러시아로 귀국했고, 1919년 샤갈의 초대로 비텝스크 인민예술학교의 교원이 되면서 거기서 말레비치와 조우하고 합류했다. 리시츠키는 절대주의가 회화 영역에 머무르던 것을 건축으로 확장해 옮기려 했고 그가 프로운이라고 부른 형태를 새로운 공산주의 도시들을 짓는 데 활용할 수 있다고 말레비치를 설득했다.그림11 즉,

우리 삶은 이제 공산주의의 새로운 기초 위에 지어지고 있습니다. 이 기초는 콘크리트만큼 단단하며 땅 위의 모든 나라들을 위한 것입니다. 그 기초 위에, 프로운 덕분에, 공산주의 도시들이 지어질 것이고, 거기서 세계인들이 살게 될 것입니다. (1919년 리시츠키가 말레비치에게 보낸 편지)

리시츠키는 말레비치와 함께 우노비스를 결성하고 이 집단에 자신의 건축적 관점을 심어 나간다. 1920년의 우노비스 발간물에 실은 리시츠키의 글은 그가 절대주의의 기반 위에 궁극적으로 목적으로 삼는 것이 무엇인지 잘 보여 준다. 그 목적이란 바로 삶의 무대로서의 건축과 도시를 건설하는 것이었다. 즉,

도시를 만드는 과업, 통합된 창조의 창고, 집합적 노력의 중심, 창조 활동을 세계로 전파하는 라디오 타워. 이것에서, 우리는 땅의 족쇄 묶인 기초를 극복하고 그 위로 일어선다. 이것이 움직임에 대한 모든 물음에 대한 답이다. 이 역동적인 건축은 삶의 새로

운 극장을 만들고, 우리가 어떤 순간에는 어떤 계획으로 도시 전체를 실현할 수 있으므로, 건축의 과제―공간과 시간의 리드믹한 분절―는 완전하게 또 단순하게 실현될 것이다.[9]

리시츠키는 우노비스를 정확히 어디로 끌고 가고 싶었을까? 이와 관련해서 그를 생산주의자 진영과 구분되는 "과학기술에 공감한 절대주의자"로 보는 설명도 있고 이는 일리가 있다. 즉,

[리시츠키에 따르면] 구축주의자는 "재료와 공간에서" 작업하지만 우노비스의 디자이너들은 "재료와 평면에서" 작업한다. 또한 "그들이 창조한 사물들은 실용성과 활용성에서 서로 대립된다." 리시츠키가 볼 때 일부 구축주의자는 "발명가로서의 긴급성 때문에 예술을 깡그리 부정하기까지 했고 순전히 기술에 전념했다." 이와 대조적으로 "우노비스는 새로운 형태를 창조할 필요성을 직접적으로 기능하는 것과 구분했다." 그럼에도 "두 집단 모두 진정한 사물과 건축을 창조한다는 동일한 목적을 추구하고 있다"고 말했다.[10]

기술에만 전념하고 예술을 부정하는 구축주의자 대신 새로운 형태를 창조하려 노력하는 우노비스를 이끌어 가려 했음에도, 리시츠키를 절대주의자라고 인정하기도 어렵다. 우노비스는 1922년에 구성원들 사이의 분열로 와해했고 리시츠키는 비텝스크를 떠나 모스크바에서 알렉세이 간과 로드첸코와 합류했다. 그것은 순수한 절대주의적 노선과 구

9 El Lissitzky, 'Suprematizm mirostroitel'stva', *Unovis No. 1*(1920) [sheet 13]; reprinted in 'Unovis No. 1. Vitebsk. 1920. Prilozhenie k faksimil'nomu izdaniiu', 71.

10 Lodder, C.(2018). *Celebrating Suprematism: New Approaches to the Art of Kazimir Malevich*, p.279. 여기에 인용한 리시츠키의 말은 1922년의 그의 강의 "새로운 러시아 예술"에서 가져왔다.

그림 10 말레비치, 검은 정사각형과 텍스트, 『메르츠』(Nascia, 1924.4).
(병기된 텍스트는 다음과 같다.) "창조하는 모든 것은 자연과 예술가다. 혹은 일반적으로 모든 창조
적 인간은 우리의 무한한 길을 극복할 수단을 만들 과제를 안고 있다. 오로지 우리 작업의 시지각을
통해서만 우리는 앞으로 나아갈 수 있고 과거로부터 벗어날 수 있다. 자연미를 정의하려 한들 우리
는 지금도 미래에도 실패할 것이다. 우리 자신이 자연이고 항상 자연의 시각적 외관을 재건하려고
노력하기 때문이다. 자연 자체는 영원한 아름다움을 알지 못하며 끝없이 자기 형태를 바꾸고 창조된
것 안에 새로움을 만든다. 현대 세계는 인간에게서 오는 다른 반쪽 자연이다."

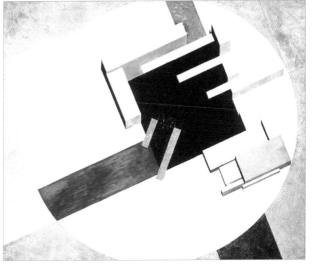

11

축주의적 경향의 도입 간의 갈등이었다. 말레비치는 타틀린을 결코 인정하지 않을 뿐 아니라 우노비스 내의 구축주의적 경향, 예를 들어 차쉬니크의 연단 디자인에서 기술을 칭송한 것을 탐탁지 않게 여겼다.[11] 리시츠키는 우노비스를 둘러싼 이런 긴장 상태가 해소되지 않은 마당에 베를린에서 『베시』를 창간했던 것이다. 결국 『베시』 3호 1쪽의 말레비치의 그림과 "절대주의적 사물"이란 용어는 말레비치가 동의하지 않은 표현이다. 그것이 동의되기 쉽지 않았던 것임은 『베시』 출판 이후 그들 간에 오간 편지로부터도 확인된다. 1924년에 두 사람은 서로 다시 연락을 취했는데, 당시 리시츠키는 자신을 구축자(건설자)로 규정했고 포토몽타주를 제작해 자화상의 이미지로도 표현했으며[12] 말레비치는 이런 리시츠키를 두고 절대주의를 배신했다고 비난했다.

> 그대 구축주의자는 절대주의에 겁을 집어먹었다… 내가 이룬 것으로부터 그대의 인격과 자아를 해방시키려고 했고 내가 그대를 포섭해 버릴까 봐 두려워했다. 아니면 그대의 작품이 내게 귀속될까 봐 두려워했다. 그래서 그대는 결국 간과 로드첸코와 함께했고 구축주의자가 되었으니, 그대는 프로운주의자조차도 되지 못했다.[13] (1919년 리시츠키가 말레비치에게 보낸 편지)

이에 대해 리시츠키는 말레비치에게 답신하며 항변한다(1924년 7월 1일 편지). 즉, "과학적 방법의 성장이란 관점에서 보면 어떤 사람이 병의 원인균을 발견하면 그다음 사람이 항바이러스 혈청을 발견했듯이 […] 나는 당신이 창조한 것에 부정만 있는 것이 아니라 새로운 긍정이

11 Lodder, C.(2018), 271쪽.

12 Roman, G. H. & Marquardt, V. H.(1992). 차지원 옮김. 『아방가르드 프런티어: 러시아와 서구의 만남, 1910~1930』 그린비, 201~204쪽.

13 Малевич, К.(2003).

있다고 믿으며, 나는 지금 긍정만 생각한다"라는 내용이었다.

　　이에 대해 그해 12월의 말레비치는 답신하기를, "프로운이 절대주의와 가깝다 하더라도 프로운의 역동적 관계는 절대주의와 같지 않다… 그대는 다른 접근이고 심지어 체스판조차 다르다, 게임은 같은 체스라도 말이다"라고 썼다. 말레비치는 구축주의가 절대주의와 함께 시대의 양대 조류를 이루는 점은 인정하되 그 둘을 혼동할 수는 없다고 주장했고 이 점은 1924년에 말레비치가 쓴 글, 「건축에 대한 노트」에서도 명확하다. 즉,

　　　　[…] 따라서 우리에게는 절대주의의 결론과 동시에 입체-구축주의의 결론이 있다. 이 두 현상 다 서방에서 이미 큰 역할을 했다. 우리는 이 두 조류의 영향권에 있다고 지금 말할 수 있다. 하지만 새로운 예술을 하는 여러 예술가의 출현 원인과 법칙이 모호하기에 러시아와 서방 모두에서 절충주의—반은 구축주의, 반은 절대주의인 구축물—가 생겨났다. 하지만 절대주의와 구축주의를 아는 사람이라면 이 두 요소를 섞지 않을 것이다.[14]

　　이렇듯 말레비치는 리시츠키의 입장을 구축주의자 내지 절충주의로 규정했다. 하지만 리시츠키는 자신의 시도가 절충이 아닌 종합의 시도라고 믿었을 것이다. 앞에서 리히터가 자신의 입장이 구축주의와 한걸음 떨어진 개념으로 여기게 되었듯이 리시츠키도 자신을 구축주

14　말레비치, "건축에 대한 노트"(Заметка об архитектуре), 1924: "Таким образом, мы имеем один вывод Супрематизма другой вывод от Кубизма–Конструктивизм, оба эти явления сыграли уже большую роль на Западе. Мы сейчас можем сказать, что представляем из себя сферу влияния этих двух течений. Но благодаря неясности самих причин и законов возникновения множеством художников Нового же Искусства ⟨был⟩ создан как и у нас, так и на Западе эклектизм–полуконструктивные–полусупрематические построения."

Но те, которые знают Супрематизм и Конструктивизм, те не смешают эти два элемента.

의에 가두고 싶지 않았던 것 같다. 그가 러시아 구축주의와 떨어져 보고 있었다는 증거로 들 수 있는 것이 1925년에 리시츠키가 한스 아르프(1886~1966)와 함께 출판한『예술의 이즘들』이다.[15] 이 책에서 저자들은 1914년부터 1925년까지의 아방가르드 예술 사조를 16가지로 분류하고 작가와 작품을 선별해 정리하려 했고 앞부분에 예술운동들의 갈래를 나열하고 각각의 요점을 용어사전처럼 간결하게 정리했다.

우선 구축주의자의 대표적 작가와 작품들로 리시츠키는 타틀린의 1917년 부조, 오브모후[16]의 1921년 모스크바 전시, 라도프스키 아틀리에의 1923년 작품, 나움 가보(Наум Габо, 1890~1977)의 1922년 작품을 꼽았고, 구축주의를 다음과 같이 정의했다.

이들은 기술의 프리즘으로 세상을 본다. 캔버스 위에 색을 써서 환영을 낳는 것을 그들은 거부하고, 그 대신 철, 나무, 유리 따위를 써서 직접 작업하고자 한다. 근시안들은 그 안에서 기계만을 본다. 구축주의는 수학과 예술 간에, 예술 작품과 기술적 발명품 간에 확실한 경계를 지을 수 없음을 입증한다.

리시츠키는 이렇듯 구축주의를 기술적 관점과 물질을 중시하는 운동으로 정의하였고, 기술과 예술 간에 경계를 두지 않은 데서 그 운동의 의의를 찾았다. 그는 로드첸코, 나단 알트만, 모호이-너지 같은 예술가들을 구축주의가 아닌 "추상주의"로 따로 분류했는데, "추상주의자들은 비대상적 것들에 형태를 부여하고" "다중적인 의미를 준다"고 요약

15 Lissitzky, E. and H. Arp(1925).

16 오브모후(ОБМОХУ; Общество Молодых Художников)는 1919년 모스크바에서 자유예술공방(ГСХМ; Государственные свободные художественные мастерские)의 학생들에 의해 설립되었고, 나르콤프로스의 시각예술분과(ИЗО, Отдел изобразительных искусств Наркомпроса) 부서가 관장했다.

했다.

그렇다면 리시츠키는 자신의 지향을 어떻게 규정했는가? 그는 자신을 프로운주의라는 별도 운동의 대변자로서 제시했다. 그는 자신의 프로운(Проун)을 "회화로부터 건축으로 변하는 정거장"으로 간명하게 정의했을 뿐, 자신이 구축주의, 추상주의, 절대주의와 어떤 관계인지를 분명히 밝히지는 않았다. 그러면서 1919년의 자신의 프로운 작품 하나와 비텝스크 스튜디오에서 일리야 차쉬니크(Илья Григорьевич Чашник, 1902~1929)가 작업해 '우노비스 1920'으로 서명했던 연단 프로젝트를 리시츠키 자신이 재작업한 것을 실었다.그림12

한편 리시츠키는 자신과 함께 국제 구축주의 운동에 참여했던 반 두스부르크를 신조형주의자로 분류했고, 신조형주의자는 "직사각형을 수평 수직으로 나눔으로써 평온을 얻고 보편과 개별의 이중성의 균형을 얻는다"라고 무덤덤하게 서술했다. 또한 한스 리히터를 추상 영화 사조로 분류했는데, 추상 영화는 "현대 회화와 현대 조각처럼 그것의 고유한 재료인 움직임과 빛을 펼치고 형성하기 시작한다." 또한 오장팡과 르코르뷔지에의 순수주의는 회화를 "감각(sentiments)을 실어 나르는 기계"로 간주하고 "보는 사람에게 정교한 심리적 감각을 일으킬 수 있도록 과학에 의해 일종의 심리적 언어가 얻어진다"고 설명했다.

리시츠키는 당시의 예술이 이렇게 여러 갈래로 나뉜 것을 당연시하거나 어쩔 수 없이 받아들인 것일까? 그가 서두에 말레비치가 한 다음의 말을 인용했다는 점에 주목하자. 즉,

현재는 분석의 시대이고 지금까지 수립된 모든 체제의 결과다. 수세기 동안 우리 경계선에 표지들이 세워졌다. 그 표지들에서 우리가 알아차리게 될 것은 분열과 모순을 낳은 불완전함이다. 우리는

그림 12 엘 리시츠키와 한스 아르프, 『예술의 이즘들』, 8~9쪽.

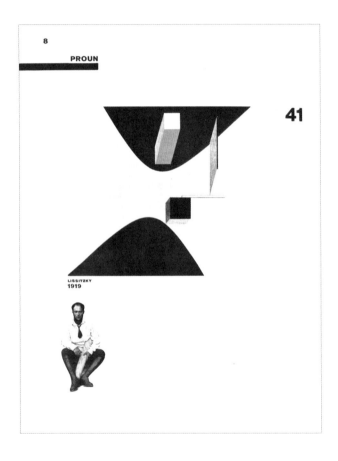

42

ATELIER LISSITZKY
1920

반대의 것들을 받아들여야 통일된 체계를 구축하게 될 것이다.[17]

이에 따르면 예술이 여러 갈래로 나뉜 사정은 그 모순의 뿌리가 깊기 때문이며 따라서 쉽게 해결되기 어렵다. 하지만 통일된 체계를 건설하는 것이 가능할 것이며 이 통일을 위해서는 반드시 서로 반대되는 것들을 어렵게 끌어안아야만 한다는 것이다. 이 통일과 종합의 열망이야말로 리시츠키가 『베시』를 통해 또한 그 이후에도, 품은 목표였을 것이다. 『베시』의 창간 시점인 1922년 당시에도 여러 예술 사조들이 한창 새로 등장하고 발전하며 다양하게 각축하고 있었다. 이 통일과 종합의 열망이야말로 『베시』의 더 심화된, 진정한 목표였다고 할 수 있다.

17 Lissitzky, E. and H. Arp(1925).

조형예술의 종합

이런 긴장 위에서 『베시』는 예술적 종합이라는 야심 찬 목표를 품고 각 예술 장르들을 구체적으로 어떻게 전망했을까? 개별 예술의 창작 원리와 구축 방법을 규명함으로써 진정 사물인 것과 사물 아닌 것을 성공적으로 제시한 것일까?

『베시』의 콘텐츠는 〈예술과 사회성〉, 〈문학〉, 〈회화·조각·건축〉, 〈연극·서커스〉, 〈음악〉, 〈영화〉로 편집되어 있다. 특히 회화, 조각, 건축을 조형예술로 함께 다루었을 뿐 아니라, 이를 문학, 음악, 연극, 영화 등과 함께 다룬 것은 의미심장하다. 그 짧은 기간 동안 이 분야에서 10여 명의 조형예술적 입장을 수록했는데, 알베르 글레즈, 테오 반 두스부르크, 니콜라이 푸닌, 르코르뷔지에/아마데 오장팡, 라울 하우스만, 지노 세베리니 등이 쓴 예술적 주장들을 실었다. 또한 현대 예술의 상황에 대한 페르낭 레제, 지노 세베리니, 자크 리프시츠, 아르히펜코, 후안 그리스의 앙케트 답변도 실었다.

알베르 글레즈와 오장팡/잔느레 모두에게 입체주의와 미래주의는 이미 지나간 것이었고 이제는 새로운 회화를 모색할 때였다. 입체주의의 이론가였던 글레즈는 현대 회화가 실현될 시간이 도래하고 있다고 주장하면서 환상을 만들어 사물을 약화할 게 아니라 사물을 환상으로부터 해방하자고 주장했다. 개인별로 바깥 세계를 왜곡해서 묘사할 것이 아니라, 공통의 법칙을 따라 내면과 개인을 묘사하자고 주장했다.[18]그림 13

『베시』 3호에 실은 리시츠키의 글, 「베를린의 전시회 1922」에서는 슈투름(Der Strum) 갤러리를 포함한 전시장에 전시된 당시의 주요한 회화와 조각을 평가했다. 당대 화가들의 작품을 사물의 창조라는 관점에서 비평한 것으로 볼 수 있는데, 리시츠키에 따르면 대부분의 작품은 현

18 알베르 글레즈, 「회화와 그 경향들의 동시대 상황에 관하여」, 『베시』 1~2호, 12쪽.

대의 정신을 제대로 반영하지 못했다. 모호이-너지에 대해서는 긍정적이었는데, 즉, 그가 표현주의를 넘어서서 "명확한 기하학적 사고"를 획득했고 "조직성"을 향해 나아가고 있다고 본 것이다. 또한 캔버스 위의 구성으로부터 공간과 물질상의 구축으로 향하고 있다고 평가했다.그림14

특히 리시츠키는 1919년의 "비대상과 절대주의" 전시회의 칸딘스키 작품에 대해 쓰기를, 칸딘스키가 망가져 버렸고 계획의 조직과 명확성, 정확성을 추구하는 시대에 아주 낯선 인물, 심지어 괴물의 모습을 보인다고 극단적으로 비판했다. 1922년 전시회의 작품에 대한 평가도 마찬가지다. 즉, 칸딘스키가 사물을 향해 전혀 진척을 보이지 못하고 있다는 것이었다. "색에 의해 형태가 해체되어 무질서해지는 것을 그가 제어하지 못했고" "통일성, 명료성, 사물이 없다"는 것이다.

또한 아르히펜코에 대해서는 그가 사회적 과제를 무시한 결과 사물 창작에서 한계가 있고 쿠르트 슈비터스는 혼란스러운 사물을 만들어 눈을 충족시키고 있다고 평가했다.

건축 분야로 넘어가면, 리시츠키는 반 두스부르크, 타틀린, 르코르뷔지에 같은 건축가들의 지향점이 『베시』의 지향과 나란하다고 본 듯하다. 먼저 반 두스부르크 "기념비적 예술"은 그의 예술론의 핵심을 보여 주는데, 여기서 "기념비적 예술"이란 『더 스테일』 집단에 의한 "새로운 조형 의식"(신조형주의)의 결정체를 가리키는 것으로서 반 두스부르크는 상징이 아닌, "심층적인 미학적 관계로써 성취된 조형적 표현"을 주장한다. 즉,

재현이나 상징은 아직 창작이 아니다. 그것은 인간 의식의, 이상주의의 일면적 영역으로 봐야 하며 여기서 정신은 형태, 색채 혹은 상반된 것들 간의 관계로서 구체적 매스 안에 각인되는 것을 두려워한다. 자연 형태를 관찰하고 자연형상에 따른 증식에 기초한 장식적 형태 아래 자연 형태를 '양식화'하는 것은 깊은 미학

그림 13 『베시』 1~2호에 실린 알베르 글레즈의 작품, 「Composition bleu et jaune」

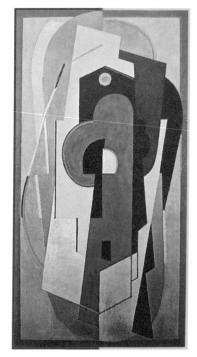

13

조형예술의 종합 *183*

적 관계에 의해 성취된 조형 표현과는 전혀 공통점이 없다. (『베시』 1~2호, 15쪽)

자신이 화가이면서 건축가였지만, 반 두스부르크에 따르면 건축의 언어는 회화와 조각의 언어와 다르다. 과거에는 건축이 자신의 고유한 언어 대신 다른 예술 즉 회화나 조각의 언어를 취하기도 했고 그래서 "파괴적"이었지만, 이제 회화, 조각, 건축 각각이 고유한 언어를 발전시키고 자신을 한정함으로써 자유로워질 수 있다는 것이다.그림 15 건축, 회화, 조각이 가진 차이로부터 조화로운 상응과 보완이 생겨날 수 있다고 보았다.

또한 『베시』 1~2호에는 러시아 구축주의의 전범인 「타틀린의 탑」에 대한 니콜라이 푸닌의 글을 실었는데,[19]그림 16 이는 루나차르스키가 이 작품을 비판한 것에 대한 반박인 셈이다.[20] 푸닌은 이 작품이 건축, 조각, 회화의 원칙들을 유기적으로 종합했고, 순수한 형태와 실용적 형태를 결합했다고 그 의의를 주장했다.그림 17 다만 그는 이 글에서 이 종합의 원리를 더 구체적으로 설명하지는 못했다.

『베시』는 왜 반 두스부르의 "기념비적 예술"과 타틀린의 탑을, 이 대조적인 접근을 나란히 놓았을까? 그 두 가지가 각각 추구할 만한 노선이라는 뜻인가? 아니면 그 차이가 해소되는 길을 모색해 보자는 뜻인가? 순수한 창조적 형태와 실용주의적 형태를 결합하는 것이 건축이 다루어야 할 절실한 과제라고 본 것인가?

『베시』는 르코르뷔지에의 글 세 편을 러시아어로 번역해 실었는데, 이로써 『베시』의 건축 담론은 더 역동적으로 바뀐다. 르코르뷔지에의 생각들을 리시츠키도 상당히 의미 있게 받아들인 것인데, 이미 르코

19 『베시』 1~2호, 22쪽. 이 글은 『MA』 7권 5호(1922) 31쪽에 헝가리어로 번역되어 게재됨.
20 박종소(2021)를 볼 것.

그림 14　　모호이-너지, 『구축』(1922)

14

그림 15 　　『베시』1~2호에 실린 반 두스부르크의 글과 다이어그램("회화, 조각, 건축의 일반적 기초")

ТЕО ВАН ДЕСБУРГ
ОСНОВА ЖИВОПИСИ

TEO VAN DOESBURG
BASE GENERALE DE PEINTURE

связи с этой стеной. Представлять или символизировать не есть
еще творить. Это нужно считать областью человеческого сознания,
односторонним идеализма, где дух, так сказать, боится запечатляться
в конкретной массе, как форма, цвет или соотношение между ними.
Такое „монументальное" искусство, в действительности, лишь
декоративная видимость монументального. Оно, наверно, соот-
ветствовало изменённой архитектуре прошлого. В мужественной
архитектуре будущего ему не будет места. „Стилизация" естест-
венной формы под орнаментальную форму, основанную на наблюдении
над естественными формами и размещении по образу природы,
не имеет ничего общего с пластическим выражением, достигнутым
глубоко эстетическими соотношениями.

С развитием идеи, по которой понятие должно выражаться в форме,
а форма в средстве, в монументальном искусстве происходит значитель-
ная перемена. Иллюстрированный и декоративный характер должен
быть отвергнут, как состоящий в полном противоречии с его существом,
которое заключается в том, чтобы творить, по конструктивному плану,
эстетическое пространство, посредством соотношений цветов.

Архитектура даёт конструктивную пластику, следовательно
замкнутую уравновешенными соотношениями плоских цветов. В
этом живопись нейтральна по отношению к архитектуре.

Архитектура соединяет, связывает, живопись раз'единяет,
развивает. Гармоническое соответствие рождается не из ра-
венства характеров, но из противопоставления, в этом дополнитель-
ном соотношении, архитектура — скульптуры, пластических форм

ственных данной области заключает истинную свободу, так, на-
пример, оно освобождает архитектуру от множества вещей, непри-
надлежащих ее способу выражения (например, цвет) и порож-
дающих иные понятия, не те, что в живописи, с точки зрения
эстетической и конструктивной.

Эти теории были давно провозглашены заслуженными архи-
торами, но на практике, за некоторыми исключениями, старые ме-
тоды оставались в силе, архитектор занимал место художника и
скульптора, что должно было естественно приводить к произволь-
ным результатам, между прочим, к архитектуре живописной,
скульптурной, т. е. разрушительной.

Каждое искусство требует всего человека, архитектура также,
как живопись или скульптура. Когда это снова поймут (как это
было в прошлые эпохи), можно будет поднять вопрос о развитии
архитектуры в смысле монументальности стиля. В то же время,
будет уничтожена идея прикладного искусства и всякое подчинение
одного искусства другому, каким бы оно ни было. К счастью,
молодые мастера архитектуры не только понимают, но и применяют
это на практике.

Действуя в этом смысле, они не ограничиваются поощрением,
но делают возможным культуру форм и в то же время культуру
монументальности.

С тех пор, как архитекторы больше не забавляются капризной
игрой барокко, идея монументальности значительно изменилась в
пользу чувства стиля.

Через кубизм и футуризм, произошло значительное углубление
в живописной концепции в пользу архитектуры. Главным обра-
зом, благодаря завоеванию плана, плоскому цвету, пространству
— плану и принципу уравновешенных соотношений.

Наше духовное направление больше не позволяет нам считать
монументальной живописью несколько фигур, написанных на стене
(по возможности, с девизами), не имеющих никакой органической

ОСНОВА СКУЛЬПТУРЫ 　　　BASE GENERALE DE LA SCULPTURE

плоским. Чистое монументальное искусство находит свою основу,
не только потому, что живопись противопоставляет конструктивно
замкнутое — подвижному и открытому, ограничение — расширению,
но она еще освобождает органическую замкнутую пластику от ее
неподвижного характера, противопоставляя движение — статичности.
Это движение, конечно, невзрительно и материально, в эстетике, и
поэтому, выражаясь в живописи соотношениями цветов, оно должно
быть уравновешено противоположных движением. Нейтральный
характер архитектурной пластики способствует этому. Последова-
тельным развитием этого сотрудничества живописи и архитектуры,
цель монументального искусства может быть достигнута, на совер-
шенно новой основе: поставить человека в пластическое
искусство (а не перед ним) и этим самым заставить его
участвовать в этом искусстве.

Голландия. 　　　　　　　　　　　Тео-ван-Десбург.

ОСНОВА АРХИТЕКТУРЫ 　　　BASE GENERALE DE L'ARCHITECTURE

15

그림 16 『베시』 1~2호 22쪽, 푸닌의 글 「타틀린의 탑」(위)와 르코르뷔지에의 글 「대량생산 주택」
그림 17 『메르츠』 1924년 4월호(8~9호), 84쪽. 사진 아래 텍스트는 다음과 같다.
"여기서 문화의 가장 어려운 문제가 해결되어야 하는데, 그것은 바로 실용적 형태와 순수한 창조적
(정신적) 형태 간에 통일성을 확립하는 것이다. 부분들의 균형인 삼각형이 르네상스를 가장 잘 표현
하듯, 나선은 우리 정신을 가장 잘 표현한다."

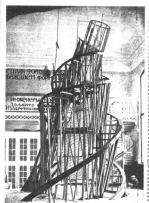

16

17

르뷔지에는 순수주의 회화의 조형 원리를 건축에도 적용시키려 했었고, 관련된 주장들을 자신이 편집하여 출간하고 있던 『레스프리 누보』에 실었다. 하지만 여기서 흥미로운 점은 『베시』는 르코르뷔지에가 건축 분야에서 주장한 조형적 측면보다는 오히려 건설 산업적 측면을 우선시한 점이다.

우선 「현대건축」이라는 제목의 글에서 르코르뷔지에는 유럽의 건축 문화를 국가별로 비교하면서 현대건축의 미래를 전망했는데, 현대의 빠른 변화 과정에서 사물의 모습과 생활양식이 모조리 바뀌었는데도 주택만은 발전되지 않은 것이 위험하다고 문제를 제기했다. 영국, 미국, 독일, 프랑스가 기여한 것에 비해 러시아는 아직 낮은 수준이며, 독일의 미래주의와 표현주의는 "물체의 물리적이고 정적인 요소들과 긴밀하게 관련되어" 자신을 드러내는 건축과 양립할 수 없다고 봤다. 프랑스는 이전 세대가 이룬 구조 및 건설기술의 성과에 더 미래적인 것이 없는 상황이라고 진단했다. 미국이 "건설의 산업화"에 기여한 것이야말로 미래의 건축을 위한 결정적인 요인이라고 주장했다.

르코르뷔지에의 글 「대량생산 주택」은 『레스프리 누보』에 실린 글 일부를 재수록한 것으로서[21] 「현대건축」의 주장에 이어 긴급한 사회적 요청과 기술적 해법을 다루었으며 "주택을 공장에서 건설하는 것"을 제안했다. 원래 『레스프리 누보』에 실렸던 이 글에는 대량생산 주택의 예시들이 포함되어 있었다. 즉, 오귀스트 페레가 설계한 대량생산 주택을 포함하여, 르코르뷔지에 자신이 고안한 대량생산 주택들의 프로토타입들로서 『도미노』(1915), 『모놀』(1919), 『시트로앙』(1921) 등의 도면과 해설이 실려 있었다.그림18 이 예시들은 『베시』에는 수록되지 않았다. 『베시』에는 그 글 앞에 러시아에는 더 조속한 조치가 필요하다 해제를 달

21 이 글은 『레스프리 누보』 13권(1921)에 게재되었다. Le Corbusier–Saugnier, "Les Masoins en Série", *L'Esprit Nouveau*, no.13, 1525~1542를 볼 것.

았다. 즉, "7년간의 전쟁으로 초래된 파괴와 오래 이어진 태만 뒤, 러시아는 건축의 시기를 눈앞에 두고 있다. 러시아에서 현대적이고 경제적이며 편리하고 아름다운 주택들을 준비하는 방법을 찾아야 할 필요성은 프랑스와 벨기에보다 더 시급하다." (『베시』 1~2호, 22쪽)

또 다른 르코르뷔지에의 관점을 반 두스부르크, 타틀린과 함께 종합하는 과제는 도전적이다. 『베시』는 건축에서 이 종합을 공통의 과제로 던진 것으로 볼 수 있다. 그들은 적어도 이 단계에서 답을 제시하기보다는 과제를 제시하며 폭넓은 관심과 협력을 이끌고 있었다고 할 수 있다. 이에 리시츠키나 에렌부르크 자신의 개인적 지향을 선뜻 내놓기보다는 예술가들의 다양한 견해를 모으는 방법을 취했다.

그림 18 『레스프리 누보』 1539쪽(13호)에 실린 『시트로앙』(1921)의 도면

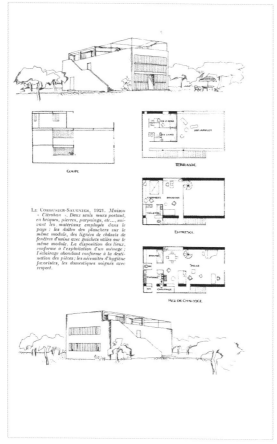

18

미완의 과제

『베시』는 조류에 밀려 우리 앞에 당도한 아방가르드의 사물 중에서도 가장 흥미로운 것 중 하나다. 그것은 하나의 파편이면서 아방가르드 전체를 비추어 주는 흥미로운 사물이다.

　　『베시』에 따르면, 새로운 사물들을 만듦으로써 새로운 삶이 조직된다. 이때의 사물은 개인적 감성보다는 공통의 구축적 법칙으로부터 만들어진다. 예술들끼리도 상호 이해와 소통이 필요하다. 건축이 만드는 사물, 즉 건축물을 위해, 건축은 회화나 조각과는 다른 구축의 원칙을 규명하고 발전시켜야 한다. 『베시』는 이 종합을 유도하기 위해 지식을 편집했다. 발췌와 해제 등을 통해서 글의 독해를 유도했고, 각 접근 방법 간의 긴장을 감추지 않고 병치시킴으로써 예술적 해법이 도출되길 북돋우고자 했다.

　　『베시』는 사물들이 궁극적으로 소통하고 종합될 수 있으리라고 믿었던 것 같다. 종합되고 질서 있는 사물의 세계가 실재의 사회를 만들 수 있다고 보았다.

　　『베시』로부터 꼭 1백 년이 지났다. 우리 주변을, 우리의 세상을 가득 메운 사물들의 모습이 그때와는 비교할 수 없이 바뀌었다. 그들이 만약 이 세상을 보았더라면 지금의 사물의 세계는 『베시』가 꿈꾼 사물의 세계와 어떻게 다르다고 할까? 그들이 새롭게 조직하려던 현대적 삶과는 어떻게 다르다고 할까? 그들이 상상한 현대 예술의 위치와 어떻게 다르다고 할까?

　　『베시』의 핵심 물음이자 과제는 현대 산업사회의 삶을 바람직하게 만드는 데 예술이 어떻게 이바지할 수 있을지 찾고 재정의하는 것이었다. 당대의 기술을 통해 형성되고 있던 실용적인 사물들의 세계에 대해 생산주의자들처럼 열광했을 수도 있고 절대주의자들처럼 불안해 하고 불만족스러워 했을 수도 있었다. 그러나 기술이 예술에 부여하는 새

로운 가능성 자체를 인정하고 이에 대해 세심한 기대감을 품을 수도 있었다. 말레비치가 그랬고, 리시츠키와 에렌부르크가 그랬다.

그렇다면 그들의 시대와 사회에서 예술이 무엇이었는지에 비추어 볼 때 지금 우리에게 예술은 무엇일까? 시대와 삶의 기본 조건이 아주 다르고 이에 사회의 요구와 예술의 처지도 다른 이상, 분명 우리의 과제와 목표가 그들과 똑같을 수는 없다. 오늘날의 사회는 100년 전의 산업사회와 많은 점에서 이어지더라도 너무나 많이 바뀌었다. 보이고 만져지는 사물로서의 제설 기관차와 증기선 대신 더 경이로운 수준의 초고속 항공기와 우주 발사체들이 우리와 함께한다. 더구나 생명공학 기술과 AI같은 보이지 않는 사물들이 문명의 삶에서 어쩌면 더 결정적인 역할을 하는 시대가 되었다. 교류와 소통의 규모, 정치·경제적 기초가 바뀌었고, 산업사회의 체제가 더 이상 지속 가능하지 않은 것을 고민하고 대안을 찾는 지경에 이르렀다. 물론 우리 문명의 미래상, 완성된 "사물의 세계"가 어떤 모습일지는 전혀 불확실하고 희미하다.

사실 『베시』도 그렇게 분명한 미래상을 그려 제시해 준 적이 없다. "삶을 장식하는 것이 아니라 삶을 조직해 나가는 예술"이라는 『베시』의 단언적 선언도 비판할 대목이 많다. 하지만 그 명제에서 삶이 일차적인 목적이고 그것을 위해 예술이 적극적인 수단이 되리라는 바람과 의지는 분명했다. 사물의 세계는 『베시』의 시대도 그랬듯이 언제나 미완성 상태일 테고 미완성 자체가 실패를 뜻할 수는 없다.

오히려 진정한 난관이자 총체적 실패가 있다면 과제와 목표가 설정조차 되지 않은 것일 테다. 둘러보자. 오늘날의 기술을 둘러싼 이야기들에서 새로운 예술을 위한 자리가 있는지. 예술이 새로운 삶을 만드는 것을 누가 묻고 있는지. 『베시』는 우리의 과제가 무엇이냐고 지금 묻는다. 우리는 전체로서의 예술과 각 분야에서의 예술에서 과제를 새로 정의하는 것으로 응답해야 한다. 우리의 과제에 비추어 『베시』에 들어 있

는 창조적 원리들을 참조하지 않는다면 그때 『베시』는 낡은 정보와 오류투성이로만 남는다. 혹은 우리가 우리의 과제를 찾았을 때, 그것은 선구적 선례로서 빛날 것이다.

출전

머리말

그림 1. 『MA』 8권 1호(1922)의 뒤표지. Monoskop wiki.

그림 2. 『더 스테일』 5권 4호(1922년) 표지. Iowa Library International Dada Archive.

그림 3. 『데어 슈투름』 1922년 3월호 표지. Princeton Blue Mountain collection.

그림 4. 『레스프리 누보』 10호 표지. Biblioteca di Area delle Arti sezione Architettura "Enrico Mattiello".

그림 5. 『메르츠』 8~9호(1924년 4월)의 표지. Monoskop wiki.

그림 6. 『게: 기초조형의 재료』(G: Material zur elementaren Gestaltung) 1호(1923년 7월). Monoskop wiki.

본문

그림 7. 『베시』 3호, 1쪽. Princeton Blue Mountain collection.

그림 8. 리시츠키, 「흰색 위의 흰색」, Public Domain.

그림 9. 올가 로자노바(Ольга Розанова, 1886~1918), 「비대상적 구성(Беспредметная композиция)」, 1917. Public Domain.

그림 10. 말레비치, 검은 정사각형과 텍스트, 『메르츠』 8~9호(1924년 4월). Wikimedia Commons.

그림 11. 리시츠키, 「프로운 1E (도시[Город])」, 1919~1920. Monoskop wiki.

그림 12. 엘 리시츠키와 한스 아르프, 『예술의 이즘들』.

그림 13. 『베시』 1~2호에 실린 알베르 글레즈의 작품, 「Composition bleu et jaune」.

그림 14. 모호이-너지, 『구축』(1922), Wikimedia Commons.

그림 15. 『베시』 1~2호 (15쪽)에 실린 테오 반 두스부르크의 글과 다이어그램 ("회화, 조각, 건축의 일반적 기초). Princeton Blue Mountain collection.

그림 16. 『베시』 1~2호 22쪽, 푸닌의 글 「타틀린의 탑」(위)와 르코르뷔지에의 글 「대량생산 주택」. Princeton Blue Mountain collection.

그림 17. 『메르츠』 1924년 4월호(8~9호), 84쪽. Monoskop wiki.

참고 문헌

김민수. (2022)『한국 구축주의의 기원: 1920~30년대 김복진과 이상』, 그린비.

박종소. (2021). 러시아 구축주의(конструктивизм) 언어의 출현: 타틀린과 말레비치의 예술 창작 발전 경로를 중심으로, 『러시아 연구』 31(2), 123~153.

Bailes, K. (1977). Alexei Gastev And The Soviet Controversy Over Taylorism, 1918-24, *Soviet Studies*, 29(3), pp. 373~394.

Bann, S. (1974). *Documents of Twentieth-Century Art*, London, Thames & Hudson.

Boersma, L. S. (2007). "Malevich, Lissitzky, Van Doesburg: Suprematism and De Stijl," *in Rethinking Malevich: Proceedings of a Conference in Celebration of the 125th Anniversary of Kazimir Malevich's Birth*, eds. C.

Douglas and C. Lodder, London, The Pinda Press.

Colquhoun, A. (2022). *Modern Architecture*, Oxford, Oxford University Press.

Dhooge, B. (2015). Constructive art "à la Ehrenburg": Vešč'-Gegenstand-Objet, *Neohelicon*, 42, pp. 493~527.

Enders, R., & Pirsich, V. (2021). *Galerie Der Sturm Ausstellungen 1912-1932 Tabellen und Auflistungen*, doi: 10.11588/artdok.00007494.

Frampton, K. (1992). *Modern Architecture: A Critical History*, London, Thames and Hudson.

Frommenwiler, R. (1994). *Il'ja Ėrenburg/Ėl Lisickij, Vešč' Objet Gegenstand. Kommentar und Übertragungen*, Baden, Verlag Lars Müller.

Goriacheva, Tatiana. (2021). 박종소 옮김. 『러시아 아방가르드의 이론과 실제』, 지하출판소.

Lampe, A. ed. (1918). *Chagall, Lissitzky, Malevitch: The Russian Avant-garde in Vitebsk* (1918-1922), Prestel.

Lissitzky, E. (1994). 김원갑 옮김. 『러시아 세계혁명을 위한 건축』, 서울, 세진사.

Lissitzky, E. and H. Arp (1925). *Die Kunstismen*, Baden, Verlag Lars Müller.

Lissitzky-Kuppers, S. (1980). *El Lissitzky: Life, Letters, Texts*, London, Thames & Hudson.

Lodder, C. (1987). *Russian Constructivism*. New Haven, Yale University Press.

Lodder, C. (2018). *Celebrating Suprematism: New Approaches to the Art of Kazimir Malevich* (Russian History and Culture, Volume: 22), 2018.

Malewitsch, K. (1927). *Die Gegenstandslose Welt*. Bauhausbücher. Dessau.

Малевич, К. (2003). *Собрание сочинений в пяти томах, Том 4. Трактаты и лекции первой половины 1920-х годо*, Москва, Гилеа.

Маяковский, В. (2005). 김성일 역, 『대중의 취향에 따귀를 때려라』, 책세상.

Roman, G. H. & Marquardt, V. H.(1992). 차지원 옮김. 『아방가르드 프런티어: 러시아와 서구의 만남, 1910~1930』, 서울, 그린비.

Tupitsyn, M. ed. (2018). *Russian Dada 1914–1924*, Cambridge, MIT Press.

Vesely, D. (2006). *Architecture in the Age of Divided Representation: The Question of Creativity in the Shadow of Production*, Cambridge, MIT Press.

Хан-Магомедов, С. О. (1996). Архитектура Советского авангарда, Moscow, Строй.

『베시』
한국어 번역문[1]

1 번역하며 저본으로 사용한 베시 텍스트는 블루마운틴 프로젝트 (URL =⟨https://bluemountain.princeton.edu⟩)에서 제공하는 디지털 벡스트다.
Frommenwiler, R. (1994). *Il'ja Érenburg/Él Lisickij, Vešč' Objet Gegenstand. Kommentar und Übertragungen*, Baden, Verlag Lars Müller에서 제공하는 베시의 영인본을 참조했다.

차지원, 황기은 옮김

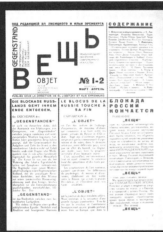

엘 리시츠키와 일리야 에렌부르크 편집

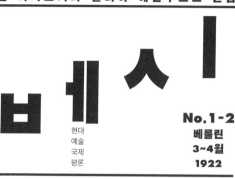

No.1-2
베를린
3~4월
1922

현대
예술
국제
평론

목 차

밴드.—서커스.—5. **음악**. 프로코피에프.—음악과 기계.—6. **영화**.—옵토포네티카[1] 영화.—7. **광고**

러시아
봉쇄가
끝나고 있다

『베시』의

출현은

러시아와 서구의 젊은 장인들 사이에서 시작되고 있는 경험들, 성취들, 사물들 등의 교환의 징후들 중 하나이다. 7년간의 분리된 삶이 여러 나라 예술의 임무 및 길의 공통성이 우연도, 도그마도, 유행도 아니고, 인류 성숙의 필연적 속성이라는 것을 보여 주었다. 최근 예술은, 지역적 징후들 및 특징들을 모두 가지면서도, 국제적이다. 위대한 혁명을 경험한 러시아와 고통스러운 전후(戰後) 월요일이 시작된 서구 사이에서, 신예술의 건설자들은 심리, 존재, 경제 등의 다양함을 넘어 믿음직한 고정쇠인

『베시』를,

두 연합 참호들의 접합점을 만들고 있다.

우리는 위대한 건설 시대의 시작점에 서 있다. 물론 유럽에서도, 기반으로부터 발전한 러시아에서도, 각지에서 반동과 속물적인 저항이 강하다, 그러나 구교도들의 노력은 모두 삶

과 기술의 새로운 형식의 건설 과정을 늦출 수 있을 뿐이다. 붕괴, 포위, 위계의 세월은 지나갔다. 이것이 왜

『베시』가

아카데미의 아류(모방자)들과의 싸움에 최소량의 종이를 할애할 것인지 이유이다. 전전(戰前) 시대 우리의 첫 미래주의자들을 상기시키는 "다다이스트들"의 부정적 전략은 우리에게 시대착오로 생각된다. 이제 청소된 자리에 건설할 때다. 죽은 것은 스스로 죽을 것이고, 황폐한 자리들은, 프로그램도 아니고, 유파도 아니고, 일을 요구한다. "증기선에서 푸시킨을 내던진다"는 것은 이제 우습고 순진하다.

형식의 흐름에는 연관의 법칙이 있고, 고전적 범례는 현대 장인들에게 두렵지 않다. 푸시킨과 푸생에게서 배울 수 있는 것은 죽은 형식의 복원이 아니라 명징성, 경제, 합법칙성의 확고한 법칙들이다.

『베시』는

과거 속의 과거를 부정하지 않는다. 그것은 현대성 속에서 현대적인 것을 하라고 청한다. 그래서 우리에게는 상징주의나 인상주의 등등과 같은 어제의 과도기적 날의 직접적인 유물들이 적대적이다.

우리는 구축적 방법의 승리를 현대성의 주된 특징이라 본다. 우리는 그것을 신경제에서도, 공업 발전에서도, 현대인의 심리에서도, 그리

고 예술에서도 본다.

『베시』는

구축적 예술을 옹호한다. 그것은 삶을 장식하는 것이 아니라 삶을 조직하는 예술이다.

우리는 우리의 시각을 이렇게 칭한다.

『베시』라고,

왜냐하면 우리에게 예술은 새로운 사물(들)의 창조이기 때문이다. 이러한 점에 의해 리얼리즘에 대한, 무게에 대한, 부피에 대한, 땅에 대한 우리의 지향이 정의된다. 그러나 사물이라는 말로 우리가 일상의 대상들을 의미한다고 생각해서는 안 된다. 물론 공장에서 만들어지는 공리적 사물들 속에서, 항공기에서, 자동차에서, 우리는 진정한 예술을 본다. 그러나 우리는 예술가들의 생산을 공리적 사물들에 제한하기를 원하지 않는다. 모든 조직된 작품—집, 서사시 혹은 그림 등은 사람들을 삶으로부터 멀리 떼어 놓는 것이 아니라 삶을 조직하게 하는 합목적적인 사물이다. 이렇게 우리는 시에서 시 쓰기를 그만둘 것을 제안하는 시인들로부터, 그림의 도움으로 회화에 대한 거절을 선전하는 예술가들로부터, 멀다. 원시적인 공리주의는 우리에게 낯설다.

『베시』는

시를, 조형적 형태를, 볼거리를, 필요한 사물들로 간주한다.

『베시』는

굉장한 관심을 가지고 신예술과 현대성 간의 상호 관계들이 보여 주는 그 모든 다양한 양상들(학문, 정치, 기술, 일상 등)을 추적할 것이다. 우리는 지난 세월 장인성의 발전에 대해 소위 "순수 예술"의 밖에 놓여 있던 현상들이 대단한 영향을 끼쳤음을 본다.

『베시』는

산업의 예들을, 새로운 발명품들을, 일상어와 신문의 언어를, 스포츠의 몸짓들 등을 우리 시대의 모든 의식적 장인을 위한 직접적 재료로서 공부할 것이다.

『베시』는

정치적 당파 외부에 있다. 왜냐하면 그것은 정치가 아니라 예술의 문제들에 바쳐진 것이기 때문에. 그러나 이는 우리가 예술의 삶의 외부에 있음 및 원칙적인 무정치성을 옹호한다는 것을 의미하지 않는다. 반대로, 우리는 스스로에게 예술에서의 새로운 형식의 창조를 사회적 형식들의 변용 밖에서 생각하지 않으며, 물론,

『베시』의

모든 공감은 새로운 사물들을 짓는 유럽과 러시아의 젊은 힘들에게 향한다.

공통적인 힘들에 의해 새로운 집단적인 국제적 양식이 태어난다. 그것의 만듦에 참여하는 모든 이들이

『베시』의

친구들과 전우들이다.

우리가 경험하는 건설적 흥분 속에는 모두에게 자리가 있다. 우리는 당파를 만들지 않으며 다양한 경향과 학파 형태의 집단이라는 유사품에 만족하지 않는다. 우리는 진정으로 힘쓰기를 희망하고 이전 세대의 불로소득에 만족하지 않는 모든 이들의 노고를 통합하고 조정하도록 노력할 것이다. 애쓰지 않고 즐기는 것에 익숙해 있는 이에게, 아무것도 생산하지 않는 영원한 소비자에게,

『베시』는

지루하고 추하게 보일 것이다. 그 속에는 철학적 지향도, 괴로운 고상함도 없을 것이다.

『베시』는

일하는 기관, 기술의 전령, 새로운 사물들의 카탈로그, 그리고 아직 실현되지 않은 사물들의 도안이다.

핏기 없는 러시아의, 졸고 있는 살찐 유럽의, 후덥지근한 공기 가운데 오직 하나의 외침만이 들린다: 조속히 선언하고 논박하는 일을 집어치워라, 만들어라,

『베시』를!

시들을
그리고
산문을
논설들을
그리고
사진들을
책들을
저널들을
논평들을.

「베시」의 친구들이여,
빨리 보내라

편지아로 편지를 보내는 대신
(「베시」는 편지보다 빨리 도달할 것이다.)

장미도

자동차도

시

나

회화의

주제가 아니다.

그것들은 장인에게 가르친다,

구조

와

짓기를.

1 ИСКУССТВО И ОБЩЕСТВЕННОСТЬ

МЕЖДУНАРОДНЫЙ КОНГРЕСС

„УДАР"

Письмо к Роману Якобсону

В ближайших номерах „ВЕЩИ" будут напечатаны СТАТЬИ:
„Итоги художественной политики советской власти 1918—1922"
и „Роль художественных синдикатов в деле организации искусства"

1 예술과 사회성

국제 회의

3월 파리에서 〈동시대 정신의 지령 제정 및 수호를 위한 국제회의〉가 열린다. 위원회에는 다음과 같은 사람들이 있다: 작곡가 조르주 오리크, 『리테라튀르』(*Littérature*)의 편집자 앙드레 브레통, 화가 로베르 델로네, 화가이며 『베시』의 동인 페르낭 레제, 『레스프리 누보』(*Esprit Nouveau*)의 편집자이며 『베시』의 동인 아메데 오장팡, 『누벨 르뷔 프랑세즈』(*Nouvelle Revue Française*)의 서기 장 폴랑, 『아방튀르』(*Aventure*)의 편집자 로제 비트라흐.

우리는 회의 장소가 파리로 지정된 것이 유감스럽다. 위원회의 선의와 상관없이, 유럽의 사회적이고 정신적인 반동의 요람은 그러한 임무에 적합할 리 없다. 특히 회의에는 물론 '모던의 정신'(esprit moderne)의 방어에 관해 말할 때 무용하지 않은 나라 러시아의 신예술 대표자들이 올 수 없을 것이다.

『베시』는 회의에 대해 우정 어린 바람을 보내며, 회의가 예술에 대한 낡은 이야기들을 집어치우고 실질적인 일, 즉 장인성과 장인들의 조직에 착수할 것이라 굳게 믿는다.

헝가리 호트티 정부는 비엔나에서 젊은 헝가리 시인들과 예술가들에 의해 발간되는 저널 『마』(*MA*, 오늘)를 국내로 들여오는 것을 금지했다. 심지어 입체주의 회화들의 복제도 사회주의 문학과 나란히 검열에 의해 제한되고 있다.

젊은 장인들의 특별한 에너지에 의해 1918~1919년에 만들어진 모스크바의 "회화 문화 뮤지엄"이 장소를 잃었다. 그림들이 모두 방 하나에 쌓여 있다. 뮤지엄 자리에는 재조직된 '리토'(ЛИТО)[1]가 세라피모비치[2]와 함께 들어왔다.

사회주의 기관지 『인민저널』(Journal du Peuple)에 정치적 혁명가들의 예술적 복고주의와 '다다'(DADA)의 범혁명적 역할을 증명하는 다다이스트 R. 데셍의 논설이 발표되었다.

미학적 절충주의를 보이는 프랑스 사회주의자들에 가까운 저널 『클라르테』(Clarté)에 알베르 글레즈와 페르낭 레제의 작업 복제본이 실렸다.

『타격』

파리에서 세르게이 로모프의 편집으로 예술문학 연대기 『타격』(Удар) 제1호가 나왔다. 동인 목록에는 『베시』의 친구들과 동지들이 있다. 우리는 혁명 전 파리에서 거주하며 러시아 이민자들의 '히스테릭한 정치광과 과장된 거짓말'로부터 조심스레 거리를 둔 러시아 예술가들 그룹의 기관지 『타격』(Удар)을 환영한다. 테레시코비치의 논설은 「러시아 예술」(L'art russe)이라는 자랑스러운 간판 아래 등장한 '예술세계'(Мир искусства)[3] 동인들 그룹을 제대로 평가하고 있다. 메레지콥스키[4]와 부닌[5]의 최근 행보에 대한 언급도 좋다. 그러나 한 논설은 이 저널의 일반적 경향과 단절되어 가고 있는데, 이에 관해 상기할 필요가 있다. 이것은 러시아에 회화가 부재한다는 바르트 씨(氏)의 한탄이다. 논설의 필자는 동시대 러시아 장인들의 작업을 전혀 알지 못하고 있음이 명백하다. 파리 "로통다"[6]의 높이에서 그들에 관해 판단한다는 것은 충분히 어렵다. 지적할 수 있

는 가장 대단한 것이, 여기에서도 이웃에 시끄러운 소리를 내고 있는 라리오노프파들이다.[7] 그러므로 타틀린파들, 말레비치파들 등등은 헛소리라는 얘기다. 유일하게 가치 있는 것은 라리오노프라는 것이다. 『타격』(*Удар*)의 친구들이여! 무엇 때문인지를 알고 타격해야 한다. 당신들이 러시아 예술을 때리고 싶으면, 메레지콥스키파들을 욕할 필요가 없다. 당신들이 "좌파" 예술의 적들을 치고 싶으면, 그들을 자기 가까이에서 찾으라.

로만 야콥슨에게 보내는 편지

친애하는 로마!

냐댜가 시집을 갔다네.

이에 관해 저널에서 자네에게 편지를 쓰네, 비록 생활이 빡빡해서 길지 않지는 말이야.

내가 연애편지를 쓰고 싶었다면, 우선 저널 출판자에게 가서 선금을 받아야 했겠지.

만약 내가 데이트를 하러 간다면, 가는 길에 전해 주러 난로 관을 가져가야 했을 거야.

'오포야스'(ОПояз)[8] 발표 시간에 나는 장작을 팬다네. 쉬고, 난로를 지피고, 벽돌을 나르며, 생각을 하지. 바로 이게 내가 자네에게 보내는 편지를 『책코너』(*Книжный угол*)에 팔아넘긴 이유라네.

홍수가 끝나고 있네.

동물들이 방주에서 나오고, 불순한 이들이 카페를 열고 있어.

살아남은 순수한 쌍들은 책을 출판하고 있고 말이야.

돌아오거나.

우리 동물원에서는 자네 같은 좋은 즐거운 동물이 아쉽다네.

우리는 많은 일을 겪었지,

우리가 우리 아이를 낯선 이에게 줄 수 있었던 것은 아이를 죽이지 않기 위해서라네.

그리고 아이는 우리 아버지가 오른쪽에서 왼쪽으로, 우리 어머니가 왼쪽에서 오른쪽으로 읽었지만, 나는 아예 읽지 않는 두꺼운 책에서와 같지 않게, 낯선 이의 것이 되었지.

그래, 우리는 우리 자신의 벽돌을 위한 짚을 구해야 해.

이것은 다시 같은 책에서 나온 이야기라네.

우리 스스로 쓰고, 출판하고, 판매하고 있어.

그리고 스스로 자기 삶을 방어했다네.

우리는 이제 알지 않나, 삶이 어떻게 만들어졌는지와 돈키호테가 어떻게 만들어졌는지, 자동차가 어떻게 만들어졌는지, 그리고 1푼트의 악의(惡意)가 얼마나 무게가 나가는지, 그리고 진정한 우정이란 무엇인지 말이야.

돌아오게나.

우리가 함께 얼마나 많은 일을 했는지 보게 될 거야. 그리고 나는 우리 인문학자들에 관해 이야기하고 있다네. 나는 '학자의 집'의 긴 줄에 서서 자네에게 다 이야기해 줄 거야.

우리가 자네에게 난로를 만들어 줌세.

돌아오게나.

새로운 시대가 왔고, 각자는 자신의 정원을 잘 가꾸어야 해.

남의 지붕 아래에서 사는 것보다 낡은 지붕을 고치는 것이 더 낫다네.

우리는 이정표를 바꾸지 않는다네. 이정표는 우리를 위해서가 아니라 수송대를 위해 필요하지.

『책코너』

<div align="right">빅토르 시클롭스키[9]</div>

『베시』 근간호 다음과 같은 논설들이 실릴 것이다:
「1918∼1922년 소비에트 정부 예술 정치의 결산」과
「예술 기관 일에서 예술노동조합들의 역할」

2 문학

이것은 당신들에게,
아담으로부터
우리 시대까지
로미오와 줄리엣의 아리아로
이른바 극장이라 불리는 소굴들을 놀라게 하는
살찐 바리톤 가수들.
이것은 당신들에게,
말처럼 살찐,
중심들.
공방들에 숨어
꽃들과 몸들을
옛 방식으로 모욕하는,
러시아의 걸신들린 울부짖는 아름다움,
이것은 당신들에게,
나뭇잎들로 가려진 신비주의자들,
이마에 주름을 파고 있는,
미래주의자들,
이마지니스트들,
아크메이스트들,
운율의 거미줄에 사로잡힌 이들.
이것은 당신들에게,
매끄러운 머리 모양을
헝클어진 머리로 바꾼,
광택 나는 구두를 짚신으로 바꾼,
프로레트쿨트주의자들,

2 ЛИТЕРАТУРА

LE JARDIN.

EUROPE.

ИЮЛЬ РОМЕН.

РУССКАЯ ПОЭЗИЯ.

퇴색한 푸시킨의 프록코트에
헝겊을 덧댄 당신들.
이것은 당신들에게,
춤추며 피리를 부는,
그리고 내놓고 배반하는,
그리고 몰래 죄를 짓는,
거대한 학술적 식량으로
자신의 미래를 그려 보는 당신들.
당신들에게 말한다,
내가
내가 천재이든 천재가 아니든
무위(無爲)를 집어치우고
로스타[10]에서 일하고 있는
내가 당신들에게 말한다.
당신들을 개머리판으로 쫓아내지 않는 동안.
집어치우시오!
집어치우시오!
잊어 버리시오,
운율에
아리아에
장미 덤불에
예술의 병기고로부터 나온
기타 우울한 분위기들에
침을 뱉으시오.
"아 여기 가난한 자가
그가 어떻게 사랑을 했고
그가 무엇 때문에 불행한지",

누구에게 이것이 흥미롭겠는가?
긴 머리의 설교자들이 아니라,
장인들이,
지금 우리에게 필요하다.
들어 보시오!
기관차들이 웅웅거린다,
틈으로 바닥으로 바람이 들어온다,
"돈강으로부터 석탄을 보내주시오!
철공들을,
기계공들을 기관고(機關庫)로 보내 주시오!"
강마다 상류에서.
옆구리에 구멍을 낸 채로 머물러,
증기선들이 도크에서 짖었다.
"바쿠에서 석유를 달라!"
비밀스러운 의미를 찾으며
우리가 우물쭈물하고 논쟁하는 동안
사물들의 외침이 들린다.
"우리에게 새로운 형식을 주시오!"
얼간이들의 무리가 되어 "거장들" 앞에 서서
그의 입에서 나올 것을 기다리는
바보들은 없다.
오늘 새로운 예술을 달라.
공화국을 진창에서 끌어낼 예술을."

<div align="right">블라디미르 마야콥스키</div>

"건드리지 말라, 방금 칠한 것이다."—
영혼은 조심하지 않았다.—

그리고 기억은―종아리와 뺨과 팔과
입술과 눈의 반점들 속에 있다.

나는 모든 행운과 불행 이상으로
그 대신 너를 사랑했다.
누렇게 흰빛이
너와 함께,―더 희게 희어졌다.

나의 암흑, 나의 벗, 신을 걸고 맹세하건대,
그는 어떻든 몽상보다,
램프의 갓보다, 이마의 흰 붕대보다
더 희어지리라.[12]

보리스 파스테르나크.

정오 (시 「파리가 불탄다」에서)[13]

고전압
700000볼트
신경의 축전지가 작동한다
에펠탑의 백금바늘이 구름의 궤양을 절단한다
열병
티푸스 수용소로부터
용광로
눈의 열차
얼음의 열기 플러스 또는 마이너스 44도
전나무 숲이 마치 종이처럼 다 타 버리는구나
빙산은 적도 아래로 미끄러지고
혜성이 그 꼬리를 소용돌이처럼 만든다

알루미늄으로 만든 독수리는
아래로 떨어지는데
오 이 세기는 멋지게 돌아가는구나
금빛으로 확고히 보증된 태양의 숫자판에서
그리고 나는 내 심장을 두려워한다
갑자기 리볼버처럼 터져 나가라!

그러나 저 스핑크스
벽돌로 만들어져
쳐다본다: 노동하라─노동하라
공장에선 탕녀 같은 사이렌이 콧소리를 내는데
정련하고 밀쳐 때리고 자르고 땜질하고 돌리고 굴삭기 작업하기
쟁기질하고 불을 때고 비로 쓸고 수를 놓고 타이핑을 하고 들어 올리고
죽기
오, 사회주의자: 타는 듯한 붉은 수염의 세바스티안
등불 위로 올라가
목이 쉬어 버린 예언자여
그들에게 새로운 튈르리 궁전을 보여 주라
용감한─재단사여
벨빌에서 먹구름이 가까이 모여들고
붉은 깃발이 감옥을 태워 버린다.

<div align="right">이반 골</div>

쥘 로망

쥘 로망은 다수(多數)의 시인이다. 그는 도시의 소음이 날아 들어오는 열린 창문 아래에서 쓴다. 그러나 이것으로 그는 충분치 않다. 그는 일하던 책상으로부터 거리로 나간다. 사람들 무리를 보면, 그는 그들에게 향한다. 왜냐하면 언제나 한 사람보다는 두 사람을, 둘보다는 다섯 사람을, 다섯보다는 백 명의 사람을, 백 명보다는 한 부대를, 부대보다는 민중을 선호하기 때문이다. 그는 센 팔로 다수를 안아 넓은 가슴에 끌어당긴다. 그는 다수를 포섭하며 그 속에 용해된다. 다수에 대해 그는 수말에 대한 조련사의 걱정스러운 애정을, 사람들에 대한 인간의 엄한 부드러움을 키운다. 그는 다수와 함께 숨 쉬고, 생각하고, 사랑하고, 고통받으며, 그와 함께 소리치지만, 다수 스스로 하는 방식으로 하는 것은 아니다. 그는 프랑스인이지만, 프랑스인이기보다 유럽인이다. 왜냐하면 프랑스에서보다 유럽에 더 많은 사람이 있기 때문이다. 그의 시의 리듬에는 군중의 무거운 발걸음 같은 것이 느껴진다. 그는 천천히 나아간다. 가끔 그의 시에서 가볍고 무한히 유연한 운율이, 그의 엄한 노래 중에서 반란의 소음 속에서 겁에 질린 아가씨의 웃음과 같은 공기처럼 가벼운 운율이 비집고 나올 뿐이다. 그는 도시 전체에 관해, 서너 개의 거리와 그곳의 행인들에 관한 상(象)을, 생각한다. 창문에서 불어오는 저녁 바람은 창문에서 내민 그의 얼굴에 세계에서 가장 위대한 도시의 숨결로 불어온다. 그는 행인들이 그를 밀치도록 그들의 길에 선다. 그는 언제나 어디서나 군중에게 굴복한다. 거리 교차로에서, 가게에서, 막사에서 온몸으로 굴복하며 군중을 들이쉬고, 완전히 침투한다. 그러나 그는 수동적이지 않다. 그는 자신의 삶을 군중의 삶 속으로 흘려 넣으며, 자신의 말을 군중의 소리에 접붙인다. 왜냐하면 당연히 그가 군중의 우두머리이니까. 그는 인간 다수를 전율시키는 동정심을, 교회를 가득 채운 사람들의 가슴 속에서 헤매는 기도를, 수천 개의 주먹들의 광포함을 사랑

한다. 그는 다수의 매력을 너무도 분명히 느끼므로, 그것을 파괴하면서, 그와 군중 간에 성립된 상호적인 자석과 같은 끌림에 해를 끼친 것에 자신이 책임이 있다고, 죄를 지었다고 생각할 것이다. 그가 장례식을 만날 때는 같이 하지 않을 수 없고, 결혼식이면 울고 웃는 사람들을 더 보려고 시청 문 앞에서 그것을 기다린다. 그는 강력하며 그의 구절들은 마치 고분고분하지는 않지만 그의 뒤를 따르는 군중에게 던져진 명령처럼 들린다. 그는 자기 자신과 군중을 믿는다. 그는 군중에게 몸을 던지고 요청하며 이끈다. 그는 사회적 의식이 강하다. 그가 가끔 살아남은 유럽에 호소하며 탄식했다면, 그는 군대의 용감무쌍한 영혼에 관해서도 말했다. 그는 군중에 공감하기 위해 모든 직업에 참여하고 있지만 그에게 군중 숭배란 일은 없다.

그러나 그는 평화를 사랑하는 사람이 아니다. 그는 그렇게 될 수 없다. 그의 시는 모든 진정한 시가 그렇듯이 움직임으로 가득 차 있다. 움직임이란 언제나 용감하고 군중은 결코 평온 속에 있지 않다. 죽음이 아니지만 보편적 죽음의 결과인 이 평온은 극복할 수 없고 존재하지 않는 아무것도 아닌 것이다.

『레스프리 누보』(*L'Esprit Nouveau*) 장 엡스탱

근간호에 다음과 같은 이들의 시(詩)가 실릴 것이다: 블레즈 상드라르, 샤를 빌드라크, 앙드레 살몽, 니콜라 보댕, 칼 엡스타인, 세르게이 예세닌, 알렉산드르 쿠시코프, 세르게이 부단체프, 니콜라이 아세예프, 오시프 만델스탐, 마리나 츠베타예바, 일리야 에렌부르크.

러시아 시

(『베시』는 프랑스 시인 장 살로의 러시아 시에 관한 편지의 번역본을 게재한다. 일부 무지함이 있지만, 살로는 객관적인 시각뿐 아니라 일련의 가치 있고 흥미로운 평가들을 이야기하고 있다. 장 살로는 『이수아르 묘지의 냉각기』(*Refroidisseur de Tombe-Issoire*)라는 흥미로운 저서의 작가이다.)

시와 논설 대신에 나는 여러분에게 새로운 러시아 시에 관한… 이 편지를 보냅니다. 여러분의 언어를 분명히 감각하고 있다고 할지라도 외국인이 러시아 저널에서 러시아 시에 관해, 게다가 주로 형식적 측면에 관해 이야기한다는 것이 굉장히 과감하게 보일 수 있을 것입니다. 그러나 제 편지가 『베시』의 독자들에게 하나의 관심거리가 될 수 있을 것이라 생각됩니다.

1914년부터 저는 러시아에 가 보지 못했습니다. 최근 5년간 저는 몇몇 이민 작가들의 만가(挽歌)들을 제외하고는 새로운 러시아 시를 보지 못했습니다. 두어 달 전에서야 저는 한 번에 약 50권의 책과 원고를 받았고 마치 몇 시간 영화가 상영되는 동안 7년의 세월을 경험한 것 같았습니다. 의심할 바 없이 제가 읽은 시 대부분이 여러 단계에서 혁명으로 인해 태어난 것이었습니다. 그리고 혁명을 보지 못한 사람인 제 견해는 들어볼 만한 것일 겁니다. 여러분의 귀에는 당연히 목소리와 메아리가 합쳐지고 있겠지요. 읽으시며 여러분에게는 쓰여지지 않은 것이 보이시겠지요. 저는 부엌에 있어 보지 않고서 음식만 맛보는 셈일 뿐입니다.

우선 위로가 되는 것을 말씀드리고 싶습니다. 러시아에서는 시를 쓰고 있습니다. 심지어 시에서 이 일을 집어치우라고도 제안합니다. 우리네에게서는 고전적 형식의 붕괴가 논리적으로 시인들을 (리듬이 있다고 해도) 산문으로 이끌었습니다. 시로부터 남은 것은 다만 행을 분절

하는 타이포그래피상의 방식뿐이었습니다. 그러나 이것은 시 예술이라기보다는 차라리 인쇄술의 영역에 관한 것입니다. 로망, 상드라르, 콕토 등을 보십시오. 그들은 자신도 그것을 알지 못한 채 산문으로 글을 씁니다. 기욤 아폴리네르는 장인의 기법이라기보다 차라리 민감함으로 시의 사선(死線)을 지키고 있습니다. 운율을 파괴하며, 우리는 새로운 리듬을 창조하지 못했습니다. 성상 파괴자들 혹은 루터교도들의 고전적인 실수를 반복한 것이죠. 하지만 여러분에게서는 암흑이 오래 지속되지 않았습니다. 죽은 법칙들의 부정으로부터 재빨리 여러분은 시(詩) 공예의 항상적인 법칙의 선언으로 갔습니다. 이로 인해 외적으로 여러분의 시는 여러분의 저널들에서 '반동화'라고 이야기되듯이 이른바 타협의 인상을 만들어 내는 것입니다. 이는 러시아의 오늘날의 경제 발전을 상기시킵니다.

그러나 부디 제게 이 현상을 환영하게 해 주십시오. 우리네는 살아 있는 예술에 관하여 말합니다. 좌파(gauche)가 아니라 아방가르드라고 말입니다. 본질적인 것은 여러 가지 급진적인, 이성적인 직접성이 아니라 해당 시대가 요구하는 과감한 표현이니까요. 바뵈프가 아니라 나폴레옹이 19세기 프랑스와 유럽의 발전에서 결정적인 역할을 했습니다. 새로운 러시아 시의 '반동화'는 물론입니다. 그것은 급격한 속도로 진행되고 있습니다. 「마야콥스키의 비극」을 「미스테리야 부프」(5년)와 비교할 뿐 아니라, 「이노니야」를 「푸가초프」(3년)와, 파스테르나크의 「장벽 위로」를 「누이 나의 삶」과, 아세예프[14]의 이전 시들을 「폭격」과 등등, 비교해 볼 만합니다. 주된 경향은 구축주의적 방식의 부흥입니다. 그리고 이러한 점에서 여러분의 새로운 시는, 구축주의 회화, 영화 등과 나란히 척후병 역할을 하고 있습니다. 그런데 '다다이스트들'은 뒤처져 있습니다. 건축적 분명함, 재료의 경제, 기법의 합리성―이 모든 것들이 지금 시작되고 있는 시대의 주요한 특징입니다. 저는 이러한 특징들을 최근 5년간의 러시아 시에서 (자주 맹아적 상태로서) 발견하고 있습니다.

사실 여러분에게서도 또한 다다이스트적인 열광의 현상도 만나집니다(크루쵸니흐[15], 즈다네비치[16], 테렌티예프[17] 등 몇 사람). 그러나 그들은 유행과는 거리가 먼 개별적 경우들로 남아 있습니다. 분명히, 우리 시대는 새로운 언어를 요구합니다. 그러나 그것은 결코 '자움'(이성 너머)어가 아니라, '초(超)이성'어이며, 개인적 광기의 방언이 아니라, 종합적 말들, 집단적 사용의(집단이 사용하는) 용어입니다. 홀레브니코프[18]의 책 『참호 속의 밤』은, 왜인지 자신을 미래주의자라고 칭한, 대단히 시대착오적인, 고대의 뿌리를 가져오는 이 걸출한 시인에 관해 새로운 것은 아무것도 말해 주지 않습니다. 저는 아직 그에게서 자신의 사명에 대한 인식을, 형식화를 아직 기다리고 있고, 그가 우리 시대의 뱌체슬라프 이바노프가 되리라 믿습니다. 페트니코프[19]의 『마리야의 책』은 더 마찬가지입니다. 그러나 그 속에 있는 태초의 의고주의, 서구인에게는 접근 불가능한 이단(異端)인 '대지성'은 아름답습니다.

저는 '이미지주의'(imagism)에 대해 제가 이야기한 생각에 마치 모순되는 것 같은 현상에 접근하고 있습니다. 그러나 우선 저는 솔직히 인정해야겠습니다. 여러 다양한 러시아 유파의 이론들과 그를 적용한 이들의 실행을 비교하면서 저는, 현대 러시아에서 시 유파들은, 그것들이 혹은 격세유전이든, 혹은 시인들의 실천적 동지 관계이든, 생존 투쟁의 어려운 조건에 의해 일어난 것이라는 가정과 다른 결론에 이를 수 없었다는 것을요. 저는 제가 받은 한 광고에서 다음과 같은 것을 읽었습니다. 미래주의자들: 마야콥스키와 파스테르나크, 이미지주의자들(imaginists): 세르셰네비치[20]와 예세닌[21], 아크메이스트[22]: 만델시탐[23]과 아달리스[24] 등. 그러나 각별히 저는 연관적 계기들을 정립하고 싶었고, 단지 하나만을 만났습니다. 세르셰네비치는 초기 마야콥스키를 연상시킵니다. 이런 방식으로 저는 이미지주의에 관해, 실천 외에 그 이론에 관해 몇 마디를 하겠습니다. 이미지주의 이론은 동종의 것들을 상기시킵니다: 영국의 '이미지주의', 스페인의 '이미지주의', 우리의 전전(戰前) '환상주의'(fantasism)

(트리스탄 데렘[Tristan Derème] 등). 1922년에 그것의 선언은 혹은 반동적이거나 혹은 나이브하게 들립니다. 이미지주의 이전의 러시아 시들을 살펴보면서 저는 이미지 숭배 대신에 청소를 했어야 했다는 결론에 도달했습니다. 여러분의 시들은 마치 현대 아파트처럼 형상들로 가득 차 있기 때문이죠. 화려함, 잉여는 분명히 구조성을 해칩니다. 시를 끝에서부터 읽으라는 이미지주의자들의 선언 등, 행-형상의 자기 가치성 등은 그들이 구축주의적 방식과는 낯설다는 것을 명백히 보여 줍니다. 조형적인 것의 우세는 시간적인 것 속에서 시간의 상실을 뒷받침합니다.

이미지주의 이론은 제가 뛰어난 시인으로 간주하는 예세닌(저는 오직 마야콥스키와 파스테르나크만을 그와 견줄 수 있다고 생각합니다)의 창작에 어떤 불리한 영향을 주었습니다. 그러나 그는 예민함에 의해 명징성과 엄격성을 향해 갑니다. 제게 그의 책들은 어떤 완전하고 무조건적인 세계입니다. 우리 유럽인들에게 충분히 낯설고, 아마도 그래서 두 배로 매력적인 것 같습니다. 저는 심지어 때때로 21세기에 양식화나 고고학 없이 중세의 시인들을 낳는 나라를 질투하기까지 합니다. 이것은 레스토랑에서 빵을 우물거리며 순차적으로 땅, 낟알, 푸른 식물 등의 냄새를 들은 도시인의 감각입니다. 저는 러시아를 충분히 잘 알고 있습니다만, 예세닌의 책을 읽고서 저는 처음으로 로모노소프[25]로부터 우리 시대까지의 전체 러시아 문학의 농촌적 성격을 너무도 강하게 느꼈습니다.

농경의 형상성, 리듬의 들숨과 날숨, 행의 폭(幅), 어떤 것에도 속박되지 않는 말들의 풍요, 이 모든 것이 우리에게는 이미 '플레야드파'에 의해 죽어 버렸습니다. 또 하나의 증거는 영혼을 갖지 않은 사물들에 영혼을 불어넣으려는 원초적 인간의 끊임없는 지향입니다. (이것은 마야콥스키에게서 그렇습니다.) 달로부터 자동차에까지 모든 것이 인간화(혹은 소생화蘇生化)의 방식에 의해 전달됩니다. 그런데 우리는 반대로 살아 있고 인간적인 것들을 나타내기 위해 외면적 형상들을 찾고 있단 말입니다.

또 다른 '이미지주의자' 쿠시코프[26]는 제게 그 자신의 '이국성'뿐 아니라 리듬 기법들로 인해 흥미롭게 보입니다.

'첸트리푸가'[27]는 위대한 시인, 현대의 유일한 순수 서정시인 파스테르나크를 낳았습니다. 여기에는 외면적인 민족적 특징들이 부재하며 무거운 오해가 제게 이러한 시인이 현대 프랑스에서 나타날 수 없다는 생각을 불러일으킵니다. 우리네에게서는 다만 '신고전주의'에 관해 꿈꿀 수 있을 따름이지만, 당신들의 파스테르나크는 새로운 고대 그리스 시풍입니다. 그 속에서 저를 유혹하는 것은, 수단의 절제성과 까다로움, 값싼 어원적 혁신 대신에 통사론적 혁명, 알아보지 못할 정도로 갖가지 '새로운 언약' 없이 변용된 이전의 율격 등입니다. 제 생각으로는, 형상들의 익숙해진 (인접성에 따른) 연상성과 과도한 전기(傳記)적 성격(독자에 대한 무례)에 의해 야기된 일부 모호함을 극복한다면, 그는 드물고 예외적인 유럽 시인이 될 것입니다.

아세예프의 책 『폭격』은 놀라운 구절들에도 불구하고 여전히 차라리 어떻게 사물을, 그 자체로서의 사물을 만들어야 하는지에 관한 문화적 상기(想起)인 것입니다.

최근 10년의 절정은 제게는 마야콥스키로 보입니다. 그의 책을 읽는 것이 제게는 복잡하고 고통스러운 감정을 불러일으켰음에도 불구하고 말입니다. 여러분 스스로 판단해 보십시오. 저는 동시에 이러한 책들을 받았습니다. 『인간』, 『미스테리야-부프』, 『150,000,000』 그리고 혁명 시기의 개별적인 정치적 시들을요. 저는 그에 관해 긴 논설을 썼습니다(「에스프리 리브르」*Esprit libre* 9호). 왜냐하면 그의 비극 속에서 우리 세대와 우리 시대의 비극이 보이기 때문입니다. 여기서 짧게 말씀드리죠. 『1억 5천만』과 다른 최근의 책들은 제게 시인 자신의 영웅성과 비극성을 이야기하고 있습니다. 이는 다른 차원에서는 비할 데 없이 더 선명하게, 그러나 어쨌든 제가 이 편지의 시작에서 지적한 프랑스 시의 자질과 유사합니다. 사물과의 관계에 있어 마야콥스키에게서는 소설이 아니라 힘

겨운 싸움이 있었습니다. 제가 최근 읽은 책 중에서 가장 나은 책인 『인간』은 '사물'이라는 부제를 달고 있고, 진정으로 그렇게 보입니다. 비록 그 속에 사물과 사물들에 유사한 것은 아무것도 없음에도 불구하고 말입니다. 최근 시들은 사물들에 관해 이야기하고 있고, 그와 함께 사물들이 되지 못하고 있습니다. 저는 나선(螺線)의 새로운 전환을, 그리고 마야콥스키의 승리를 믿고 있습니다. (『미스테리야』로부터 시작하여) 그의 최근 책들에서 제게 충격을 주는 것은 구상의 강력함과 구도의 완결성입니다. 시와 관련하여 변덕스러운 시행들로 배치된 그의 삼중(三重) 돌니크[28]는 제게 강세 시작법에서뿐 아니라 우리의 시작법에서도 소위 자유시가 몇 가지 조건들을 운 좋게 죽이고서 어떤 긍정적인 것도 만들어 내지 못했다는 새로운 선언입니다.

　(충분히 거친 여러분네의 용어를 사용하자면) 형식적으로 더 '바른' 시인들에게로 옮아 가서, 저는 무엇보다 제 생각으로는 러시아 시에서 페테르부르크가 하기 시작한 역할을 가리키고 싶습니다. 그것의 공헌점은 유럽성, 혼돈스러운 점 위의 선(線)의 승리, 구조물과 사람, 말들의 건축 등입니다. 그러나 이 모든 공헌점들은 특별한 침체성에 의해 지워집니다. 제게서 멀리 보이는 것은, 페테르부르크 저녁의 고요함 속에서 지금 규모상 전대미문의, 그러나 물론 정신상으로는 과거에 있었던 아카데미가 둥지를 틀고 앉아 있다는 것입니다. 저는 제 친구들에게 간행된 『페트로폴리스』를 보여 주었고, 그들은 러시아어를 모르면서도 다만 책의 장정만을 보고서도 탄식했습니다. "마치 저기에서 혁명이 없었던 것 같네"라고요. 시를 읽고 저 또한 의심할 준비가 되어 있습니다. 전쟁이, 1914년이, 1917년이, 그리고 그 이후의 일들이 과연 있었던가, 러시아에 비극의 보기 드문 얼굴이 과연 보였던가라고요. 혹은 아마도 간단히 말해,—모두가, 심지어 뫼동[29]에서 온 우리의 임대소득자들도 보았던 것을 시인 게오르기 이바노프[30]와 다른 많은 이들이 보지 못했단 말입니까?

　아흐마토바[31]의 시들은 또한 저를 젊게 합니다. 이 시들은 이전 것들

보다 더 좋지도 더 나쁘지도 않은 명백하고, 고르며 잊기 어려운 어떤 것입니다. 저는「흰 새 떼」의 고전성으로부터 그녀가 가벼운 외면적 민중성으로 돌아서는 그 순간이 두려울 뿐입니다.

만델시탐이 프랑스에 살았더라면, 그는 희극적 아류가 되었을 것입니다. 이 모든 신화, 지리학적 음성기록 등등은 이미 오래전부터 우리에게 아무것도 말해 주고 있지 않습니다. 그러나 러시아에서의 그의 작업에 대해 저는 매우 큰 존경을 가지고 대하고 있습니다. 당신들의 시어는 너무도 처녀적이고, 가공되지 않은 것이며 (제가 당신들을 얼마나 부러워하는지!) 연성(軟性)이어서, 만델스탐의 고집스러운 건축적 시는 (그것의 모든 의도성에도 불구하고) 긍정적인 현상입니다.

여기, 우익에서, 베를린에서 나온 것으로 '고전주의' 탐색을 위해 또한 전형적인 두 권의 책자를 언급하겠습니다. 그것은 마리나 츠베타예바[32]의『결별』과 에렌부르크[33]의『황폐한 사랑』입니다. 츠베타예바는 가정적 친밀함과 일상을, 에렌부르크는 히스테리를 버렸습니다. 둘 다 분명하고 단순한 형식으로의 회귀를 위해서이지요. 그러한 문제 해결 방식은 아주 불만스러움에도 불구하고, 츠베타예바의 몇 개의 짧은 얌브(약강격)와 에렌부르크의 호레이(강약격)의 빠름은 저를 기쁘게 했습니다.

이 편지의 파편성과 산만함을 용서해 주십시오. 저는 결론을 내리지 않겠습니다. 의심할 바 없이 러시아 시는 새로운 개화의 시작을 경험하고 있습니다, 몇몇 걸출한 시인들의 일시적인 퇴조에도 불구하고요. 서구와의 왕래가 그것을 촉진하리라 생각합니다. 러시아의 토양과 마찬가지로 여러분의 시들도 자연의 부(富)에 의해 풍요롭습니다. 그것을 제대로 이용하기 시작해야 합니다. 유럽의 자본 없이, 즉 새로운 일상, 기계화, 영화, 인쇄술 등 없이는 일이 되지 않을 것입니다. 그러나 아마도 유럽 문명은, 여러분의 시의 처녀지를 풍요롭게 하며, 죽어가는 수벌의 에너지와 무사태평함을 가지고 이 일을 할 것입니다.

<div style="text-align:right">장 살로</div>

이미지주의(imagism)의 엄빠 와 아마

1.

그런데 나는 루마니아인에 관해서 (말하는 것이) 아니다. 내 이야기는 완전히 그 반대다.

비평가들이란 직업이 아니라 민족성이다.

이처럼 여기 '비평적 민족성'의 특별한 류의 사람들, 늙어 빠진 노파같은 인쇄물에게 발정(發情)하며 어두운 일들만을 하는 예외적 부류가 있다. 이러한 무리의 어두운 일들 중의 하나는 갓 나온 살아 있는 상품으로 문학을 평가하는 것이다.

베체카[34]와 메체카[35] 부서들 외의 전문가들.

그들이 번식되어… 떼거지가 되었다.

내 계산으로는, 러시아 작가 각각에 대해 6과 1/2명의 범인(凡人)들과 3명의 쌍인(雙人, 이중의 성을 가진 사람)들이 해당된다.

퍼센트는 상대적으로 크다.

이처럼, 예를 들면, 나의 시인 친구 하나에 대해 해당하는 이들은 다음과 같다: 하나의 프리치, 하나의 코간, 하나의 아브라모비치, 하나의 아이헨발트, 하나의 아닌, 유명하지 않은 교수 야센코, 하나의(그의 성을 나는 수줍게 감춘다, 왜냐하면 그 성은 점잖지 않기 때문에, 그는 1/2 사람에 해당한다), 하나의 레베데프-폴랸스키, 하나의 리보프-로가쳅스키, 그리고 하나의 사보드닉-시폽스키.

하지만 우리는 많으니까.

그렇게는 안 되니까. 이것은 파국이다.

코를 들이밀 수는 없다, 더구나 그런 긴장된 코를, 내 것처럼 말이다 (그들에게는 이것도 무섭지 않다)—그들은 때마침, 모두 집합해 있다.

한때, 1919년 이전에는 그들은 완전히 없었다, 어디론가로 몸을 숨겼다, 상품도 없었고, '노파'네에서 겸손하게 살았고, 그렇게 그들에 관해 잊었다.

그런데 여기 1919년부터… 여기 이렇게, 공교롭게도, 그들이 쏟아져 나왔다, 우글거렸다, 그리고 그들에게 발진티푸스는 아무것도 아니다… 그러나 아무 힘도 없다… 여기 그런 민족이 있다.

그들이 어떻게 없겠는가— 신선한 냄새가 났다.

1919년 2월 10일 천사 이즈라필이 3000년 여정의 길이로 전 세계에 아름다운 아기의 탄생을 선전했다. 그 이후로 일이 시작되었다. 그 이후로 밝혀진다. 이 아기의 아버지와 어머니가 누구일까? 그리고 모든 민족에게 추정이 향해졌다.

이 '민족'의 모두가 아기와 부모에 관해 네미로비치-단첸코와 슈프킨-쿠페르니크보다 더 썼고, 모두가 베일리스 사건[36]의 방어자들과 고발자들보다도 더 많이 이야기했다.

여기에 모든 것이 있었다. 부모는 개인들이고, 집단이고, 나라들이고, 무공간(無空間)이고, 그리고 프리체코간들의 착한 친구들이다. 그런데 티푸스 상태의 몽롱함 속에서 (그들은 티푸스로 죽지 않는다) '그들', '자신들'은 예언가들이다.

그렇지만, 친애하는 이들이여, 이 모두가 좋다. 이탈리아, 영국, 우리 이미지주의자들이 코웃음 치는 서구 전체, 그리고 당신 '자신들'…

그러나 아직 그런 강요되지 않은 러시아 단어가 더 있단 말이다.

헛소리.

그러면 진지하게 말해 보자. 그러면 나는 당신의 이야기하는 방식을 끝낼 것이다.

2.

누가 아버지와 어머니 없이 태어났느냐고, 마호메트에게 물었을 때,

그는 대답했다. 모세의 지팡이, 아브라함의 북, 박쥐들, 사무드인을 깨우치기 위해 기적으로부터 직조된 예언자 살레의 낙타[37], 그리고…

여기 그것은 중단된 미처 다 말하지 못함의 달콤한 고통이다. 그리고 필요의 기적으로부터 직조된 새로운 날이다. 살레의 낙타가 아버지와 어머니 없이 태어나듯이.

1919년 2월 10일에 기관총의 분명히 확실한 튕김 아래에서, 유산탄의 지그재그의 삐걱거리는 소리 아래에서, 통곡으로 짓밟힌 과부의 울부짖음 아래에서, 입맞춤과 이를 부드득 가는 소리 아래에서, 사랑과 미움 아래에서, 피의 불타는 요람에서 새날이 태어났다.

그는 이미지주의로 세례를 받았다.

이는 부활의 날이다. 이것은 전례 없는 여명들의 시대이다.

세베랴닌[38] 현상에 의해 당연하게 종결된 '빛나는 상징주의' 다음에, 무력한 미래주의의 얼굴 찌푸림과 진통 다음에, 우리가 왔다.

우리가 온 것은 바람이 있었기 때문이 아니다.

시대는 고안되지 않는다(반대의 경우에 그것은 시대가 아니라, 미래주의이다), 시대는 새로운 날의 필요성이다.

3.

우리 전에 모든 것이 있었고 우리 전에 아무것도 없었다.

우리 지향(志向)의 의식 속에 살았기 때문에 있었던 것이고, 열려지지 않았기 때문에 없었던 것이다.

사물들을 여는 것—그것은 유현(幽玄)한 것의 비밀로의 위대한 침투다.

고통으로 감침질 된 노동자의 앞치마와 "일하지 않는 자는 먹지도 말라"는 복음서의 입맞춤은 언제나 우리 지향 속에서 살았고, 통찰의 쿠마치[39]의 붉은색 노래 이후에야 살아났다. 즉, 모든 것이 어제로부터, 시작이 없는 것으로부터, 아무 곳도 아닌 곳에서부터, 오늘들에 의해 체현되

고, 알카드르의 밤으로[40] 체현된다.

오, 이미지주의자들은 이를 얼마나 잘 알고 있는가.

좋다, 상징주의에 대해, 미래주의에 대해 신경을 곤두세우지 않겠다. 그것은 쇠락, 그것은 문학의 암흑시대, 그것도 보리스 고두노프 없는 암흑시대이다. 하지만 아름다운 과거도 있었으니까, 푸시킨이, 레르몬토프[41]가, 튜체프[42]가 있었으니까 말이다…

그래, 그래, 그래, 물론, 물론 그렇다, 그러나 이것은 지나간 것, 영원히 지나간 것, 되돌릴 수 없는 것, 그래서 더 이상, 더 이상은 안 되니까.

> 지나간 것 속에 입 닫은 슬픔이 있네,
> 부은 눈, 유리알 같은 눈,
> 내 앞의 오솔길은 곧
> 그렇게 먼 길로 누웠다.

오솔길이 아니라 멀리, 멀리 가는 길.

수탉들 울음이 골짜기를 찢고,

저 너머 멀리… 멀리… 멀리…

그렇게 더 이상은 안 된다. 모든 것을 다르게, 모든 것을 다른 식으로.

오, 이미지주의자들은 이에 관해 얼마나 잘 알고 있는가.

다만 들어 보시라, 예세닌이 얼마나 부드럽게, 아마도 괴롭디괴로운 위안으로 나이 든, 선하고, 지친 페가수스[43]를 대했는지.

> 나이 든, 선하고, 지친 페가수스,
> 나에게 너의 가벼운 속보(速步)가 필요할까?
> 나는 왔다, 엄한 장인처럼
> 쥐들을 칭송하고 명예를 주러.

그리고 마리엔고프[44]에게 물어보시라, 세르세네비치에게 물어보시라, 동일한 것, 같은 것을…

> 이것은 내 피로 붉게 물드는 하늘이 아닌가?
> 나일강이 범람하는 것은 내 눈물로가 아닌가?

진짜 사랑이 처음이라
나는 사랑에 관한 시들을 배신했다.

(세르세네비치)

우리에게는 쉽지 않은가?
장례 행진곡을 나팔 부는 것이.
명복을 비는
촛불을 세우는 것이.
장송곡을 콧노래로 부르는 것이
묘 앞의 곡(哭) 속에서
시간을 보내는 것이.
우리에게―외치는 이들에게,
깨부수라,
휴지통처럼
땅에서 두개골을 두 개로.
입술로 탐욕스럽게
연기 나는 상처를 향해 내어주는 우리에게는
진정으로 세상에서 전대미문의 비극을 이해한 이들에게.

(마리엔고프)

아니다. 우리에게는 "장례 행진곡을 나팔 부는 것이" 쉽지 않다, '우리는 행복의 행상인들이다.'

우리의 시대, 우리의 시대.

다시 그리고 영원히 그러하다. 자기 길들의 강화(强化)가 러시아다(우리 시대의 뛰어난 이들 중의 하나인 세르게이 티모페예비치[45]가 자신의 책 『마지막 계명의 예언가들과 선구자들』[46]에서 말했다). 러시아의 길들은 빛나고, 강둑은 시간을 두고, 먼 곳의 폭풍으로부터 일어난다. 우리는 그들이 다시 하늘 가장자리 너머로 숨어 버리기를 기다리지 못한다, 그러나 다른 이들, 잘 보지 못하는 이들은 갈망하며 바라본다. 혁명, 그

것의 유일한 의미는 시간의 발견이다. 혁명 속에는 과거와 미래가 똑같이 찬란하고, 현재는 절망의 피눈물이 날 정도로 보잘것없고 가련하다. 그러므로 혁명은 예언들의 시간이다: 과거의 예언이고 미래의 예견이다. 그러므로 혁명은 말의 승리이다. 그러므로 혁명은 시인들의 시간이다. 보라, 볼 수 있는 자여, 시력의 재능을 가진 이들이여, 보라! 순간은 반복되지 않는다. 페가수스는 더 이상 시인의 말이 아니다. 그를 도살장으로 보낼 때다. '페가수스의 마구간'[47]은 그러므로 마야콥스키에게 내어줄 수 있다. 거기서 그가 서서 편자 박지 않은 발굽으로 땅을 구르고 오래된 종마처럼 이렇게 울부짖게 해라.

　　　　"우리에게 신예술을 가르쳐 달라.

　　　　자동차를 진창으로부터 끌어내도록."

　요즘 시인들의 말은 페가수스가 아니라 시간 자체이다.

　잦아들어 굳어지는 고독의 숨 속에서, 정적이 칼날을 울리는 소리로 밤에 칼을 갈 때, 잡을 수 없는 순간들의 푸른 원 속에서 노란 부리 생각의 갈까마귀 새끼들이 치는 소리를 낼 때, 그때 오늘날의 엄한 장인은 납땜한 형상을 열어젖힌다, 인식의 집게로 그의 최초의 수태(受胎)를 자기 손바닥에 끄집어내기 위해.

　형상, 그의 수태, 그의 파헤침, 혁명, 이미지주의.

　우리의 시대… 우리의… 우리의…

4.

이미지주의의 부모는 누구인가?

과연 그리스도가 기독교를 낳았던가?

과연 모하메드가 무슬림교를?

과연 이미지주의자들이 이미지주의를?

'혁명, 그것의 유일한 의미는 시간의 발견이다.'

부모에 관한 질문은 너무도 분명하다, 이 질문을 밝힌다는 것은 어쩌

구니없는 일이다. 이것을 찾으려고 '러시아 예술 비평'은 장님들처럼 더듬는다. 이것을 이해하지 않기 위하여.

예언자 살레의 낙타가 사무드인을 설득하기 위해 나타났다면, 우리의 이미지주의의 낙타는 '사무드인'을 낳았다, 즉, 아마도 그들을 설득하기 위해서.

오직 창조자들만이 파괴자들이 될 수 있다.

우리는 건설하기 위해 왔다. 우리는 진정한 시대의 자식들이다.

이미지주의 없이 예술은 없다. 이미지주의자들은 그것의 예언자들이다.

우리에게 영광을!

1922년 베를린

알렉산드르 쿠시코프

3 회화, 조각, 건축

회화의 동시대 상황 및 그 경향들에 관하여

회화의 직업에 종사하는 거대한 다수의 수동성 외부에, 그 일부는 아직 질서잡히지 않았지만, 곳곳에서 낡은 공식들을 배격하는 공동의 이념의 흐름에 회화의 사명을 일치시키며 그것을 확장하려 노력하는 소수가 존재한다. 만약 우리가 지금 이 움직임의 경향을 분명히 보고, 아직 위대한 실현의 시간이 오지 않았음을 이해할 능력이 있다면, 그것은 우리가 '입체주의'와 '미래주의'라는 이름으로 알려진 이중의 시초의 움직임으로부터 이미 결론을 내릴 수 있기 때문이라는 사실을 먼저 인정하는 것이 옳을 것이다. 이 시초적 단계는 이미 과거에 속해 있다. 기존의 공식들의 흔들림, 견고하지 못한 통일성이 붕괴될 정도의 흔들림이 일어나고 있다. 우선 자신의 개인적인 상상을 외적 공식에 따라 창작하는 것을 배운 이들, 화가들이 이제 그것을 공격하고 있다. 그들은 원근법의 통일성을 깼고, 대상들을 여러 시점에서 보여 주었다. 결론적으로 그들은 해부학적 통일성을 파괴했다.

그들은 이제 정신이 사실적 표현성을 향한 엄청난 지향으로부터, 외적 세계에 대한 성실함으로부터, 오래전부터 무시되어 온 행위로 향하도록 요구했고, 예술 작품에서의 처리자의 역할을 이성에게 돌려줌으로써 진짜 혁신을 행했다.

원근법적 요소와 해부학적 요소 두 요소가 하나로 구성되며 새로운 의식이 되었고, 이것이 창작적 의지의 반복적 제어, 예술가의 유산을 재작업했다. 사물은 그것을 약화하는 일루전으로부터 자유로워져야 하고, 회화는 외면적이고, 개인적 감각에 의해 (공통의) 왜곡된 세계의 묘사가 되는 것이 아니라, 내면적이고, 개인적이며, 모두에게 공통인 흔들리지

Статьи о русской поэзии в иностранных журналах

Переводы

З Ж<small>ИВОПИСЬ</small> С<small>КУЛЬТУРА</small> А<small>РХИТЕКТУРА</small>

О современном состоянии живописи и ее тенденциях.

Жажда поправка — самая высокая потребность человека

13

АНКЕТА

ОТВЕТ ФЕРНАНДА ЛЕЖЕ

Ответ Джино Северини.

15

않는 법칙에 따라 구축된 묘사가 되어야 한다. 예술가들의 모든 현대적인 의미 있는 탐색은 이 개념으로 향하고 있다. 내면적이고 개인적인 세계는 형성되면서 구축주의적 법칙에 부합한다. 사실주의적 이해의 전복 혹은, 보다 정확히 말해, 사실주의적 이해의 제거는, 이제까지 전적으로 화가들과 조각가들의 관심을 끌었던 우연하고 덧없는 것 외에, 주된 일정한 것이 있다는 점을 보여 준다. 이 우연한 것의 폐허 가운데 실제적인 파괴될 수 없는 구조물이 나타나고, 그것은 언제나 조형적인 구축을 지배한다. 조형예술의 사실주의는 모든 일루전을 씻어 내고 다시 자연의 구조적 법칙을 인식하고 적용한다. 자신을 둘러싸고 있는 형상들을 상기하지 않는 형식들을 창조하려 노력하는 예술가는, 오직 형식과 색채의 문법을 다시 발견함으로써 이러한 일을 할 수 있다.

알베르 글레즈 1922 ALBERT GLEIZE

감정 등의 이름으로 받아들여진, 변형(deformation)의 모든 자의적인 것들을 동반한 외적 세계의 모방(imitation)에 대한 지루함에 의해 야기된 양보의 위험은 컸다. 피로의 결과로 회화는 무정부 상태의 국면으로 빠지는 위험을 초래했다. 그로부터 아카데미즘이 떠올랐을 것이다.

개인적으로 나는 무정부적인 현상을 화가의 생각들이 가진 특별한 간접성의 결과로 본다. 화가를 충동적이고 영감에 따라 행동하며 언제나 해로운 상상의 타격 아래 있는 존재로, 자신의 감정과 느낌의 제물로, 통제되지 않은 자유를 요구하는 존재로 볼수록, 그의 영역에서는 지성이 필요하지 않고 그가 문화에의 접촉을 요구하지 않는다는 확신으로 끝나게 된다. 그와 관계없이 이미 존재하는 것을 반복하는 일이 끔찍하다는 것을 그가 증명한 날로부터, 그는 다만 고삐 풀린 환상으로 자신을 가릴 수 있었을 뿐이고 빠르게 수레바퀴 자국 속으로 무너졌다. 어디나 일이 되는 것을 보면, 어디나 막다른 벽이 있다. 아마도 길을 찾기 위해서는 자신의 흔적을 따라 돌아가는 것이 필요할 것이다. 이것이 좁은 골목길에서 빠져나갈 유일한 수단이다. 흔적을 따라 돌아간다는 것은 자신의 과거를 묻는 것, 그것을 문자 그대로가 아니라 정신에 따라 인식하는 것, 그리고 재평가 작업을 마치고 진짜 길을 떠나는 것을 의미한다.

나는 과거의 정신에 관해 이야기하는 것은 언제나 정당하다고 이야기했다. 사람들은 과거를 잘 알지 못하면서 과거에 몰두하는 것을 두려워하며 또한 그 자구(字句)의 타락을 욕한다. 정신의 곧고 깊은 의미를 상실하는 것, 상대적이고 표면적인 자구에 매달리는 것—이것이 쇠락과 절망의 진짜 원인이다. 불가피한 몰락에 대항하는 것은 오직 주요한 기반을 재건하면서 가능하다. 예술가에게 유일한 구원은 인간을 재건(再建)하는 것이다. 사고를 완벽히 할 필요가 있다.

■

프랑스에서는 예술가들에게 자신을 발견하기 위한 진실로 우호적인

환경이 있다. 이 나라에서 인류 진화의 마지막 대국면이 흘러나왔다. 5세기부터 이 지리학적 장소는 인류적 종합을 위해 유리하다. 암울한 공간 속에서 이곳은 세상 끝으로부터 온 모든 능동적인 것이 향하는 섬이다. 중세 시대에 여기에서 해당 시대에 생각될 수 있는 만큼의 충분한 사회적 질서가 만들어진다. 나는 이 글의 영역 안에서 프랑스인들의 공화적이고 조합적인 조직에 관해서까지 확장할 수 없지만, 내가 보기에는, 이 조직에서는 건강한 식물에 아름다운 꽃이 피듯이, 건축과 프레스코화를 가진 로만 및 고딕 교회와 성당이 번성했던 이 조직에 관해 상기할 필요가 있다.

동방교회의 몰락 이후 또한 잠들었던 이탈리아는 치마부에와 조토에로부터 이 '전염병'에서 회복된다. 만약 현대 예술가가 문자의 최면적 외관을 통해 문자를 낳은 근원으로 갈 수 있다면. 무엇을 배우게 될까. 그는 이 조각가들과 화가들이, 그들이 자신들의 인상들과 감정들의 주인이 될 수 있는지를, 그들이 자신들의 상상을 다스리는지를, 그들이 어떤 제한된 자유를 누리는지를 깨달을 만큼 학자나 다름없음을 알게 될 것이다. 그는 자신과 그들을 나란히 놓고, 그들 앞에 부끄럽지 않기 위해 완벽함에 대한 정당한 열망으로 타오를 것이다! 그는 그들을 연구하며 몸까지 속속들이 파악하여 그들의 몰락 원인들을, 형상 발전의 원인들을 그 눈속임 방법을 발견할 정도까지 인식하게 될 것이다. 그는 세계적 법칙이 인간의 감각적 메커니즘의 법칙들에게 물러나고 있음을, 평평한 표면에 우리가 행위하는 세계처럼 3차원 공간의 환상을, 적어도 우리의 물리적 감각에 있어 3차원을 가지는 공간의 환상을 연장하려는 수단인 원근법의 법칙에 길을 내주기 위해 예술 작품의 법칙이 점점 더 포기되어 완전히 망각에 이르고 있음을, 그리고 그림의 단어가 완전히 주위 대상들에 대한 모방이 되는 정도까지 이상하게 운명 지어진 의미를 가지게 되는 것을 보게 될 것이다.

그러면 예술가는 자신의 길을 찾다가 15세기와 16세기 이탈리아와 프

랑스 르네상스와 함께 확립된 흐름을 포착할 것이다. 그는 그 흐름을 단지 자신의 수공(手功) 속에서뿐 아니라, 모든 다른 직업적 범주에 자양분을 주는, 그 흐름의 진짜 본질 속에서 포착할 것이다. 그러면 그는 보편적인 각성하에, 인식하려는 열망하에 있게 될 것이다. 그는 중세 집단이 조금씩 조금씩 개인을 방임하면서 어떻게 불안해졌는지 알게 될 것이다. 그는, 직접적으로 감각에 의해 검증된 경험을 기초로 삼아, 어떻게 개인이 다시 지식을 획득했는지 보게 될 것이다. 헌신자들을 위해서만 보존되어 접근 불가능하게 된 더 비밀스러워진 지식은 이 지식을 각각의 개별자들에게 퍼뜨리려는 희망을 승계하여 마침내 속화(俗化)의 시대를 열게 된다. 그는 경험과 사건의 지배가 모방 수단으로서 사용되는 회화의 훼손을 촉진했다는 것에 놀라지 않는다. 그리고 마침내, 회화작품이, 그 맥에 있어 가장 뛰어난 회화가 낮은 사실주의에서 취해진 플롯을 복원함으로써 질병을 낫게 할 약을 발견했음에도 불구하고, 16세기의 건강한 감정으로부터 18세기의 병적인 정중함으로 발전하는 것을 보고(예를 들어 푸케와 클루에 이후, 필립 드 샹파뉴, 르 냉, 샤르댕 등에서), 현대 예술가는, 만족스럽지 않을 뿐 아니라 감정들과 인상들이 선행(善行)들에 무한하게 복종함으로써 만족스럽지 못할 뿐 아니라 부정적이기까지 한 가르침을 가진 학파들과 공방들의 거의 완전한 몰락 이후에, 정신적 가치의 복귀를 보게 될 것이다. 이러한 복종은 틀림없이, 모든 규칙들, 방법들, 원칙들을 거절하고, 그림의 원근법적 원리들과 엄격한 정확성을 내던져 버리고, 작업의 골조를 빠르게 삼켜 버릴 것이다. 그는, 어떤 것이든지 간에 독창성을 극찬하고 심지어 개인의 옹호라는 제시된 목적을 넘어서기 위해, 예술가의 유산을 구성한 모든 것을 텅빈 장소로 만들어 버리는 잔혹해진 개인주의를 이해할 것이다. 예술가는 입체주의와 미래주의가 신인상주의자들의 몇 가지 소박한 시도들과 페티시를 만들어 낸 세잔의 불안한 몸짓 이후의 가장 단호한 행동이었다고 결론 내릴 것이다. 입체주의는 태어난 세대의 창작에서 남성적인 계

기였다. 그것에는 집적 작업의 구축적 부분의 몫이 해당된다. 미래주의는 감정들 속에, 일화들 속에, 너무도 속악한 것들 속에 뿌려진 여성적 요소와 같았다. 입체주의는 힘이었고 미래주의는 부드러움이었다. 구축적 입체주의는, 스스로 이에 관해 알지 못하고, (오늘에서야 이것은 내게 분명해 보인다) 시대의 특징들과 함께 이미 14세기와 16세기에, 조토로부터 파울로 우첼로까지 있었던 과정을 반복했다.

사실 조토의 특징(은 다음과 같다).

1. 그림의 법칙은 모든 것을 지배하는 어떤 세계로 간주된다.

2. 기독교적 일화는 이 골조를 꼭 맞게 늘어 맞춘다. 여기서 동일한 그림 속에서 다양한 시점들이, 그리고 모방적 해부학 이전의 조형적 해부학이 나온다.

입체주의 그림들의 특징들.

1. 대상은 깨어지고 다양한 시점들로부터 제시된다.

2. 그림의 구성은, 외적 요소들의 행위의 통일성 위에서가 아니라, 자신의 가치들 위에 세워진다.

과연 이것이 놀랍지 않은가?

입체주의자들 몇몇은 1914년에 이미 몇 개의 순차적 시점들의 결합 이상을 실행하려 했다. 그들에게 법칙들이 아직 분명하지 않았기 때문에, 그들이 종합을 추구했던 것은 서툴렀다. 의도가 실행보다 더 나았다. 감정에 의해 변형된 외적 플롯이 출발점으로 남아 있었기 때문이다.

천천히 빛이 보였다. 그림의 평평한 표면에 플롯을 부착하는 대신, 평평한 표면 그 자체가 가치 있다는 것을 이해했다. 이것이 발견이었다. 표면은 예술가가 영화(靈化)해야 할 재료의 일부로 나타났다. 그들은 표면의 관찰과 연구에 전념하였고, 그 속성들이 나타나 보였다. 그렇게 입체주의와 미래주의가 이미 자신의 마지막 말을 했던 대로, 그들이 체험한 것은 마침내 발견된 법칙들을 가진 순수한 회화였다. 화가의 창작은, 감각과 인상과 같은 모호한 가치들에서 더 이상 발견되지 않고, 숫자들

과 엄격한 원리에 의해 인도된다. 만약 그림 그리기가, 즉 선들, 형태들과 색 등에 의해 표면을 살아나게 하는 것이라면, 그림은 시각적 공통 의식이다. 세계가 종결되고 무한한 것의 웅장한 리듬으로 가득 차 있듯이, 그림, 이것은, 틀로 균형 잡힌, 그리고 그것을 가리는 일화적 우연성으로부터 자유롭기 때문에 가시적인 리듬이다. 그것은 우주의 리듬처럼 종결되어 있으며 무한하다. 만약 창작한다는 것이 비존재로부터 무엇인가를 이끌어 내는 것이 아니라면. 이것은 가장 넓은 의미에서의 창작이다, 이것은 재료에 새로운 형식을 부여하는 것을 의미한다. 예술가에게서는, 모든 영역에서 그 주변에서 일어나는 모든 것에 대해 그를 무감각하게 두지 않는, 그의 직업 바깥에 있는 다른 사람들의 불안을 조사하는, 재생된 사고가 있으며, 그것은 종합을 갈망하는 시대의 공통된 정신과 발맞추어 간다. 과학의 영역에서 사람들은 지금까지 자연적 유기체들로부터만 기대할 수 있었던 에너지를 만들어 내는 금속 유기체들을 만들어 냈다. 모터(원동기)는 인간과 동물의 근육을 대신하려 한다. 모터는 인간에 의해 만들어진 인간 의식으로, 그것은 나무보다도, 혹은 그것이 창조에 관여하지 않았던 인간의 몸보다도 더 인간화되어 있다. 예술적 영역에서 그림은 모터에 해당하고, 모터처럼, 환상의 영역에 있는 것이 아니라 자연의 심도 있는 연구에서 나오는 정확한 조직 법칙에 따라야 한다. 마침내 표면, 골조, 상응, 평형, 균형, 색채의 조화 등에 관련된 이 법칙들이 정립될 때에, 예술가는 자기 개성을 집단과 묶는 원리에 종속시키며, 자기 개성에 명료한 형태를 부여할 수 있을 것이다. 이처럼 그림 그리기, 이것은 널리 퍼져 있고 공식적으로 지지되는 의견에 대해 직접적으로 대립되는 무언가를 하는 것이다. 이 속에 정신적 혁명의 현상이 있다. 과거에 출발점은 예술가—창작자와 관객 간의 중개자로 봉사하며 플롯의 흥미 속에 있었다. 이제 그것은 창조의 엄격한 법칙들의 도움으로 그것을 이성적으로 만들려고 노력하는 예술가의 본능에 있다. 우리는 어떤 개인이 그가 있기 이전에 존재했던 구경거리와 관련해서, 개

별 경우의 생각들의, 언제나 합법적이지 않은 변형과 관련해서, 제안한 어떤 개별자의 의견의 존재 속에 머무르지 않는다. 이는 우리 앞에 있는 개별자의 경우, 그의 개성은 세계의 구축적 법칙에 상응하는 것으로 나타난다. 이것은 회상의 형상들의 유희가 아니다. 그러한 말은 관객을 중간적인 문자에 멈추어 놓기 때문에 언제나 꺼림칙하게 들린다, 이것은 우리 주위에 사는 모든 것에 깃들어 있는 실제적인 건축적 법칙들의 유희이다. 사실주의는 빠르게 사라지는 가시성 속에 용해되면서 그것과 동일화되는 대신, 언제나 유효한 영원한 법칙들의 사실에 기초를 둔다.

오늘날 인간은 자신의 창조적 사명을 인식한다. 그는 수동적인 응용에 더 이상 만족하지 않는다, 그는 재료의 변용에서 그에게 맡겨진 활동의 부분을 산정하기 시작한다. 물리적 요구들이 감상주의를 뺀 결정을 의무로 하는 보다 빠른 행동을 낳았다. 가장 비겁한 이들이 자동차의 이점을 높이 평가하기 위해 오래된 우편 마차를 남겨 두었다. 그러나, 자동차에서 나와 과거로 회귀하는 우리 속으로 들어가 거기서 사는 일이 과연 논리적인가? 아아, 그러나 이것은 그렇다. 인간은, 언젠가 있었던 것들은 예외로 하고, 그가 알아차리지 못하는 정신적 관심사들의 느낌을 압도하는 물질적 관심사들의 끊임없는 갈등 속으로 포착된 것의 인상을 만들어 낸다. 부르주아의 왕국은, 문제가 인간의 물리적 자연의 지체 없는 요구들에 관한 것이 될 때에는 자신의 느낌들에 대해 굴복함으로써는 접근 불가능하고, 그가 우연히 자신의 정신을 만족시킬 필요가 있다고 생각할 때, 가장 우스운, 모멸스러운 감상성들을 통해 접근 가능한 인간 존재의 혼종적인 이러한 몸을 재미로 발전시켰다. 바람직한 전일성(全一性)은 그래도 개인적 고독 속에서 만들어진다. 만약 순수히 공리적인 차원에서 종합을 찾는다면, 그것은 또한 정신적 영역에서 찾을 것이다. 회화와 조각은 예술의 다른 분야들에 길을 열어주었다. 아직 모든 것이 실현을 향한 길을 따라 제자리에 세워지지 않았다면, 이미 받아들여진 것은, 인류의 새로운 사회적 개념과 상응하여 조형적 개화를 예

견하도록 허락한다. 프랑스 중세의 연방적이고 조합적인 형식은 새로운 경제에 의해 복원된 것으로, 사물을 감각하지 못하면서 길들인 기생충 같은 중개자를 사라지게 했다. 플롯-동기의 파괴는, 가까운 미래에, 이중의미성의 지배를 연장하려고 애쓰는 아카데미적 공식들을 벗어난 세대로 하여금 예술 작품을 현실에서 즐기도록 허락해줄 것이다. 예술가는 학자와 같다. 나아가 새로운 집단적 구조를 위한 축조물들의 요구가 올 것이다. 노동조합 건물들, 민중적 건물들, 이것들은 물론 지난 세기들의 모범들에 따라 지어지지 않을 것이다. 건설의 세기가 열리고 있다. 새로운 사원들의 벽 안에서 예술가들은, 플롯들의 일화성 속에서가 아니라, 새로운 수단들에 의해 변화된 세계적 삶의 정초자들로서 자신의 이성과 천재를 자유롭게 내보일 수 있을 것이다. 그렇게 언젠가 이탈리아와 프랑스 중세의 장인들은, 민중 신앙들의 모두에게 명료한 가시성에서, 세계 삶의 과학적 감각을 표현했다. 그러나 그때는 이것이 오직 소수에게만 접근 가능했다. 새로운 인간적 신앙의 예술가들은 정신적 눈을 뜰 관객들과 이야기할 수 있을 것이다.

알베르 글레즈

기념비적 예술

　하나의 사물은 다른 것 없이는 불가능하다. 새로운 조형적 의식의 결론은 적절한 균형을 기초로 하여 순수한 기념비적 양식을 성취하기 위한 모든 조형예술들의 협업이다. 기념비적 양식의 결론은 다양한 예술들의 분할이다.

　노동 분할은 다음과 같이 정의 내린다. 각각의 예술가들은 자신의 고유한 활동 영역에 한정된다.

　이러한 제한 속에 들어오는 것은 해당 분야에 고유한 수단에 의한 조형적 표현이다. 해당 분야에 고유한 수단의 적용은 진정한 자유를 내포한다. 예를 들면, 그것은, 예를 들어 색채와 같은, 건축의 표현 방법에 속하지 않으며, 미학적이고 구축적인 관점에서 회화에 있지 않은, 다른 개념들을 낳는 많은 사물들로부터 건축을 해방시킨다.

테오 반 두스부르크
회화의 기반

건축의 기반

조각의 기반

　이 이론들이 오래전부터 유명한 건축가들에 의해 옹호되어 왔지만, 몇 가지 예외를 제외하면, 실제에서는 오래된 방식들이 힘을 가지고 있었고 건축가는 예술가와 조각가의 자리를 점유하였다. 이는 당연히 독단적인 결과들로, 말하자면, *회화적이고 건축적인, 즉 파괴적인* 건축으로 귀결될 수밖에 없었다.

　모든 예술은 전인(全人)을 요구한다. 회화나 조각과 마찬가지로 건축 역시도 그러하다. (과거 시대들에서 그랬던 것처럼) 이것이 다시 이해될 때 기념비적 양식의 의미에서의 건축 발전에 관한 문제를 제기할 수 있을 것이다. 동시에 실용적 예술이라는 생각이, 그리고 어떤 예술이든지 한 예술의 다른 것에의 종속이, 파괴될 것이다. 다행히, 젊은 건축 장인들은 실제에서 이것을 이해할 뿐 아니라 적용하고 있다.

이러한 의미에서 활동하며, 그들은 고무에 그치지 않고 건물의 문화를, 동시에 기념비성의 문화를 가능하게 하고 있다.

건축가들이 바로크의 변덕스러운 유희를 더 이상 즐기지 않게 된 이후로, 기념비성의 이념은 양식의 감정을 위해 상당히 변화했다.

입체주의와 미래주의를 통하여 건축을 위해 회화적 개념에서의 의미 있는 심화가 일어났다. 주로, 면의 정복, 평평한 색채, 면의 공간과 균형 잡힌 관계의 원리 등의 덕택으로.

우리의 정신적 경향은 벽과 어떤 유기적 연관을 가지지 않으면서 벽에 그려진 몇 개의 (가능하다면, 문장들을 가진) 형상들을 기념비적인 회화라고 간주하도록 허락하지 않는다. 제시하는 것 혹은 상징화하는 것은 아직 창작하는 것이 아니다. 이것은 인간 의식의, 일면적 이상주의의 영역으로 간주할 필요가 있다. 여기서 정신은, 말하자면, 형태, 색채 혹은 그들 간의 관계로서, 구체적인 집적체(mass)속에 각인되는 것을 두려워한다.

그러한 '기념비적' 예술은, 사실, 단지 기념비적인 것의 장식적인 가시성이다. 그것은 아마도 과거의 연약한(여성적) 건축에 상응했다. 미래의 남성적 건축에는 그것에 내어 줄 자리가 없다. 자연적 형태들에 대한 관찰과 자연의 형상에 따른 증식에 기초한 장식적 형태하에서의 자연적 형태의 '양식화'는 깊이 미학적인 관계들에 의해 성취된 조형적 표현과 어떤 공통적인 것도 가지고 있지 않다.

개념은 형태 속에, 형태는 수단 속에 표현되어야 한다는 이념의 성장과 함께, 기념비적 예술에서는 의미 있는 전환이 일어난다. 도해(圖解)적이고 장식적인 성격은, 구축적 계획에 따라 색채 관계들의 수단에 의해 미학적 공간을 창조한다는 그 존재론적 본질에 완전히 모순되는 것으로서, 배격되어야 한다.

건축은 구축적인, 따라서 평평한 색채들의 균등한 관계들에 의하여 연결된 조형술을 부여해야 한다. 이 점에서 회화는 건축에 대해 중립적

이다.

　건축은 결합하고, 연결 짓고, 회화는 분리하고 풀어낸다. 조화로운 상응은 특징들의 동등함에서가 아니라, 대립으로부터 생겨나고, 이 보충적 관계에서, 건축은 조각에, 조형적 형태들은 평평한 형태들에 상응한다. 순수한 기념비적 예술은, 다만 회화가 구축적으로 연결된 것을 유동적이고 열린 것에, 제한을 확장에, 대립시키기 때문만이 아니라, 회화가 운동을 정(靜)에 대립시키면서 유기적인 연결된 조형술을 그 부동적 성격으로부터 해방시키기 때문에, 자신의 기반을 발견한다. 이 움직임은 물론, 비가시적이고 물질적이지만, 미학적이므로, 따라서 색채 관계에 의해 회화에 표현되면서, 대립되는 운동에 의해 균등화되어야 한다. 건축적 조형술의 중립적 성격이 이를 촉진한다. 회화와 건축의 이러한 협업이 이후 발전함으로써, 기념비적 예술의 목적은 완전히 새로운 기반에서 성취될 수 있다. 그것은 인간을 조형적 예술 (앞이 아니라) 위에 서게 하는 것과 이 자체로 그를 이 예술에 참여하게 하는 것이다.

　네덜란드

<div style="text-align: right">테오 반 두스부르크</div>

앙케트

『베시』는 다양한 경향의 예술가들, 조각가들, 건축가들에게 현대 예술의 상황을 어떻게 평가하는지에 대한 답변을 요청했다. 이하 화가들 레제, 반 두스부르크, 글레즈, 세베리니, 조각가 리프쉬츠 등의 답변들을 싣는다.

다음 호에는 피카소, 라르크, 블라맹크, 그리스, 파이닝거, 아르히펜코, 타틀린, 말레비치, 우달초바, 로드첸코, 코르뷔지에-소니에, 엑스테르, 리베르 등의 답변이 실릴 것이다.

페르낭 레제의 답변

보통의 시각적 묘사의 필요성 없이도 조형적 작품을 건설할 수 있음을 우리가 처음으로 증명한 이래로, 해방 운동은 최고조로 강화되었고, 동시에 그와 함께 반동적 운동이 또한 일어났다. 그들 사이에서 내가 옳다고 보는 중간적인 (구축적) 경향이 정립되었다.

극좌 경향: 현대의 공장 제조 사물로서, 이것은 예술적 지향을 벗어나 유용한 것이며, 절대적 조형

페르낭 레제, 도시, 1920

술에서 아름답다. 이것에 의해 모든 창작이 파괴된다.

개인적으로 나는, 여러분이 원한다면, 중간 흐름의 대표자로서, 이에 관해 다음과 같이 말하겠다: 나는 처음으로 동시대 사물의 미(美)를 인

정했다. 나는 처음으로 1917년에 *기계적* 요소의 문제를 화폭에 제시했다. 그렇게 나는 내 자신이 처음으로 이에 관해 말한 것으로 본다. 나는 아름다운 공업적 사물의 존재가 예술 창작의 존재를 파괴하지 않는다고 생각한다.

목적 :

의식적인 것(건설, 의지, 조형적 수단에 대한 지식)을 무의식적인 것(창작적 본능)과 결합하면서, *사물[物]*의 등가(等價)성을 어떻게 획득할 것인가.

드라마 전체가 여기에 있다.

나쁜 예술가는 *사물을 복제하며* 유사(類似) 상태에 머무른다.

좋은 예술가는 *사물을 묘사하며* 등가성의 상태에 있다.

나는 내가 상용의 아름다운 대상보다 더 아름다운 무언가를 나의 수단들로 만들 수 있다고 *확신한다.*

묘사하는 자는 옳다.

복사하는 자는 거짓을 말한다.

극우 경향 :

형태의 기하학적 윤곽은 오류다. 이것은 사물의 외적 면이다. 내적 면은 대상을 둘러싼 외피, 변화하는 환경이며, 물리적 사실이고, 경시해서는 안 되는 것이다. 나는 그런 판단은 *거짓된* 것이고 조형(술)을 벗어난 것이라 간주한다.

등가성과 유사(類似)에 관한 문제를 당신에게 더 잘 밝히기 위해, 나는 내가 공업적 사물을 예리하게 감각했던 1917년의 나 자신의 상태를 분석해 보겠다. 나는 *전쟁에서 기계적 미(美)*에 대한 이해를 익혔다. 내가 다시 내 일에 복귀했을 때, 나는 아기처럼 *기계를 복사(유사)하기* 시작했다. 나는 기계와의 투쟁을 여섯 달간 이어갔고, 그것은 깊고 매우 고통스러운 드라마였음을 믿어 달라. 나는 단 하나의 선도 바꾸지 못할 정도의 엄청난 의지와, 엄청난 기하학적 힘과 충돌했고, 이로써 질(質) 전

체를 파괴하지 못했다. 이 시기에 항공기, 자동차 혹은 농기계 전시회들이 나를 아프게 했다. 나는 더 이상 아무것도 하지 않기를 바라게 되었다. 나는 삶의 단순한 관찰자가 되었다.

그러나 어느 날 나는 화가이고 평평한 표면에서 부피가 있는 형태를 전달하기를 원하는 것은 무의미하다고 생각하게 되었다. 나는 사물들을 내버려 두었다. 나는 연필을 잡고 기하학적으로 기초 잡힌, 색채 안에 한정된 형태들의 관계를 조성하기 시작했지만, 그러나 이미 나는 구원받았다. 나는 등가성의 상태를 마련했다.

그 이후로 나는 변하지 않았다. 나는 어떤 것이든지 내게는 출발점으로 생각되는 사실적 형태들의 결합으로부터 감각적 자극을 받은 이후 계속해서 고안하고 있다.

지노 세베리니의 답변

이제 지배적인 지향성은 질서와 정밀성이다.

15년간 우리는 많은 것을 파괴했다. 인상주의자들로부터 우리들까지 가장 다양한 경향들은 반동(反動)이었고, 따라서 사라졌거나 사라지고 있다.

이렇게, 우리 시대에는 정밀성, 질서, 메소드를 요구하고 있다. 그러나 예술가들은 너무나 개인주의자이고, 조화와 구축의 위대하고 영원한 법칙들에 대해 너무 몽매해서, 이 질서의 예술적 실현을 성취하지 못하고 있다. 그리고 정신에 관하여 많이 이야기하고 있음에도 불구하고, 예술가들은 모두 대체적으로 엄청나게 자연주의자들이고 감각주의자들이다. 그러므로, 비록 본능을 의지로 조정한다 하더라도, 그들은 정신적 예술에 이르기까지 고양될 수 없다. 그들의 개성 전체는 이성의 영역에서의 교육을 결핍하고 있기 때문이다. 그들이 플라톤의 제자들처럼 쓰고 말하고 있음에도 불구하고, 그들과 살며 그들의 작업을 분석할 능력

을 가진 나는 그들의 플라톤주의가 완전히 의도된 것임을 분명히 본다.

우리 시대의 예술은 본질적으로 무정부적이다, 말하자면, 내가 나의 책에서 무정부주의자 본노의 '자신의 삶을 살라'는 말로 정의했듯이. 우리 사회의 모든 구조처럼 말이다. 예술의 실제 실행에서는, 모두가 가능한 한 돌아선다. 어떤 이들은 프랑스 18세기의 어떤 '가시성'들을 (바토, 샤르댕 등) 빌려 오고, 다른 이들은 플로렌스와 시에나의 원시적인 것들에서 차용한다. 대체적으로 *과거로 돌아가는 것이다. 그러나 과거 시대의 작품에 정신적으로 침투하는 대신, 그것들의 가시적인 것을 받아들인다. 그러므로 가장 좋은 '의도들'은 다만 응용들로, 근사(近似)한, 혹은 또한, 몇몇 큐비스트들에게서 일어난 일처럼, 조형적 예술로 가장(假裝) 하기를 원하는 장식적인 예술로 귀결된다. 나는 심지어 이런 일이 우리 시대의 큐비스트들 모두에게 일어났다고 말할 수 있다. 나는 세잔으로부터 시작되어 그의 모든 결점을 발전시킨 예술가들이 많이 있다는 사실을 상기하는 것을 잊었다. 나는 주저 없이 말하겠다. 세잔은 경험주의자였고, 그가 '감각에 따른 고전주의자'가 되려고 애쓴 것은 그가 실수한 것이다. 고전주의자란 오직 정신에 따라 되는 것이기 때문이다. 그를 선생으로 선택하는 것은 위험하다. 나는 그로부터 생겨난 경향은 결코 어떤 것도 성취하지 못할 것이라 생각한다.*

나의 책에서 자세하게 서술된 나의 개인적인 생각은, 다음과 같다.

1. 이성에 의해 축조된 견고한 방법론에 근거하지 않고서는, 고양된 예술을 실현하는 것은 불가능하다. 다른 말로 하면, 즉 조화는 이성의 '수단들을' 갖추어야 한다.

2. 신(新)예술을 위한 신 '기법들'을 찾는 것은 어리석다. 구(舊) '기법들로' 신예술을 실현할 수 있고 그래야 한다. 역사의 예(例)들이 적나라하게 이를 증명하고 있다. 그리스인들은 이집트인들의 '기법들'을 수용했다. 로마인들은 그리스인들의 것을 (수용했고), 고트족들은 동방과 로마에서 차용했다. 이탈리아 예술은 또한 로마에서, 그리스인들에게서,

고트족에게서 (차용했다). 어떤 기본적인 기하학적 형상들, 예를 들면, 삼각형, 밑변과 그것의 높이의 비율 $\frac{143}{233}$ =0.63을 우리는 콘수(Khonsu)[1] 사원의 주랑에서, 파르테논 신전의 전면부에서, 파리의 성모대성당의 대(大)본당에서 발견한다. 마찬가지로, $\frac{\sqrt{5}-1}{2}$ 또는 $\frac{1}{\sqrt{2}}$ 등과 같은 잘 알려진 조화의 비율들이 이집트인들, 그리스인들, 로마인, 고트인들, 르네상스 시대의 교회들에서 발견된다.

3. 이로부터 나는 다음과 같이 결론짓는다. 오직 진짜로 수(數)와 기하학에 의해서만이 건설할 수 있다. 우리의 옛 미래주의적 탐색들과 오늘날의 입체주의자적 탐색들의 *기하학화*에 의해서가 아니다. 이러한 기하학화는 건설의 *가시성*이다. 진짜 건설은 보이지 않는다. 그것은 그림의 가시성 뒤에 있고, 그것은 '목적'이 아니라, '수단'이다,

예술가는 훌륭한 기하학자, 훌륭한 수학자가 되어야 하고, 물리학과 생물학의 일부를 알아야 한다. 나는 내 책에서 예술이란 인간화된 과학이라고 말했다. 예술과 과학은 분리 불가능하다. 미래는, 다만 감정에 의해 그리고 감정을 위해 일하는 유행 제조자가 아니라, 건축가이면서 건설가인 예술가들에게 속해 있다.

이것이 내가 최근 파리에서 발표했던 생각들의 종합, 가능한 한 요약적으로 서술한 내용이다. 그 반향은 아마도 당신에게 도달했을 것이지만, 누가 알겠는가, 얼마나 왜곡된 것일지.

대체적으로, 최소한, 내가 '고전적'이라 부른, 의도들에 있어서 질서와 방법론의 정신이 세상에 퍼져 있다. 그리고 적지 않은 예술가들이 이것이 유일한 진정한 길이라는 것을 감지하고 있다. 그러나 다수는 작은 개인적인 발견들, 입체주의적이거나 다른, 게다가 그들의 급박한 빵을 벌어 주는 그러한 발견들의 편의를 무한히 사랑한다. 그들은 이 폐허들 가운데에 기초를 두고, 서둘러 작은 막사를 짓고 자기 것을 굳게 방어한다. 이는 인간적이지만, 그런 경우에는, 그 모든 것이 무시된다는 것을, 모든 이론들, 크든 작든 플라톤적인, 혹은 더 정확히 말해 유사 플라톤

적인 이론들은 고객의 관심을 끌기 위해 신문 네 번째 면에 실리는 광고의 가치만을 가질 뿐이라는 것을 솔직히 인정하는 편이 낫다.

이러한 나태의 가면을 벗고 자신의 예술을 자기 자신보다 진정으로 사랑하는 예술가들이 건설의 예술로 올라갈 가능성을 주기 위해서, 나는, 컴퍼스와 수(數)를 다루는 것을 익히지 못한다면 어떤 좋은 것도 하지 못할 것이라 주장하며, 『입체주의로부터 고전주의까지』라는 책을 출간하기로 결심했다.

리프쉬츠의 답변

… 회고주의와 모더니즘이란 무엇인지 이해하지 못하겠다. 나에게 예술에서 기계를 만드는 사람들은 자신의 사람들을 찾아 타히티로 간 고갱과 유사하다. 이것은 일종의 이국주의(exotism)이다. 나를 놀라게 하고 나에게 인간적 천재의 척도를 주는 것, 그것은 *최초의 수레*이다. 인간이 그것을 고안했을 때, 자동차로의 길이 열렸다. 여기 인간의 이러한 본질이 나의 흥미를 끌며 나의 미학과 우리의 미학의 기초가 된다. 우리의 시대는, 인간이 자신의 '큰 나'를 다분히 충분하게 인식하기 시작했던 시대, 마침내, 땅으로부터 떨어져 자신의 날개로 날 수 있었던 시대이다. 우리가 오늘의 것으로, 그러나 그것의 양상이 아니라 그것의 본질로 살아야 한다는 점은 충분히 분명하다. 나머지는 모두 지방성(provincialism)이고 야만일 것이다. 흑인처럼 소맷동을 발에 걸칠 필요는 없다. 나는 그런 모더니즘보다 의식적인 회고주의를 선호할 것이다. 즉 내가 현대 조각에 무엇을 도입했는지 윤곽을 그려 보이도록 하겠다. 1911～1912년 현대 조각의 상황에 눈을 돌려 보라. 로댕과 그의 제자들은 (아르히펜코는 로댕의 뒤늦은 제자에 다름 아니다) 어떤 낭만적 최면 상태에 있다. 그들은 지금까지 이룬 모든 것을 그게 아니라고 외치고, 스스로 몸통을 비틀고, 팔, 다리를 도려내고, 머리를 부수어, 한마디로,

본질을 지나쳐 조각을 파괴한다. 오직 마욜(Aristide Maillol)만이, 몸의 미가 미학적 토대가 되고, 구(球)가 형태의 기초가 되는 그리스적 형(形)에 맞게 형상을 만들었다. 나델만(Elie Nadelman)이, 그 다음에는 브랑쿠시가 그것을 요약(要約)하여, 달걀형에까지 도달했다. 그러나 구, 이것은 잠든 힘이고, 육체적 미는 단지 외면이다.

　그러나 이를 알아차리고, 내가 처음으로 1912년에 이 무력/불활성으로부터 구를 이끌어 내려고 노력하고 있다(「뱀과 함께 있는 여인」). 그러나, 죽은 사람을 살릴 수 없다는 것을 알고, 나는 1913년에 「무용수」를 만들었다. 여기서는 구를 절대주의적인 체적과 뒤섞고, 그다음에는 구를 완전히 버린다. 이 나의 끈질긴 작업은 내게는 엄청나게 중요한 것이었지만, 누가 알랴 싶었던 것은, 1) 내가 그것을 내보이지 않았고, 2) 그것을 싸고 있던 미술관의 외피 속에 있었던, 덕택이다. 지적컨대, 나는 언제나 남달리, 완전한, 자기 삶을 자기 속에서 매듭짓는 유기체들을 만들었다. 결코 조각들, 즉 두상들, 토르소들 따위를 만들지 않았다, 나는 그것은 조각에서 이단이라고 생각했다. 초상화는 예외였는데, 나는 그것을 조각으로 간주하지 않았기 때문이다. 다음엔 전쟁이 일어났다. 나는 스페인에서 파리에서 시작된 일을 계속한다. 1915년 5월에는 파리로 돌아온다. 여기서, 표현하자면, 구 덩어리(spherical meat)의 찌꺼기를 던져 버리고, 나는 조각의 골조에 접근했고, 그것이 다름 아닌 건축임을 알게 된다. 1915~1916년 이때 나는 현대 조형술이 지금 지향하고 있는 모든 것을, 즉 자연 속에서 다분히 자족적이고 그것에 동등한 사물[物]을, 만들어 냈다. 공간 속에서의 체적의 도움으로 빛을 흡수했다. 조각의 공리성은 여기에 있다. 그것은 인간적인 큰 나의 척도와 우주에 대한 그의 시적 인식을 부여한다. 그러므로 나는 일종의 '이젤' 조각을 믿는다. 그것이 기생충이 아니라 반대로 태양이나 이정표처럼 필요한 것이라는 것을 이해하고서 말이다.

　그리고 나서야 당신은 나의 예술의 진화를 알게 된다. 더 낮게 앞으로

가기 위해 뒤로 가는 운동이 있다. 어떤 경우라도 언제나 나는 자연 속에서 자족적인 물을 만들기 위해 노력했고 그 자체로서의 그것이 자연에 동종(同種)이기를 원했다. 나는 큐비스트들의 이른바 접점(point de contact)을 피하고 버렸다. 어떤 이들은 나를 따랐고, 다른 이들은 가장 낮은 자연주의로 떨어졌다…

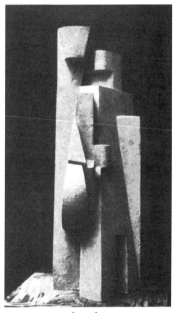

리프쉬츠

러시아에서의 전시회들

그해 10월은 러시아에서 많은 것들을 해체시켜 버렸다. 전시회와 관련된 예술가들의 모임 또한 그런 영향을 받았다. 그전에는 무엇이 예술가들을 함께 묶어 주었던가? 그것은 '예술전시회'였다. 이런 전시회가 보여 주는 것은 무엇인가? 그것은 하나 또는 여러 개의 방에 그 벽의 바

닥부터 천장까지 아주 다양한 캔버스들이 장식된 정경인데, 이 캔버스들은 아주 다양한 액자에 끼워져 갖가지 색채로 꾸며져 있다. 여기 걸린 그림들은 모두 다음과 같은 희망을 품고 있다. 어느 좋은 날 호의적인 구매자에게 팔려 가 그의 살롱의 벽을 장식하는 그림이 되는 희망 말이다. 이 그림 중 극소수는 '운이 좋아서' 나중에 미술관 벽의 한 곳을 차지하며 고요히 자리할 수 있는 전망을 갖기도 할 것이다. 그리하여 예술가들은 해마다 그리고 시즌마다 그들의 그림이 전시 공간의 벽에 걸릴 수 있도록 캔버스에 그림을 그렸다. 그리고 그들이 그림들을 벽에다 거는 관습에 집착했기에, 그들은 이 그림들이 얼마나 본래의 삶으로부터 떨어져 나와 예술 그 자체의 세계에 침잠하고 그리하여 거기에서 화석화되었는지를 알아채지 못했다. 그러나 이미 러시아 10월 혁명이 일어나기 몇 년 전에 예술의 혁명가들은 개별적으로 다시금 대지를 향한, 삶을 향한 길을 쟁취했다. 그들은 이 목적을 위해 스스로를 결속하여 전시그룹들을 형성했다. 그러나 이것들은 서로가 대립한 각각의 개인들이 모인 연합체였다. 단지 공통의 욕구, 즉 그들 모두를 억압하는 감옥의 담장을 돌파하려는 욕구만이 그들을 결합했던 것이다. 그리하여 등장했던 이들이 '다이아몬드의 잭'(Бубновый балет, 러시아 세잔주의자들과 그 후예들), '당나귀 꼬리'(Ослиный хвост), '과녁'(Мишень), '전차 궤도 V'(Трамвай B), 〈마지막 미래주의 회화전 0, 10〉 등등이다.

대략 1910년 벽두부터 이 전시회들은 단지 미학적 포탄만으로 무장한 채 낡은 관념들과 싸운 것은 아니었다. 무정부주의적인 의식을 가진 예술가들은 체계적으로 또 체계적이지 않은 채로 삶을 향해 공격을 감행했다. 즉 카페에 마련된 무대로부터, 강의실의 강단으로부터, 인쇄된 전단들로부터 이들은 예리한 변증법과 직관적 예언의 불꽃을 가지고 자신들의 목적을 위해 싸워 나갔다. 그리하여 이들은 삶을 장식하는 자들이 아니라, 삶을 조직하는 자들의 대열로 들어섰다.

그렇지만 혁명 전에 이 모든 것들은 다락방 같은 데서 진행된 것들에

불과했다. 혁명의 불길은 이 작은 공간들을 다 태워 버렸다. 갑작스레 가능성의 영역이 놀라울 정도로 확장되었다. 아카데미의 연로한 이들은 '정상적인' 시대를 기대하면서 사라져 갔다. 그들의 자리를 차지한 청년 엘리트들은 창조적으로 움직이는 사회에서 그들의 노동이 취하는 상징성에 따라 스스로를 전문적으로 조직해 냈다. 예술이 전체 민중의 곁으로 다가가게 되었다. 예술가는 자기 작품을 대개 쾌적한 회의실의 장식품으로 팔아 치우는 전시회의 공급자가 되기를 중단하게 되었다.

그럼에도 불구하고 예술은 여전히 전시되어 제시될 필요가 있다(자동차나 비행기라면 굳이 그럴 필요는 없다). 그리하여 첫 번째 과제로 등장한 것은 다음과 같다. 물질적인 인간 문화의 생동하는 현상으로 예술을 드러내 보이는 것 말이다. 예술의 성장과 그것의 대가적 경지, 이 두 가지의 통일성을 여실히 나타내는 것, 예술의 발전과 전체 문화의 발전, 양자의 통일성을 발견하는 것, 예술의 활력을 증명하는 것, 그리고 끝으로 예술 속에 있는 혁명적인 것과 반혁명적인 것을 드러내는 것 말이다. 다시 말해 예술의 삶 자체의 제시 말이다.

러시아 미래파, 이 화가와 시인들은 이미 혁명의 첫날에 이렇게 외쳤다. "모든 것을 거리로 내와라! 양동이에 물감을 채워 와서 울타리를 칠하자!" (이 모든 것은 나중에 러시아 전역에서 실현되었다. 그리고 지금도 여전히 모스크바 쿠즈네초프 다리 근처 한 모퉁이에는 브륄류크의 작품 두 점이 걸려 있다.) 따라서 우리는 10월 혁명 기념일의 축제에 페테르부르크와 모스크바의 거리 그리고 광장에 설치된 거대한 그림들과 건축물들을 첫 번째 전시로 간주해야 한다.

그렇지만 지금 우리는 그곳에서 최근 몇 년간 어떤 일이 벌어졌는지 고찰하기 위해 내부 공간으로 다시 돌아오고자 한다.

페테르부르크와 모스크바는 상이한 방식으로 목적한 바에 도달하였다. 아카데미와 기념비적 건축물 그리고 널찍한 중앙로들을 갖춘 페테르부르크는 광대한 전망과 더불어 역시 웅장한 외양을 갖춘 전시회를

개최하였다. 이제는 예술궁전이 된 지난날의 겨울궁전에서는 오랜 기간에 걸쳐 작품들이 수집되었다. 그다음엔 온갖 그룹들—극단적인 아카데미주의자들로부터 "청년동맹"에 이르기까지—의 대표들이 모인 창립자 회의도 소집되었다. 전시 품목의 수효는 3,500점이 넘었다. 러시아는 이전에 이토록 거대한 전시회를 경험해 본 적이 없었다. 이 나라는 아주 척박했고, 아주 생기 없었다. 본래 그 어떤 진정한 전시회도 없었고, 그저 평범한 미술관이 있었을 뿐이었다. 그런 곳에서 이제 처음으로 필로노프의 업적 전체를 관람할 수 있게 된 것이다. 그리고 표현주의를 말하자면, 분칠한 로코코식의 샤갈적인 에로틱 전체는 이 화석화된 스키타이인의 힘 앞에서 퇴색해야만 했다. 여기에 또한 하나의 '중심점'이 있었는데, 그것은 자연주의의 마지막 단계, 이반 푸니의 한 '사물'(Gegenstand), 즉 (실제의) 못으로 (역시 실제의) 나무판에 고정된 (실제의) 접시였다.

이 전시는 많은 민중이 관람하였다. 궁전의 로비에서는 이례적으로 활기찬 만남과 토론이 이루어졌으며, 새로운 아이디어들이 대중에게 풍부하게 전달되었다.

이와 동시에 아카데미에서는 지난날 황제를 묘사했던 그림들로부터 벗어난 새로운 환경에 부응할 목적에 따라 새로운 지도자들의 기념비, 모형, 판화 그리고 초상화 작업의 공모전이 개최되었다. 이 모든 것은 혁명의 기억에 이바지할 것이었다. 이 모든 작업들로 인해 세상이 한결 나아지기를!

이제 모스크바로 가 보자. 이 붉은 격동의 도시. 여기서는 언제나 러시아 예술의 전위대가 있었다. 여기에서 새로운 예술가들은 교육문화부의 조형예술 분과를 떠맡게 되었고, 그런 과정에서 그 하위 부서들 중 하나인 중앙 전시국이 탄생하였다. 이 부서는 전국의 모든 전시 업무를 관장하게 될 것이었다. 이 부서는 예술에 대한 계몽이 아니라, 예술의 선전과 홍보를 이끌게 될 것이었다. 우리는 여기서 그 계획들을 비판하

고자 하는 것이 아니고, 어떤 일들이 발생했는지를 추적해 보고자 한다. 모스크바에서는 20회 이상의 대형 전시회가 개최되었고, 러시아 전역에서도 많은 전시회가 열렸다. 이 전시회들은 새로운 예술의 생산물들만을 제시하고자 노력하였으며, 그 어떤 복고주의도 거부하였다. 이 전시회들은 가장 완고한 저항에 맞서 싸우며 나아갔다. 첫 번째 전시회는 10월 혁명의 기념을 위해 공공의 광장에서 작업하다가 병을 얻어 그 와중에 사망한 예술가 올가 로자노바의 작품들에 바쳐졌다. 그녀는 새로이 등장한 수많은 러시아의 예술가 중 일급 인물이었다. 높은 지성을 갖추고 섬세한 색채감각을 타고난 그녀는 입체파, 미래파 그리고 절대주의를 거쳐 나가면서 생산 예술에의 길을 걸어간 최초의 인물 중 하나였으며, 그녀에게는 생산이라는 토대 위에서 예술 작업장을 개조하는 임무가 부여되었었다.

그다음에 이어지는 전시회들은 수공 작업의 유형에 따라 전문적인 조합으로 조직된 예술가들, 즉 화가, 조각가, 그래픽 디자이너 그리고 공예가들이 주축이 된 행사였다.

그 외에도 화가들은 또한 좌파 연맹을 활용할 수 있었다. 1919년의 가장 중요한 전시회는 "비구상과 절대주의" 전시회였다. 여기에서는 색채 표현으로서의 회화 예술의 발전이 갖는 최종적 결론이 도출되었다. 그러니까 바로 여기에서 화룡점정에 이르게 되었다. 말레비치는 흰색 위에 흰색을 전시하였고, 로드첸코는 검은색 위에 검은색을 선보였다. 우달초바, 포포바, 클룬은 온갖 색채를 구사하며 격렬하게 불타올랐다. 이 지점에서 회화 그 자체가 궁극적 완성에 이르렀다. 그리고 바로 여기서 구성에서의 새로운 대칭이 탄생하였다. 근원적 물질을 향한 갈망 속에서 추상적 관념론의 불꽃이라는 외피가 씌워졌고, 정화되어 새로운 사물을 잉태하기 위해 모든 질료적인 것이 무화되었다. 구성이라는 것은 여기서 마침표를 찍고, 그다음 구축으로 이행하게 되었다.

로자노바의 전시회에 뒤이어 개최된 전시회는 마찬가지로 개별 예술

가들에게 바쳐진 것이었으며, 말레비치의 20년에 걸친 작업의 결실을 선보였다. 이 위대한 예술가이자 한 인간, 절대주의의 창시자이며 한 세대 전체의 지도자로서 마지막까지 혁명가다운 젊음의 불꽃을 발산한 이 인물에 대해서는 나중에 특별하게 다시 고찰하고자 한다.*

1919년의 전시회는 '비구상성'의 정점을 형성했고 새로운 질료성으로 급격히 선회한 특징을 보여 주었다. 여기서 개인주의자 로드첸코는 분산된 색채들을 통합하기 위해 분석적으로 노력하면서, 말레비치가 평면으로 바꾸어 놓은 형식을 선으로까지 분해한다. 여기서 우리는 망가져 버린 칸딘스키, 러시아에게는 아주 낯선 이 인물을 발견하게 된다. 그는 마치 케케묵은 어떤 것처럼, 괴물의 모습으로, 우리의 시대 앞에, 계획의 조직과 명확성 그리고 정확성을 추구하는 우리의 시대 앞에 서 있다. 그리고 다른 한쪽에는 회화, 건축, 그리고 조각을 종합하는 그룹들이 있었다. 여기에는 한 명의 조각가와 두 명의 화가 및 건축가가 작성한, 인민위원회 건물을 위한 일곱 개의 설계도가 제시되었다. 또한 여기에는 갖가지의 다른 설계도들과 스케치들이 전시되었다. 여전히 여기에서는 상당히 많이 미학이 드러나고 있었지만, 또한 생동하는 질료를 다루어 새로운 형식으로 나타내려는 수작업의 기여 역시 이에 못지않게 나타나 있었다.

그래서 사람들은 곧 사물의 구축으로 이행하기 위해 회화의 구축에 있어서 지하의 힘들이 운동하고 있음을 명백히 느낄 수 있었다. 이러한 도정에서 전통적 조형예술은 숨을 들이마셨고, 사물의 질료적 표현을 성취해 냈다. 1922년 예술가 시테렌베르크의 전시회는 일련의 그림들을 선보였는데, 여기에서는 컵, 접시, 레이스, 캔디가 높은 수준의 회화적 교양과 더불어 극도로 경제적인 수단을 통해 표현되었으며, 이것들은 관람자가 손으로 직접 만져볼 수도 있게 제시되었다.

★ [원주] 우리는 절대주의를 다루게 될 후속하는 논문에서 다시 그에게 돌아올 것이다.

동시에 젊은 예술가 집단들에게는 자신들이 과제로 삼은 바의 확장 및 해결과 함께 뚜렷해진 것이 있었는데, 그것은 전통적인 예술전시의 형식이 더 이상 자신들의 목적을 충족시킬 수 없다는 점이었다. 벽에 걸려 이를 덮고 있는 것들은 말하자면 이제는 더 이상 관람자를 충분히 만족시킬 수 없게 되었다. 이제 예술가가 그리는 것은 더 이상 그 어떤 감정적 자극, 예컨대 석양을 바라보며 감동에 젖는 옆 사람에게도 이것이 전달되어 결과적으로 실제의 태양으로부터는 관심이 멀어지는 그런 자극의 결과가 아니게 되었다. 붉게 칠해진 둥그런 원은 그러니까 태양이 아닌 것이다. 그리고 여기에는 뭔가 전적으로 이해할 수 없는 것이 놓여 있다. 그래서 이제 일부 예술가들은 자기 작품 옆에 서서 관람객들을 위해 안내자의 역할을 수행하기도 했다. (이와 같이 러시아 예술가들은 많은 헌신적 행위를 보여 주었다.) 또 다른 예술가들은 거리로 나섰다. 조각가 가보, 화가 펩스네르와 클루치스는 모스크바 트베르스카야 거리에 있는 야외 음악 공연장에 그들의 작품을 전시하고 시청 건물들에 자신들이 작성한 "사실주의 선언"을 부착했다. 이 거리는 사람들의 활발한 왕래로 북적였고, 저녁에 이 예술가들은 자유롭게 열린 집회에서 대중에게 연설했다.

　더 큰 성공을 거둔 인물은 타틀린이었다. 그는 제8차 전 러시아 인민위원회를 위해 조직된 전시회에서 제3인터내셔널을 기념하고자 건립될 기념물의 5미터 크기 모형을 선보일 수 있었다. 그리고 그 자리에서, 즉 국립출판원의 대형 홀 한가운데에서, 작품의 옆에선 이 제작자와 그의 두 조수들이 시베리아, 투르크스탄, 크림반도, 그리고 우크라이나에서 온 위원들에게 이 탑처럼 생긴 기념 조형물의 의미와 목적을 설명했다.

　새로운 형식의 예술전시회로 이어지는 이러한 경향은 다음의 두 그룹들에 의해 더욱 확장되었는데, 이들은 '오브모후'(OBMOKhU, 청년예술가협회)와 '우노비스'(UNOVIS, 신예술의 옹호자) 그룹이었다.

　'오브모후'의 전시회들은 그 형식 면에서 새로운 것이다. 여기서 우리

가 보게 되는 것은 단지 벽에 걸린 예술 작품들만이 아니라, 주로 홀의 공간을 채우고 있는 대상들이다.

이들 청년 예술가들은 지난 세대의 경험을 자신 속에 응축한 채로 뛰어난 작업을 보여 주고 있으며, 질료들의 특수한 속성들을 예민하게 감각하면서 입체적인 작품들을 구축해내고 있다. 이들은 공학자의 기술과 예술의 "목표 없는 합목적성", 이 둘 사이에서 이리저리 모색하면서 앞으로 나아가고자 시도한다.

'우노비스'는 심층적인 문제들에 접근하여 새로운 방식을 확장하고 있다. 이 그룹은 자신들의 목표를 뚜렷이 눈앞에 보고 있는데, 그것은 실제의 물체를 건립함에 있어 그런 건립에서의 새로운 균형을 창조하는 일이다. 그리고 이러한 창조는 가장 넓은 의미에서의 새로운 건축의 토대로 간주된다. 그러나 이 그룹은 학문의 한계와 예술의 한계를 인지하고 있다. 이 그룹은 또한 우리가 예술에서 무엇을 알 수 있고 또 알아야 하는지를 안다. 그리고 이 그룹은 어디에서 인간의 사유 능력 너머에 놓인 것—몽유병자의 무자비한 확실성을 가지고 우리를 필수적으로 요청되는 목표로 인도할 바로 그것—이 시작되는지를 알고 있다.

그리고 이 '우노비스'는 또 하나의 전시회를 마련할 것을 과제로 삼고 있는데, 그것은 예컨대 기술적 전시회가 될 것이다. 말하자면 이쪽에는 철광석이 있고, 한쪽에서는 금속이 제련되어 나오며, 다른 한쪽에서는 강철로 가공되고, 저쪽에서는 레일로 압연되는 등등의 과정이 벌어지는 그런 기술적 전시회 말이다. 이렇게 '우노비스' 그룹은 우리 시대에 회화가 성취해 낸 것 즉 입체파, 미래파, 그리고 절대주의에 가까이 접근하고 있다. 그리하여 이런 전시회는 우리에게서 실현되고 있는 새로운 구축시스템들이 어떻게 이해될 수 있는지, 그리고 어떻게 우리가 같이 협력하면서 이 시스템들과 함께 다시금 삶에 다가갈 것인지를 명료히 보여 주게 될 것이다.—이렇게 여기에서 회화 예술은 삶에 조직적으로 참여하는 도정 위에서 일종의 연습으로 등장하며, 이런 예술을 학습하

면서 학생들은 더 이상 철저히 화가가 되라는 강제에 얽매이지 않는다.

여기에서 성취해 낸 모든 것들은 새로운 러시아의 고등예술교육기관에서 계속하여 그 생명을 이어가고 있다. 이제 이 현장에서 '삶 속에서의 예술'(그리하여 삶의 바깥에서가 아닌) 그리고 '예술은 생산과 일치한다'와 같은 구호를 위한 투쟁의 장이 펼쳐지고 있다. 이전의 러시아 아카데미에서 가장 영광스러운 혁명들 중 하나가 일어난 것이다.

울렌(Ulen)

라울 하우스만의 논설 「옵토포네티카」(Optophonetics)는 다음 호에.

현대 예술의 상황

자연의 목적은—예술이다.
예술의 목적은—양식(style)이다.

예술의 요즘 상황은 실험적이고 혼돈스럽다.

국적과 상관없이, 모든 예술가들에게서 결국 목적은 하나다. 그것은 조형적 실험을 위한 공동의 구조적 토대를 발견하는 것이다. 다양한 '주의'들에 의한 하나의 표현 수단을 탐색한 이후, 초지 일관적인 예술가들은 미래의 예술이 집단적이고 구축적인, 반(反)개인적 예술이라는 것을 이해했다.

경향들

이것이 예술 경향들이 모든 현실의 고양(高揚) (어떻게: 추상-현실, 정신-자연, 긍정적인 것-부정적인 것) 관계의 정의와 균형, 구성에서의 정밀한 표현 등의 방향으로 향해 있는 이유이다.

종합

외적이고 개인적인 것을 배제하고 추상적이고 전 세계적인 것 쪽으로의 새로운 예술의 진화는, 공통의 노력들과 공통의 개념들에 의해, 집단적 양식의 실현을 가능하게 했다. 개인과 민족을 넘어서면서, 이 양식은 정확하고 사실적으로 가장 고양된, 깊고 공통적인 미의 요구들을 표현한다.

네덜란드

테오 반 두스부르크

현대건축

건축이 진보하는 속도는 다른 분야들과는 다르다. 건축은 발전이 매우 더딘데, 왜냐하면 건축은 18세기부터 정체 중이기 때문이다.

경제, 산업, 정치, 사회, 미학적 분야에서의 진화는 근래에 들어 얼마나 빠른지, 거의 혁명이라고 부를 수 있는 정도이다. 어떤 시대에도 이토록 놀랄 만한 발전을 보인 적이 없다. 사물의 외양은 변했고, 사회의 생활양식도 변했다.

한 가지 이해할 수 없는 것은 바로 집이다. 모든 생활양식이 완전히 바뀌었고 이와 가장 밀접하게 연관되어 있는 것은 바로 집인데, 집 자체는 전혀 발전하지 않고 있다. 이러한 시대착오적 정신은 위험하기까지 하다.

그러나 매일 새로운 결론들이 건축의 새로운 토대가 되고 있다. 그 결론들이란 한편으로는 정신을 개조하여 나온 것이고, 다른 한편으로는 산업 현장에서 지속적으로 산출된 성과에서 나온 것이다.

이들은 건축의 시간이 오면 지체하지 않고, 바로 작업에 받아들여질 수 있는 새로운 물질의 보고(寶庫)가 된다. 그리고 모든 생각의 흐름은 마침내 이 과제로 향한다.

모든 지역의 집들이 위생에 대한 요구와 최소한의 편안함, 그리고 특히 최소한의 실용성의 기준을 충족시키지 못하고 있다. 사람들은 전화로 토론하고, 철도를 따라 질주하며, 여덟 시간 근무제를 확립하고, 영화는 대중의 시야를 확장하고 있다. 그러나 집은 뒤떨어진 사회의 낡아빠진 피난처로 남아 있다. 이 낡은 집들은 오두막집, 또는 허영심을 위한 대상이 되었다.

부유층의 집들은 추악하게 부유층의 요구에 부합한다. 부르주아 혹은

노동자들의 집들은 부르주아나 노동자에게 정말 필요한 바를 거스르는 형태로 지어졌다. 건축의 문제는 어느 나라나 매우 심각해서 만일 이 문제가 최대한 빨리 해결되지 않는다면, 혁명의 원인이 될 것이다.

이 부분을 지적하면서, 나는 세계 건축은 위기의 끝자락에 다다랐으며, 이제 결정이 불가피하다는 것을 보여 주고 싶었다. 새로운 토대들은 새로운 근거를 구성하면서 건축의 문제를 해결하는 데 도움을 준다. 의식이 진화하면서 이미 형성되기 시작한 개념들에 이르렀고 이 개념들은 합리적이고 논리적이며, 현대성을 고무시킬 정신에 부합한다.

프랑스와 독일, 미국, 영국이 실현한 유익한 작업들을 관찰해 보자. 이외 다른 나라들은 아직 이들을 참고해 작업할 뿐이다. 이탈리아도, 러시아도, 스칸디나비아도, 남아메리카도, 스페인도 이 대화에 끼어들 수준이 되지 못한다. 이 나라들은 기여한 바가 없기 때문이다.

건축의 문제는 '양식'과 상관없다. 건축의 근본은 구축과 조형 감각이라는 근본 원리에 있다.

오래전부터 영국에는 'Home', 다시 말해 오늘날의 가정 경제도 충족시키는 건축 조직으로서의 집을 잘 이해하고 있었다. 영국은 그 요소들에 대해 정확한 정의를 갖고 있었고, 다른 민족들은 최근에야 이를 인식하고 있다. 가족의 생활에 맞춰진 건축이며, 이러한 건축은 순조롭게 다음 세대들 삶의 경험에 맞게 조정되며 집 문제를 해결한다.

요즘 영국 건축은 다른 나라에 큰 영향력을 행사하고 있다. 이 영향력은 특별히 실용적인 영역에만 한정되지 않고 영국 '양식'을 접목하며 미학으로도 그 범위를 넓히고 있다.

영국의 전통은 네덜란드 전통과 섞여 미국에서 자연스럽게 이어졌다. 미국에서 사회생활은 크게 두 가지 특징을 갖고 있는데, 하나는 야외의, 시골 교외 지역에 조성된 큰 마을에서의 생활이다. 그리고 다른 삶은 거대한 도시들에서의 매우 밀집된 생활이다. 이러한 긴장 상태 속에서 지속되는 삶은 완전히 새로운 건축의 개념, 즉 마천루를 탄생시켰다. 그렇

게 미국인들은 대도시 구조의 기반을 마련했다. 또한 그들은 기술적 수단을 사용하였다. 그 구상이 이제 막 시작되었다는 점과 도시를 수직으로 건설하는 건축의 가능성이 아직 활용되지 않았다는 점을 고려한다면, 그들의 구상은 꼭 언급할 만한 가치가 있다. 미국의 마천루들은 도시에 혼란을 가져왔고 미국의 대도시들은 매우 혼란스럽다. 1921년 처음으로 『레스프리 누보』 40호는 미국의 경험을 바탕으로 한 건축적 결론을 내렸는데, 이 결론은 프랑스 사람들이 내린 것이다.

미국은 새로운 건축의 근본 토대에 *건축 요소들의 산업화를 포함시켰다.* 이 나라는 과감하고 진취적인 정신 덕분에 건축 과정의 개별적 순간들이 산업화될 수 있음을 보여 주었다. 미래의 건축에서 지대한 역할을 할 이 근본적인 사건에 천착하는 것은 당연하다. *건설의 산업화와 자재의 대량생산은 새로운 건축을 결정하는 요인이 될 것이기 때문이다.* 각각의 사람들이 집의 거주자이자 건설자로서 대량생산을 이해할 때, 새로운 건축은 응분(應分)의 높이까지 올라갈 것이다.

독일 건축의 유산은 이른바 개념의 과감함과 발명의 참신함, 장인 정신의 우수성에서 두드러진다. 이러한 평판은 정치 선전의 결과로, 범게르만주의의 대리 역할을 하고 있다. 최근 20년 동안 독일은 모든 활동 분야에서 단합된 힘을 보여 주었고 국경 너머에 있는 모든 사람들을 한없이 흔들어 놓았다. 이 힘은 부분적으로 약화되었으나, 독일 땅을 뒤덮은 새로운 집들은 여전히 남아 있고, 마찬가지로 독일 건축의 영광도 남아 있다.

1870년부터 독일은 도시들을 재건하기 시작했다. 인구는 두 배로 늘었고, 새로운 집들이 자리 잡았다. 독일은 유럽을 통틀어 완전히 새롭게 탈바꿈하고, 부유한 가족이나 가난한 가족이나 모든 가족을 중앙난방이 되고 페인트를 칠한 깨끗한 집으로 이주시킨 유일한 나라이다. 이는 미적 의도가 없는, 경제적이고 정치적인 사실이다. 하지만 여기에 미적인 특성이 녹아 있으므로 이를 좀 더 살펴볼 필요가 있다. 독일 건축의 실

험과 결과는 훌륭하게 편집된 잡지를 통해 전 세계로 알려졌다. 독일 건축에는 독일의 정신이 나타났다. 즉, 독일 집과 궁전의 미적 형식은 현대 미학에 도장처럼 각인되어있다. 잡지들은 정치 선전에 매우 효과적이어서 독일 건축의 영향은 전 세계로, 특히 스위스, 이탈리아, 러시아, 폴란드, 체코슬로바키아, 오스트리아, 스칸디나비아 등으로 퍼져 나갔고, 지금은 프랑스와 미국에도 스며들고 있다.

독일이 현대건축에 기여한 바를 정확히 정리하기 위해서 합리적으로 사고할 필요가 있다. 이는 표면적 질서에 기여한 것이다. 집의 설계는 영국 집 설계의 영향을 받았고 궁전 건축이 보여 준 미학적 시도는 18세기 프랑스의 영향이다. 독일 건축은 표면적인 것을 가공하는 데 초점을 둔다. 이 장식은 1900년까지 고딕 양식으로 생각되었다. 그러고 나서 인위적인 공식을 가져온 '제체시온'(Secession, 빈 분리파 운동)에 대한 오해가 생겼다. 독일 건축은 범게르만주의의 압박하에 점점 더 모든 것을 지배하고 경악시키고 제압하려는 방식으로 흘러갔다. 루이 14세가 달성한 것보다 더 좋은 것을 생각해 낼 수는 없었다. 고딕 이후 루이 14세 양식이 유행했고, 그 유행은 아직까지 계속되고 있다. 집 건축에서 아파트의 미학적 정비는 장식물, 소규모 예술품들, 캔버스 천과 벽지들에 색색으로 날염한 무늬 등과 같은 루이 필리프[2]의 양식과 연결되어 있다. 이러한 인테리어는 매력적인 노래로 들리지만, 새로운 현대적 관념이나 그 지향성에서는 벗어난 것이다. 집의 외양 또한 지역의 건축가에 의해 규정되었다. 다른 곳에서 온 사람들은 거주자들이 욕실에서 씻는 것을 확인하며 기뻐한다. 민중의 삶에서 의미 있는 현상이지만, 이는 경제적 질서에서의 성과이지 건축적 성과는 아니다.

몇몇 현자들은 전쟁 기간 동안 산업 쪽으로 손을 뻗었고 철과 콘크리트, 기계 창고 등과 같은 엔지니어들이 구성한 유기체적 아름다움으로 루이 14세 양식과 고딕 양식에 대항했다. 전쟁 이후 독일 이성을 사로잡은 깊은 당혹감은 표현주의로 나타났는데, 바로 전쟁 전까지 기계

와 엔지니어를 부르짖던 사람들 사이에서 그랬다. 용서 못 할 진화! 표면적으로는 사실주의적으로 보였던 이 운동은 미래주의에 그 기원을 두고 있음이 증명되었다. 미래주의는 표현주의의 멋진 예행연습이었던 것이다. 미래주의와 마찬가지로 표현주의에는 건축이 없다! 양립할 수 없는 것이다. 왜냐하면 건축은 물리적이고 정적인 법칙들을 바탕으로 하기 때문에, 높은 수준의 상호 관계와 균형, 즉 사물의 물리적이고 정적인 요소들과 긴밀하게 관련된 것을 통해 예술이 된다.

프랑스에서는 왔어야 하는 것이 보이지 않는다.

다른 나라들은 '에콜 드 보자르'(École des Beaux-Arts, 미술학교)[3]가 프랑스 건축 생산의 유일한 근원이었던 것으로 여긴다. 에콜 드 보자르는 그랑 팔레, 파리와 지방의 몇몇 기차역들을 작업했고, 변덕스러운 젊은 이들의 취향을 어느 정도 만족시켰기에 아직까지 그들을 신용하고 있는 미국 및 지중해 나라들로 작품을 수출하고 있다. 프랑스에 온 외국인들은 전혀 눈치채지 못하는데, 이는 그들이 프랑스를 주의 깊게 살펴보고 있지 않기 때문이다. 에콜 드 보자르가 여전히 아기자기한 작업만 하는 동안, 프랑스는 자동차, 비행기, 배를 만들고 있다. 이성이 지배하는 이 나라의 영혼을 에콜 드 보자르의 골판지 테스트 정도로 귀결시키는 것은 현명치 못하다. 아직 완성된 것은 없다. 기본과 근본적인 이유를 연구해야 한다. 누구도 알아채지 못했으나, 프랑스는 철-콘크리트와 이의 정확한 활용 방법을 발명했고, 이는 건설 방법에 혁신을 일으켰다. 누구도 알아채지 못했으나, 철골 구조의 궁전들, 파리 레알 지역의 기계들, 에펠탑 등등이 전시된 1889년 프랑스 박람회는 모더니즘을 가장 결정적으로 보여 준 사건이었다. 프랑스 인구는 줄었다. 수도에 무언가를 건설해야 할 필요가 없었고, 지방 사람들은 오래된 집에 계속 거주했다. 만약 독일에 '제체시온'[4]이 있었다면, 프랑스에는 1889년 박람회가 있었다. 전자가 자유로운 유미주의라면, 후자는 합법적인 구조물이었다. 파리에도, 지방에도 새로운 것은 아무것도 보이지 않았다. 그러나 구축 방법은

발명가 세대를 탄생시켰고, 지금까지도 프랑스의 기술적 힘은 큰 의미와 무게를 가진다고 확언할 수 있다.

건축에 있어야 하는 것은 아무것도 보이지 않았다. 그러나 놀라울 만큼 지속적으로 회화와 조각은 큐비즘 및 그 이후 사조들과 관련된 전통의 이정표를 프랑스 돌 곳곳에 남겨 두었다. 큐비즘과 그 이후의 사조들은 회화의 물리학과 감각의 심리학에 기반을 두고 있다. 독일의 표현주의는 사물의 물리적인 조건을 던져 버리고 센티멘탈한 모진 감각, 거의 항상 병적으로 불행한 감각을 불러일으킨다. 프랑스는 건강한 상태이다. 건축에서 건강한 상태는 기본이다. 건축에서 물리학은 기본적인 조건들 중 하나이다. 건축에서 감정의 심리학은 작업 과정 그 자체이다. 왜냐하면 균형이란 감각으로 인지하는 질량과 선의 관계에서 나오는 결과물이기 때문이다.

구축은 모든 건축의 버팀목이다. 구축 위에 건축이 있다. 구성은 최상의 질서와 연결되어 있는 창작물이다. 이 관계란 조형적인 것으로, 이성으로 창조될 수 있고, 조형적 조건과 가능한 기술로부터 나온 합리적 결론이다.

세계의 무질서가 프랑스 예술에 영향을 미치면서 믿음이 생겼다.* 세계의 무질서가 건축에 영향을 미치면서 프랑스 또한 불가피하게 그리고 논리적인 이유로 평면적 건축이 아닌 시대의 기술적 기여와 미학적 개

* [원주] 얼마 전 최신 프랑스 건축 사물들의 사진을 다량으로 보여 준, 루시엔 만의 『건축』(Architecture)과 같은 책들이 몇 권 출간되었는데, 이들에게서 거짓된 인상을 받을 필요가 없다. 여기에는 에콜 드 보자르 밖에 위치한, 그러나 새로운 의미의 현대성과는 어떤 공통점도 갖지 않은 사물들을 다룬다. 이들은 고대 로마나 루이 14세의 고물에 의존하지 않으면서 구축을 구실로 삼아 다소 고딕적인 고물을 차용하였다. 이 건축에서 유일하게 청찬할 만한 점은 제작에 있어 수공업자들이 본래 의도를 솔직하게 드러냈다는 점뿐이지만, 그럼에도 그것은 건축의 법칙들, 즉 질량과 빛의 상관관계에 대한 법칙에서 벗어나 있다. 중세 시대 기술을 존중하는 것은 청찬할 만하지만, 현대 산업의 위대함을 더 좋아하는 우리 시대의 사람에게는 허용할 수 없는 일이다.

넘에 기반한 건축으로 나아갈 것이라는 확신이 있다. 건축은 모든 예술 중 가장 이성적이고, 개인의 개성이 아무리 강해도 건축의 합리성이 파괴되지는 않는다.

건축은 구축을 위한 주요하고 소소한 모든 조건들과 당대의 공통 정신에서 나온다. 건축은 루이-필립, 루이 14세, 루이 16세, 루이 15세 등등으로 나뉘지 않는다. 이것은 사서의 분류이다. 건축은 공통의 사상과 감정, 공통의 구조로 통합된 시기로 나뉜다.

생각과 감각의 공통성이란 공통적인 조건에서 나온 결론이다. 구축 방식은 경쟁과 경험으로 정제된 기술적 수단에 기반한다.

그러므로 이렇게 자신 있게 말할 수 있다. 현대건축은 존재한다. 현대건축은 이미 궤도에 들어서 있으며, 벌써 시야에 들어와 있고, 산업이 거대하게 발현했을 때 가능하다. 미래에 이 시대가 만들어 낸 사람으로 판명될 사람들, 그리고 '양식'이 아니라 건축의 *시기*, 예를 들어 원시인의 오두막집, 이집트 건축, 그리스 건축, 로마 건축, 고딕 건축, 18세기 건축, 현대건축 등의 시기에 관심을 가지는 사람들에 의해 현대건축은 실현될 것이다.

르코르뷔지에[5]-소니에[6]

뒤셀도르프에서 열린 제1회 국제 예술 전시회
(1922년 5〜7월)

결성된 국제 새 예술 동맹은 1914년 이래 독일 영토에서 첫 번째 국제 전시회를 개최한다. 전시회의 선언서는 다음과 같다.

"세계의 모든 끝에서부터 진보하는 예술가들이 연합하도록 요청하는 목소리들이 몰려온다.

모든 국가의 창작자들에게 서로 간의 열정적인 교류는 필수적인 것이

되었다. 정치적 사건으로 단절된 끈들이 이제 서로 가까워지고 벌써 결합되고 있다. 우리는 모든 창작자들의 생산적인 만남을 원한다. 우리는 국제적인 공동 예술 작업을 원한다. 우리는 국제적인 공동 잡지를 원한다. 우리는 지구의 모든 곳을 위한 장기간의 국제적인 공동 전시회를 원한다.

창작자들의 안타까운 고립은 마침내 끝나야만 한다. 예술은 예술이 존재하는 이유가 되는 사람들의 단결을 요구한다.

해당 선언서에는 현재까지 독일, 프랑스, 미국, 이탈리아, 일본이 서명했다.

타틀린의 탑

TOUR DE TATLINE

　1919년 '민중계몽위원회'(*Народный комиссариат просвещения*)의 조형예술 분과는 미술가V. E. 타틀린[7]에게 「제3인터내셔널 기념탑」 프로젝트를 일임했다. 미술가 타틀린은 즉시 작업에 착수하여 프로젝트를 수행하였다.

　기념탑의 기본 이념은 건축, 조각, 회화의 원리들의 유기적인 종합에 기반을 두었다. 그리고 순수하게 창조적인 형식과 실용주의적 형식을 결합하는, 기념탑 건설에 있어서 새로운 유형을 제시해야만 했다. 이러한 이념에 준하여 기념탑 프로젝트는 수직의 봉들과 나선의 복잡한 체계로 건설된 거대한 세 개의 유리 건물로 구성된다. 한 건물 위에 다른 건물이, 그 건물 위에 또 다른 건물이 배치되는 형태를 취하며, 다양한 형식으로 서로 조화롭게 연결된다. 특별한 종류의 기계장치가 있어, 건물들은 각기 다른 속도로 회전한다. 아래쪽 건물은 육면체 형태로 자신의 축을 따라 일 년에 1회 회전하며, 해당 건물에는 입법부가 들어설 것이다. 여기서 인터내셔널의 회의가, 인터내셔널 대회나 다른 대규모 입법 회합들의 소회의들이 열릴 수 있다. 다음 건물은 피라미드 모양으로 축을 따라 한 달에 1회 회전하며, 행정부(인터내셔널 집행위원회, 사무국, 다른 행정-집행 기관들)를 위한 것이다. 마지막으로 가장 위쪽의 원통 모양의 건물은 하루에 1회 회전하며, 보도기관을 염두에 두고 만들었다. 즉, 정보국, 신문사, 선전물과 브로셔 및 선언서의 발행처로, 한마디로 말해 국제 프롤레타리아의 다양하고 광범위한 보도 수단을 위한 공간이다. 특히 전신국과 절단된 구체 모양의 축에 설치된 대형 화면을 위한 영사기, 기념탑 위로 솟아오른 안테나들과 라디오 등을 설치하고자 했다. 여기서 반드시 주목해야 할 점은, 미술가 타틀린의 의견에 따라

유리 건물들은 이중 칸막이와 보온병과 같은 진공 공간으로 기획되었다는 것이다. 이 공간 덕분에 건물 내부 온도를 유지하기가 용이해졌다. 기념탑의 개별 부분들은 모든 건물들과 마찬가지로 땅에 연결되어 있고 각각의 사이에 각기 다른 속도로 돌아가는 건물들에 맞춰 특별히 제작된, 복잡한 구조의 전자 승강기가 연결될 것이다. 해당 프로젝트의 기술적 원리는 이와 같다.

대량생산 주택

(『레스프리 누보』에 실린 르코르뷔지에-소니에의 논문 중에서)

7년간의 전쟁으로 인한 파괴와 그 후 이어진 장기간의 태만한 시대를 끝으로, 이제 러시아는 건축의 시대를 목전에 두고 있다. 현대적이고 경제적이며 편리하고 아름다운 집들을 제작할 방법을 찾아야 한다. 러시아에 이 과제는 프랑스나 벨기에보다 더 시급하다.

『베시』는 러시아 건축가들과 기술자들을 이 매우 중요한 문제들에 대한 실질적인 연구를 할 수 있도록 『베시』의 지면을 사용할 수 있도록 했다.

전쟁 이후 5만 채의 값싼 아파트를 서둘러 건설해야만 한다. 건축사를 따져 봤을 때 이는 예외적인 사건이며, 특별한 수단을 필요로 하는 상황이다. 이러한 대규모 계획을 실현하기 위해 아직 아무런 준비가 되지 않았다. 대량생산 주택을 건설하기 위한, 그리고 대량생산 주택에 살고자 하는 이해력도 부족하다. 모든 방안을 강구해야 하지만 아무것도 준비되어 있지 않다. 전문가들은 바로 얼마 전에야 건설에 돌입하였다. 필요한 공장들도, 전문적인 기술자들도 없다. 그러나 대량생산 주택에 대해 사람들이 이해하게 된다면, 곧 모든 것이 바로 설 것이다. 모든 유형의 건물에서, 마치 휩쓸어 버리는 강물과 같은 자연의 힘처럼 전능한 산업은 천연 재료를 '신재료'로 바꾸어 버린다. 시멘트, 석회, 철, 점토, 도관, 철과 구리 부속품들, 방수 윤활유 등, 이 모든 재료들은 갑자기 추가되었고 건설의 갖가지 부분들은 대량생산되지 않기 때문에 막대한 일손을 필요로 한다. 각 부분에 대한 합리적 이해 없이 전체를 건축하는

것은 불가능하다. 건축가들이나 일반인들은 대량생산이라는 개념을 혐오한다. 폐허가 된 나라를 앞에 두고 목신 판의 피리에 맞춰 노래나 하고, 발언이 끊임없이 이어진 이후에야 위원회는 결의안을 투표에 부친다. 예를 들어, 파리와 디에프 사이에 30개의 기차역이 건설되어야 하는데, 각각의 역은 지형의 특징(구릉, 사과나무)과 영혼 등등을 반영하여 서로 다른 양식으로 건설해야 한다는 사안이 올라오고는 했다.

숙명적인 목신의 피리!

건설에서 산업 발전의 첫 단계는 자연 재료를 인공 재료로 교체하고, 이질적이고 미심쩍은 재료를 실험실에서 검증된 인공적으로 균질한 재료로 대체하는 것이다. 정확하고 확실한 재료로 한없이 변덕스러운 천연 재료를 대체해야 한다. 그리고 나서 경제 법칙의 권리가 등장한다. 철판, 시멘트는 정확한 계산이 요구된다. 옛 재료들, 예를 들어 비밀스러운 반역자 같은 가지들이 달려 있고, 톱질을 해야 하며, 재료의 상당 부분이 소실되는 나무 들보는 사라져야 한다. 기술은 마침내 몇몇 영역에서는 완전한 통제권을 갖게 되었다. 수도시설, 조명은 빠르게 발전했고 중앙난방을 도입하면서 냉각되기 쉬운 표면인 벽과 창문의 구조도 재고되었다. 그리고 자연적이고 '착한' 재료인 돌로 1미터에 달하는 두꺼운 벽을 만드는 대신 얇은 이중벽을 세우기 시작했다. 지붕은 더 이상 뾰족하게 만들 필요가 없었다. 이러한 형태로 지붕을 만들지 않아도 빗물은 흘러 내려갈 수 있고, 창문의 아름다운 총안(銃眼)은 빛을 방해할 뿐이다. 그리고 육중하고 '영원한' 나무는 3밀리미터 두께의 합판과 기타 등등도 떠받치는 라디에이터를 견디지 못하고 튀어나와 곤추섰다.

말이 큰 돌을 실어 나르면 많은 사람들이 녹초가 될 때까지 그 돌을 매끈하게 다듬고 목재 위로 올려 손으로 확인하며 정돈하던 시절은 지나갔다. 이전에는 집을 짓는 데 두 해가 걸렸으나, 요즘은 두 달이면 충분하다.

프랑스의 P.O 철도 회사는 톨비악 지역에 대규모 냉장 창고를 완성하

였다. 그 건축물에는 오직 모래와 거대한 양의 석탄 찌꺼기만이 들어갔다. 거대한 화물을 보관하고 있는 이 건물은 벽이 막처럼 얇다. 이러한 화물을 보관하고 있으면서도, 온도 변화로부터 내부를 보호하는 것은 얇은 벽들과 11센티미터의 칸막이뿐이다. 이렇게 세상이 변했다.

운송은 위기를 맞이했다. 건설 자재들의 운송이 어려워졌다는 것은 잘 알려진 사실이다. 만일 여기서 자재의 5분의 4가 줄어든다면 어떨까? 이를 위해서 현대적 이해와 이성이 필요하다.

전쟁은 잠들었던 것들을 뒤흔들었다. 기업가들은 다양하고 능숙한 기계들을 획득했다. 공사장은 곧 공장이 될 것인가? 마치 병을 채워 넣듯이. 액체 콘크리트를 위에서 부어 하루 만에 완성되는 집들에 대해 논의한다.

대포, 비행기, 화물차, 객차들을 공장에서 제조했으니, 집도 이렇게 제조하면 안 되는가?

이는 현대적일 것이다. 이를 위해 어떤 것도 준비되지 않았지만, 가능할지도 모른다. 약 20여 년이 지나면, 산업은 야금술처럼 완전히 정확한 자재들을 찾아낼 것이다. 기술은 우리가 알고 있는 것(조명, 난방, 각 사물의 합리적 구조)으로부터 훨씬 진일보할 것이다. 집들은 고통스럽게 공사장이라는 알을 까고 나오지 않을 것이다. 금융 기관 및 사회 기관들은 신중한 방식으로 주거 문제를 해결할 것이다. '공사장'은 거대한 공장이 될 것이다.

사회 발전은 집주인들과 아파트 임차인들의 관계를 바꿔 놓을 것이고, '집'에 대한 개념을 바꿔 놓을 것이다. 그리고 도시는 혼란스러워지는 것이 아니라, 엄격하게 조직될 것이다. 집은 더 이상 영구히 존재하고자 하는 거대한 부동산이나 부를 자랑하는 특정 지표가 아닐 것이다. 아니다, 자동차가 무기가 되었듯, 집도 필수적인 무기가 될 것이다. 집은 땅속 깊숙하게 뿌리내린 토대에서 세워진 '영원한' 것으로부터 만들어지고 제사를 추종하는 가족들에게 상속되는 등등의 시대에 뒤떨어진

존재가 더 이상 되지 않을 것이다.

만약 사람들이 머리로, 가슴으로 집은 부동산이라는 개념에서 탈피한다면, 객관적이고 비판적인 시각으로 이 질문들에 대해 생각해 본다면, 집은 무기라는 결론, 대량생산 주택이라는 결론에 도달할 것이다. 낡은 집과는 (도덕적으로) 비교가 안 되고 모든 사람들이 접근 가능하고 건강한 집, 그리고 우리 삶을 보좌하는 노동이라는 아름다운 무기 때문에 멋진, 대량생산 주택이라는 결론을 내리게 될 것이다.

브와장은 이미 블록들로 구성된, 합리적이고 쉽게 조립할 수 있는 집을 제조하고 있다. 전화로 예약하고 사흘 후면 차로 구조물이 배송되고, 그로부터 세 시간 후면 그 집에 살 수 있다.

4 ТЕАТР и ЦИРК

НОВЫЕ СПЕКТАКЛИ В ПАРИЖЕ.

4 극장과 서커스

파리에서의 새로운 스펙터클(연극들)

「에펠탑에서의 결혼」(Les Mariés de la Tour Eiffel). 콕토[1]

이것은 풍자로, 기욤 아폴리네르[2]의 정신을 적용한 것이다. 아폴리네르는 "신체는 칠 년마다 새로워진다"는 한 학자의 가설을 우연히 들었기 때문에, 「티레시아스의 유방」(Les mamelles de Tirésia)에서 할머니는 "빵 굽는 아가씨는 칠 년마다 피부를 갈아입지"라고 말한다. 콕토는 사진기사들이 아이들의 주의를 끌기 위해 습관적으로 하는 말 "이제 새가 날아간다"에서 연극적 효과를 찾아냈다. 이는 예측할 수 없다는 점에서 재미가 있다. 장군을 게걸스레 잡아먹는 사자, 타조, 여자 무용수, 공으로 결혼식 하객을 전부 없애 버리는 아이가 장치로부터 튀어나오는데, 이는 시장 가건물(假建物)에서 행해지던 마당극에서 영감을 얻었다. 비교는 연극 속 하나의 막으로 실현된다. "이것은 다 신기루야. 저기 길에 자전거 경주 선수가 있는 줄 알았다고 해도 상관없어"라고 쓰는 대신, 관객들에게 자전거 경주 선수를 보여 주고 "이것은 신기루야"라고 말한다. 모든 인물들은 마분지로 만들어진 가면을 쓰고 있는데, 이는 오직 몸짓만이 남아 배우의 얼굴이 이 놀이에 섞이지 않게 하기 위해서이다.

이 공연에서 극장에 도입된 요소는 장 마당극의 오락 요소이다. 이는 그냥 재미있을 뿐인데, 왜 재미있어 하지 않을까. 화재가 났는데 거울 앞에서 자신의 콧수염을 꼬는 소방대원처럼, 콕토는 "모든 것에는 때가 있다"고 말했을지도 모른다.

크로멜링크[3]의 「오쟁이 진 대단한 남편」(Le Cocu magnifique)

극장이 일상적 삶의 가시성을 충실하게 반영할 수 있는가?

예시: 기트리의 "난 너를 사랑해", 관객들은 무대에 올라 대화를 이어나갈 수 있다. 이를 위해선 단지 약간의 낙관주의가 필요하다.

결과는 공허, 어떤 장황한 독백, 옛 극장의 훌륭한 독백으로 아주 잠시 활기를 불어넣은 공허이다.

내 생각에는 실패다.

일상은 아무것도 아니다. 그것을 흉내 내는 사람 또한 아무것도 아니게 된다. 삶에서는 열정적이고 고통스럽고 영웅적인 순간만이 가치가 있다.

그 다음은? 그 순간만을 취해야 하는가(비극), 일상적 감정을 왜곡시켜야 하는가(드라마의 희극적 풍자)? 예외적인 순간들에 일상의 형태를 부여하고 계획의 변위(變位)를 만들어, 이런 식으로 예측 불가능한 효과를 얻을 수 있을까.

예시: 페르낭 크로멜링크의 「오쟁이 진 대단한 남편」

줄거리: 질투심 많은 사람. 크로멜링크는 그의 내면을 외면으로 변모시킨다. 내면을 확장하여 모든 외면적 장애물은 제거한다. 질투 많은 인간은 아내의 몸을 몹시 사랑하며, 다른 사람들도 그 몸을 사랑하기를 바란다. 그리고 이렇게 스스로 자기 질투심에 불을 지른다. 그는 사랑스럽고 온순한 아내에게 뻣뻣한 승려복을 입히고, 가면을 쓰도록 강요한다. 그는 더 이상 의심하고 싶지 않다. 이를 위한 해결책이 아내가 그를 배신했다고 확신하는 것이다. 그는 아내에게 강요한다. 아내가 누구를 선호하는지는 의심으로 남는다. 그는 마을 사람들 모두 자기 앞을 지나가도록 한다. 오지 않는 사람이 범인이다.

정상적인 심리일까? 그렇다고 크로멜링크는 확신한다. 이상한 심리 드라마일까? 크로멜링크는 부정한다. 이것은 익살극이다. 정상적인 심

리, 아마도. 하지만 정상적인 행동은 아니다. 질투 많은 인간은 물론 이 모든 감정을 느낄 테지만, 이러한 행위를 인정하지는 않을 것이다. 바로 이 점이 내가 이 희곡이 외면적인 것들로 내적 현상을 만들어 낸다고 말하는 이유이다.

결과: 살아 있는 열정. 이것은 울음 속에서 풍자로써, 다시 말해 그 정상적인 층위 밖에서 모습을 드러낼 것이다. 확대경을 통해 본 모습이다.

형상은 파리. 겉으로 보기에는 만들어진 벌레. 방 안에서 파리는 작은 공간을 차지한다. 그것을 돋보기로 보라. 파리는 웅장한 등대 같은 눈을 갖고 거대한 도끼로 무장한 끔찍한 괴물이 된다. 파리를 이렇게 보여 주는 것이 진실에 위배되는 것인가? 아니다. 파리는 정상이다. 주변 물체들의 거대함에 가려 정상적 층위에서의 파리를 볼 수 없을 뿐이다.

바로 이것이 크로멜링크가 「오쟁이 진 대단한 남편」을 위해 선택한 방법이다.

결과: 흥미로운 작품. 분명하고 명확한 자신의 언어로 쓰인 높은 가치의 작품. 그러나 괴물 파리.

1914년부터 1922년 사이 프랑스 극장에 대해 『베시』에 쓴 페르낭 디부아르[4]의 기사 중 두 번째 호에서.

파리에서의 팬터마임, 발레, 서커스

러시아에서 메이에르홀드[5]가 처음 연극에서의 서커스의 의의를 표명했던 것처럼, 빈약한 프랑스 연극계도 서커스 연출을 시도했다. 이 중 가장 훌륭했던 것은 에릭 사티[6]가 음악, 피카소가 무대 장식 및 의상을 담당하고 콕토가 리브레토를 맡은 1917년과 1920년 (댜길레프[7]의 발레 뤼스에서 상연된) 「퍼레이드」(Parade)였다. 서커스 「퍼레이드」는 다음과 같다. 매니저들은 연통들이 꽂혀 있는 입방체 구조물 외양을 하고 어설프게 껑충거리고, 두 명의 무용수들로 구성된 말은 뒷발을 찼다.*

「퍼레이드」 초연은 떠들썩한 스캔들을 불러일으켰다. 지금 「퍼레이드」는 대중들에게서 인정받는 극이다.

중국 남성은 테이블보에서 달걀을 꺼내 삼킨 다음, 자신의 샌들 한쪽 끝에 그 달걀을 다시 두고, 불을 뿜어내 화상을 입고, 그 불꽃을 끄기 위해 동동거리며 왔다 갔다 하는 등의 일을 한다.

작은 미국 여성은 자전거를 타고 산책하고, 영화처럼 가볍게 흔들리고 샤를로**를 묘사하더니, 권총을 들고 도둑을 쫓고, 권투를 하고, 래그타임 춤을 추고, 잠이 들고, 조난을 당하더니, 4월 아침 풀밭에서 몸을 구르고는 코닥으로 사진을 찍는 등등의 행위를 한다.

프랑스 시인이자 안무가인 장 콕토는 1920년 파리의 샹젤리제 거리에 있는 극장에서 자신의 팬터마임을 올렸다. 「지붕 위의 황소」(Le Bœuf sur le toit)는 슬로모션이라는 영화예술 기법을 이용했다. 메드라노 서커스에서 온 곡예사들, 프라텔리니 형제들[8]이 공연했다. 단막 발레는 술집을 묘사했다. 전기 환풍기가 목을 쳤다. 바로 동일한 극장에서 이 작가는 1921년 장 뵈를린[9]의 지휘하에 스웨두와 발레단의 「에펠탑에서의 결혼」

* 〔원주〕 프랑스와 스페인의 미국 서커스들에서 우리가 발견한 서커스적 기법
** 〔원주〕 유명한 미국 영화–희극배우 찰리 채플린

을 무대에 올렸다.

여기에서는 이렌느 라규[10]의 작품인 거대한 인공 머리-가면 기법이 적용되었다. 해당 막은 어릿광대극의 성격을 띤다. 무대 양쪽에 거대한 축음기 두 개가 증폭된 목소리로 화자 역할을 수행했다. 이 무대를 위한 음악은 사티의 제자들이자 콕토의 젊은 벗들인 다리우스 미요[11], 조르쥬 오리크[12] 등이 작곡했다. 이야기하는 김에 더 설명하자면, 스트라빈스키는 곡 「래그타임」(Рэг-Тайм)을 썼고, 오리크는 폭스트로트 곡인 「안녕, 뉴욕」(Adieu, New-York)을 미요는 재즈밴드를 위한 시미 춤곡 「카라멜」(Caramel) 등을 썼다.

파리에는 아직 두 가지의 극 장르가 살아 있다. 바로 기뇰('페트루시카', 아이들을 위한 마리오네트 극장)과 그랑기뇰이다. 그랑기뇰은 '두 개의 마스크 극'으로, 초현실주의적인 공포극들이다.

『연출가의 수기』
A. 타이로프

카메르니 극장 출판사에서 알렉산드르 타이로프[13]의 책, 『연출가의 수기』(Записки режиссера)가 출간되었다. 이 책에서 타이로프는 처음으로 동시대 전 유럽을 사로잡은, 새로운 구축주의 방식의 관점에서 연극을 분석한다.

"나는 철학가도 아니고 학자도 아니다! 나는 연출가고 연극의 주형공(鑄型工)이자 건축가다. 모든 학문 중에 우리 예술계에 아직 존재하지 않는 학문 하나만이 날 흥분시킨다." "우리가 원하는 극에 도달하기 위해서는 딜레탕티즘을 완전히 극복하고 장인 정신에 대해 궁극적인 확신이 있어야 한다."

타이로프의 책은 장인 정신에 관한 것이다. 타이로프는 자연주의적이고 관습적인 연극을 부정하는 데에서 시작하여 다음과 같은 의견에 도

달한다.

극예술은 공동의 예술이다. 배우, 연출가, 작가, 미술가, 음악가는 모두 동등한 위치에서 극 작업을 수행한다. 목소리, 몸짓, 조명, 무대 장식의 짜임새는 모두 중요하며, 자동차의 나사 하나하나가 중요하듯이 통일된 형태의 행위와의 관계 속에서 고려되고 활용되어야 한다. 극은 종합적이어야 한다. 즉, "무대 예술의 모든 다양성이 유기적으로 결합하여야 한다. 그래서 아주 똑같은 연극에서 모든 것, 이제는 인공적으로 분리된 대사, 노래, 팬터마임, 춤, 그리고 심지어 서커스 요소들이 조화롭게 얽혀 그 결과 하나의 통일된 거대한 연극 작품이 되어야 한다."

이러한 연극의 창조자는 오직 배우–장인뿐일 수 있다. 타이로프는 강력하게 딜레탕티즘에 반대한다. 그 주제에 할애된 페이지들은 독설의 혐오로 가득 차 있다.

"예술에서는 배우들, 창조적 개인, 재료, 기구 그리고 예술 작품 자체가 서로 분리되지 않은 상태로 유기적으로 존재하며 하나의 동일한 객체 안에 뒤엉킨다."

배우인 당신, 즉 당신(당신의 '나')은 당신의 예술 작품에 대해 생각하고 그것을 실현하는 창조적 개인이며, 또한 당신, 즉 당신의 몸(즉 당신의 손, 발, 몸통, 머리, 눈, 목소리, 말)은 창조적 행위를 위해 사용되는 재료로서 자신을 드러낸다. 당신, 즉 당신의 근육, 관절, 인대는 당신에게 필수적인 도구가 될 것이고, 그리고 당신, 즉 무대 형상으로 구체화될 당신의 개인적 총체는 결과적으로 이 모든 창작 과정을 통해 탄생하는 예술 작품이 된다.

이 모든 것을 위해서는 내적이고 외적인 방대한 기술이 필수적이다. 연출가의 일은 이 모든 연극 공연의 요소들을 결합하고 이 볼거리를 하나의 통합된 형식으로 내보이는 것으로 귀결된다.

"연출가는 극의 키잡이이다. 그는 연극 공연이라는 배를 몰고 간다. 여울과 암초를 피하고, 갑자기 발생하는 장애물을 극복하고, 폭풍우와

강풍과 씨름하고, 돛을 풀고 말아 올리며, 한번 상연되기 위한 창조적 목적을 향해 배를 몰아가는 것이다."

연극에서 문학의 역할은 극의 행위를 돕고 여러 종류의 개작과 다듬기에 필요한 재료 중 하나로 국한된다. 극이 최고로 발전된 시기에는 배우들은 쓰여진 희곡들이 필요하지 않았다. 희곡 없이도 자신의 예술을 창조할 능력이 있었기 때문이다.

음악 예술은 연극에 가장 가깝다. 외적 리듬을 강조하고 내적 리듬을 보여 주며 연극 작품의 다양한 요소들이 조화로운 통합체가 되도록 돕는다.

타이로프는 무대 환경, 즉 배우가 움직이는 공간의 문제에 많은 부분을 할애한다. 타이로프는 조건적 연극의 자연주의적 장식이나 순수미술과 같은 평면적 장식을 거부하면서, 배우의 몸이 삼차원이라는 것에서 출발하여 무대라는 상자를 잘 다듬는 작업은 색채적인 것이 아니라 건축적이라는 것을 입증한다. 여기에서 다시 모형으로 돌아가야 할 필요성이 나온다. 자연주의적인 극의 모형이 아니라 새로운 모형 말이다. 배우의 역동적인 본질을 드러내기 위해, 움직임이 실현되는 무대 바닥이 주요 기반이 되도록 다듬어야 한다. "무엇보다도 무대 바닥은 해체되어야 한다. 바닥은 완전하게 평면적일 필요가 없으며, 오히려 각 연극의 목적에 맞게 매끄럽게 기울어져 있다든지, 다양한 높이의 여러 개의 수평 무대로 이루어져 있어야 한다. 평면적인 바닥은 표현력이 없기 때문인데, 이러한 바닥은 연극이 조각처럼 자기 모습을 드러낼 가능성도, 배우가 필요한 만큼 자신의 모든 움직임을 펼칠 가능성도 주지 않는다."

"바닥을 해체하고 다양한 높이의 무대 장소를 근거지로 삼으면서, 우리는 그 자체로 수평 구조의 영역으로부터 수직적 구조의 영역으로 옮겨 간다." […] "수직적 구조는 주로 대규모 과제들에 적합하다." … 삶의 관점에서 보면 이 구조들은 조건적일 수 있다. 실제로 이 구조들은 진정 현실적이다. 구조들은 배우에게 그의 행위를 뒷받침하는 현실적 기반을

제공하고 재료와 현실적으로 조화를 이루기 때문에 극예술의 관점에서 보아도 현실적이다. 지금은 안타깝게도 기술 부족으로 러시아에서 실현될 수 없지만, 무대 환경의 역동적인 변화는 흥미로운 문제이다. 무대에서 아주 큰 역할을 하는 조명도 마찬가지로 흥미롭다.

배우의 의상은 시대, 양식에 대해 알려줄 필요도 없고, 장식이 많은 옷일 필요도 없다. 의상은 "배우의 제2의 외형이자 그의 존재와 분리할 수 없는 무언가로, 배우의 무대 페르소나의 가시적인 마스크이다." 의상은 몸 자체, 몸짓, 움직임을 드러내는 데 도움이 되어야 한다. 타이로프는 "아를레키노와 피에로 의상의 불멸성은 그 의상들이 무대 위 자신들의 형상과 유기적으로 결합한다는 점에, 또 아를레키노에게서 그의 의상을 벗기는 것은 그에게서 피부를 뜯어내는 것처럼 불가능한 일이라는 점에 있다"고 말한다.

우리에게는 화려한 의상 스케치들이 있지만 아직 이러한 의상들은 없다. 형태화되지 못한 우리의 삶에서 타이로프에게 형상과 관련된 의상은 오직 비행사 혹은 자동차 운전기사 의상뿐이다. 그의 책은 관객과 관객들이 맡는 창조자로서의, 그리고 수용자로서의 역할에 관한 장으로 끝맺는다.

"연극 공연은 이미 준비되고 단일한 독립적인 극예술 작품이다. 그래서 이 공연에 관객 한 명 한 명이 참여하는 것은 집단 활동의 적극적인 시작이 아니라 무의미와 혼돈이자, 반예술적인 무질서이다."

극은 종교적 예식에서 벗어났고 아이스킬로스[14]와 소포클레스[15], 에우리피데스[16]를 통해 점차 극장과 관계없는 요소로부터 해방되었는데, 그 요소들은 그 자체로 충분하고 가치 있는 예술로 고정되었기에 집단주의로의 회귀는 어리석은 일일 것이다. 민족의 축제들, 카니발, 놀이는 극예술과 접해 있지만, 절대로 이들처럼 되어서는 안 된다.

"관객은 연극에 능동적으로 참여해서는 안 된다. 관객은 창조적으로 연극을 수용해야 한다."

결국:

"연극은 연극이다."

"행동하는 자는 배우이다."

"배우의 장인 기술이 곧 최고의, 배우의 진정한 내용물이다."

"행위의 리듬은 행위를 구성하는 출발점이다."

책의 표지와 삽화들, 타이포그래피는 화가 A. 엑스테르[17]가 맡았는데, 그녀는 타이로프와 함께 「살로메」(Саломея), 「파미라─키파레드」(Фамира-кифарэд), 「로미오와 줄리엣」(Ромео и Джульетта)을 작업했다. 이들은 삼차원적 건축 장식을 처음으로 활용한 작업이다.

이 책이 외국어로 번역되면 아직 혼란 상태에 있는 유럽 연극계에 매우 유용할 것이다.

<div align="right">L. K.</div>

새로운 춤

정전협정 이후 전 유럽을 사로잡은 현상은 수백만의 몸들을 오랜 시간 옴짝달싹하지 못하게 만들었던 참호의 전쟁 때문일 수 있다. 도시는 열광적으로 춤추기 시작했다. 영국인들과 미국인들의 빠르고 가벼우며 고르지 못한 걸음걸이, 지렛대들과 같은 짧은 도약, 기계 부속품의 떨림과 비트 전환, 마침내 미국 흑인들과 인디언들의 리듬과 소리라는 고대 문화가 우리 시대에 불가피한 춤들을, 이제 미국과 유럽의 군중을 사로잡은 춤을 창조했다. 원스텝(One-step, 한 걸음), 투스텝(two-step, 두 걸음), 스페인의 파소도블레(paso döble, 이중 걸음), 스코틀랜드 래그타임, 폭스트롯(foxtrot, 개의 걸음), 시미(shimmy), 이들은 모두 파리 전역에서 유명했던 이름이다.

매끄러운 왈츠가 지난 세기의 낭만주의적 영혼들을 취하게 했다면, 서로 밀착한 두 육체의 과장된 걸음걸이는 갑작스러운 가속, 기계적인

정확성, 딱딱 끊어지는 세분화된 박자로 우리 시대의 춤추는 몸들을 만족시킬 수 있었다. 불연속적으로 시작되는 절분음은 새로운 춤뿐 아니라 새로운 음악을 주도하며, 탱고의 유동적이고 원형적인 요소를 위한 공간만을 남겨 둔다. 원스텝의 단순성은 현대인들이 단순하고 특징적인 자기 걸음걸이에 도취되어 있음을 확인시킨다. 원스텝은 다양해져서, 춤추는 사람들의 신체가 따로 떨어져서 평면적으로 보이게끔 (이집트 벽화처럼) 서로 평행하게 서서 진행하기도 하고, 한 무릎을 갑자기 꺾고 순간적으로 튀어 올랐다 무릎을 구부리고 앉기도 하며, 현대 회화 속 반바퀴의 호를 그리는 매끄러운 동작을 선보이기도 한다. 원스텝의 음악은 다른 춤보다 단순하며 훨씬 빠른 템포로 진행된다. 폭스트롯은 약간 더 느린 템포로, 기계적인 스텝, 정지 음표에 따른 잠깐의 멈춤, 발의 미세한 위치 변경, 한 발을 밀고 다른 발을 밀기, 짧은 회전이 포함되며, 때로는 시미 춤 떨림의 변주가 일어나기도 한다.

시미는 복잡한 폭스트롯으로 조금 더 늦게 발생하였는데, 스페인 민속춤에서 흔히 볼 수 있듯 정확한 수은처럼 떨리는 어깨의 움직임은 미끄러지듯 흔들어 빼는 발들의 움직임과 조화를 이룬다.

이 문장들을 쓴 작가는 춤을 위한 새로운 동작들을 고안해 냈다. 그리고 파리, 로마, 세비야, 베를린에서 있었던 공연에서 독무를 추었다. 미국의 폭스트롯과 시미의 음악이 반주로 쓰인다. 지렛대나 돌발적인 봉과 같은 도약은 춤 중간에 몸이 바닥에 부딪히면서 중단되는데, 처음 삽입된 *누워서* 추는 춤이다.

작가의 동작은 다음과 같다. 1. 자기 몸의 개인적인 변덕, 2. 기계적인 원(지렛대, 탱크, 나사 등), 3. 환상으로부터 가져온 것(무너지는 탑), 4. 고대 동양에서 가져온 것(이집트식 걸음, 이집트 상형 문자, 손이 많고 발이 많은 인도 문명의 신 시바), 5. 스페인의 사실주의적인 투우 등등. 일상생활 속 움직임 등은 끊임없이 수정되고 복잡해지고 우스꽝스러울 정도로 과장된다.

국제적인 춤의 의미가 발전한다.

재즈-밴드

재즈밴드*('오케스트라 소동')는 북미에서 유럽으로 들어왔는데, 열정적인 흑인 음악가들이 적극 수용하였다. 1. 전기를 이용해 내부에서 빛이 나는 큰 드럼. 드럼 위에는 오케스트라 표시가 있다. 쇳소리를 내는 것들과, 자동차 경적 뿔들, 작은 피리들이 걸려 있고, 페달이 배치되어 있다. 2. 숙련된 타격으로, 즉 스틱의 명확한 조준하에 막대기에서 떨리는 튠의 *체계*, 방울이 달린 개 목걸이와 멍에들. 3. 벤조는 드럼 가죽으로 씌워져 있는 만돌린의 일종으로 앙상블에서 테너의 떨림을 맡는다. 4. 오목한 구멍이 있는 색소폰은 동으로 만든 기묘한 조가비 모양의 악기로, 째는 듯한 소리를 내는 트롬본 일종이다. 절분음들과 불협화음의 '음성의 열기'에 타오르는 분위기를 만든다. 5. 실로폰은 목조 건반 시스템으로, 건반을 따라 두 개의 작은 망치로 때리며 잘 울려 퍼지는 톡톡 튀는 소리를 낸다. 6. 바이올린들, 피아노.

위에서 서술한 모든 춤들은 이 오케스트라 연주에서 불협화음과 분절음들, 떨어져 때리고 날아가는 동의 소리들, 진동, 쉰 소리들, 휘파람 소리, 울부짖는 소리, 갑작스러운 정지, 트레쇼트카,[18] 전류가 바뀔 때처럼 울리는 사이렌의 경보 신호 등이 만들어 내는 음악 속에서 자기의 전적인 표현을 찾아낸다.

단순하고 날쌔고 능청맞고 관능적인 멜로디는 주제의 순진함을 비꼬는 불협화음의 반주이다. 새로운 '파토스'는 이슬람교 금욕파 수도승의 종교적 고행이나 채찍질에 굴복하지 않고, 무장한 코리반트 무용수들의 금속의 비트를 부활시킨다.

* [원주] 프랑스어로 자즈-반드. 독일어로 야즈-반드. 영어로 재즈밴드.

귀가 먹먹해지는 *재즈밴드*는 동시에 *마임 오케스트라*이기도 하다. 색소폰 연주자는 분절음에 맞춰 트롬본을 들어 올리고 날카로움을 더하기 위해 구리 리벳을 능숙하게 찔러 넣는다.

드럼, 징, 호른, 휘파람을 동시에 담당하는 재즈 악사(좁은 의미에서)는 때때로 의자에서 튀어 오른다.

1921년 6월 파리의 '트로카데로'에서 미국에서 온 흑인 오케스트라의 순회연주가 있었다. 연주자들은 곡을 마치면, 별난 춤을 추며 각자의 방식으로 악기를 들고 순서대로 무대에서 퇴장했다. 키가 거대하게 컸던 흑인 지휘자는 환상적인 군복을 입고 주먹과 몸통으로 기동연습이라도 하듯 새로운 지휘 동작을 만들었다.

재즈밴드는 아직 파리, 런던, 베를린의 최상급 호텔, 무도회, 레스토랑, 카바레에서만 활동한다. 이제 모두가 재즈밴드를 보고 들을 수 있어야 한다.

서커스

서커스에서 가장 중요한 것은 열정적이고 치열하고 온화한 군중들이 몸짓의 기쁨을 단순하게 받아들이는 것이다. 극장의 관중들, 구경거리를 무시하는 이 냉혹한 존재들은 서커스에 가지 않는다.

연극은 공연이다. 서커스는 구경거리이다.

연극은 허구이다. 연극이라는 공연을 믿기 위해서는 진실로 순진한 마음이 필요하다. 서커스에서는 모든 것이 사실이다. 서커스에서는 믿을 필요가 없이, 그저 보면 된다.

서커스는 스포츠와 밀접한 관련이 있다. 서커스는 예술에서 스포츠를 시현하는 것이다.

새로운 영혼은 서커스에서 영감을 받고, 서커스는 새로운 영혼에서 영감을 얻는다.

몸짓의 힘과 단순함, 점프에 성공하자 여기저기 터져 나오는 환희의 비명이 저글러와 곡예사, 균형 잡는 곡예사, 화려한 여자 기수들에 대한 영웅적인 분위기를 창조한다.

서커스는 사실이다. 그리고 위험한 것도 사실이다.

영사기처럼 서커스는 *사실성*이 지배한다. 서커스는 반드시 발전해야 하고 절대로 그 본질적인 사실성을 망각해서는 안 된다.

<div align="right">셀린 아르놀드[19]</div>

다음 호에서는 혁명 시기 러시아 서커스단에 대한 논문과 파리 곡예사인 프라텔리니 형제들에 대한 이야기가 있을 것이다.

5. 음악

S. 프로코피예프*

 프로코피예프의 작품 전체에 흐르는 근본 특징은 무엇보다도 개인적인 의지의 지배로 회귀했다는 점인데, 이는 비개인적인 우주적 근원 개념의 최면에 전적으로 사로잡혀 있던 스크랴빈에 바로 뒤이어 나타난 것이다. 당연하게도 프로코피예프는 스크랴빈과 아무런 연관성이 없고 스크랴빈에서 출발한 것도 아니다. 프로코피예프에게서는 명백히 하나의 젊은, 창조적인 열광이 솟구쳐 나오는데, 이것은 너무도 근원적인 나머지 선행자를 누구라고 말하기가 어렵다. 그러나 그에게는 생의 충동에 의해 정신적으로 승화된 울림이라고 지칭할 만한, 저 귀중한 행위 원천이 의심할 바 없이 작용하고 있다. 여기서 나는 다음과 같은 것을 말하고자 한다. 즉, 프로코피예프의 작품에서 드러나는 것은—지금까지의 그 어떤 러시아 음악에서와는 다르게—많은 작곡가들에게 고유한 이 생동하는 원천이 강물처럼 흘러갈 넓은 공간을 확보하게 되었다는 점이다. 또한 그리하여 이 공간을 따라 저 원천으로부터 솟아난 것이 수정같이 맑은 물줄기처럼 흘러가게 된다는 점이다. 그렇기에 우리는 이 작곡가의 작품들에서 이 시대에 적합한 삶의 이상적인 표현과 또 그와 같은 표명이 드러난다고 주장해도 좋을 것이다. 프로코피예프는 건강하

 * [원주] 프로코피예프(S. Prokofieff)는 1891년에 태어났다. 그의 주요 작품들은 다음과 같다. 피아노를 위한 네 개의 연습곡 op. 2, 「회상」, 「도약」, 「악마적 암시」, 피아노 소품 op. 4, 피아노를 위한 토카타 op. 11, 네 개의 피아노 소나타(네 번째 소나타 op. 29), 피아노 소품 「빈정거림」 op. 17, 「덧없는 환상들」(20개의 피아노 소품) op. 20, 3개의 피아노 협주곡, 한 개의 바이올린 협주곡(D장조 op. 19), 심포니에타, 고전적 심포니, 스키타이 모음곡, 오페라 「마달레나」, 「도박사」, 「세 개의 오렌지를 향한 사랑」, 발레 「어릿광대」, 히브리 주제에 관한 서곡, 그 외에 가곡과 피아노를 위한 여러 작품들.

고 본원적인 야생성의 갈망, 엄청난 환상의 찡그림, 극도로 날카로워진 상상력의 효과 그리고 자연과 삶의 소박한 파악 외에 조소의 냉혹함까지 종합하여 포괄하고 있다. 그러면서도 그는 주관적으로 머물면서, 다시 말해 모든 삶의 현상을 자신의 개인적인 의식 속에 가공하면서 또한 이를 자신의 느낌으로 표현해 내는 데에 성공하고 있다. 이 모든 것은 무자비한 근원적 의지에 의해 지배되고 있는데, 이런 의지는 자신의 충동을 때로는 냉엄한 관조로, 즉 심연에 대한 집요한 관찰로 서서히 움직이게도 하고, 때로는 머무름이 없이 다시금 태양을 향해, 자유, 온기 그리고 기쁨을 향해 나아가게 한다. 프로코피예프는 심리연구가이자 사실주의자 차이콥스키나 (나는 사실주의 음악을 주관적인 것, 개인적인 것의 바깥을 향한 투사로 이해한다) 심리연구가이자 낭만주의자 무소륵스키와도 다르게 (나는 음악적 낭만주의를 의식에 의해 정당화되어 인정된 것이라기보다는, 차라리 삶의 현상들에 대한 압축적이고 개인적인 수용의 느낌으로부터 생겨나는 견해의 반영으로 생각한다) 음악적인 요소들을 통해 주어진 토대 위에 자신의 이상적 세계를 건립한다. 그리고 여기에서 그는 오로지 개인적이고 내적인 자극으로부터 나오는 직관적 암시들에 의해 인도될 뿐, 인습적인 지침들(도식들)에 의해 인도되지 않는다. 이와 같은 이유로 그는 자신의 작품들의 형식을 항상 생동적인 시도로부터 창조해 내는데, 그것도 어느 정도는 즉흥 연주를 상기시키는 방식으로 그렇게 한다. 이러한 흐름 속에서 그 형식은 확고히 짜 맞추어져 있다. 그리고 멜로디의 진행과 관련하여 프로코피예프에 대한 잘못된 질책이나 비난은 합리성에 얽매인 공식들에 지나치게 집착하는 사람들로부터 나오는 것으로서, 이 공식들은 모든 생동하는 개별적인 착상들을 규정하는 일반적인 정태적 규범들에 의존한다. 프로코피예프의 음악을 특징짓는 것은 철저히 그의 투쟁적인 야성이 아니라, 그의 창조적 힘이 갖는 무제한적인 위력이다. 오직 그에게서만 구리는 우리 시대의 유일하고도 진정한 대표자를 목도하며, 그에게서 삶은 창조적인 행

위로, 이것은 다시 진정한 삶으로 감지된다. 그리고 그는 자신의 사명이 창조적인 삶의 충동 속에서 스스로를 표명하는 데에 놓여 있음을 알고 있다. 그가 인간 본성의 직접적으로 돌진하는 동물적 요소와 접촉할 때, 또 그런 요소의 탐욕적인 감각과 그리고―삶을 선사하면서 모든 것을 조직화하는―태양이라는 원천을 향한 무의식적 충동과 접촉할 때, 그는 원초적이고 무자비하다. 그가 외적 그리고 내적 세계로부터 그의 상상력에 작용하면서 흘러가는 인상들을 해명하고자 노력할 때, 그는 몰두해 있고 사색적이다. 그에게 소중한 그 어떤 대상에 존경을 표할 때, 그는 겸허하고 평온하다. 그리고 그가 열정들의 투쟁을 묘사하고자 시도할 때, 그는 본원적이다. 그가 자연의 거친 요소들에 대해 또는 오래된 전설의 아름다운 사연들에 대해 얘기할 때, 그는 감동적으로 낭만적이다. 그리고 정감이 넘치는 그의 정겨운 일기장에서 그는 저항할 수 없도록 매력적이다. 그는 이런 웃음을 안다. 즉, 젊고 익살맞은 웃음, 그리고 또한 냉혹하면서도 분노로 흥분된 웃음 말이다. 주문의 마력 또한 그에게 낯설지 않다. 그다음엔 우리 앞에서 무시무시한 어스름 속에 안데르센의 『눈의 여왕』에 나오는 악마를 상기시키는, 삶의 허깨비들과 인상이 일그러진 초상들이 등장한다.―그렇지만 언제나 그리고 도처에서 프로코피에프는 사상이 풍부한 예술가로 나타난다. 그리고 그의 음악적 구상들은 내용적으로도 그리고 그 형식에 있어서도 그 어떤 도식의 각인도 결코 지니지 않는다. 그리고 그는 그렇게 변함없이 머무르며, 이것은 자신의 오페라나 발레곡에서 또한 그 외의 악곡들에서도 달라지지 않는다. 그는 자신의 모든 작품들을 합리성에 얽매인 계획들에 따라 그 내용에 맞추는 것이 아니라, 내면에서부터 철저히 감지해 내면서, 즉 심리적인 현상을 야기하면서 항상 이 작품들 속에 있는 순수하게 음악적인 착상들에 자유로운 공간을 부여한다.

음악 세계의 두 가지 경향들, 즉 온음계적인 것과 반음계적인 것 중에서 후자는 프로코피에프에게 낯선 것이다. 그는 온음계를 통해 러시

아 음악의 가장 깊은 뿌리들과 함께 성장하며 일체를 이루었다. 이 뿌리들이란 민요 및 그것의 근원적 본질을 뜻하는 것으로서, 이 본질이란 곧 거기에서 서정시가 갖는 영향력을 (드라마적인 것을) 말한다. 이때, 이러한 영향력은 음들이 완전히 정신적으로 침투되어 있는 것에 그리고 그 생동하는 내용의 이상적 성질에 기인한다. 또한 이러한 영향력은 민요가 대중의 의식 속에서 온전히 싹트게 됨으로써 수 세기를 거치면서 작용해 오는 것이다. 당연히 이러한 연관성은 민속학적으로 의도된 그런 것은 아니다. 그 외에도 온음계는 프로코피예프라는 인물의 본래적 존재에 아주 잘 어울린다. 그는 한편으로는 건전하고도 균형 잡힌 인격이 수용할 수는 없는 그런 영역에 대한 신비적인 접촉으로 기울어지지 않으며, 또한 다른 한편으로 그를 추동하는 것은 자신의 사상을 정확, 명료하고 일목요연하게 표현하려는 욕구이다. 이러한 그의 특징은 오로지 온음계에서만 가능한 것이다. 왜냐하면 온음계야말로 반음계의 좁게 세분화된 틀보다 구체적 삶의 구현에 훨씬 많은 여지를 부여하기 때문이다. 이런 세분화된 틀은 작곡가를—모든 자유로운 환상들과는 상관없이—일단 한 번 선택된 화성의 지평이 갖는 세력권에 가두어 놓거나, 또는 그의 상상력을 비일상적인, 무미건조하고 특성이 없는 조성적인 무관심성에, 다시 말해서 형식도 구조도 없는 무의미한 몽롱함에 맞세운다. 반음계의 확장 가능성이란 것은 즉, 그것의 다양한 조율이란 것은 기만적이고 가상적이며 비현실적이다.

프로코피예프는 온음계를 독특한 방식으로 그리고 폭넓은 기준에 따라 활용하고 있다. 그는—러시아의 온음계의 대가인 카스탈스키 및 라흐마니노프와는 대조적으로—자신의 전적으로 창조적인 성향의 격정적 템포와 조화를 이루면서, 음계 및 음의 억양을 구조화하는 프레임들에 기대를 건다. 그리고 이럴 때 그는 이런 프레임들에 다수의 갑작스러운 화음을 집어넣는데, 여기에서 이런 화음들의 구축은 그것의 발랄함과 기지 그리고 논리를 통해 놀라움을 불러일으킨다. 프로코피예프의

창조적 힘에 관해 우리는 다음과 같이 주장할 수 있다. 즉 그의 이러한 힘은 상투적인 요소들을 사용하는 것 또한 두려워할 필요가 없다고 말이다. 그리하여 관례적으로 사용하는 화음들은 그를 통해 놀라울 정도로 새로운 모습으로 조명되고, 또 이례적인 연관성 속에서 제시된다. 선율의 진행을 통상적이고, 진부하고, 평범한 것으로 그리고 독창적이고, 아취 있고, 이례적인 것으로 분류하는 일은 그에게는 다음과 같은 경우라면 우스꽝스럽게 보일 것이 틀림없다. 즉, 이런 분류가 그 맥락을 벗어나 무기력한 부동성 속에서, 흐름이 결여된 수직적 고착화 속에서 이루어진다면 말이다. 모든 선율의 진행은 움직임 속에서, 자유로운 흐름 속에서 그 생명을 유지하는 것이며, 이때 선율들은 상호 간에 추월하거나 서로를 쫓아가면서 또는 서로 교차하거나 서로 맞서면서 흘러간다. 또한 이때 선율들은 미끄러지듯 자유롭게 흘러가는 음성들 또는 중심적인 배음(倍音)들에 의해 채워진다. 이러한 것은 다음의 경우에 발생한다. 즉 수평적 위치에 있는 각각의 또는 임의의 음성이 중심으로, 즉 음의 장소적 중심으로 (이런 각각의 음이 다른 주조음들과 연결되는 것과는 무관하게) 고찰되는 경우에 말이다. 이때에 그런 중심을 따라서 오직 앞에서의 음성과 동류인 이런 또는 저런 배음들이 무리를 짓게 된다. 모티프들이 이렇듯 아주 복잡한 도식으로 존재하는 경우에는 결코 표현수단들이 빈약하다거나 온음계가 표현력이 없다는 식의 말은 할 수가 없다. 순전히 합리성에 입각해 고찰하는 그런 방식에서 (한눈에 바로 드러나는 음악적 구조에 적합한 방식에서) 생겨나는 기만적인 인상, 즉 음성들의 생소하게 들리는 뒤범벅이라는 인상은 작품들을 귀 기울여 듣게 되면, 또는 주의 깊게, 그러면서도 선입견에 사로잡히지 않고 작품들 전체의 구조를 분석하게 되면 사실이 아닌 것으로 판명된다. 결국 잘 생각해 보면 다음과 같은 원리에 즉, 모든 성부는 그것의 특수한 모티프들을 자체 안에 지닌다는 그리고―우리가 화음을 그것의 고정성, 그것에 고유한 통일성에서가 아니라 성부의 이러한 또는 저러한 운동과 연관하여

고려해야 한다는 점에서―결과적으로 우리가 배음을 끼워 넣어야 한다는 원리에 들어 있는 풍부한 가능성들에 대한 최초의 암시들은 바흐가 제공한 바 있다. 그는 이를 성부의 진행과 관련하여 제공했었다. 이때 바흐는 그에게서 정말 통상적이고 자주 발견되는 그런 방식을 활용하였는데, 그것은 상이한 성부들의 조성들을 시간적으로 일치시키지 않는 방식을 말한다. 그런데 여기서는 그럼에도 완결된 전체라는 인상이― 가장 느슨한 균형에도 불구하고―전혀 방해받지 않는다.

프로코피예프의 앞에 놓인 길은 내게 심리학적 의미에서 매우 생산적으로 보이는데, 그것은 우선 명백히 그가 창조적인 음악적 종합이라는 영역에 정신적 삶의 표현과 더불어 새로운 느낌들을 집어넣기 때문이고, 또한 그가―순수하게 음성적인 구성에 관해 말하자면―청각 인상들을 무한히 풍부하게 만들기 때문이다. 우리에게 특별히 바람직해 보이는 것은 극음악(드라마적인) 영역에서 이 작곡가가 보여 주는 창조적 행위의 발전 양상인데, 이것은 특히 러시아 오페라가 정태적이고 서술적이며 차갑고―객관적인 음악의 과잉으로 인해 절대적으로 시달리고 있기 때문이다.

스트라빈스키가 림스키-코르사코프의 영향과 프랑스 인상주의의 유혹을 힘겹게 극복했던 반면에, 프로코피예프는 이미 자신의 초기 작품들에서 동시대를 향해 스스로를 자유롭고 독립적인 예술가로 드러냈으며, 곧바로 우리 시대의 가장 주목할 만한 러시아 음악가 중 하나로서 등장했던 것이다.

이고르 글레보프

음악과 기계

기계는 우리 시대의 주요 현상이다. 기계는 비행하고 움직이고 기록하고 소리와 형상으로 현실을 재생산하고 심지어는 말도 한다. 어떤 기계든 핵심은 움직임이다. 잘 만들어진 기계는 원활하게 움직이며 사고의 위험을 우려할 필요가 없다. 잘 조정된 기계는 더욱 민감해져 움직이는 속도를 단계별로 제공한다. 속도를 늦춰 휴식을 취하고 다시 달리기 위해 속도를 늦춘다. 촬영 감독은 분석을 위해 속도를 늦추고, 빠른 화면 전환으로 강한 인상을 심기 위해 속도를 높인다.

음악계가 바그너에 대항해 일어났다. 이는 극 자체의 평범함 때문만이 아니라, 이 음악이 열정적 투쟁의 절대적 언어이며, 이 투쟁의 움직임들은 비일정성을 가지면서 예술이 요구하는 바와는 상관없이 끊임없이 빠름과 느림을 섞어 놓기 때문이기도 하다. 리듬이란 그 기저에 이미 잘 알려진 지각 구조가 있다. 리듬은 심장박동이나 호흡 등등처럼 일반적인 지각 반응들과 함께 생리학적 기본 메커니즘에 속한다. 바그너는 근원적인 순수 음악에서 멀어져서 철학적이고 문학적인 과제들을 위한 음악을 창조했다.

지금 나는 엘리트 카페에 앉아 있다. 흑인 밴드는 이 시간엔 연주하지 않는다. 그러나 그 대신에 아이들이 음악을, 바로 자신들의 음악을 연주했다. 그들은 작은 북, 큰 북, 접시를 두들긴다. 그들 중 한 명은 피아노 앞에 앉았다. 곧바로 그들은 움직임에 있어서 완전한 조화, 일정하고 연속적인 소리들은 합의에 도달한다. 소리는 확정되고 계속되며, 신체적 역동성에 따라 강해진다. 이 아이들은 내게 원시 리듬에 대한 가르침을 주는데, 이 가르침은 설득력 있다.

대위법 연습의 고정 선율은 규정하기 어려운 기초이다.

음악가는 지각하도록 만든다. 다른 한편으로는 그의 모든 역량을 마비시키는 상태로 만든다.

한밤중에 래그타임을 연주하는 축음기의 소리가 들려온다. 이 음악은 솔직하고 분명하고 자신만만한데, 그 울림으로 나를 사로잡는다. 래그타임은 중단된다. 그러면 공허가 나를 사로잡고 그때 나는 내 모든 존재가 얼마나 이 음악으로 가득 찼는가를 기억하기 시작한다. 나는 다시 래그타임이 들려오기를 갈망한다. 공허함이 날 짓누르고 나는 온 힘을 다해 열망한다. 이어서 느린 왈츠가 이어진다. 그때 나는 리듬 작용의 차이를 헤아리는데, 3박자의 왈츠는 내 안에 자리 잡은 2박자의 본질을 혼란스럽게 만들었다.

따라서 음악가는 음악의 유용성을, 리듬이 인체에 미치는 영향을 연구해야 한다. 화성법 교과서는 다수 존재하지만, 아직 리듬의 법칙들에 대한 총괄서는 없다. 그런데 리듬의 원리가 음악적 감정을 지배한다. 원시인들과 고대인들은 우리 시대의 배운 음악가들보다 리듬에 훨씬 관심을 기울였다.

한편 이제 흑인들이 나타난다. 그들은 끊임없이 리듬의 고르지 않은 움직임들을, 절분음들을 이용한다. 그들은 생리적 균형을 거스르며, 우리 쪽에서 보여 주는 독자적 반응에 따라 깨진 균형을 무의식적으로 회복시킬 것을 요구한다.

리듬 체계는 높은 긴장의 흥분을 자아내는데, 신체에 가해지는 그 위력은 의심할 필요가 없다.

서구의 음악가는 이러한 감정 메커니즘의 원리에서 영감을 받아 지속적인 영향력의 음악을 재현한다. 이것이 순수주의이다.

사티의 「소크라테스」(Socrate)와 풀랑크[1]의 「곡예사」(Le Jongleur) 그리고 피아노를 위한 「모음곡」(Suite)은 그 안에서 움직임이 점진적인 음악을 도입한다. 파토스가 없는 이 '매일의' 음악은 리듬 부활의 설득력 있는 증표이며, 이는 소리 예술을 광대한, 새로운 차원으로 이끌어 준다. 오네게르[2]의 「전원시」(Pastorale d'été)나 오리크의 「에펠탑의 신랑 신부」 중 시작 부분도 이러한 종류에 포함된다.

느려짐에 희생되지 않는, 미학자 클로델[3]의 이 흐름에 대한 저항. (「남자와 그의 욕망」L'Homme et son désir[샹젤리제 극장])

프로코피에프[4]는 「어릿광대」(Шут)에서 스트라빈스키[5]의 기악곡을 빛나게 하지만, 이 위대한 음악가의 명작에 아무것도 더 추가하지 않는다.

우리 감정은 움직임을 위한, 메커니즘을 위한 준비가 되어 있다. 내일 모르간들이 빠르게 퍼질 거리도, 큰 새들이 날아오르는 공중에서도, 빛을 발산하는 화면들이 설치된 홀들 모두 우리를 고무시킨다.

영사기는 우리 시대 사람들의 눈을 훈련시킨다. 이러한 현상은 아직은 그저 재미를 줄 뿐이지만, 방법상으로는 탁월하다. 어두운 홀의 수백만의 단골손님들은 신속하게 예술을 보는 법을, 그리고 모든 것을 보는 법을 완전히 익혔다. 보이지 않는 손은 지각 능력을 더 섬세하게 하고 강화한다. 그들은 움직이지 않는 이미지, 그리고 심지어 느린 속도도 참을 수 없게 된다. 영사기는 중력의 법칙으로부터 꿈을 자유롭게 한다.

84개 구멍의 실린더가 장착된 플레옐(Pleyel) 회사의 자동피아노 '플레옐라'는 전례 없는 음폭을 갖고 있다. 이 피아노에서 피아노 연주를 몇 세기 동안 속박되었던 열 개의 손가락으로부터 자유로워진다. 이 피아노의 연주 목록에 바흐부터 「봄의 제전」, 「페트루시카」에 이르기까지 다양하다.

음악 메커니즘 덕분에, 음악 애호가들은 자신들의 취향에 맞춰 들을 수 있을 것이고, 실린더 목록에서 자신에게 맞는 프로그램을 고를 수 있을 것이다.

특별한 조건하에서 창작되고 성공적으로 다듬어진 거장들의 명작들은 애호가의 취향을 발전시킬 것이고, 이 작품들의 연주는 집안 분위기에 새로운 매력을 부여할 것이다. 이런 식으로 음악은 이제 아마추어 편곡자들이나 변덕스러운 대가의 무력한 손아귀에서 벗어날 것이다. 그리고 머지않아 분명히 '플레옐 피아노'와 가정용 영사기가 결합할 것이다.

이미지에 의한 교육, 듣는 것에 대한 교육, 서정적 영화의 즉각적 창

조 가능성을 제공하는 녹화기에서 시각과 청각의 합체[6], 리듬에 의한 교육(자크 달크로즈[7]와 그의 제자들), 이 모든 것은 미래의 예술을 이해하는 데 유용하고 타당한 준비 과정임을 보여 준다.

우리는 스트라빈스키가 오케스트라에 도입한 개혁을 훨씬 잘 이해할 것이다. 만약 우리가 미래를 위한 역설의 형태로 기계 녹음이 되어 있는 악기들로 구성된 자동 오케스트라의 존재 가능성을 상정한다면 말이다. 우리는 매우 흥미롭게 미요와 같은 사람들이 용감하게 시도한 길을 따라가는 것이다. 미요는 「남자와 그의 욕망」의 악보에서 타악기에 우위를 두는 동시에, 이어서 표현력이 풍부한 현악기군을 극단적일 정도로 최소화시켰다.

새로운 음악 미학의 빛 아래서 우리는 뱅상 당디[8]라는 거장의 가장 뛰어난 작품 중 하나인 「성 크리스토프의 전설」(La légende de Saint-Christophe)의 몇몇 중요한 부분을 진정으로 즐길 수 있다. 그러나 우리는 영국 해협과 태평양 너머 작곡가들, 우리가 델그라시나 몬테 음악회에서 들었던 보간 바이셈스와 그리피스 등에 뒤처졌다는 사실을 지적하지 않을 수 없다. 셀바[9]는 완벽하고 믿을 만한 연주를 보여 주며, 체코 음악으로부터 더 많은 것을 기대하게 한다.

전체적으로 전쟁은 예술에 예상하던 만큼의 치명적인 타격을 입히지 않았다. 반대로 창작 활동은 급격히 성장하고 있으며, 그 어느 때보다 더 강력하다. 전쟁 때문에 산업은 생산과 적용에 있어서 최대한의 독창성을 도입하게 되었다. 전쟁은 완성된 유형을 창조했다. 기계와 역학은 감각적인 것이 되었다.

음악은 근본적으로 역동적인 예술이다. 음악은 현대에 기반을 둔 새로운 미학을 바탕으로 우리 시대 정신에 훨씬 부합하는 새로운 기술이 창조될 가능성을 벌써 예견하고 있다.

『레스프리 누보』

알베르 잔느레[10]

다음 호에는 아래의 기사가 실릴 예정이다

1. 심포니치오 - 이고르 글레보프
2. 야보르스키의 이론의 기초 학설—F. 가르쉬마나
3. 스크랴빈과 프로코피예프의 피아노 연주론
4. 현대 러시아 음악에서 리듬의 시작—V. 브률로바
5. 악보 작성의 새로운 방법

3호에 실린 숩친스키의 기사

미국과 유럽의 모든 영화예술에 대한 출판물은 최초의 유일한 영화-코미디언인 찰리 채플린(샤를로)의 최근 영화 「아이」(The Kid)에 대한 방대한 연구와 논문들이다. 이 영화에서 채플린은 처음으로 비극적 요소를 도입하고, 그리하여 이 영화는 정당하게 비극적 익살극이라고 부를 수 있을 것이다.

찰리 채플린의 창착 세계는 1921년 파리에서 출간된 루이 델릭[11]의 단행본(『이륜마차』Chariot)과 『레스프리 누보』 6호, 엘리 포레[12]의 방대한 기사에서 다루고 있다.

다음호에는 『베시』를 위해 쓰여진 루이 델릭의 찰리 채플린 기사가 실릴 예정이다.

영화 예술에 대한 책을 쓴 작가이자 『시네아』(Cinea)의 편집자인 루이 델릭은 현재 「아무것도 없는 곳에서 나타난 여자」(La Femme de nulle part)라는 영화의 연출을 맡고 있다. 이 영화에서는 영화예술이 연극의 최근 겉치레를 완전히 벗어 버려야 한다.

영화예술 산업의 중심은 미국의 도시 로스앤젤레스이다. 향후 『베시』에 로스앤젤레스의 로버트 힐이 보내온 영화 촬영의 최신 기술에 대해 기술한 편지를 실을 것이다.

6 키네마토그라프

글리포시네마토그라피야

　영화를 보러 간 사람들은 모두 평평한 일반적인 화면에 이미지가 왜곡되어 나타나는 것을 본 적이 있다. 특히 이러한 왜곡은 화면의 양 측면 끝에서 나타난다는 사실을 관객들은 발견했고, 또한 관객이 홀 측면에 자리 잡았을 때도 발생한다. 또 화면과 얼마나 가까이 있느냐에 따라, 화면의 위쪽 끝과 아래쪽 끝의 왜곡들도 함께 발생한다. 특히 관객이 화면보다 얼마나 위에, 혹은 아래에 위치하느냐도 영향을 미친다.

　이러한 왜곡 현상은 우리의 눈 깊은 곳, 형상이 반사되는 눈의 망막에서는 직선이 곡선처럼 보이는 결과이다. 직선이 길어지거나 우리의 눈이 그 선에 가까워질 때, 곡선은 확대된다. 그러므로 만일 직선들이 직각으로 교차된 체스판을 설치하면, 우리 망막에 맺히는 체스판의 형상은 왜곡된다. 오직 중앙의 수직선들만이 변화 없이 남아 있고, 다른 선들의 경우는 쌍곡선의 호를 이룬다.

　몽펠리에 의과대학 교수인 페시 박사는 이 관찰 결과를 활용하여, 망막에 쌍곡선 형태의 상을 맺히게 하여 완벽한 직사각형 이미지를 재현하는 데 최초로 성공했다. 페시 교수는 자신의 흥미로운 발견을 영화에 접목시켰다. 그는 평평해 보이는 화면 대신에 오목한 쌍곡선을 이루는 화면들을 설계해서 설치했다.

　화면 규모에 따라서 변수들, 즉 쌍곡선 방정식의 크기를 고려하며, 이상적인 화면과 유용한 측면을 발견할 수 있다. 여기서 다음과 같은 결론을 도출할 수 있다.

　1. 화면에 비친 이미지들은 눈에 보이는 굴곡 없이 진정으로 삼차원으로 보인다.

2. 이미지들은 모든 부분이 다 선명하고 빛도 균등하다. 이는 화면이 영사기 대물렌즈에 초점이 모이는 표면과 비슷한 역할을 하기 때문이다.

3. 심지어 측면의 끝자리에서 보이는 이미지나 화면과 거리가 가까운 자리에서 보이는 이미지도 평평한 화면에서 나타날 때처럼 절대 불쾌하게 왜곡되지는 않는다.

4. 따라서 이러한 화면에서는 영화를 연속 상영해도 관객들은 전혀 피로감을 느끼지 않는다.

눈에 들어온 광선이 굴절됨에 따라, 망막에 맺힌 상은 왜곡된다. 바로 이러한 입체시(立體視)의 요인은 아직까지 널리 알려져 있지 않았고, 바로 이 경험을 바탕으로 위와 같은 흥미로운 결과에 도달했다.

이 화면들은 글리포그라프라는 이름으로 알려져 있다. 이는 표면 위 조각된 것처럼 보이는 물체를 의미한다.

루브비히 힐버자이머[1]의 기사 「역동적인 회화」Bewegungskunst(리하르트 에겔링[2]의 추상 영화에 대한)는 다음 호에 실릴 예정이다.

『베시』 편집의 구성에 출판사 '스키타이인들'은 참여하지 않는다.

엘 리시츠키와 일리야 에렌부르크 편집

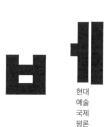

현대
예술
국제
평론

No.3
베를린
5월
1922

목차

베를린, 뮌헨 거리 16 - 전화: KURFÜRST 47-68.

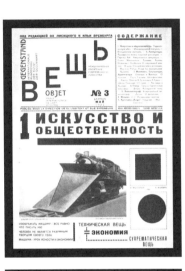

1 예술과 사회성

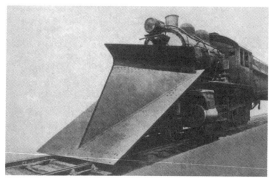

증기기관-제설 기계

K. 말레비치, 1914

기계를 묘사하는 것은
누드를 그리는 것과 같다.
인간은 자기 육체의 이성적
창조자가 아니다.
기계는 명확성과 경제의
가르침이다.

기계적 사물
= 경제

절대(주의)적
사물

"이정표는 바뀌지 않는다. 이정표는 우리가 아니라 수송대에 필요하다", 『베시』제1호에서 시클롭스키는 이렇게 썼다. 아! 급박한 후퇴의 순간에 수송대는 아방가르드의 역할을 맡는다. 이정표를 따라 길을 짚어 나아가는 이들은, 도식과 계획을 다루는, 이해하기 힘든 '광인들' 대신에 매력 있는 네프만[1]이 어떻게 일반적으로 접근 가능한 일들을 만들어 내는지를 이미 기쁘게 본다. 예술에서도 똑같다. 루콤스키[2]가 우유부단한 자들을 달랜다. '입체 미래주의'는 끝났다. 수송대가 지배한다. 혁명적인 것 대신에—투항적 예술을 환영하자. 네프만들은 미국인 아래에서 일할지언정 미학적인 감정을 잃어버리지 않는다. 세태 코미디, 부인들의 초상화, 신파 시 등의 창작자들이여, 서둘러라. 기초를 놓았을 때, 당신들은 없었다. 당신은 집을 정비하기 위해, 즉 아주머니 장롱들의 예의 그 냄새를 그 안에 들여놓으러 올 것이다.

페트로그라드 주 정치기구 기관 '예술의 삶'에서 피오트롭스키[3] 씨가 이렇게 확인한다. "운명이 지난해에 두 얼굴의 가면을 주었다. 1월에는 셰익스피어를, 12월에는 카바레를." 알겠나? 우리는 네프를 반대하지 않는다. 왜냐하면 네프는 실제로 생산을 조직할 수 있기 때문이다. 우리는 테오와 이조, 무조 등등에서의[4] 예술의 온실 재배를 찬성하지 않는다. 우리는 때때로 셰익스피어보다 좋은 뮤직홀을 선호할 준비가 되어 있다. 그러나 피오트롭스키의 말은 완결되는 파국을 형식화하고 있을 뿐이다. 결론은 다음과 같다.

1. 국가 예술은 죽음의 침상에 있다.

2. 신(新) 부르주아의 가장 계몽된 일부, 구(舊) 부르주아의 나머지들, 전문가들과 유미적 공산주의자들은 아카데미적 예술을 지지한다. ('예술세계', 〈므하트〉[5], 〈페트로폴리스〉 출판사 등)

3. 신(新) 부르주아의 무리는 다음을 선호한다. 카바레, 시네마, 탐정

소설 등등. 이들의 요구는 개별 예술 분과들(영화 촬영술, 서사 언어, 뮤직홀의 조명과 리듬 등)을 기술적으로 성장시킬 수 있지만, 무엇인가를 창조할 능력은 없다.

4. 농민은 유사(類似) 예술에의 관여라는 원시적 단계를 경험한다.

5. 지치고 피부가 거친 영웅적 프롤레타리아트는 주어진 경제적 조건하에서 몸을 똑바로 펴지도, 방향을 바꾸지도, 자기 양식을 만들어 낼 수 없다.

6. 즉 『베시』라는 확성기를 가지고 있는 '좌파' 예술은 진공의 공간에 새로운 미학적 문화를 만들 수 있다는 환상적인 가능성 다음에 다시 분파 상황으로 넘어간다.

암울하다. 그러나 역사 교과서에 있는 몇 가지 예들은 우리에게 희망을 준다.

이렇게 소비에트 러시아에서 예술은 사실상 국가와 분리되어 있다. 분리되어, 혹은, 더 정확히는 결합되어 있지 않다. 다른 국가들에서도 그렇다. 그러나 도처에 세련된 예술의 미니어처들이 존재하고, 그것들이 살아 있는 시체들에 전기가 통하게 한다. 우리는 레닌의 마지막 말에서 다음과 같은 고백을 읽는 것이 점점 더 기뻤다. "나는 시(詩) 분야에서 능력이 없다고 말해야 한다." 얼마나 훌륭하게 기능을 제한하고 있는가! 프랑스인 친구들아, 시(詩)를 전혀 이해하지 못한다고 솔직하게 고백한 푸앵카레를 떠올려라. 생각할 수 없겠지만. 실은 레닌은 『이즈베스티야』[6]에서 마야콥스키를 읽는다. 푸앵카레는 물론 (포스 원수元帥 아카데미에 관한 친구의 글을 제외하고) 아무것도 읽지 않는다.

최근까지 데미안 베드니만[7]을 인정했던 『이즈베스티야』에서는 마야콥스키와 흘레브니코프, 아세예프 등의 시를 출판하기 시작했다.

이는 『이즈베스티야』에 관한 이야기다. 이제는 '세련된 예술의 미니어 처'에 관한 이야기다. 알려져 있다시피 그러한 것이 러시아에 있다. 루나차르스키이다.[8] 마지막 논문 중 하나(「예술의 삶」)에서 그는 이렇게 쓴다. "프롤레타리아는 이미 이 미래주의를 맛보았고 문자 그대로 이 단어를 증오했다." 이는 이미 미술 아카데미(Académie des Beaux-Arts)가 상기시킨다. 어디서 루나차르스키는 프롤레타리아의 증오에 관해 알았나? 같은 논문에서는 "프롤레트쿨트에 미래주의가 흘러 들어온다"라고 슬프게 인정하고 있다. 아마도 그에게 '증오'에 관해 말해 준 것은 '입체 미래주의'를 버리라고 모스크바의 루콤스키파(派)들이 끈질기게 설득했던 브후테마스의 '노동 코뮌'의 견습생들일 것이다. 혹은 메이에르홀트의 극장을 방문했던 적위군일까? 혹은 공산주의 미래파인가? 아니다, 미래주의자들을 증오하는 이 '프롤레타리아트'는 대소(大小)의 '카'(K)의 지식인 무리다. 이들이 타틀린의 기념탑을 비웃었고 마야콥스키의 『미스테리아 부프』를 무대에서 내리도록 요구했고, 현수막에 단추가 다 그려졌는지를 세는 등의 행동을 한 그들이다. 그들이 '사회적 견해'를 만드는 일등석 관객이다. 일반석 너머에서 말이다!

다행히도 루나차르스키의 동료들 중에는 세련된 예술에 대해 그렇게 감동적인 열정을 느끼지 않는 사람들이 있다. 4월 4일 『프라브다』[9]에는 스테파노프 씨의 모범적인 논문 「수레 채 흔들기」가 실렸다. 바로 그 몸짓은 프롤레트쿨트의 미학적 기쁨에 의해 소환되었다. "나는 알지도, 이해하지도 못한다, 생생한 장면들, 소희곡들과 대드라마들 등의 연출에서 예술에서의 '신(新)문화'의 모든 본질이 왜 증오와 사랑 속에서 다리 경련에 의해 해석되는지, 알지도 못하고 이해하지도 못한다." 구(舊)예술에 대한 스테파노프 씨의 거부는 사실 신(新)미학의 인식에서라기보다는 또한 젊지 않은 '60년대인'을 상기시키는 유치한 실용주의로부터 탄생한다. 그러나 이러한 '수레 채'조차 소연방 러시아공화국의 우표에

묘사된 리라보다 더 매력 있다.

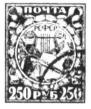

리라를 부수어라. 희망이 아직 흐느낀다.

본론으로 돌아가자

때로 스테파노프 씨는 (물론 도중에 모든 '미래주의'류들을 비난하며) 『베시』에까지 이른다. "우리는, 학문에는 위대한 미(美)가 있고, 위대한 미, 합목적성의 미, 자연력에 대한 확장된 이용의 미가 현대 기술 속에, 그것의 무한한 가능성들 속에 있다는 사실을 귓등으로도 들어 보지 못했다."

수송대의 당당한 행진의 이후 단계를 살펴보도록 하자.

농민을 향한 사회적, 예술적 반응들, 모든 반응들의 본진(本陣). 여기서부터 다음과 같은 것들에 대한 지향이 나왔다. 1) 협의의 민족적인 예술, 2) 표면적으로만 종교적인 예술, 3) 전통적 예술. 예술적 테르미도르의 이데올로기를 작업하고 있는 작가들이 발견되었다. 개중 한 사람은 이렇게 쓴다. "농군 문학의 새로운 시대가 다가왔다" 다른 이는 '민족적 회화'를 환영한다. 그것은 타틀린의 '양철통들'을 대신하러 올 것이다. 농군이 내어 주지 않으면, 기계는 먹지 못한다.[10]

러시아 수송대부터 서유럽 수송대까지. 거기에는 모든 것이 제자리에 있다. 즉, 1922년에 아카데미 예술에 보급을 하기 위해서 아무도 1918년에 아카데미를 파괴하지 않았다. 거기에는 사회적 개혁가들이 러시아 '미래주의자들'의 상황에, 즉 지하에 머물러 있다. 미래의 장관들과 미래의… 말하자면 '증오하는 자들'이 아직 한집에 있다. 그러나 솔직하게 인정해야만 한다. 서로 시시덕거리는 것 이상이 되지 않을 것이라고 말이다. 예술에서의 좌파는 모든 것에 관해 좌파로 남아 있다. 그 반대는 드문 예외들이다. 프랑스에서는 젊은 작가와 예술가들의 '비평들' 모두 혁명을 지지한다. 그러나 공산주의 경향의 『휴마니테』(*Humanité*)와 『클라르테』(*Clarté*), 사회주의 경향의 『포퓰라레』(*Populaire*)는 예술에 관한 문제들에서 『피가로』(*Le Figaro*)와 가까워진다. 예외는 『인민저널』(*Journal du Peuple*)이다. 독일에서는 상황이 더 낫다. 『자유』(*Freiheit*)와 『월간 사회주의자』(*Sozialistische Monatsschrift*)는 좌파 예술을 지지한다. 아마도 일은 바람직한 결합으로 끝날 것이다. 아아, 시간은 참을성이 있기 때문이다.

베네치아의 전시회

파리에서 러시아 좌파 예술가들에 의해 출판된 잡지 『타격』(*Удар*) 2호

에서 우리는 다음 질문들을 발견할 수 있다.

1. 흥미로운 것은, 베네치아의 국제 전시회의 러시아 부문의 운명을 누가 관리할 것인가?

2. 지금까지 전시회에는 오직 파리의 그룹인 '예술세계'의 일원들만 초대된 것은 어찌 된 일인가?

『타격』은 이렇게 첨언한다. "전쟁과 혁명 시기에 러시아 부문은 아무도 관리하지 않았고, 베네치아의 러시아 영사는 자기가 알고 초대하고 싶은 이를 초대했다. 올해 영사는 없지만, 상황은 별로 바뀌지 않았다."

파리 친구들이여, 우리가 당신들을 위로해 주겠다. 러시아에 사는 예술가들은, 틀림없이 당신과 같은 상황 속에 있다. 나르콤프로스는 박물관 사무국에 전시회 조직을 맡겼고 사무국은 이 목적으로 베른시탐[11]을 베네치아로 파견했다. 누가 알겠는가, 폐지된 영사처럼 박물관 사무국이 타틀린보다 아르히포프[12]를, 리프시츠보다 야코블레프[13]를 선호할지, 누가 알겠는가?

현대 정신의 옹호자들
통합을 위한 파리 의회

『베시』는 조직위원회로부터 회의일에 참여하라는 초청장을 받았다. 안타깝게도 『베시』는 자기 사절단을 파리에 보낼 수 없었고 인사와 물자를 소포로 보냈을 뿐이다.

조직위의 사무총장 장 엡스탱은 회의 일에 관한 보고서를 가까운 시일에 『베시』에 줄 것이다.

뒤셀도르프의 좌파 예술가들
국제회의

6월 초에 뒤셀도르프에서는 좌파 예술가들의 국제회의가 열린다. 프로그램에는 국제 통합에 관한 논의가 있다. 『베시』의 대표자가 초대되었다. 조직위원회는 러시아 사절단의 도착이 필요하다고 생각한다.

2 ЛИТЕРАТУРА

ВЕНЕЦИАНСКАЯ ВЫСТАВКА

ФРАНЦУЗСКАЯ ПРОЗА О РУССКОЙ РЕВОЛЮЦИИ ПРИКАЗ

PRIKAZ
(FRAGMENT)

О СОВРЕМЕННОЙ ПОЭЗИИ.

СЕВЕРНОЕ СИЯНИЕ.

2 문학

앙드레 살몽은 기욤 아폴리네르의 영향 아래에서 성장했다. 이 둘 모두에게서 거대한 시적 문화와 그 전통이 느껴진다. 둘 다 그것으로 만족하지 않고 새로운 형식으로 옮겨 간다. 그러나 「칙령」에서 우리는 방빌[1]을 연상케 하는 연을 발견한다. "붉은 사냥꾼이 녹색 연미복을 재단하네—당구대의 천 조각으로—겨울에 눈 위에서 너무 진부한 효과가 아닌가,—장의차 행렬이 다 무언가!"(un chasseur rouge se taille un habit vert, Dans le drap du billard — Quel effet trop usé sur la neige, en hiver, — Qu'un défilé de corbillards!) 「칙령」은 러시아혁명을 찬양한다. 후기에서 작가는 자신의 의도를 이렇게 설명한다. "나는 시학을 무(無)인격적인 것으로 되돌리고 싶다." 시인은 사건들에 말을 허락한다. 그는 자신의 상상력으로 일상적 연대기 속에서 러시아혁명의 역동적 힘을 펼친다… 그에게 동시대 정신은 무인격적 감정 속에 있다. 그 감정은 개별 인격으로부터 나와 인류의 몸짓들 속에서 만나진다.

이러한 관점에서 살몽에 따르면, 러시아혁명은 우리 시대의 가장 시(詩)적인 현상이다.

작가는 세계의 시원적인 불완전성으로 접근한다. 아무것도 정돈되지 않았다. 모든 것은 순수함이다. 혁명적 신비주의가 전개된다. 무의식적인 것은 해방된 군중의 품속에서 떠돈다. 러시아는 자신의 오래된 감상주의를 파괴하고, 감정의 건강한 재생이 거친 외피 아래 완수된다. "처녀는 자신의 가슴을 내어놓았다. 영하의 추위 속에서 젖이 가슴에서 얼어붙었다. 라트비아인 군인은 그녀의 머리채를 붙잡아서 장화로 뭉개기 시작했다. 그가 외쳤다, 결코 아무것도 되질 않는다. 모두 여편네들 때문이야!"

「칙령」, 그것은 혁명의 광란으로 텅 비어 버린, 상상된 러시아를 따라

걷는 현기증 나는 산책이다. 이것은 일종의 '모험소설'과 같은 것이다, 동시대 의식의 거대한 모험들. 시의 행들은 숨이 막힌다. "모르지, 외국인을 무찌르고, 벌금, 조세, 법, 새와 새잡이꾼, 독수리를 가진 황제 등을 부활시킬지도 모른다." 사람들에게는 마음 가는 대로 살았던 하루가 남을 것이다. 신이여, 인류의 심장이 더 좋지도, 더 나쁘지도 않다면, 누가 버틸 수 있겠나이까?

「칙령」, 이것은 그 안에서 다양한 예술 공식들이 실현되어 있는 새로운 사물의 거대한 감각을 남긴다. 이것은 우리 시대를 루터나 루소의 시대와 비슷하게 만드는 사고(思考) 혁명의 굵직한 증거이다. 일상어를 유명한 수사와 조합하면서 「칙령」은 통합적인 작품이 된다. 살몽은 우리 시대의 가장 모범적인 시인 중 하나로 보인다.

<div align="right">파울 뇌호이스</div>

교역

　무역수지는 국가의 재정뿐 아니라 국가의 문학에도 반영된다. 미국으로부터의 수출은 최저로 줄었고, 이는 통째로 외환의 저환율과 관련되어 있다. 그러나 사물들의 현 상황이 반대 영향을 준 한 '상품'이 있는데, 그것은 '가난한 작가들'이다. 미국으로부터 그들은 결코 그런 규모로 떠난 적이 없다. 이미 지금 미국 잡지들의 독자는 새로운 문학운동의 맹아가 될 수도 있을, 새로운 문학 환경의 출현을 포착할 수 있다. 순례자들은, 메이플라워호에 탔던 이들처럼, 경제적이고 윤리적인 속박을 벗어나기 위해 바다 너머로 떠났고, 제자리를 찾았다.

　우리 나라에서는 유명한 전문 지식을 소유한 사람들은 아주 높은 임금을 받는다. 은행가들과 사업가들이 받는 보상은 그들의 필요성을 훨씬 초과하는 것이어서 전(全) 산업 부문은 오직 그들이 잉여 소득을 면제받도록 만들기 위해 만들어진다. 그들의 하인들, 광대들과 세탁부들까지, 이들의 임금은 수요와 공급의 법칙에 의해 결정된다.

　그러나 몇몇 사람들의 재능은 쓰일 곳을 찾을 수도, 찾을 바람도 없다. 안타깝게도, 예술에서 새로운 길을 찾는 자들은 통상 이 범주에 포함된다. 과로한 사무가에게 필요한 지적 노력을 하고 기존 학파에서 만들어진 법칙들을 따르지 않는 신(新)예술의 대표자를 이해하라고 요구하기는 힘들다.

　그리고 미국의 문화적 진보에서 괄목할 만한 역할을 할 수 있었을 사람들이 죽은 일상에 의해 잡아먹힐지 아니면 도망칠 것인지라는 딜레마 앞에 직면해 있음을 우리는 본다. 전쟁과 환율 하락의 시대로부터 후자는 쉽게 수행 가능해졌다. 미국에서부터 얼마간의 달러를 기대할 수 있는 사람들에게 유럽에서의 삶은 충분히 가능한 것이다. 그들 중 대다수는 이미 수많은 사람들이 사는 식민지가 형성된 파리에서 피난처를 찾는다.

이 썰물에는 다른 원인도 있다. 자유의 나라인 미국이 이상스럽게도 점점 더 독재로 기울고 있는 것이다. 처음에 민주주의 이론은 개별 인격들을 방어하고 어떤 독재로부터도 시민을 보호하기 위해 만들어졌다. 그리고 나서는 민주주의 이론의 의미가 확장되었고, '보호'의 성격을 더 넓게 가지게 되었다. 그러나 여전히 그것은 수동적이었다. 이와 관련해서 링컨의 아포리즘은 의미가 있다. "한동안 몇 사람을 기만할 수는 있겠지만 계속 모든 사람을 기만할 수는 없다." 다수에 관한 법은 만들어 내기보다는 기존의 것을 보호하려 한다.

그러나 최근에 모든 것이 바뀌었다. 일반적으로 수용되는 개념에 따르면, 다수의 견해는 가장 지혜롭고, 다수의 취향은 가장 나은 것이며, 다수의 윤리가 가장 높다. 이상적인 구조란 다수 의지의 직접적이고 정확한 표현이다. 발의, 국민투표, 공무원 교체권 등은 이 목적을 위한 조치들이다. 이러한 문제 제기와 관련하여 『월간 아틀란티스』를 정독하는 것은 여간 흥미가 없지 않다. 통계자료에 따르면 미군에 징집된 47퍼센트의 군인은 13세 아동의 수준을 넘기지 못하는 정도의 지적으로 부족한 사람들이라고 한다.

다수의 권리에 관한 법의 확대는 개인적 자유의 축소를 유발했다. 가장 명확한 예는 국가의 억압이다. 캔자스시(市)에서 권연(卷煙) 흡연이 엄격하게 금지된다. 소문에 따르면 어떤 지역에서는 아이의 출산이 최종 목적이 아닌 경우 부부 관계를 금지하는 문제가 제기되기를 기다리고 있다고 한다. 하지만 이 소식은 우리가 충분히 조사한 것은 아니다. 뉴욕주(州)에서는 '연방정부 및 해당 주 정부와 다른 정부 형태'를 인정하는 모든 이들에게 다른 사람을 교육할 권리를 부정한다.

그러나 이러한 유의 법률적 구속은 사회적 성격의 구속과 비교했을 때 아무것도 아니다. 후자의 구속은 자주 부조리하기까지 하다. 만약 종종 이러한 조건들에 대항할 가능성을 찾을 것이라고 해도, 여전히 많은 이들이 파리로 도망가는 것을 선호한다.

조국으로부터의 그들의 탈출을 야기한 원인들보다 외국 문화와의 접촉이 이민자들에게 더 큰 영향을 끼쳤다.

작가들에게 끼쳐진 문학적 영향은 그들을 둘러싼 프랑스적 환경에 의해 두 방향으로 나타났다. 첫 번째는 형식의 섬세한 제작으로 표현된다. 플로베르 시대의 프랑스 문학에 의해 영감을 받아 이민자들이 발견하려한 것은 '정확한 단어'(le mot juste)로, 이는 처음 이것을 이해한 형태에서가 아니라, 이후 레미 드 구르몽이 이해했던 것처럼 해당 개념을 정확히 정의하는 하나의 유일한 말의 탐색을 통해서이다. 이성을 만족시키고 정확한 정의를 제공하는 하나의 일정한 단어도 여전히 빈번한 오용에 따라서 흐릿해지고 싫증 난 유행어나 혹은 진부해진 과거의 노래처럼 생존력을 잃어버릴 수 있다. 이는 중요한 불가피한 상황이다. 이를 경시하는 작가는 스스로 자기에게 사형선고를 하는 것이나 마찬가지다.

이로써 왜 문학에서 이전 시대가 현재 세대에 의해 비웃어지는지 설명된다. 물론 반대로, 현재 세대가 이전 시대의 작품을 읽고, 그들을 높이 평가하지 않은 자들의 눈멂에 놀랄 수도 있지만 말이다. 이로써 고대의 것이나 매우 새로운 것만을 공부하는 식자들의 노력이 설명된다. 시간이 흐르면 죽은 언어가 되살아난다. 어떤 작가들은 진부한 말을 피하고자 다른 극단으로 뛰어들어 자기 문체를 완전히 이해 불가능한 정도까지 끌고 간다.

파리의 미국인들의 작품에서는 그러한 억지 고생이 성격적 특징으로 나타난다. 동일한 특성이 미국에서는 수년간 외국에서 살았던 윌러스, 스티븐스와 마리안나 무어, 엘리오트와 파운드 등의 시에서 나타난다. 산문에서 이 특징은 심심치 않게 등장한다.

두 번째 경향에서 프랑스 영향은 이민자들에게 더 큰 의미를 가진다. 그것은 미국에 대한 새로운 평가를 만들어 냈다. 거리는 부분적으로 조국에 대한 관념을 바꾼다. 호숫가에서 평생을 살며 개구리가 자라남에 따라 우는 소리를 구분할 수 있을 만큼 그 주변을 잘 안다고 생각했던

농장주가 예기치 않게 가까이 있는 언덕 정상으로 집을 옮기게 된다. 그러자 그는 놀랍게도 그가 어렸을 때부터 알았다고 생각한 호수가 다르고, 낯설며, 평범하고, 잔잔한 타원형의 거울로 보이고 그것만의 그러나 이미 다른 특성들을 가지고 있음을 깨닫는다.

그렇게 프랑스의 프리즘을 통해 바라본 미국은 이미 그 미국이 아니다. 미국은 지하철도부터 항공로까지 열병에 걸린 것처럼 요동친다. 새로운 평가에는 미국에 대한 프랑스 작가들의 예사롭지 않게 열광적인 태도가 영향을 끼쳤다. 겸손한 미국 작가는 블레스 상드라르(Blaise Cendrars)를 만나고서 놀라고 충격을 받곤 했다. 그는 자기 나라의 야만성과 무미건조함을 비판하고, 프랑스의 삶과 문학의 우아함과 완벽함을 칭찬하려 한다. 상드라르는 답한다. "당신들 지적인 미국인들은 고루해요, 그러나 마천루들, 영화관들, 거리들은 감복할 만합니다." 이어 그는 주머니에 한 푼 없이 뉴욕에 도착했다는 것에 대해 말하면서, 빵을 살 돈을 벌기 위해 첫날 밤을 황소들과 싸우고 죽였다는 것, 4개월 동안 죽을 생각을 했다는 것과 깨끗한 옷깃과 면도한 얼굴에 대항하는 방식으로 수염을 길렀다는 것, 그리고 갑자기 주변의 정신에 물들어 모든 것을 피하고 투쟁을 그만두었다는 것 등을 이야기했다. 브레보트[2]에서 이발사가 그를 면도했고, 그는 깃에 풀 먹인 옷을 입었다. 미국화되었고, 그때부터 과거의 모습을 그만두었다. 미국에 대한 프랑스적 이해에서 이러한 예는 유일한 것이 아니다. 프랑스인들은, 자유의 여신상 앞에서는 무심하면서, 그들이 소문으로만 판단하던 '열병과 같은 혼잡의 나라' 앞에서 열광에 가득 찬다.

미국의 문학적 부활을 일반적으로 인정받기 원하는 미국의 명예욕 있는 작가는 세상에는 오직 미국적인 광고 체계와 영화관, 건축만이 중요함을 알게 된다… 그는 이렇게 묻는다. "당신들은 혹시 안데르센을 읽었나요?" 그리고 사람들이 그에게 답한다. "나는 오 헨리를 좋아해요"

그러한 태도는 물론 파리의 미국인들에게 영향을 준다. 그런데 결과

는 기대할 수 있었던 것과 완전히 다른 것으로 밝혀진다. 미국인들은 본질이 아니라 형식에서 프랑스 작가를 모방한다. 분명히 프랑스인들은 자신의 소설에서 미국 문명의 특징을 전달할 수 없다. 그들은 다만 완벽과 절제에 대한 고전적 탐색을 무시할 수 있을 뿐이고, 그 대신에 미국적 삶의 대조적인 면들과 그 메커니즘의 빠름을 묘사하려고 노력할 수 있을 뿐이다. 이러한 경향은 콕토, 모랑, 살몽, 상드라르 등의 작품에서 분명하고, 엡스탱에 의해 비평적으로 묘사되어 있다. 미국인들에 대한 그의 영향은 최근 쓰여진 파리로부터 온 다음과 같은 편지에서 명백히 표현되어 있다.

"아마도 당신은 나의 단편에 윤리적 단초가 부재하며, 셰르부트, 안데르센, 그리고 러시아 사실주의나 미국의 민족정신 등과 아무런 공통적인 것이 없다는 것을 알게 될 것입니다. 영화는 문학에 영향을 겨우 끼치기 시작했고, 문학은 피카소, 리프쉬츠, 사티와 쇤베르크 등에 의해 선도되는 다른 예술 분야보다 한참 뒤처져 있습니다. 저는 조명 효과나 갑작스러운 상황 등과 같은 영화적 트릭들을 주로 고려하고 있습니다."

그의 단편소설은 다음과 같은 정의에 상응한다.

행위의 장소는 파리이고, 행위의 전개는 의미가 부재하며, 작가의 국적은 상관없다. 그의 단편소설은 폴 모랑에 의해, 혹은 파리에 살고 있으면서 프랑스 문학을 잘 알고 있는 어떤 다른 외국인에 의해 쓰여질 수 있다. 여하간 그것은 장인적으로 쓰여졌다.

대략적으로, 이민 간 미국 작가는 미국 기술 문명의 교훈을 문학에 적용하려는 목적으로 유명한 프랑스 작가 그룹의 역작들을 공부한다고 말할 수 있다. 이것은 결코 가장 빠른 방법이 아니다. 그러나 그것은 그래도 합리적일 수는 있다. 그러나 작가들은 조건적으로나마 동시에 프랑스적인 구조와 '관점'을 획득하고자 노력한다. 만약 그들이 (좁은 의미에서의) 미국인으로 남아 있으면서 표현 및 문체에 있어 프랑스적인 명확성과 간결함을 획득할 수 있다면 훌륭하겠으나, 나쁜 프랑스 소설을

좋은 영어로 쓰는 것은 과연 의미가 있을까 싶다. 파리의 미국 문학파는 큰 이점을 가질 수 있다. 미국과 그 문학 사이에는 심연이 존재한다. 이것은 대서양 동안(東岸)에서 거의 보기 힘든 것이지만, 서안(西岸)에서는 충분히 명확하다. 지적 노동의 대표들과 육체노동의 대표들을 분리시키는 이 간극은 작가들을 고립시키며 만약 미국 문학이 외면적 장식만이 되지 않으려는 사명을 가진다면 반드시 메워져야 한다. 위대한 문학은 항상 시대에 상응한다. 미국 문학은 깨어진 이상들, 성(性)의 억압과 사소한 일상 등만을 반영한다. 우리의 문명은 이보다 위에 있다. 프랑스적 사고와의 접촉은 문학을 문명과 상응하도록 두어야 한다. 상드라르와 페이는 전후(戰後) 시대 가장 강력한 작가 그룹의 전형적 대표자들이다. 그들은 다른 이들이 단편소설들로부터 알았던 것을 개인적인 경험으로부터 알았다는 점에서 다른 이들과 구분된다. 이들 두 사람은 돈과 친구 없이, 미국의 작가들이 몸서리쳤던 끔찍한 산업 투쟁의 상황 속에서 살았고 작업했다. 그들은 그 상황이 마음에 들었다. 우리 문명의 당연한 상품들이 그들에게 세기의 기적처럼 보였던 그때, 그들은 미국 문학가들의 작업에 모든 흥미를 잃었다.

에드먼드 윌슨은 저널 『베니티 페어』(Vanity Fair)에서 반대 관점을 방어하려 애쓴 젊은이다. 그는 프랑스에게 다음과 같이 경고한다. "기계와 장난치지 말라, 이 코끼리들이 당신을 어떻게 짓밟는지 보아라. 건물은 우리를 억눌렀고, 기계는 우리를 부분으로 쪼갠다. 우리의 이상들은 광고판이 달린 말뚝과 재즈에 의해 표현된다. 야만과 조야함을 모방하려는 당신들의 노력은 가장 끔찍한 현상들 중 하나이다. 다다이스트들의 작품들은 타임스퀘어의 전광판 광고들 앞에서 빛을 잃는다. 이 광고들은, 우리에게 우리의 공포를 인식하게 만드는 그 고의성 없이, 우리 인종에 의해 자연히 탄생한 가장 나은 다다이즘 작품이다."

윌슨 씨는, 비록 프랑스적 경향에 대한 그의 해석이 충분히 정확하지는 않지만, 미국 지성의 결점을 정당하게 지적했다.

"건물들은 우리를 억눌렀고, 기계들은 우리를 갈가리 찢었다."

최근의 상황은 이미 이전 것이 아니다. 인간은 이 상황에 적응했거나 혹은 갑판 너머로 던져졌어야 했다. 실리적인 인간은 시대에 뒤처지지 않고, 이러한 상황하에서 자신의 건강을 보존하면서, 새로운 세계와 함께 한 전체를 구성한다. 감상성으로 인한, 또는 나태와 무력에 의한 몽상가, 이상주의자는 뒤에 처져 적대적 세계의 밖에 놓여 있다.

그는 고통스러워하며 인쇄된 말 속에 자신의 슬픔을 쏟아부으며 어떤 안정을 찾는다. 그런데 이것은 심리분석이론에 따르면 극단적인 치료 수단이다.

많은 미국 작가들이 이 범주에 속한다. 그들은 파헤쳐진 개미핥기의 내장을 연구하는 학자보다 자신을 치고 지나간 트럭의 구조를 흥미롭게 관찰하는 쓰러진 보행자를 연상케 한다. 이러한 상황은 변함없이 시야의 축소를 수반한다.

이전 세대의 작가들은 반대의 극단으로 빠졌다. 그들은 물리적으로 더 강했지만, 윤리적으로는 더 약했다. 마크 트웨인은 아마도 이 시대의 가장 걸출한 인물일 것이다. 아무도 결코 그의 주인공이 위대하다고 말하지 않을 수 없다. 왜냐하면 그는 '유행'에 종속되어 있지만, 이러한 점이 어느 만큼 그의 펜을 결박하는지 의식하지 못하고 있기 때문이다. 그는 모든 것을 이해했음에도 불구하고 그가 묘사한 것은 많지 않다. 오헨리는 미국을 알았지만, 선입견을 가지고 미국을 생각했다. 비록 세부적인 것들에서 그는 옳았으나, 그의 철학은 판에 박힌 진부한 것이었다. 홈즈는 열정으로부터 그를 막아줄 안경을 쓰고 다녔다.

이류 작가들도 미국에 대한 이 넓은 이해를 나누었다. 잭 런던, 리차드 하딩 데이비스, 보스트 타킹턴 등과 그 밖에도 많은 다른 이들이 새롭고 놀라운 문명을 묘사함으로써 외국인들에게 아주 흥미로울 만한 책들을 썼다. 그러나 진실과 깊이를 요구하며, 또한 문체와 관찰력, 재치를 요구하는 미국인은 옳다.

현대 작가들은 소심함을 보이지 않는다. 사회악에 맞서며, 그들은 똑같은 무심함으로 우상들과 이상들을 파괴한다. 미국 문명에 대항하며, 그들은 모든 것들을, 플롯, 등장인물, 논리적 인과성 등을 희생한다. 칼리드와 심지어 더 뛰어난 작가들도 자기 단편소설들에 프로파간다를 합쳐 놓았다. 사실이다, 그들은 같은 정도로 자신의 소설을 테제에 종속시키지 않았다··· 이른바 미국 리얼리스트들은 사실 낭만주의자들로, 대부분을 자기 배탈에 관해 이야기하며, 내적 고통을 전달하기 위해 외면 묘사를 이용한다. 그들의 책을 읽으면, 열 살이 되어 호라티우스에 감명받고, 그리고 나서 열두 살에는 그의 허위를 알게 되어 이후로 영원히 환멸에 빠진 청년들이라는 인상을 받게 될 것이다.

여하튼, 최근에 적지 않은 책들이 나왔고, 그 안에서 눈에 띄는 것은 반동과 진보이다. 자전(自傳)적 형식은 더 무인격적인 서사를 위해 남겨졌고 성상 파괴적 정신은 정확한 묘사를 허용하기 위해 충분히 규격화되었다.

파리로 거처를 옮긴 미국의 작가들, 이미 알려진 이들이거나 젊은이들이거나 모두 현대 문학에서 이들의 의미는 그들 재능의 총합보다 훨씬 더 의미가 있다. 왜냐하면 그들은 미국에서 기존의 것에 대해 정반대로 대립적인 경향성을 보여 주기 때문이다.

객관성과 절제, 형식의 지식 등이 그들의 작업 속에서 두드러진다. 이는 압도적인 '혁명' 문학에서 지배하고 있는 주관성과 방종, 자유분방과 구별된다. 전자는 문학의 전통을 공격하고, 후자는 삶의 조건성에 도전한다. 전자는 예술적 이상을 지향하고, 후자는 자신의 감정 표현을 지향한다.

아마도 이 두 대립적 경향들의 상호작용과 융합은 작가나 작가들의 유파를 창조할 것이고, 이들은 현실을 환상과 형식의 완전성 및 확신의 용기를, 미워하기에는 너무나 놀라운 결과들을 성취한 문명에 대한 넓은 이해와 결합할 것이다.

<div align="right">해롤드 롭</div>

새로운 시학적 기술에 관하여
(몇 가지 차원의 공시적 서사시)

나는 미리 모든 수학적 도식화를 버린다. 나는 여기 진리가 있다고 말하지 않는다. 그러나 이것은 얼마 되지 않은 나의 진리다.

나의 개인적 경험을 용서해 달라. 나의 첫 탐구는 연금술도 어떤 체계도 아니었다. 그것들은 삶 그 자체만큼이나 유동적인 예술의 정상적인 혁명이었다. 1913년부터 '발작'이라는 이름하에 나는 나의 경향을 정확히 정의하려 했다. 나는 시인에게 현실과 더 밀접하고 깊은 접근이 필요함을 주장한다. 예술을 삶으로부터 분리시키지 않을 것. 나는 예견된 맹아, 도그마, 은둔주의(hermitism)까지 새로운 건설이라는 모습 하의 파괴를 경계했다. 이것은 현대 시 운동에 대한 모든 비난들을 정당화하는 가장 환상적인 이론들의 창조를 방해하지 않았다. 진정한 표현성을 찾기 위한 우리의 진실된 일련의 노력들과 나란히, 무익한 박식(博識)이 엿보이는 온갖 프로그램들, 근거 없는 호소들이 많이 나타났다. 모든 작품은 무슨무슨 "주의"(主義)라는 상표가 붙어 있었다. 모두가 새로운 서사시를, 순간적인 몰이해와 단순히 이해되지 않는 것을 구분하는 거리를 한 달음에 뛰어넘으며, 이해하기를 거부했다. 잔혹한 비방의 소음은 시가 연단에 심어졌고 위대한 시인이 되기 위해서는 북을 치고 관객의 분노를 불러일으키는 것으로 충분하다는 결론을 내리게 만들었다.

그러나 노인들의 시는 해석되지 않은 넌센스 시와 마찬가지로 바람직하지 않다. 무언가 건강한 것, 인간적이고 새로운 것이 필요하다. 우리 삶의 수천 개의 뉘앙스들에 대한 서정적 형상화가 필요하다. 몇몇 현대 서사시에 대한 표면적 몰이해를 두려워할 필요는 없다. 이것은 어제도 당시 상징주의자들의 서사시에 대해 존재했고 그 이래로 사라졌던 바로 그 몰이해이다.

1912년부터 이미 나는 자유시가, 상징주의자 시인들의 감수성과의 완전한 상응 속에서는 현대의 모든 공시성을 표현할 상태가 아니라는 점을 어느 정도 느꼈다. 이 도구는 내게 우리 시대의 복잡한 가치들에 상응하지 못하는 것으로 보였다. 더욱이 나는 30년 이상 시(詩)에 봉사하고 있는 형식들을 사용하는 것에 시각적으로나 청각적으로나 피곤함을 겪었다.

의심의 여지 없이 상징주의자들의 시는 현대의 무서운 역동성 표현을 위해 전통적인 시보다도 더 적당했지만, 내 견해로, 그것은 세계의 다양성들도, 개념과 현상에 있어서 영화 기술적 전환 앞에서의 영혼의 움직임들도, 전달할 수 없었다.

1912년부터 1919년의 기간에 나는 구(舊) 형식들(순간적이고 일화적이며, 만화경적인 서사시 등)의 해체에 몰두했다. 자유시 파괴의 이 시기는 몇 사람들에게서 아직 지금도 계속되고 있다. 그러나 나의 기질과 명확성에 대한 요구 덕택에, 나는 탐색의 방향을 유기적이며 통일성으로 향한 법칙들과의 상응 속에 있는 새로운 서정적 질서로 향했다.

자유시로 쓰여진 서사시, 심지어 해체적인, 각운이나 대칭 없이, 연관 없는 은유들로 채워지고, 흩어진 단어들이 분출하는 이 서사시는 나에게 사물의 다양성을 표현하기에 적당한 새로운 도구로 보이지 않았다.

그러나 영원한 법칙이 존재한다. 시인은 다른 사람들이 그의 격동을 나누도록 하기 위해 공통된 수단을 찾으려 한다는 것이다. 그가 오직 자기 자신에게만 향한다면, 그는 불명료할 권리를 가질 것이다. 그러나 시인이 이전 세대가 쌓아 놓은 축적물에 의해 풍요로운 시어를 대신할 암호어를 고안하려는 의도를 가진다면, 그는 결코 이해되지 못할 것이다. 이것은 우리가 구사하고 있으며 수 세기에 걸쳐 획득한 말을 이용하는 대신 기호로 말하려는 희망과 같은 간계가 될 뿐이다. 서사시는 그 자체 안에서 정당성을 가져야만 하고, 각자가 그것의 진리로 침윤될 수 있어야 한다. 나는 제한된 그룹 사람들의 상대적인 진리가 아니라 객관적인

진리를, 의심스러운 가설이 아니라 발산될 수 있는 진리를 염두에 둔 것이다. 시인은 분명하게 표현하기 위해서 가끔 "진부해"짐을 두려워해서는 안 된다. 만약 시인이 시대를 우연한 차원이 아니라 보편적 차원 속에서 바라본다면, 시대의 복잡한 현상들은, 종합에다가, 새로운 것의 표현성의 법칙에다가, 세계적 무한성에다가, 그의 시간의 인류적 계수의 관계를 종합하기 위해 충분한 것들을 덧붙일 가능성을 그에게 줄 것이다.

이것이 내가 찾으려 시도했던 위대한 내적 법칙들이다. 나의 소망은 즉흥적 창작이 아니라 건설하는 것이었다. 이미 존재하는 것들의 모방에 만족하는 것이 아니라 새로운 형식들을 창조하는 것이다.

일면적인 서사시(고전주의 시, 낭만주의 시 혹은 자유시), 솔로 서사시 등에, 레시타티브, 칸타타, 선언을 위해 아주 좋은 연(聯) 등에 지쳐버려서, 나는 무엇보다 이중적 통합의 전개 속에서의 새로운 형식들을 찾았다. 그러나 나는 곧장 이중성의 모순이 모든 통합에 방해가 된다는 것을 알아차렸다. 모순성은 통합될 수 없다. 게다가 이중성은 정적이며 통합을 파괴한다.

반대로, 삼(三)면적 서정(抒情) 영역에서의 나의 첫 경험들로부터 나는 새로운 도구를 다루고 있음을 명확히 느꼈고, 세계를 지배하는 우주적 계기를 가진 조형적 수(數)의 시(詩)를 발견했다. 실제로 3배수는 우선적으로 창조하는 수이며, 창조의 정신적 기호로, 특별히 역동적이고 행위적이다. 그것은 모든 것의 근원으로 대립을 통합하며, 행위하는 힘이다.

"삼(三)은 창조된 세계들의 공식이다"라고 발자크가 말했다. 그것은 모든 지적, 추상적 행위의 토대에서 발견된다. 자연에서 모든 현상은 삼중(三重)이다. 더욱이 우선적으로 창조하는 이 숫자는, 내가 보기에는, 서사시의 외적 형식 속에서 정당화될 뿐 아니라, 단어들과 소리들, 형상 관념들 등의 도움으로 지성적인 동시에, 감각적이고 육감적인 총체적 삶을 표현하는 물리적, 지성적 층위와 직관적 층위에 상응한다.

삼차원의 공관(共觀) 서사시는,[3] 그 정확성이 장식의 실제적 가치를 가

질 수 있는 것으로, 내게는 무엇보다 오직 형식적인 문제였다. 조형적인 수를 다루고, 표의문자에 빠지지 않기를 희망하며, 나는 영원한 기하학적 법칙에 따라 통합적이며 삼중으로 건축된 서사시를, 최소 요소들로써 넓은 의미를 허용하는 서사시를 창작했다.

내가 처음에 주로 중심 차원 주위로 집중했던 조형적 조직화는 이제, 완전한 가독성에 해가 됨이 없이, 서사시의 내적 형식들 간의 상응을 요구하며, 다른 층위들을 비추고 있다. 몇몇 요소들은 균형의 필요로 인해, 다른 것들은, 운동 속의 색채로서, 형상들의 통합으로서, 부분적으로는 색채적 암시들로서, 여기에 포함된다. 이런 식으로 나의 개인적인 인간적 창작은 자연적 형식들의 조직에 있어 주가 되는 그 질서의 내적 구조에 상응하여 조직된다. 서사시의 균형은 질적 요소들과 양적 요소들의 우호 관계로부터 만들어지는 대칭에 따라 실현된다.

질적 요소들은 세 가지이고, 이 요소들은 다음과 같은 형태로 서사시의 세 층위에 관계한다.

1. 심리적 가치들 혹은 영감

2. 운율(리듬)적 요소들

3. 표현, 형상들의 소환, 암시 등의 요소들

동등한 방식으로 세 가지 양적 요소들은 서사시의 재료 조직화를 돕는다.

1. 차원들의 균형하에서의 형식적 대칭(이것이 야기하는 밀교성密敎性과 함께)

2. 유사성(analogy)에 따른 단어들의 집합 및 모음(소리, 음색, 색채)

3. 수(數)

내 감각에 따르면, 새롭게 쓰여진 단어들은 상징주의자들의 경우처럼 다만 청각에 호소하는 것뿐 아니라 시각에도 호소한다. 이로부터 순수하게 그래픽적 시(詩)로 귀결되는 서정적 표의문자들의 형상적 실현의 수단에 의한 새로운 문자 배열의 법칙성이 나타난다. 만약 활자상 오늘

날 서사시의 모습이 이전 시들과 다르다면, 이들 간의 내적 차이가 훨씬 더 의미 있을 것이다. 의심할 바 없이 표면적인 몰이해는 타격을 주고 잠시 이성과의 결렬을 불러올 수 있다. 그러나 오늘날 이해되지 않은 것은 내일은 그러지 않을 것이다.

이를 위해 시에서는 약간의 객관적인 진리를 포함시켜야 하고, 그것이 기술적으로 더 쉽게 읽힐 수 있게 만들어야 한다. 지금은 꾸밈과 잉여를 위한 시간이 아니다. 바로 이것이, 시 형식들이 시간의 법칙에 따르면서 질료적으로 변화할 때, 그것들이 모든 잉여적으로 복잡한 것을 배제하는 수(數)와 경제의 영원한 법칙들을 파괴하면 안 되는 이유이다. 세 차원의 통합적 서사시는, 자신의 종합적 단순성 속에서 질서로의 도입이자 빠른 재배치이다, 그것은 느린, 일면적이고 잉여적인 흐름을 피한다.

어제의 기술(技術)을 표현하는 수단들은 우리의 감각을 지배하는 모든 힘을 잃었다. 심지어 단어들 자체도, 구(舊)질서 속에서는 '살아 있는 존재'가 되기를 멈췄다. 감정의 혁신자가 되기 위해서, 그들은 새로운 모습을 받아들여야만 한다. 의심할 필요 없이 무의식적인 것은 예술에서 논란의 여지 없는 창작적 의미를 가진다. 그러나 그 옆에, 그리고 아마도 더 높이에, 아직 이성이 있어, 모든 것을 조직하고 선택한다.

이성이 없다면, 우리는 어리석음이 천재성과 혼동되는 두더지 왕국에게 예술의 영역을 내주어야 할 것이다.

니콜라 보댕

현대 시에 관하여

말은 이중(二重)의 삶을 산다.

그것이 그저 식물처럼 자라고, 옆에서 소리 나는 돌들의 결정속(結晶屬)을 낳으면, 그때 소리의 시작은 자족적 삶을 살고, 말이라 불리는 이성의 몫은 그늘 속에 서 있게 된다. 또는 말이 이성에 봉사하게 되면, 소리는 '가장 위대하고' 독재적인 것이 되기를 중단한다. 소리는 '이름'이 되고 이성의 명령을 순종적으로 수행한다. 그러면 이 후자는 영원한 유희로서 자신과 유사한 결정속으로 피어날 것이다.

그렇게 이성은 소리에게 '따르겠습니다'라고 말하고, 그러면 순수한 소리는 순수한 이성에게 그렇게 말한다.

세계들의 이러한 투쟁, 두 권력의 투쟁은, 말에서 항상 일어나고 있는 것으로, 그 투쟁은 언어의 이중적 삶을 제공한다. 날아다니는 별들의 두 집단처럼.

하나의 창작에서 이성은 원을 그리며 소리의 주위를 돌고, 다른 창작에서는 소리가 이성 주위를 돈다.

때로 태양이 소리이고 지구는 개념이며, 때로는 태양이 개념이고 지구가 소리이다.

혹은 발광(發光)하는 이성의 나라이거나, 혹은 발광하는 소리의 나라이다. 그렇게 여기 말들의 나무가 혹은 이것으로 옷을 입거나, 혹은 다른 웅성거림을 입거나, 혹은 벚나무처럼 말의 꽃으로 성장(盛裝)하거나, 혹은 이성의 비옥한 채소의 결실을 가져온다. 말이 소리 내는 시간은 언어가 결혼하는 시간, 신부를 구하는 말들의 달이며, 그것은 독자(讀者)의 꿀벌들이 잰걸음으로 날아다니는, 이성으로 가득 찬 말들의 시간이며, 가을의 풍요로운 시간, 가족과 아이들의 시간이라는 것을 알아차리는 것은 어렵지 않다.

톨스토이와 푸시킨, 도스토옙스키의 창작 속에서는 카람진[4]에게서 꽃피었던 말의 성장이 벌써 의미의 비옥한 열매를 가져오고 있다. 푸시킨에서는 언어의 북방이 언어의 서방에 청혼하였다. 알렉세이 미하일로비치[5] 치세에 폴란드어는 모스크바의 궁정 언어였다.

이것이 관습의 특징들이다. 푸시킨에게서 말은 'ение'(예니에)[6]로 소리가 났고, 발몬트[7]에게서는 'ость'(오스치)[8]로 소리가 났다. 그리고 갑자기 관습으로부터 순수한 말의 심연을 향해 나가려는 자유에의 의지가 탄생했다.

종족, 부사(副詞), 넓이, 길이 등 관습은 꺼져라.

어떤 보이지 않은 나무에서 말들이 봉오리처럼 하늘을 향해 도약하고, 봄의 힘을 따르며, 온 방향으로 자신을 퍼뜨리며, 피어나기 시작했다. 이것에 젊은 흐름들의 창조와 취기가 있다.

페트니코프는 「도망자의 일상」과 「태양의 새싹」에서 끈질기고 엄격하게, 의지의 강력한 압력으로, '바람과 같은 사건들의 무늬'를 짜고 있고, 그의 글의 명확하고 강력한 냉정과 말을 다루는 이성의 엄격한 날은, 그와 그의 동료 아세예프 사이의 경계를 명확히 긋는다.

"봄날의 보리수가 흐느꼈다". 페트니코프의 조용하고 분명한 생각이 "익숙한 저녁의 숲을 향해 날아가는 새의 느린 날갯짓처럼" 자라난다, 북방의 새의 무늬들로 생각이, 명백하고 투명한 생각이 자란다.

색채들의 순수성 속 말의 천막에 의한 아시아의, 페르시아코란 암송사의 도취와 달리, 유럽적 이성의 날개가 아세예프에게서처럼 그의 창작 위에서 빛난다.

가스테프[9]는 다르다.

이것은 순수한 본질 속에 포착된, 노동자 화염의 파편이다. 이것은 너도 아니고, 그도 아니고, 자유의 노동자 화염의 단단한 '나'다. 이것은 지친 푸시킨의 머리에서 관을, 타오르는 손에서 불붙은 강철 나뭇잎들을 벗겨 내기 위해 화염으로부터 손을 내미는 공장의 경적 소리다.

먼지 낀 서고에서, 거짓된 일상의 이불보에서 빌려 쓴 언어, 자유의 이성에게서 봉사하고 있는, 자신의 것이 아닌 남의 언어. "내게도 이성이 있다"고 그녀가 외친다. "나는 다만 몸이 아니다. 내게 분절적인 말을 달라. 내 입에서 입마개를 벗겨라." 핏빛의 빛나는 성장 속에 있는 커다란 불, 그것이 노쇠하고 죽은 말을 빌려 가고 그러나 그것의 먼지 낀 현(絃)들에서 노동자의 타격의 노래들을, 1) 학문 2) 지상의 별 3) 노동자 손의 근육 등의 삼각형에서 나오는, 두렵고 때로 웅장한 노래를 연주할 수 있었다.

그는 "무신론자들을 위해 헬라스의 신들이 잠을 깨고, 생각의 거인들이 아이 같은 기도들을 더듬거리며 말하기 시작하고 최고의 시인들 수천 명이 바다로 몸을 던지던" 시대를 용감하게 바라본다. 그러면 가스테프의 '나'를 구조 안에 포함하고 있는 '우리'는 용감하게 외친다, "그러나 그렇게 하라"고. 그는 '지상이 흐느끼고 있을' 때 대담하게 가고, 노동자의 손은 세계 건설의 과정에 관여한다.

그는 노동의 집단적 예술가이다. 그는 고대의 기도들 속에서 신이라는 말을 나라는 말로 바꾼다. 그의 안에서 현재의 큰 나는 미래에 자신에게 기도한다.

그의 지성은 폭풍의 거대한 파도에서 음(音)을 찢어 내는 바다제비이다.[10]

<div align="right">벨리미르 흘레브니코프.</div>

오로라
(질주)

친구들에게.

우리의 리라는 녹슬었다

김이 피어오르는 피로 인해

이별하듯이 녹슬었다.

우리의 침울한 눈썹이.

이제 녹슨 리라로

나는 멀리 있는 친구들을 위해 독주(獨奏)를 한다.

베크

테흐

췌이

스메흐

베이

레이

세이

스네크![11]

현(絃)을 건드려라

나사들을,

달들의 밤에

푸르름이[12] 흘러라.

두냐들의[13] 날에

멀리 연기가

얼음을 따라
음창(吟唱) 시인들아!¹⁴

입이 가벼운 이가 웃고서¹⁵
웃음이 많은 이가¹⁶ 말하고서
말이 깨끗한 이가¹⁷ 서 있다
어깨의 먼 곳들에서.

즐거운 비웃음으로 친구들을 위협하며
나는 땅의 먼 새 이주자들에게 소리친다: ─
뚫어지게 쳐다들 보아라 ─
바람들의 강철같은 변덕을:
완전히 얼어붙었다
단순한 지대는,
노래하고 춤추자
우리의 광휘를!
그리고 바람 부는 북방
그리고 은빛의 눈
그리고 무지개의 품에
유희와 기쁨을:

　　현(絃)을 건드려라
　　나사들을,
　　달들의 밤에
　　푸르름이 흘러라.
　　두냐들의 날에
　　멀리 연기가

마르셀로 파브리의 논술을 읽으면서, 『페이지는 젊은 프랑스 소설의 전체적 그림이 오히려 그와 반대되는 철서이 현상들의 판해, 즉, 꿈못과 행위의 역

합의 화장에 관해 말하고 있다는 점을 지적할 필요가 있다고 생각한다.

다음 여러 호(號)에서 우리는 현대 소설에 대해서 다른 견해를 공박하고자 있는 마음과 상드라르의 논설들을 일을 것이다.

얼음을 따라
음창(吟唱) 시인들아!

니콜라이 아세예프

등장인물 없는 소설

무의식적인 것, 새로운 표상들 다발이 터져 나온 이래로 지성이 버린 것을 설명하기. 가지들의 성장. 파열. 이것을 설명하기?

우리 발전의 기원을 인식할 필요가 있다. 그러면 반복들 혹은 오만한 다변(多辯)이다. 제시된 주제 한가운데로 온전히 나가는 편이 낫다. 「미지의 도시」(L'Inconnu sur les Villes), 현대 군중의 소설에서, 우리가 무엇을 주고 싶었던가?

여기 자연주의가 있다. 우리는 그것의 감방에서 벗어나고 싶다. 졸라의 잿빛 그늘은 모든 현대 소설들을 질식시킨다. 그것은 등장인물을 짓누르고 있다. 심지어 가장 강한 등장인물들까지도. 그것만이 아니다. 그것은 가장 무거운 것이다. 더구나 모든 그늘들이 어둡고 배신한다. 스탕달에 의해 심어진 곧은 나무가 솟아 있는 심리주의? 그리고 다른 것은 공쿠르의 벌목장들. 길을 잃고도 자신을 계속 찾아야만 하는가? 그러면 두 가지 영원한 소망이 있다. 새로운 외적 접근. 희화(캐리커처)에까지, 예사롭지 않은 정도까지 일그러진 인물적 개성.

아니다.

장식은 드라마를 만들지 않는다. 장식들의 가치는 논의 밖의 것이다. 그러나 그것들에 모든 창작적 의지를 종속시킨다. 얼마나 불만족스러운 일인가! 외면적인 새로움이란, 좋다, 물론 그것은 자기 자리에서, 즉 이차적 차원에서 그리고 장치들 없이 영합하는 것이 없어야 좋다.

등장인물은 끝까지 이용된다. 왜냐하면 그가 최대의 악이나 정신병으로까지 치닫지 않는다면 소설은 인물을 창조하지 않은 것이기 때문이

다. 그러나 그때 소설가는 학문의 조공자가 된다. 혹은 개인적 경험에 의해 정신과 의사의 작업을 한다. 극단적인 경우에 학자로 교체될 수 있는 작가의 무능력을 비난하자. 불가피하게 자의적인 각본상 필요로 작가가 반드시 변형하거나 혹은 심지어 경험적인 증거들을 바꿔치기도 하는 소설에서 연구되는 '우연'은 무엇을 증거하는가? 모범적인 정직성을 허용하면서도, 시련을 견디는 등장인물은 무엇을 증명할까? 그는 우연한 현상으로 남아 있고, 오직 확산성이 있어야만 어떤 가치를 획득할 것이다. 많은 사람들이 이것을 느꼈던 만큼, 직관적으로 몇몇 작가들은, 성(姓)이 필요하지 않다고 느끼며 스스로에게 그 이유를 결론짓지도 않고서, 자기 주인공들의 개인적 삶을 축소하기 위해 성들을 없애 버렸다.

이런 식으로 각본과 등장인물들은 우리에게 사라질 운명으로 보인다. (이와 나란히 회화가 플롯을 버렸고 '일화'가 그곳으로부터 추방되었다는 사실을 덧붙일 필요가 있을까?) 그다음 건강의 필요가 있었다. 등장인물들을 강조하는 것, 줄거리를 무시하는 것. 너무나 우연한 것이 되어 버린 플롯은 없는 것으로 하기. 좋다. 그러나 무엇으로 흥미를 불러일으킬 것인가? 소설은, 모든 동시대 예술들처럼 자신의 야만인들을 갈망한다. 새로운 피의 수혈은 오늘날의 피로를 위해 필요하다. 무익한 사물들의 다산성은 그것이 아니다. 군중(群衆)이, 초문명(hypercivilization)의 우리 단계에서, 창조를 다시 살려 낼 힘이 있는 풍요로운 힘(본능의 원시성)을 아직 가지고 있다고 생각하는 것은 우리가 처음이 아니었다.

등장인물은 군중으로 대체되어야 한다. 군중에서는 최근 익명이 된 개인이 인류의 모든 변형들 중 가장 불안정하지만 유일하게 불가피한 원자의 위치만을 점유하고 있다. 세계 무대에서 군중이 의미 있는 역할을 하고 있다. 사회 대중들의 충돌은 점점 더 군대의 공격들처럼 문학적 질료를 제공한다. 모든 시대의 화폭에서 전쟁 이야기들을 엮었던 문학은 최근에야 인간 집단들의 본질을 나타내는 일에 접근했다. 그러나 이것은 항상 등장인물들이 있는 작품들에서 나타났다. 그러한 작품들에서

3부─『베시』한국어 번역문_차지원, 황기은

군중은 배경이다.

어떤 수도(首都)라 해도 그 계급들과 계층들을 구성하는 다양한 요소들은 자신의 인격적 존재를 가지는데, 그 속에서는 계급과 계층의 다양한 요소들을 구성하는 개인성(individuality)이 지워지기 때문이다. 수도의 충분한 거리로부터 보여지는 것들은 대중과의 관계에서 보면 동일할 뿐 아니라, 차이에도 불구하고, 계속 하나의 법칙에 근거하여 작용과 반작용의 진동에 참여한다. 집단적 인물의 발생을 밝히고 그것으로 '등장인물들'을 대체하기 위해서는, 몇 가지 법칙들의 가치를 충분히 정의하고, 도시의 여러 집단들의, 더 기초적이기 때문에 무한히 더 직관적인 감정들에 대한 그 법칙들의 반영을 나타내어야 한다. 조형적 반작용의 단순한 탐구들. 인간은 항상 자궁의 탯줄을 굳게 잡고 있다. 그가 인간이라는 것을 영원히 잊기 위해서. 발견할 수 있는 가장 예기치 못한 얼굴은 필연적으로 인류학적인 형상일 것이다. 순진하거나 복잡하거나, 섬세하거나 거칠거나, 초(超)문명적이거나 원시적이거나. 우리는 이 구절들에 의해 선행 기입 분들을 강조하고 싶었기 때문에, 등장인물 없는 소설에 관한 우리의 개념이 갑작스럽게 무르익은 것이 아님을 인정할 필요가 있다. 처음에 볼거리가 있었다.

다양한 계수들의 유희를 가진 도시들은 우리에게 작가가 미지수를 결정해야 하는 대수학 방정식들로 보였다. 그러고 나서 존재들, 민족들, 사물들 등의 통합적 삶의 감각, 즉 순수한 상(像)이 나타났다. 마침내 이 모든 것들 위로 빈사 상태에 있는 소설의 느린 소멸이 우리를 투쟁으로 이끌었다. 자연주의의 정확한 저속성에 반대로 우리는 수도의 삶을 지적 차원으로 옮겨 놓았다. 등장인물과 각본을 용감하게 파괴하며, 우리는 넓은 추상화들로써 개별 부분들을 제거했다. 나아가 우리는 행위 장소를 강조했다. 우리는 표면에서 찾을 수 없었던 것을 깊이 속에서 찾았다.

이렇게, 에피소드적 차이들을 끝없이 삭감하면서, 우리는 수도의 인

물, 파리도 아니고, 베를린도 아니고, 런던도 아니고, 모스크바도 아닌, 독자의 국적 및 개인적 회상들에 의해 태어나는, 우리에 의해 강요되지 않은 그러한 수도의 인물을 제공할 수 있었다.

그렇게 공간은 탄력적이게 되었고, 독자의 강요는 없어졌고, 우연성들이 제거되었다. 자신에 관해 (정직하게든 혹은 편견을 가지고든) 회상하고서, 프랑스인, 독일인, 영국인 혹은 러시아인 등 모두 상관없이 독서 시간에 다만 인간이 될 수 있다는 사실을 기쁘게 알게 될 것이다. 소설은 유럽화되었고 전 세계적인 것이 되었다. 이것은 사람들의 소설이다. 한 사람의 소설이 아니다. 개별성은 사라졌고 작가 자신이 자기 작품의 용광로 속에 빠진다. 그러나 그는 자신을 부정하지 않는다. 그는 더 이상 자신을 전시하지 않고, 관점들을 취한다. 군중의 울부짖음, 그것의 집단적 환영(幻影)들, 그것의 열정적 암시(暗示)들, 그는 이 모든 것으로부터 분리되어 있다. 그는 판단한다. 그는 자연주의자들에서처럼 아첨하며 사회가 자신을 볼 수 있게 하는 군중의 거울이 될 만큼 비굴해지지 않는다. 그는 자신 속에서, 자신을 통해, 군중을 반영하고, 다시 개인적인 것이 된다. 왜냐하면 생각들도 그렇듯이, 사물들은 우리의 감각들 밖에 살고 있는 유기체들이기 때문이다.

역사는 민족들의 세 가지 기본적 상태들, 즉 평화, 전쟁, 혁명 등의 단순한 짜임이다. 평화는 다른 두 가지보다 더 오래 지속될 수 있다. 그러나 평화는 항상 말이 없고, 전쟁은 역사를 잔뜩 채워 넣고, 혁명도 유사한 자리를 차지하려 한다.

평화는 전쟁에 대한 준비와 혁명을 예방하려는 들리지 않는 노력에 다름 아니다. 작품들에서는 보통 이 단계들 중 하나만이 보여진다. 두 개는 드물고, 세 개인 경우는 결코 없다. 총체성에 관한 염려이다.

등장인물들을 가진 소설의 수용 불능성. 등장인물 없는 소설은 행위를 위해 아무것도 일소하지 않도록 허용한다. 그리고 총체성은 결코 없어지지 않는다.

「미지의 도시」는 최근 1/4분기(1900~1925)에 일어나고 있다. 날짜는 백 년 후에는 분명하지 않을 수 있다. 이런 식으로, 장소는 없고, 시간은 겨우 암시된다. 이론을 계속해서 극단까지 발전시키며, 등장인물 없는 소설 덕택으로, 가장 넓고, 가장 전대미문인 작품들, 즉 행성들의 소설, 사물들의 소설, 심지어 우주 발생의 소설도 창작할 수 있다는 점을 덧붙일 필요가 있다. 그러나 이것은 시기상조다. 도시는 대수학 방정식이라고 우리가 말했다. 그렇다. 당연하다.

소설의 실타래 속에서 우리는 불필요한 것의 탐색들 대신 가능한 인간적 미지(未知)를 밝히기 위한 방정식적 관계들을 자발적으로 시야에서 잃었다. 우리는 가능한 인간적 미지를 발견하지 못했다. 그것이 우리에게 더 이상 존재하지 않는 인간 안에 있지 않다는 이유에서. 그러나 존재하게 되었거나 (혹은 거의 존재하게 된) 사회적 축적들 덕분에, 우리의 탐색들은 성공적인 것이 되었다.

즉, 사물에 의거하여 판단하도록 해라.

마르첼로 파브리

늑대의 파멸.[18]

비밀스러운 세계, 나의 오래된 세계,
너는 바람처럼 숨죽여 앉았다.
대로의 돌 같은 손이
시골의 목을 졸랐다.

그렇게 겁에 질려 눈의 흰 바탕으로
윙윙 울리는 공포감이 몸부림치기 시작했다.
안녕, 너, 나의 검은 파멸이여,
나는 너를 맞으러 나간다!

도시여, 도시여! 너는 잔혹한 경련 속에서
우리에게 세례를 주었다. 죽은 시체처럼, 쓸데없는 인간처럼.
튀어나온 눈을 한 애수(哀愁) 속에서 들판이 얼어붙을 것이다,
전신줄 기둥들로 목이 매이며.

악마 같은 목에 힘줄 불거진 근육
그래서 그것에 무쇠 발판은 가볍다.
그래서, 어쨌단 말인가! 우리에게 처음이 아니지 않은가
흔들리는 것도 쓰러지는 것도.

심장에 더 오래 찌르듯 아프게 해라,
이것은 짐승 권리의 노래다.
그렇게 사냥꾼들은 늑대를 죽인다,
올가미의 족쇄를 조이며.

짐승이 쓰러졌다. 그리고 음침한 안쪽에서
누군가가 지금 방아쇠를 내린다…
갑자기 뛰어오른다… 그리고 두 발로 걷는 적을
송곳니가 갈가리 찢어발긴다.

오, 안녕, 친애하는 나의 짐승이여!
너는 괜히 칼 앞에 굴복하는 것이 아니다.
너처럼, 나도 사방에서 쫓기며
강철의 적들 사이로 빠져나간다.

너처럼, 나도 항상 준비가 되어 있다.
비록 승리의 뿔피리 소리가 들릴지라도, —
그러나, 나의 마지막 죽음의 도약이,
적의(敵意)의 피를 맛볼 것이다

그러니 나를 부서질 듯한 흰 들판에
쓰러져 눈에 파묻히도록 해 달라…
여전히 파멸에 대한 복수의 노래가
저 기슭에서 내게 불릴 것이다…

세르게이 예세닌

시(詩)

파리에서는 로자노의 편집하에서 각국의 시(詩)를 다루는 저널 『프리스마』가 스페인어로 발행된다. 경향은 절충적이다.

파리에서는 시인 골이 엮은 현대시 선집이 나왔다. 서른여 개의 유럽어, 아시아어, 아프리카어 등의 번역들이 실렸다. 러시아 시인들로는 블로크, 이바노프, 솔로구프, 브류소프, 벨리, 쿠즈민, 아흐마토바, 만델시탐, 마야콥스키, 예세닌, 클류예프, 세르세네비치, 츠베타에바, 에렌부르크 등이 있다.

젊은 스페인 시 전체가 프랑스 시로부터, 특히 기욤 아폴리네르로부터 발생한다.

파울 뇌호이스와 장 엡스탱의 현대 프랑스 시에 관한 두 권의 책이 나왔다. 전자는 시인들의 간략한 특징들에 관한 것이고, 후자는 시의 요소들에 대한 엄격한 학문적 객관적 분석의 시도다.

쥘 로망은 소위 '자유시'의 몇 가지 기본 법칙들의 연구에 바쳐진 새 책을 출간했다.

파리에는 러시아 좌파 시인들 모임 '시인원'(詩人院)이 존재한다. 이 모임은 프랑스인들, 특히 '다이다' 그룹과의 친밀한 관계를 후원한다.

즈다네비치는 파리에서 티플리스의 '41° '[19] 활동을 계속하고 있다.

파리에서는 러시아 시인 파르나흐[20]의 책 『곡예사가 기어오른다』가 나왔다.

짧은 말들의 리듬, 팔레트 판, 특히 재즈밴드＋러시아의 동방.

새 책들: 아세예프의 『강철 꾀꼬리』와 『폭탄』, 파스테르나크의 『누이 나의 삶』, 마야콥스키의 『사랑해』.

흘레브니코프는 책 『라진』을, 페트니코프는 『라도우스트』를 마쳤다.

선집(選集) 『리렌』이 나왔다. 모스크바에서는 첸트리푸가의 선집이 나오고 키예프에서는 『비르』가 나온다.

산문

프랑스 소설의 경향들:

1. 모험 소설: 앙드레 살몽, 마크 오를랭(「샛별 가장자리에서」), 폴 모랑

2. 순수하게 '영화적인' 소설―쥘 로망(『도노고 톤카』), 블레스 상드라르(『세상의 끝』)

3. 플롯이 없는 묘사적 소설: 마르셀 프루스트

4. 모험적이고 장황한 소설: 루이 아라공―다다이스트―(「아니셀」)

5. 사회 소설: 피에르 암페, 들레지 (「석유」).

6. 등장인물 없는 소설: 마르첼로 파브리.

7. 원시주의 소설: 프란츠 헬렌스 (『베이스-바시나-불루』―흑인 신神의 역사)

베를린에서는 페테르부르크의 『세라피온 형제들』[21]의 선집이 나온다 (슬로님스키, 그루즈데프, 폴론스카야 등).

빅토르 시클롭스키는 『양식 현상으로서의 플롯』을 출간하고, 『예브게니 오네긴과 무대상적 예술』을 쓰고 있다.

에렌부르크의 소설 『훌리오 후레니토』(영화+예비적 명상).

파피니의 신간―『그리스도의 삶』.

필냐크[22]의 소설 『벌거벗은 해』(가공되지 않은 재료의 커다란 잔여물).

'예술의 집'에서는―자먀찐[23]의 문화적인 (유럽적인) 노벨라.

저널들

프랑스.

『레스프리 누보』(Esprit Nouveau)―유럽 최고. 다수의 복제판을 가진 두꺼운 저널. 순수하게 미학적 조직으로부터 새로운 의식에 대한 범세계적 통보(通報)로 나아감. 편집자는 오장팡과 잔느레.

『아방튀르』(Avanture)―다다 주변의 저널.

『리테라튀르』(Littérature)―다다이스트들의 저널.

『이상적인 노트』(*Cahiers idéalistes*) ─ 과거 만장일치주의자들[24]의 그룹 (로망 등).

『글의 삶』(*La vie de Lettres*) ─ 시인 보뒨 편집하의 저널

『행동』(*Action*) ─ 외국 예술에 많은 지면을 할애. 펠리에의 편집

『시대평론』(*La revue d'Epoque*) ─ 마르셀 파브리 편집, 우파적 경향의 잡지.

벨기에

『잘 될 거야』(*Ça Ira*) 와 『뤼미에르』(*Lumière*) ─ 둘 다 안트베르펜에 있음. 전투적인 잡지들.

『자유 예술』(*L'art libre*) ─ 벨기에의 『클라르테』(*Clarté*). 만장일치주의자들.

『신호』(*Signaux*) ─ 헬렌스와 살몽의 잡지.

『선택』(*Sélection*) ─ 미학적 경향이 없지 않음.

스페인

『창작』(*Creation*) ─ 좋은 조직, 우이도브로 편집.

『울트라』(*Ultra*) ─ 극단주의자들(ultraists)의 조직(시적 그룹화)

유고슬라비아

『제니트』(*Зенит*) ─ 미치치 편집. 반동의 요람에서 좋은 충전지이다.

3. 회화, 조각, 건축

'순수주의'에 대해서

'모더니즘'을 할 필요는 없다. 즉, 새로운 사물들에 지나치게 매혹될 필요는 없다. 그 사물들은 오직 우리 감각과 사고에 영향을 미치는 한에서, 예술에 있어서만 의미를 갖는다. 미래주의, 즉 현대성의 진짜 의미를 이해하지 못하는 그러한 형식도 필요 없다. 공동 작업은 새로운 삶의 방식(byt)을 창조했다는 사실은 주목할 만하다. 우리 시대는 경제 원리에 부응한다. 이러한 정신 상태에 따라 변화한 것은 분명하다. 우리는 수공예품과 목공예품에서 연마된 금속으로 넘어왔고 이 진화에 대해서 생각해 볼 필요가 있는데, 이는 현대인의 행동이 감정에 따라 심도 있게 변화하는 정신적 훈련에 종속되어 있음을 이해하기 위해서이다. 오늘날에는 오직 명백한 사물들만이, 자기 존재에 집중하고 자기 목적에 부합하는 그런 것들만이 존재할 수 있다. 요즘 사람은 빠르게 상상하고, 정확하게 계산할 줄 안다. 그의 뇌 메커니즘은 정밀한 도구가 되었다. 사람은 감정도 조절 기관에 맡겨 버렸다. 자기에게 필요한 것을 파악하고, 순수하게 본능적 충동을 따라가지 않으며, 심지어 시를 쓸 때도 도구에 집중한다. 이 사건에 대해서 스스로 설명해야 한다. 그는 빠르게 생각하는 법을 배웠다. 그의 감각과 사고는 창작자를 필연적인 설명의 가교(架橋)에서 해방시키고 자기 의도를 명확하게 표현하는 부분을 형식적으로 강화하도록 독려하며, 민첩함과 통찰력으로 새로운 예술을 관찰하도록 한다. 다시 말해서, 새로운 인식은 일례로 주요한 지점을 따라 곡선을 재건하고 예술에서 불필요한 모든 전환을 거부할 수 있다. 하지만 이 주요한 점들은 매우 중요한 의미를 담고 있어 작가한테만 이해되는 단순한 기호로 남아 있지 않다. 점들은 불변하고, 필수 불가결한 매듭이 되

고 전략적 지점이 된다. 조형예술에서 특별한 조형적인 순간들이 심리적 효과를 자아낸다. 현대적인 삶을 수행하는 것은 변함없이 시선을 끌어당기고 이렇듯 광학을 결정짓는다. 광학은 현대적 특성을 갖고 있고 '본다'라고 하는 습관을 바꿀 정도로 강력한 영향력을 행사한다는 것을 보여줄 것이다. 예를 들어 르네상스 시기를 구텐베르크의 활자, 즉 양탄자 무늬로 정의할 수 있다면, 오늘날은 다르다. 도피지(塗被紙)에 인쇄하는 새로운 인쇄 기술은 죄가 없고, 우리 눈은 양탄자가 아니라 새롭게 명백하고 정밀한 기계장치를, 우리의 우월성을 증명하는 기계장치를 끊임없이 보고 있다. 결론적으로 현대의 광학은 새로운 사물들로 인해 도출된 결과이며, 우리 눈은 그림을 보면서 그림 때문에 자기 습관을 바꿀 필요가 없다.

■

이러한 상황에서 새로운 윤리학, 잘 만들기 위한 윤리학이 탄생하는데, 이는 곧 정확성과 확실성이다. 현대 예술 작품은 집중이다. 이 기준으로 회화를 둘러싼 투쟁을 정의할 수 있다. 예술은 반드시 새로운 인간들이 품고 다니는 시의 필요성에 답해야 한다. 아무도 부정하지 않을 것이다. 모든 사람들에게 시가 필요하고 예술은 시로 완성된다는 것을. 예술은 사회적으로 불가피한 것이며, 영혼의 양식이자 영혼을 충족시키는 것이라고 이해할 수 있다. 위대한 러시아공화국은 이를 알고 있다. 하지만 여기서 회화에서의 시에 대하여, 또는 도덕을 목표로 하는 예술에 대해서 더 말하지는 않을 것이다.

■

이러한 지침을 유념하고 순수 예술의 목표를 정의하면서, 온갖 작품이 존재할 수 있고 이 작품들은 순전히 기술적 수단을 통해 예술가가 관객들에게 감정을 전달할 수 있다는 사실을 우리는 잊지 않을 것이다.

우리는 생리학적 과제에 대해, 그림을 감정을 전달하는 기계로 만드는 수단에 대해, 그리고 회화에서 사용되는 생리적 특성이라는 수단에 대해서 연구할 필요가 있을 듯하다. 형태와 색을 연주할 때 나타나는 생리적 감각체계에 대한 영혼의 반응은 다음 연구 과제로 미뤄 둘 것이다. 예술의 영역에는 무엇이 있고 그 영역에 무엇을 건축할 수 있는가. 어떠한 광경이 자아내는 생리학적 감각은 만족스러운지 아닌지와 상관없이 즉각적인 감각이다. 감각은 무엇으로 이루어졌을까. 나는 빨간색을 본다. 그리고 확고하게 빨간색이라는 특성을 느낀다(녹색이 되는 것은 불가능하다). 지구의 모든 사람들이 다 똑같이 느끼지만, 이로 인해 즐겁거나 불쾌한 것은 아니다. 미학, 아니라면 미학에 종사하는 특정 수단을 확립하기 위해서 무엇에 의존해야 하는지를 구별하기 시작할 것이다. 이제 형태에 관한 것이다. 우리는 형태가 인간의 생리학적 기관에 보이는 반응을 연구했다. 아래 예시는 짧지만, 충분할 설명이 될 것이다.

만약에 지구의 모든 사람들, 유럽인들과 야만들 모두에게 공을, 당구공 모양의 공을 보여 준다면, 난 각 개인의 머릿속에 구의 형태를 닮은, 동일한 감각을 불러일으키는 것이다. 이는 최초의, 질적이고 지속적인 감정이다. 유럽인은 당구 경기를 상기하고, 그 경기가 주는 만족감 또는 불만족을 상기한다. 야만인은 어떤 연상도 이루지 못할 것이다. 신에 대한 생각을 할 지 모른다. 이렇듯 형태가 불러일으키는 정확하고 불변하는 감각이 있고 부차적이고 무한하며 다채로운 감각이 있다. 감각에 불변하고 일반적인, 내재적인 성격의 감각이 있다는 연구는 '아름다움'이라는 가치에 대한 판단에 개입하지 않고도 미학을 구성할 수 있게 해 준

다. 이렇듯 그림은 '감정을 위한 기계'이다.

첫 감각이 정확한 이유는 무엇일까.

왜냐하면 대상이 관객들에게 생리적으로, 자동적으로, 필연적으로 드는 느낌으로 정해지기 때문이다.

도식적 예시는 아래와 같다:

직선: 눈은 지속적인 움직임을 따라가야 한다. 피는 규칙적으로 흐르고 지속되는 노력, 안정 등등. 끊어진 선: 근육은 방향을 바꿀 때마다 격렬히 이완되었다가 수축하고, 피는 혈관에서 고동치고, 그 일격은 변하고, 파열, 옳지 않은 싸움, 쇠퇴. 원: 눈은 돌아간다. 연속성, 종결된 시작. 곡선: 편안케 하는 마사지.

여기서 다음과 같은 결론이 나온다.

1. 광경에서 받은 첫인상은 경험상 동일하다. 왜냐하면 우리 감각은 동일한 반작용에 의해 생기기 때문이다.

2. 만족과 불만족의 감각은 우리 개인의 취향과 문화 등등에 의해 결정된다.

3. 단순한 기하학적 형태가 유발하는 순수한 반응은 명령조로 우리가 어느 쪽으로 판단할지 이끈다.

4. 표현 수단으로서의 예술은 기하학과 이에 대한 반응을 기반으로 한다. 왜냐하면 자신을 위해 그림을 그린다는 것을 헛된 일이기 때문이다. 가능한 한 가장 보편적인 언어를 사용할 필요가 있다. 과학은 우리에게 일종의 생리학적 언어를 주었는데, 이 언어는 관객들에게 변치 않는 생리적 감각을 자아낸다. '순수주의'는 바로 여기에 기반한다.

∎

예술 작품의 질적 가치는 개념과 전달의 정확성에 의해 결정된다. 지금까지 우리는 예술의 수단에 대해서만 이야기했지, 목적에 대해서는 이야기하지 않았다. 모든 사고 체계는 그에 상응하는 표현 체계가 필요

하다. 그리스인들에게는 도리스 양식 또는 이오니아 양식이 있었다. 이는 건축 방식이 다른 것이 아니고 사고와 감각의 방식이 전혀 다른 것이다. 우리 시대에는 우리 시대만의 사고와 감각이 있지만, 아직 이를 표현하기 위한 조형 언어가 부족하다.

인간 정신이 갖는 가장 고차원적 기쁨 중 하나는 자연의 질서를 지각하고 이 사물들의 구조에 직접 참여한다고 느끼는 데 있다. 예술 작품이란 질서를 가져오는 것, 인간 질서의 걸작으로 보인다.

인간은 이 세상을 오로지 인간의 관점에서만 수용한다. 즉 세계는 마치 인간이 만들어 준 법에 복종하는 듯하다. 인간이 사물을 만들 때, 그는 자신이 '신'이 된 것처럼 행동한다.

법은 질서의 존재 확인일 뿐이다.

예술 작품의 생산은 고차원적인 감정, 물질적 질서라고 정의되는 것을 불러일으켜야 한다. 수학적 질서를 자아내는 수단은 바로 이미 언급한 바 있는 보편 법칙이다.

개인에 따라 감각의 가치는 다르며 감각에도 일종의 계층 구조가 있다. 그 계층의 최상단에는 예외적인 상태의 수학적 본성이 자리 잡고 있는데, 이는 위대한 보편 법칙을 수용할 때 명확해진다(수학적 서정시의 상황이라고 해도 상관없다). 예술 작품에는 결과를 미리 알 수 있는 수단이 있어야 한다. 이 수단을 정의하고자 우리가 노력한 바는 다음과 같다. 형태와 색은 측량 가능하다(조형적 언어를 창조할 수 있게 하는 속성). 그러나 일차적인 힘을 사용한다고 해서 관객들이 정교하게 계산된 수학적 질서의 세계를 경험하는 것은 아니다. 이차적 감각을 깨우기 위해서는 자연적 또는 인공적 형태와의 연상 작용이 필요했고 그 선택의 기준이 곧 완성도를 결정한다. 몇몇 영역에서는 이를 달성했다. (자연적 선발과 기계적 선발)

형태의 정화에서 시작한 순수주의는 대상을 모방하지는 않지만, 대상으로부터 발췌해 온 회화적 창작물을, 즉 유기적 특성이라는 주제를 보여 준다. 순수주의는 대상을 일반적이고 불변하는 형태로 물질화하고자 한다. 이는 보이는 대상을 그대로 복제한 것, 즉 가장 중요한 속성들을 전혀 담지 못하고 하나의 각도에서만 인식된 우연하고 불완전한 복사본이 아니다. 이 창작물은 서정적인 만큼 조형적인데, 말로 정의하기 어려운, 예술가가 세계의 체계와 일치시켜 우리를 감동시키는 사물들이 불러낸 서정성의 특별한 속성과 함께, 조형적 체계에서 사물의 기본 속성의 물리적 상태를 조직하는 창조물이다. 바로 이 서정성을 전달해야만 한다. 자연주의자는 감각은 대상이 아니라 자기 자신에게 있다는 사실을 망각한 채, 자신에게 감동을 주었던 대상을 복사만 하고 감각은 전달하지 않고서 의아해 한다. 순수주의의 문법은 구축 및 색상이라는 수단을 적용한 것, 회화적 공간 법칙을 적용한 것이다. 그림은 단일체다. 그림은 자신만의 수단으로 전 '세계'의 객관화를 달성해야만 하는 인공적 형성물이다. 이차적 질서의 반응만 일으키는 그러한 놀람의 감정에 기반한, 암시의 예술, 유행의 예술도 가능하다. 기본 요소를 사용하고 대상–주제(요소들)를 선택하고 회화적 공간의 법칙을 지휘하며, 순수주의는 불변의 조형적 토대 위에, 규약에서 해방된 토대 위에 건설되고 있으며, 무엇보다 감각과 이성의 보편적 속성으로 향하고 있다.

<div align="right">오장팡, 잔느레</div>

앙케트

『베시』는 다양한 사조의 예술가, 조각가, 건축가들에게 그들이 현대 예술의 상황

을 평가하는 답글을 요청하였다. 조각가 A. 아르히펜코[1]와 화가 후안 그리스[2]의 답변을 싣는다.

A. 아르히펜코의 답문

예술에 대하여 말하는 것은 귀중한 시간을 낭비하는 것이다. 그러나 이러한 손실을 피할 수 없는 때도 있다. *예술*이라는 주제는 *신*이라는 주제보다 복잡하다. 근본적으로 이 둘은 비물질적이고, 헤아릴 수 없다. 본질적으로 창작의 원천이 되는 잠재의식, 연상 작용, 어떤 법칙들에 기꺼이 복종하는 것은 우스울 뿐이다. 이러한 창작의 종류 중 하나가 예술이다.

법칙들은 경험에서 창조된다고 선언할 수 있다. 믿는 자들에게 복이 있으리라! 경험은 또한 법칙을 파괴한다고 나는 알고 있다. 내가 새로운 조형 수단을 발견했을 때마다, 그것은 내게 현대 미학에 응답하는 법칙처럼 보였고 이 법칙을 적용하자마자 일반적으로 다 그러하듯이 작품을 시리즈로 생산할 수 있는 심리적, 정신적 틀에 지나지 않는다는 확신을 갖게 되었다. 나는 여기에 만족하지 못한다.

창작은 작품을 생산하는 데에 있는 것이 아니라 끊임없이 새로운 조형적 수단들을 탐구하는 데 있다고 생각한다. 15년 전 모스크바에서 처음으로 내 작업에 대한 내 태도를 깨달았는데, 처음 작업을 시작할 때는 작품을 정말 사랑했지만, 완성하고 나면 작품이 싫어지곤 했다. 이러한 탐구 과정이 곧 나에게 예술의 본질적인 지점이 되었다. 재료들을 탐색하는 여정 속에서 나는 1908년 파리로 이주하였다.

이때는 입체주의가 태동하던 시기였다(미래주의는 조금 더 후에 나타났다). 나는 당시 형성되고 있던 입체주의 그룹에 합류하였고, 그들과 탐구 활동을 함께하였다. 이 그룹이야말로 모든 새로운 것들이 시작되는 중심 그룹이었다. 1912년 입체주의가 막다른 길에 도달했다는 것을 깨닫고 나는 다른 길을 찾아 그룹과 그룹의 원칙을 떠났다. 이 잡지의 설문 주제 때문에 동료들과 공유하고 싶었던 내 개인적인 탐구에 관

해 자세히 말할 수는 없어서 아쉽다.* 현대 예술에 대해서 말해야만 한
다는 것이 매우 유감스럽다. 하지만 다른 예술가들에 대해서 말해야만
한다면 어쩔 것인가.

피카소는 자주 '앵그르[3]의 스타일로'라는 서명을 남긴 자연주의 그림
들을 내놓는다. 미래주의자인 카라[4]와 세베리니[5] 등은 동적인 것을 망각
한 채 이탈리아 박물관 예술의 영향 속에서 작업하고, 다른 이들은 자연
으로 돌아왔다. 많은 예술가들은 여전히 타성에 젖어 작업을 한다. 무슨
일이 일어난 것이며, 이 사실은 무엇을 증명하는가?

두 개의 답은 있을 수 없다. 입체주의는 막다른 골목에 다다르고 미래
주의는 그들만의 긴장 상태로 인해 터져버렸다.

사령관들은 퇴각 중이다. 다음과 같이 상상해 보자. 당신들이 러시아
어를 완벽하게 하고 있는데 갑자기 우연한 사건으로 인해 다른 나라에
왔고, 멋진 당신 생각들은 모두 당신들과 주변 사람들에게 쓸모없어진
소리의 결합과 조합들로 표현되기에 다시 새로운 말의 A, B, C를 배워야
한다고 상상해 보라.

입체주의에 이와 유사한 일이 벌어졌고, 그 이전에는 미래주의에 그
런 일이 있었다.

모든 놀랄 만한 특성으로 인해 풍부한 조형적 언어를 갖고 있음에도
불구하고 더 이상 변화할 수 없고 A, B, C 부터 다시 시작해야 하는 새로
운 심리적 영역에 진입했다. 최근 3년간 나는 유럽의 여러 다양한 중심
지에서 살았고, 예술의 혁신가들과 교제하였다. 어제만 해도 법처럼 확
고하던 심리학적 원칙을 재평가하려는 경향이 도처에 보였다.

물론 예술이 과거의 형식들, 수명이 다한 형식들을 취하리라는 것은
상상도 할 수 없다. 이런 생각은 정체된 사회나 꿈꾸는 것으로, 이러한
환경에서 새로운 예술은 이스라엘 민족의 이집트 수난처럼 여겨졌다.

* [원주] 아르히펜코가 자기 기억을 공유할 수 있는 가능성을 기꺼이 제공할 것이다. 『베시』

재평가를 해 보면 주제에 더 가까워질 것이라는 점은 의심할 여지가 없다. 그러나 이는 조형적 특징이라는 측면에서 주제를 자세히 살펴보고 (주제 자체가 아니라) 그 특징을 고착화하려는 경향을 막지는 않을 것이다.

메커니즘의 정신, 즉 현대 과학에서 가장 특징적인 이 현상에 몰두하는 것이 어떤 결과를 가져올지 예견하기란 쉽지 않다. 여기서 의도치 않게 미래주의의 몇몇 요소들이 떠오를 수밖에 없다.

얼핏 보아서는 새로운 어떤 것도 발생하지 않고 어제 찾던 것과 똑같은 것을 찾는 것처럼 보인다.

그러나 실제로는 발생한다. 당신이 다른 나라로 이동하였을 때, 당신의 멋진 생각들을 다른 소리의 조합으로 표현해야 하는 것과 같은 일이 발생한다.

예술은 새로운 심리학적 물길로, 그 기슭에 새로운 형식이 있는 물길로 흘러 들어가야 한다. 이것이 나의 신념이며 이를 위해 나는 작업 중이다.

A. 아르히펜코　　　「앉아 있는 여성」　　　Архипенко

　　이제 좀 거리를 두고 더 넓은 시야를 확보하면, 과거의 탐구에서 가치 있는 것 혹은 잘못된 것을 확인할 수 있다.

　　지난 15년간 예술의 진화를 지켜보았던 사람이라면 입체주의와 미래주의라는 두 주요 흐름이 발전해 온 역사를 알고 있기에, 세부 사항까지 깊이 들어가는 것은 무의미하다.

　　이 두 사조는 크나큰 역할을 했고, 아카데미라는 늪 위에 단단한 기반을 세웠는데, 이 기반은 미래에 새로운 축조를 위한 기반으로 작용할 것이다. 여기서 이들의 역할은 끝났다. 이들 사조 자체의 향후 발전 가능성을 믿기는 확실히 어렵다.

　　미래주의는 예술가들로 하여금 사람과 그 외의 다른 대상들과 마찬가지로 기계장치의 아름다움을 깨닫게 했고 증기기관차, 항공기, 전기 등

도시들의 거대한 구조물을 가리켰다. 이로써 이들은 그 수명을 다했다.

입체주의는 예술가들에게 회화 작업을 하도록, 즉 대상이 아니라 그림을 그리도록 가르쳤고 이 분야에서 조화와 리듬감을 발전시켰지만, 참신함에도 불구하고 수 세기 동안 무기력하였던 것을 깨웠다. 조화와 리듬은 르네상스 시기 거장들에게만 해도 회화, 조각, 건축 작품의 기초였다.

입체주의는 그림을 사유하는 데에 있어서 새로운 질서를 창조했다고 말할 수 있다. 관객은 더 이상 홀린 듯이 바라보지 않는다. 관객은 묘사된 대상의 형태에서 연상되는 형태에 의해 윤곽이 잡힌 대상의 조형적 징후를 바탕으로 스스로 창조하고 생각하며 그림을 건설한다. 이때가 입체주의의 절정이었고 곧이어 파산했다. 이후에는 두 사조 모두에게서 벽지에나 적합한 단순한 기하학적 장식인 '아라베스크 모더니즘'이 시작되기 때문이다.

만일 역행하여 새로운 길을 택하지 않는다면, 입체주의가 수행한 모든 역할은 부르봉왕조(루이 시대) 시대나 로코코 시대의 소소한 양식이 했던 역할보다 더 큰 의미를 가지지는 못할 것이다.

글레이즈[6]와 같은 몇몇 예술가들은 종종 공동 창작의 불가피성을 역설했고 그 결과 입체주의와 미래주의가 탄생했다. 만약 신예들이 자신들을 따르고 그들이 하나의 부대처럼 새로운 예술과 미학을 움직이고 있다고 상상하는 사람들, 이러한 벼락 출세자들이 있다면, 그것은 무지와 동시대 사람들이 무엇을 하고 있는지에 대해서 인식이 부족하기 때문일 것이다.

이전 호에서 나는 한 조각가의 짧은 기사를 보게 되었는데, 그 조각가 자체가 피카소 그림에서 나왔고(「피에로」Pierrot, 1915), 그 기사에도 끼어 있었다.

만약 별도의 부대에 대해 이야기해야 한다면, 가장 먼저 언급해야 할 사람들은 마리네티[7], 보치오니[8], 피카소, 브라크, 레제, 글레이즈 이외에

두세 명 정도일 것이다. 이들의 이름은 이미 예술사에 기록되었고 이들은 이렇듯 공동 작업을 한 사람들이다. 이제 가치를 다시 평가해 보자.

탐구해 보자!

<div align="right">A. 아르헤펜코</div>

후안 그리스의 답변

내가 표현하는 현실 세계의 요소들은 나의 내면에 있는 것이고, 외부 세계의 이성적이거나 서술적인 요소들과 공통점은 전혀 없다.

각각의 모든 요소는 입체적 표현으로부터 정화된 채, 내 안에 이미 존재한다. 나는 구성적이고 평면적이며 지적인 요소로 사물을 표현하지 않는다. 이것이 사물을 묘사하는 것일 수는 있다. 나는 내 안에 자리 잡은 사물의 본질, 사물이 위치한 공간에 따라 특성을 수용하는 본질을 표현한다.

나의 미학적 기반으로 미루어 볼 때, 내 시스템은 연역적이다. 공통적인 본질에서 질적인 특수성으로 넘어오기 때문이다. 오직 나의 기법과 건축적 회화 방식만이 내면 속 사물을 그 본질적인 요소로 정의할 수 있게 한다. 이러한 해석 방식으로 난 사물과의 관계를 지속할 수 있었다. 이러한 기법을 통해 나의 외부에 있는 사물과도 상호 관계를 지속적으로 유지하고 있다.

내가 말한 모든 것은 단지 나의 작업에 대한 정의일 뿐 프로그램은 아니다. 나는 내가 할 수 있는 방식으로 작업하고 나의 개성은 오직 내가 개별적 특성대로 주변 환경에 반응한 것이기 때문이다.

<div align="right">후안 그리스</div>

파블로 피카소에 대해

투항한 예술의 영웅들은 피카소의 사례를 참고로 드는 것을 좋아한다. 머지않은 미래의 『베시』 호에는 우리 설문 조사에 대한 피카소의 답글이 게재될 예정이다. 지금은 독자들에게 다음과 같은 내용을 상기시키고자 한다.

1. 피카소는 1914∼1915년에도 앵그르 풍의 사실주의적 그림을 그렸다.

2. 피카소는 1920∼1922년에 고전적 입체주의에서 추상화된 사물로 이동하며 (이번 호에 실린 복제품을 통해 보이듯) 자신의 탐구를 이어 나간다.

3. 피카소는 이렇듯이 이론으로나 실제로나 어디에서도 어느 때에도 입체주의와 절연한 적이 없고, 입체주의를 지속하고 있다. 지금도 예전과 마찬가지로 그는 다양한 사물을 그린다. 그중에는 사실적인 것들도 있다.

4. 이것은 피카소에 대한 것이다. 이제는 투항자들에 대한 것이다. 페티시즘은 버릴 때가 되었다. 어떤 예술가든 능력은 훌륭할 수 있지만, 그들이 현대 예술의 흐름 전체를 정의하지는 않는다. 만일 피카소가 잡지 『불새』(*Жар-Птица*)의 편집자가 되고 『예술세계』(*Мир Искусства*)의 간사가 되었다면, 입체주의나 그 이후의 회화적 열망도 사그라들지 않았을지도 모른다.

옵토포네티카

우리 앞에 놓인 과제는 근본적 상태, 새로운 원시시대에 도달하는 것이다. 언어와 시각 요소들은 새로운 모습으로 다가온다. 오늘날 우리 상황에는 근본적으로 새로운 기호가 요구된다. 아직 우리는 언어와 시각의 서로 다른 요소들을 횡설수설 늘어놓을 뿐이지만, 한편으로 우리는 이미 추상에 도달했고, '예술을 위한 예술'이란 과도기를 이미 넘어섰다. 굳센 발걸음으로 우리는 합일에 점점 더 가까이 다가가고 있다. 우리는 소리와 빛의 진동에 결합된 형태를 부여했다. 우리는 애처롭게 우는 '과학적' 광학을 뒤로 하고, 빛과 소리의 합일을 본다. 타원형 눈의 도움을 받아 세상을 보는 것은 더 이상 창조적인 힘을 발휘하지 못하지만, 지금 우리가 인지하는 그 진동에서 새로운 광학이 탄생한다. 이는 기계적인

광학이 아니라, 빛의 움직임 그 자체의 본질인 광학이다.

우리는 과거라는 동화 속에도, 미래라는 동화 속에 사는 것이 아니다. 우리는 지금이라고 하는 살아 있는 발산물 속에서 살고 있다. 세상에 대한 연구가 삼차원으로만 제한된다고 믿는 것은 어리석다. 차원, 시공간의 차원은 역동성에서 드러나며, 육감은 영혼의 움직임이다. 이 여섯 번째 감각은 자기 화학적 에너지로 기계적 세계관의 간극을 좁힌다. 시공간에 대한 감각은 모든 다른 감각의 공배수이다. 더 이상 과거에 속하지 않고 가장 작은 단위인 원자로 가동되지 않는 새로운 기관은 어디 있는가. 부동의 공간 세계를 움직이는 *시공간 세계*로 변화하는 것을 이해하는 그 새로운 장기는 어디 있는가.

우리는 우리 감각에 대해서, *시공간*에 대해서 무엇을 알고 있을까. 우리는 이제까지 우리 안구 깊은 곳에 맺힌, 좌우 반전된 외부 세계의 상이 똑바로 보인다는 사실 즉, 위에 있는 것은 실제 위의 것으로, 밑에 있는 것은 아래로 받아들인다는 것을 아직까지도 충분히 설명하지 못한다. 이렇듯 덜 특화된 연구 방법을 사용하기 전까지는 충분한 설명을 찾지 못할 것이다. 고대 과학에 따르면, 빛과 소리는 결합된 현상이다. 가장 최신 기술은 이 시각이 옳았음을 증명한다. 바로 음악의 *인화*(印畫)와 옵토폰(청광기, *聽光器*), 생명체의 공간적 감각에 대한 연구가 그렇다. 이러한 경험에 대해서 면밀하게 연구하면서 우리가 들을 수 있는 소리와 볼 수 있는 색의 범위를 넘어서는 두 가지 발산물 사이에 연결점과 통로가 있다는 결론을 내리게 된다. 음악 소리는 1초에 32번 진동하는 저음에서 4만 1천 번 진동하는 고음을 아우르는 한편, 빛은 우리가 볼 수 있는 규모이다. 빨강, 주황, 노랑, 초록, 파랑, 보라색은 가장 늦다. 빨강은 1초에 4천 조 진동하고, 보라에서는 2천 조까지 진동한다. 그러나 적외선 반대편의 진동 수가 감소할 때 곧 빛의 진동이 소리의, 음향의 진동으로 변환될 수 있어야 하는데, 이는 소리를 인화하는 노래하는 호광등(弧光燈)이 입증한다. 호광등의 회로 내부에 전화기를 설치하면 수

화기에 전해지는 음파에 의해 빛의 호(弧)는 소리 진동에 상응하여 변형된다. 즉, 빛의 광선은 음파로 인해 형태가 바뀐다. 이러한 방식으로 호광등은 대화나 노래 등 수화기로 전달되는 온갖 소리 현상을 명확하고 크게 전달한다.*

만약에 소리로 변환되는 빛의 호에 셀레늄 광전기를 놓아두면, 빛의 강도에 부응하여 다른 전기 저항을 일으킨다. 그러면 광선은 유도전류를 생산하고 셀레늄 광전기 뒤에 놓인 필름은 움직이며 소리를 촬영하며, 이는 다양한 색과 넓이, 명암의 선을 그린다. 그리고 이 선들은 역으로 다시 소리로 전환될 수도 있다.

셀레늄 광전기를 사용하면, 옵토폰은 빛이 유도한 이미지로 변화하고 전화기 흐름을 사용하면 소리로 변한다. 이러한 방법으로 수용기에 이미지로 *제시되는 것*은 중간 장치에서는 소리로 나타난다. 만약 시작 지점에서 살아 있는 빛을 수용하면, 그러면 전화기에는 일련의 소리로 나타나고 그 반대도 마찬가지이다. 일련의 광학 현상은 교향곡이 되고 교향곡은 생생한 파노라마로 보인다. 적합한 장비가 갖춰져 있다면, 옵토폰은 온갖 광학 현상을 그에 걸맞은 소리 현상으로 전환할 수 있을 것이다. 다시 말해서 옵토폰은 빛과 소리 진동의 차이를 변환시킬 수 있다. 이러한 현상으로 미루어보았을 때, 인간이 공간에서 느끼는 방향성은 어떻게 되는가. 다음 실험을 통해 분석해 보자.

아직까지 베네치아의 산마르코 광장과 같이 넓은 평지에서 눈을 감고 반대편에 도달하는 데 성공한 사람은 없다. 비슷한 경험을 한 사람들은 항상 15에서 20미터를 걷다 보면 오른쪽 또는 왼쪽으로 돌게 되는데, 결

* [원주] 1903년 베를린에서 룸포드가 소리를 촬영하기 위해 노래하고 말하는 호광등을 사용했다. 호광등은 우체국 박물관에 12시간 동안 매일 전시되고 있다. 박물관에 있는 표본은 구식 구조를 갖고 있다. (확성 전달 장치가 달린) 가장 최신 전화기를 사용하고 좀 더 완벽한 발동 장치가 있다면, 어떤 도시에서든지 모든 호광등이 텍스트를 말하고 노래할 수 있을 것이다.

국 반원을 그리면서 애초에 목표했던 곳과는 멀리 떨어진 광장의 측면에 도달하게 된다. 추가 실험을 통해 공간에 대한 인식은 귀의 달팽이관에서 비롯되며, 따라서 눈을 가려도 소리 신호를 받아 목표 지점까지 안내를 받으면 산마르코 광장에서의 실험이 성공할 수 있다는 결론을 내렸다. 공간을 지각하는 공간 분석 담당 기관을 확인하기 위해서는 기니피그 네 마리를 데리고 다음과 같은 실험을 했다. 한 마리는 왼쪽 달팽이관을, 다른 한 마리는 오른쪽, 세 번째는 모두, 그리고 마지막 한 마리는 아무것도 제거하지 않았다. 그런 다음에 네 마리를 통에 넣고 먹이를 줘봤다. 그리고 통을 오른쪽으로 빠르게 회전시켜 보았다. 이 실험에서 달팽이관을 제거당하지 않은 기니피그와 왼쪽 달팽이관을 제거한 기니피그는 먹는 것을 중단했고, 이에 반해 다른 두 마리는 평온하게 먹던 일을 계속했다. 통을 반대쪽으로 돌리면, 오른쪽 귀를 수술받은 기니피그가 먹는 것을 멈췄고, 왼쪽 귀를 수술받은 기니피그는 어떤 동요도 보이지 않았다. 오른쪽으로 돌렸을 때나 왼쪽으로 돌렸을 때나 동일했다. 오직 두 달팽이관을 모두 제거한 기니피그는 두 경우 모두 평온했으며, 수술받지 않은 정상 기니피그는 통의 움직임에 민감하게 반응하며 먹는 것을 그만두었다. 이로써 공간 지각은 달팽이관에 있으며, 적어도 청각과 시각의 자극이 다다르는 곳이자 촉각 자극이 방출되는 곳이기도 한 중앙 기관, 즉 뇌에 잘 알려진 그 위치에 시작점이 있어야 함을 확신하게 되었다. 여기서 우리는 시각적 감각과 청각적 감각을 변환해 주는 기관을 가정해야 한다. 이 변환기는 우리가 공간을 지각할 때 옵토폰 기능을 통해 눈 안쪽에 거꾸로 맺힌, 외부 세계의 광학적 이미지를 수정하는 기능을 한다. 눈과 귀의 관계에 대해서 미리 고려해 봤다면, 광학과 음향학이 두 개의 다른 특별한 학문처럼 연구되고 발전되지 않았다면, 중앙 기관 즉, 변환기 역할을 하는 뇌의 그 부분은 좀 더 일찍 발견됐을 것이다. 왜냐하면 다른 많은 생명체는 시각과 청각 기관이 분리되어 있지 않다. 예를 들어 벌은 두 기관이 합쳐진, 놀라운 옵토폰을 갖고 있다. 이

제까지 위대할 정도로 정확하고 균등한 육각형 벌집을 건축하는 벌들의 수학적 감각에 대한 글은 있었지만, 동시에 그들의 지능에 대해서는 의심이 많았다. 주의 깊게 살펴본다면 이러한 의심은 합리적이지 않다. 벌은 다량의 관으로 이루어진 눈 덕분에, 하나의 수정체만으로 이루어진 우리 눈으로는 인지 불가능한 광학적 현상을 지각할 수 있다. 첫째, 햇볕이 내리쬐는 야외 공간에서 벌 눈 속의 몇몇 시신경은 태양을 똑바로 지속적으로 쳐다보면서 아마도 자외선이나 적외선, 그리고 우리가 아직 모르는 옥타브의 가시광선도 볼 수 있을 것이다. 다른 한편으로 그 눈은 다른 기능도 수행한다. 바로 청각 기관의 역할도 하고 있다. 벌집을 건설하는 동안, 벌들은 거꾸로 매달린 채 건축 중인 벌집 깊숙한 곳으로 들어가 날개를 움직여 특정 소리를 낸다. 벌은 그 소리의 특정 진동을 조정할 수 있다는 가설, 그리고 내부 음향 법칙에 따른 소리 공간인 밀랍 벌집을 건축하는 데 있어서, 특정 높이와 강도를 가진 그 진동음이 청광적으로 정확한 건축을 가능하게 한다는 가설보다 확실한 설명이 있을까. 비행에서 되돌아오던 벌이 방향을 잡고자 일정 기간 동안 벌집 입구에서 좀 떨어진 공중에 멈춰 서서 날개로 내는 소리를 키우고 비행 속도를 늦추는 장면을 보면, 벌이 음향학적 방법으로 벌집 입구에서 필히 발생하는 공명을 찾아내는 것을 알 수 있다. 만약 눈이 옵토폰과 같은 눈이 아니라 소위 일반적인 눈이었다면, 벌은 아무 도움도 없이 벌집에 날아 들어갈 수는 없을 것이다. 이어서 만약에 벌 떼가 없을 때 벌집을 예전 위치에서 1미터 정도 오른쪽으로 옮겨 놓으면, 돌아온 벌들은 이제까지 방향 잡기 지점이 되었던 그 자리에 다시 서서 공명이 없음을 확인하고, 벌집 입구가 위치했던 장소와 옮겨진 장소 사이에 기하학적으로 중간 지점에 도달할 때까지 날아다닌다. 왜 벌들이 복잡한 수학적 규칙에 맞춰 움직이는지, 그들 신체 기관이 주는 가능성에 반하여 움직이는지는 이해할 수 없을 것이다. 만약에 소위 눈이 진짜로 눈이었다면, 이동한 벌집을 찾는 데 문제가 없었을 것이다. 하지만 눈은 눈과는 다른

옵토폰이기에, 오직 음향학적-광학적 방법으로만 방향 찾기가 가능하며, 이러한 관점으로 볼 때 벌은 매우 지능적이다. 때때로 자기 신체 기관의 상관성을 이해하지 못하고 인위적인 노력을 통해 이를 설명하고자 하는 인간보다 똑똑하다. 인간을 둘러싼 그 캄캄한 미지의 세계를 더 어둡게 하고 있다. 우리는 *시공간 지각*을 확장하기 위해서 기술적으로 완벽한 옵토폰을 지향하고자 노력해야 한다. 왜냐하면 회화와 음악의 센티멘탈한 구식 표현과 어떠한 연관성도 가질 수 없고 원하지도 않기 때문이다.

라울 하우스만[9]

베를린 전시회

베를린에는 상점, 살롱, 회화상, 아틀리에가 많다. 곳곳에서 예술이 전시된다. 전시회도 열린다. 가족들이 다녀간다. 그리고 하얀 흑인들도 한두 명 정도가 온다.

슈투름(Der Sturm, 폭풍우)[10]에서 현대적인 것을 발견하리라 생각할 수도 있다. 그러나 이 기선은 당장이라도 허물어질 듯한 작은 나룻배가 되어 버렸다. 최근 그곳에서는 헝가리인들을 볼 수 있었다. 혁명을 통해 러시아와 형제 관계를 맺은 후, 그들은 우리 영향을 받아 풍요로운 예술 세계를 일궈냈다. 모호이-너지[11]는 독일의 표현주의를 극복했고 질서를 지향한다. 독일의 문어 같은 비대상성의 배경 속에서 모호이와 페리[12]의 명확한 기하학적 사고방식은 희망적이다. 그들은 캔버스 위 구성에서 공간 및 물질에서의 구성으로 옮겨간다.

바우마이스터(Baumeister)[13]가 제시한 일련의 캔버스에는 형이상학적 영혼이 '내용'을 위해 잘 만들어진 현대적인 몸에 들어가 아폴론 같은 조화로운 비율을 가진 마네킹 형상으로 제시된다.

형이상학이 없는 프랑스인들. *레제*. 입체주의의 고전적 시기의 큰 캔버스와 새로운 1920년(「도시」La Ville는 『베시』 1~2권에 재현되었다). 처음에는 회화라는 풍부하고 비옥한 갈색의 토양이 있다. 당시 입체주의

는 태어난 지 얼마 안 된 사생아 같았지만, 근시안을 가진 사람들은 그 입체주의에서 이미 아버지 루브르의 특징들을 알아보기 시작한다. 새로운 캔버스 문화는 이미 박물관의 산물이 아니었다. 이것은 오늘날 거리에 있는 갤러리의 그림에서 나온 것으로, 흰색 글자를 붙여 놓은 검은 유리 간판과 석판화 포스터 염료의 밀도와 소리이다. 아닐린 니스를 칠한 전기 램프들의 색도 마찬가지다.

이제 『슈투름』에는 쿠르트 슈비터즈[14]와 L. 코진체바-에렌부르크[15]가 있다. 슈비터즈는 문학가의 두뇌를 가졌지만, 동시에 색을 보는 눈과 재료를 다룰 줄 아는 손재주를 가졌다. 이들이 합쳐져 얽히고 설킨 사물을 선사한다. 다양한 재료를 붙여 만들어진 그림들은 눈을 만족시킨다. 그러나 슈비터즈는 자기 과거를 벗어나지는 않았다.

『슈투름』에서는 프랑스인들과 독일인들의 두 회화 문화를 볼 수 있다. 프랑스인들에게 붓은 바이올린 활이다. 활로 물감과 캔버스에서 소리를 뽑아 화폭에 밑그림을 그린다. 독일인들에게는 펜이 있다. 펜으로 생각을 적어 두고 캔버스를 골고루 바른다. 이제 러시아의 회화 문화가 나타나기 시작한다. 러시아 회화는 캔버스나 판의 재료를 물감이라는 재료로 덮어 버린다. 러시아 회화는 표면을 잘 색칠한다.

『슈투름』을 통해 독일로 소개된 아르히펜코는 지금 이미 '구를리트'(Fritz Gurlitt Gallery)[16]에 입장했다. 만일 이것이 조각가의 인기를 보여주는 것이라면, 다른 한편으로는 현대성을 놓칠까 봐 두려워하기 시작한 유미주의자들, 상인들, 비평가들이 안달복달하기 때문이다. (그리고 이 모든 것은 세 번째 종소리 이후에 온다.) 아르히펜코는 스스로 결론을 내린다. 현대성은 재료와 부조(浮彫)를 통해 회화에서 사라진다. 아르히펜코는 부조 작품을 채색하며 조형성을 다시 회화로 끌어들인다. 외면적 아름다움을 성취한다. 바로 부조와 역(逆)부조로부터 주어진 형식은 절대적인 성과다. 하지만 왜 이 형식은 타나그라의 소입상(小立像)[17]에도 나타나는가? 아르히펜코가 이 시기에 러시아 밖에 있었던 점

은 안타깝다. 이 중요한 거장이 우리 조각가들이 한때 고민했던 큰 과제와 우리 전 예술가들의 삶의 템포와 함께했다면, 그는 의미 있는 성취를 이룩했을지 모른다. 지금 그의 사물은 금박이 입혀진 채 살롱에 머물고 있다.

칸딘스키는 '발러슈타인'(Wallerstein)에서 새로운 작업을 전시한다. 제목들이 새롭다. 예전처럼 「구성」(Composition)이 아니라 「검은 배경의 원들」(Круги на черном), 「하늘색 선분」(Голубой сегмент), 「붉은 타원」(Красный овал), 「정사각형들이 있는」(С квадратными формами)처럼 더 명확하다. 나머지 작품들은 예전과 같다. 사실 선명한 기하학적 형태는 캔버스의 사각형을 벗어나 달리는 식물처럼 고정된다. 그러나 형태는 색에 의해 분산되어 무질서한 것들을 제어하지 못한다. 칸딘스키는 러시아에서처럼 캔버스와 색칠의 관계성을 성실하게 이행하고 있다. 그러나 이전과 마찬가지로 통일성도, 명료성도, 사물도 없다.

옐

4 극장과 서커스

프랑스의 극장

전쟁 이후 프랑스 극장에서는 느린 혁명이 일어나고 있다. 혁명은 아마도 느린 속도로 갈 수밖에 없는데, 대중들이 전쟁 이전의 극장에 대해서 매우 냉담했기 때문이다. 대중의 취향은 며칠 사이에, 심지어 두 해가 지나도 바로 바뀌지는 않지만 그럼에도 진보해 나가는 것은 눈에 보인다. 진정한 극예술 연극들은 전쟁 전까지 겨우 수백 편이었고 수십 명의 관객들 정도만 자주 방문하곤 했다. 연극 '전문가들'은 이제 오천 명이 된다. 이들은 매일 저녁 극장과 뮤직홀, 영화관으로 향하는 파리 시민들 중 가장 적은 비율을 차지하지만, 여기서 핵심은 이들이 가장 중요한 사람들이라는 점이다. '불바르 극장'[1]으로 불리는 극장들은 상연 목록을 바꾸지 않았다. 전후 기간 목록에는 종종 변동이 있었고 종종 연극을 취소하기도 했다. 그러나 수요가 없었기에 작품 제작을 그만두었던 옛 작가들이 조금씩 다시 작업에 착수했다. 바타유[2], 트리스탄 베르나르[3] 등등의 희곡 작품이 나타났다. 오랜 이름들 사이에 새로운 이름들이 점점 더 많이 보이지만 이전 세대들이 주류가 되어 장르를 유지해 나간다. 오래된 말들은 피로감이 쌓였고 대체로 젊은 말들은 서둘러 그 공석을 메우지 못하니, 전체적인 작품 생산력이 하락한다.

과실 속의 벌레. 더 좋다. 그러나 세계의 가장 똑똑하고 훌륭한 사람들이 경영하는 불바르 극장은 왜 죽어가는가? 극예술 때문인가? 그렇지 않다. 아마도 현재 대중의 사랑을 받고 있는 영화관과 뮤직홀 때문일 것이다. 영화예술은 연극보다 훨씬 더 생생한 경험을 제공한다. 하룻저녁 동안 그것은 웃음, 눈물, 풍경, 기록 영화들, 현대성, 과학을 가져다준다. 멜로드라마를 좋아하는 사람들은 그곳에서 자신이 가장 사랑하는 감정을 체험할 수 있고 좋아하지 않는 사람들을 위해서는 몇몇 흥미 위주 영

화나 코믹 영화가 있다. 이제 영화는 예술이고, 뿐만 아니라 가장 현대적인 예술, 즉 현대의 삶의 리듬과 가장 밀접하게 연관되어 있다.

뮤직홀에 관해서도 말하자면, 뮤직홀은 확실히 새로운 요소들을 극장에 선사할 것이다. 새로운 프랑스 극장은 어떠한 모습을 할까? 사회적인 극장이 될까? 그렇게 생각하지 않는다. 프랑스인들 대부분은 정치적 감정에 너무 익숙하고 백 년 전부터 그 감정을 표출해 왔는데, 너무 가볍지 않은 방식으로 그 감정을 표현하기란 어렵다. 지식인들의 극장은 이미 지적했듯이 5막 동안 철학책 한쪽이면 설명 가능할 내용을 담고 있고 게다가 프랑스인들은 공통 화제를 관념의 형태로 전달받고 싶어 하지 않는다. 이때 뮤직홀은 점점 더 다채로운 모든 시각 자료들을, 점점 더 다양한 형상과 의미를 담아 환상적인 자료들을 선사한다.

현재 파리에서 통용되고 있는 의미의 뮤직홀은 극장을 몽환극의 길로 이끌고 있다. 뮤직홀은 극장으로부터 개별적인 모험 서사를 빼앗아 많은 극중 인물들이 나오는 큰 드라마로 만들었다. 아직 그 영향력은 풍요로워진 기술과 장식의 도식화 정도에서만 나타난다.

전쟁 이후 자리를 잡은 새로운 작가들의 수는 매우 적다. 해당 작가들이 없기 때문이 아니라 대부분 자신들을 드러내기가 쉽지 않기 때문이다.

'외브르' 극장에서는 「오쟁이 진 대단한 남편」이 상연되었다. 이것은 비극적인 익살극으로 대규모 극이고 참을 수 없는 극이다. 잠재의식이 사람 전체를 거의 삼켜 버리고 사람을 그저 거대하고 배가되고 끔찍한 어떤 것으로 격하시킨다.

샤를 르노르망[4]은 몇 편의 희곡을 썼다. 시간은 단지 환상이다. 또한 심리의 투쟁이다. 하나의 온전한 철학 체계가 발전하고, '마음의 병'이 자라나서 논리적인 결말에 이른다. 뤼네 포[5]가 발굴한 장 사르몽[6]은 스무 살이 채 되지 않았는데, 그의 희곡 중 하나는 「종이 왕관과 그림자 낚시꾼」(La couronne de carton, le pêcheur d'ombres)이라는 프랑스 희극이었

다. 이것 또한 심리적 연극에 가까웠으나, 독특한 감정이 연극에 섞여 있다.

보통의 극장들 외에 진정한 예술의 극장들은 종종 매우 어려운 조건 속에서 살아가고 작업한다. 뷰콜롱비에 극장에서는 자크 코포[7]가 천진하며 엄격한 작품-사물인 쥘 로맹[8]의 「크로메드 영감」(Cromedeyre-le-Vieil)을 창조하였으나, 고전을 새롭게 전달하는 방식을 찾는 데에 한계가 있었다. 극장 '예술과 연기'(Art et Action)는 작은 규모의 다락방 극장을 만들었고 모든 기술적인 설비들을 멋지게 설치했다. 동시적이고 미래주의적인 희곡들, 새롭고 용감한 작품-사물들을 상연했다. 그러나 우리에게 대규모 극장이 있는가? 샹젤리제 극장이 아직 그 역할을 하고 있다. 이 극장에는 프랑스에서 최고가 되기 위해 필요한 것이 모두 있다. 레제가 무대 장식을 담당한 연극 무대가 이 극장에서 성공을 거두었고 스웨두아 발레단의 메테를링크[9]의 무대 「펠레아스와 멜리장드」(Pelléas et Mélisande)도 있었다.

<div style="text-align:right">페르낭 디부아르</div>

페르낭 디부아르의 교훈적인 기사들로부터 프랑스 극장 상황이 정말 심각하다는 것을 알 수 있다. '박쥐'(*Летучая мышь*)[10]가 파리에서 혁명적이었다는 점을 생각해 보면 놀랄 일이 아니다!

<div style="text-align:right">『베시』</div>

모스크바 극장 소식

카메르니 극장은 타이로프의 「페드라」(Федра)를 공연했다. 세트와 의상은 베스닌. 소콜로프는 호프만 동화를 작업하고 있다.

포레게르는 이동 풍자극장 감독이다. '출판의 집'(Дом печати)에서 공연하는 것을 선호한다.

바흐탄고프 예술극장의 세 번째 스튜디오는 「투란도트 공주」(Принцесса Турандот)를 공연했다.

메이에르홀드는 「오쟁이 진 대단한 남편」을 공연했고 큰 성공을 거두었다. (이 희곡에 관해서는 『베시』 1~2권을 보라.)

페르디난도프는 극장을 개업했는데, '경험으로 미루어 보아 영웅극'을 주로 올릴 것이다. 세르세네비치의 희곡 「뇌우」(Гроза)를 공연했다.

아동극장

국립아동극장(파스카르)은 「톰 소여」(Том Сойер, 알렉세예프-메스히예프)를 공연했다. 「꾀꼬리」(Соловей)의 생생한 화면과 미학이 지나간 이후에 막이 시작된다. 네프(НЭП) 시기" 극장은 입장료를 받지 않았다. 감독은 베를린에 와 있다. 독일 무대 설치 기술을 가르치는 중이다. 아동만을 위한 특별 극장이 아직까지 없는 유럽인들은 한 수 배울지도 모른다.

신문

페테르부르크에는 두 종류의 극장 전문 신문이 발행된다. 『예술의 삶』(Жизнь Искусства)과 『극장과 예술 소식』(Вестник Театра и Искусств)이다. 출판자 중에는 에브레이노프와 라들로프 등이 있다.

메이에르홀트는 『암풀라』(Ампула, 고대 로마 제기祭器)라는 책을 출간했다.

크레이그는 현대 극장에 대한 자신의 견해를 일련의 논문으로 출간했다. 미국 저널 『브룸』(Broom)에 실렸다.

베를린에서 엑스테르의 극장 디자인이 앨범으로 출간되었다.

5 키네마-
토 그라프

역동적인 회화
(추상적인 영화)

절대적인 회화는 순수성과 독립성의 측면에서 이전 시대의 예술과 본질적으로 다르다. 신화는 멸종했다. 종교적인 내용도 사라졌다. 종교와 컬트에 묶여 있던 시간은 우주 의식의 시대로 교체되었다. 사물들과 가치에 대한 새로운 토대가 확립되고 있다. 이른바 실재성은 오직 전통에 의해서만 확실해지는데, 이는 새롭게 창조된 실재성을 위하여 버려야 한다.

새로운 것을 창조하는 사람들로 비킹 에겔링과 그의 동료인 한스 리히터[1]를 언급하지 않을 수 없다. 이들의 작업은 세기의 의지에 논리적인 표현을 부여하고자 한 필연적인 결과이다. 여기에서 우리 시대의 지식 수준에 부합하는 보편적인 형식의 언어라는 문제가 해결되기 시작한다.

에겔링의 주요 업적은 순수 회화에서 시간의 문제를 해결했다는 데에 있다. 그는 예술의 근원적인 요소들의 영역을 탐구하며, 새로운 미학적 입장으로, 그리고 역동적인 회화로 나아갔다.

지금까지 순차성과 움직임과 같은 눈을 위한 명료한 언어는 없었다. 시간에 따라 형태가 전개된다. 공간과 시간의 상호작용은 새로운 대비를 창조한다.

조형예술에서 *시간*을 어떻게 표현하느냐의 문제는 많은 거장들도 천착한 문제이고 얼마 전까지 이탈리아 미래주의자들도 이 문제에 각별한 노력을 기울였다. 그러나 항상 움직임을 부여하는 경험은 부적절한

대상에서 이루어졌다. 화포에 그리는 그림이나 틀에 메워진 조각의 정적임을 역동적이고 활동적이게 만들 수는 없다. 움직임이라는 표면적인 사건 중 하나를 어떻게 시각화할 것인가 탐구해 왔다. 동적인 회화는 기계의 움직임이 주는 피상적인 인상에서 나오는 것이 아니라, 내부로부터, 즉 그것의 본질을 인식하는 데에서 나온다. 이제 움직임의 문제는 가장 급진적인 형태로, 영화라는 새로운 수단을 적용함으로써 해결되었다. 새로운 표현 수단은 회화를 위한 기반(Generalbaß, 통주저음通奏低音)을 만들었다. 이는 괴테도 고민했던 것으로, 새로운 수단은 예술에 예상치 못한 미래를 선사한다.

다음 페이지에 재현된 도안은 전개되는 움직임의 주요 순간을 묘사하고 있는데, 이 장면이 움직인다고 상상해야 한다. 이는 영화의 필름에서 실현되어야 하는데, 이미 어느 정도 실현되었다. 움직임 자체는 극적으로 발전하며 추상적인 형식들의 언어로 표현된다. 움직임은 우리의 귀가 이미 지각하는 법을 배운 음악적 현상과 유사하다. 추상적인 형태들은 음악의 음들처럼 자연을 묘사하거나 모방하지 않는다. 자기 자신 안에서 긴장과 하락을 찾는다. 각 시기를 거치면서 기본적 형태들은 복잡한 역동적 리듬의 상태로까지 발전한다. 크기, 위치, 양, 관계는 문구의 구조에 따라 바뀐다. 긴장 상태도 변화한다. 속도는 형태 자체의 복합체에 상응하여 변화한다. 짧은 간격과 긴 간격이 번갈아 나타난다. 한 시기와의 관계는 전체 그림과의 관계와 상응한다. 기본 원리는 전체를 체계화한다. 확장의 원리. 개별 형식들은 이 원리를 실현시키면서 논리적인 정당성을 확보한다.

수평 및 수직으로 확장되는 구성은 네 시기로 나뉜다. 이 시기 중 첫 번째는 여기 (해당 도안에) 재현된 것으로 두 단계로 분열된다. 첫 번째는 수직 형태 그룹에 기반한다. 두 번째 시기는 변형된 기본적 모티프가 수평적으로 증식하는 데 기반하고 있다. 역시 수평적 구성들에 기반한 세 번째 시기에는 기본적인 모티프들이 두 번째 시기와 달리 좀 더 밀집

되어 있다. 강조점은 이미 그 중심에 있는 것이 아니라 외부에 있다. 네
번째 시기는 첫 번째 시기의 변주로 역으로 이루어지며, 짧고 강화된 외
부로의 움직임으로 끝맺는다.

비킹 에겔링(Viking Eggeling). 영화적 구성

한스 리히터. 영화적 구성의 개별 순간들

첫 번째 시기의 첫 단계가 시작할 때에는 어두운 평면에 수직 형태의 기본 모티프가 딸림음처럼 나타났는데, 이는 템포를 부여한다. 처음에는 희미한 조명을 받다가 이후에는 빛을 내는 힘으로 변화한다. 동시에 수직적인 모티프의 기단 부분에 수평적인 형상이 나타나는데, 이는 빛의 힘과 대조를 이룬다. 동시에 위에서부터 아래로 달려가는 스타카토 형태의 모티프가 형성된다. 두 번째 기초적인 모티프는 해당 놀이가 다음 단계로 발전해 나가는 것을 보여 준다. 세 번째 상태에서 기단 부분의 모티프가 훨씬 더 발전되고 수평적인 것 이외에 수직적인 움직임이 시작된다. 네 번째에는 스타카토 형태의 모티프 일부분이 위로 발전해 간다.

마지막에 재현된 이미지는 가장 큰 발전의 개별 순간을 보여 준다. 수직적인 기본 모티프는 페르마타처럼 반대 위치에서 전 구간을 마친다.

이 시기의 첫 번째 단계 부분은 이미 영화로 나왔다. 형식의 유희를 전달하고 의도했던 율동 체계에 도달하기 위해 약 오천 회 넘게 촬영을 해야 했다.

촬영은 '트릭' 작업대의 도움을 받아 특별한 구성 체계인 총악보에서 나왔다. 사진기는 탁자 위에 놓여 있는데, 그 탁자 위에는 일부분은 그

림으로 된, 그리고 일부분은 전류 저항 또는 대상 체계에 따라 변화하는 도형들이 놓여 있다.

창조적으로 활용하여 목표를 달성할 경우, 영화가 많은 변화를 가지고 올 것은 자명하다. 그러나 형태 자체를 단순히 번갈아 배열하는 것은 의미가 없다. 물론 통일된 의의와 의미의 요소들을 창조하는 것은 필수적이다. 이것이 없다면, 매혹적인 유희 정도는 될 수 있으나, 결코 언어는 발생하지 않는다.

루드비히 힐버자이머

루이 델릭의 포토제니에 대한 의견

사진 촬영에 부적합한 얼굴이란 없다. '아름다운 여배우들'을 고르는 것은 잘못된 생각이다. 감독이 작업해야 할 대상은 빛과 주위 환경이다. 포토제니는 사진이 아니다. 부조나 '렘브란트 주의'에 몰두하면 영화가 아니라 사진 앨범을 창조하는 것일 뿐이다.

사진사들은 사진으로부터 물려받은 죽은 원칙에서 벗어나야 한다. 사진기 앞에 흰 것을 활용할 수 있고 활용해야 한다.

눈으로는 수평선이나 가까운 해안에 종루가 똑바로 서 있는지도 확신하지 못하는 일이 자주 있다. 영화는 넓은 전경을 건설해야 한다.

명암을 사용한 유희는 이제 버릴 때가 되었다. 화재, 입맞춤, 폭풍, 질주 이 모든 것은 구름 속에 있다. 렘브란트 박물관에 있는 술꾼과 같다.

빛에 반하여 촬영하는 것 역시 마찬가지이다. 이 기법은 이탈리아 영화들을 수준 낮은 엽서로 격하시켰다.

중요한 것은 바로 빛이다. 빛의 효과는 엄격하게 수학적이다. 모든 좋은 영화감독은 빛의 대수학을 정확히 알고 있다.

미국 영화는 유럽 영화보다 좋다. 거기에는 삶이 있고, 우리에게는 아름다움이 있기 때문이다.

자연광은 복잡하다. 프랑스의 영화 촬영기사들은 리비에라²를 선택했고, 그래서 망했다. 그곳의 빛은 지나치게 과하고 그 본성 때문에 영화의 배경과 몸짓을 다 먹어 치운다. 균형이 맞지 않다. 반대로 캘리포니아는 빛과 풍경은 완벽하다.

인공조명 밑에서 진행된 거의 모든 촬영은 빛이 과하거나, 빛이 부족해서 문제가 생긴다. 만일 공방에 서너 개의 전구밖에 없다면, 영화는 단조로워진다. 즉, 벽난로 근처 장면이 계속되고, 전등갓, 호프만 이야기 등등일 것이다. 많은 수의 전구와 경험이 적은 관객들의 눈은 잦은 조명의 변화를 견디지 못하고 배우들은 눈이 멀게 되고, 그들 얼굴에 경련과 바보 같은 웃음 등등이 생긴다.

클로즈업은 (즉, 얼굴을 크게 찍는 것) 결정적으로 배우가 다른 나이대의 역할을 할 수 없게 만들어 버렸다. 영화에서 사라 베르나르³는 젊은 아가씨 역할을 할 수 없다. 중요한 것은 얼굴에서 캐릭터를 찾아 이를 인위적으로 과장하는 것이다. 마스크를 창조하는 것. 그러나 평면적인 얼굴은 마스크가 아니다. 그림이 아니라 조각이 필요하다. 영화는 영구적인 마스크를 창조하는 데 용이하다. 찰리 채플린은 이를 가장 완벽하게 실현한 배우이다. 또 일본인인 세슈 하야카와⁴를 들 수 있다. 풍성한 머리카락이 포토제니하다고 생각하는 것은 실수이다. 밝은 눈 색깔이 선호된다. 이탈리아인들은 포토제니한 (나체) 몸을 보여준다.

배경에 검은 벨벳을 사용하는 것은 잘못된 판단이다. 만일 주변 공간을 가려야 한다면, 다양한 회색 벽을 사용하는 것이 가장 낫다. 이전 시대의 대상들은 본질적으로 포토제니하지 않다. 프랑스 영화의 9/10에서 보이는 기형적인 미는 바로 이 때문이다. 바로 부르봉왕조(루이 시대)의 가구 때문이다. 반대로 영화에 등장하는 전화기는 매우 아

름답다(자동차, 증기선, 비행기 등등도 마찬가지). 왜 미국 영화가 다른 모든 영화를 제쳤는지 이해할 수 있다.

종종 영화의 리듬은 촬영할 때와 상영될 때 두 번 왜곡된다. 필름의 회전 속도를 표기하는 통일된 기호를 만들 필요가 있다.

뮤직홀은 조명의 영역에서는 영화의 가장 좋은 선생님이다.

극장은 가장 나쁜 선생님인데, 왜냐하면 극장은 각광이 다리를 조명하고 얼굴을 납작하게 만들기 때문이다. 극장에서 활약하던 배우들이 영화로 유입된 것은 영화계에 불행한 일이다.

파리에서는 영화를 주로 다루는 『제7의 예술』(*Le 7e Art*)이라는 새로운 잡지가 발간되었다. 편집자는 작가인 카누도[5]이다.

페트로그라드에서는 러시아 최초로 영화-직업기술학교 학생들이 졸업했다.

찰리 채플린은 새로운 영화, 비극-희극을 완성하였다. 영화는 대략 2시간 정도 상영된다.

6 음악

세르게이 프로코피예프

매우 짧은 기간이어서 아쉬웠지만, S. S. 프로코피예프가 베를린에 머물렀던 덕분에 그의 새로운 작품들을 눈짐작으로나마 만날 수 있었다.

1919년부터, 즉 프로코피예프가 페트로그라드에서 일본으로, 그리고 이어 미국으로 떠났던 그때부터 그는 많은 곡을 썼다. 「피아노를 위한 협주곡 3번」(3-й фортепианный концерт)이 완성되었는데, 프로코피예프는 떠나기 전에 이미 작품의 초안을 완성해 놓은 상태였다.

프로코피예프 고유의 화성적 완결성은 이 작품에서 특히 더 확대되고 풍부해졌다. 이는 더욱더 가치가 있는데, 복잡해졌음에도 그 화성적 유연함이 결코 줄어들지 않았기 때문이다.

이 두 가지 측면은 그의 작품에서 고르게 그리고 동시에 발전해 왔다. 프로코피예프의 화성법은 항상 엄격한 선법(모달 음악)을 기반으로 규정되는데, 그 자체의 유연함으로, 끊임없이 변화하는 음조와 시퀀스, 논리적으로 단순하고 가볍게 고무시키는 차례로 이어지는 무궁무진한 조합들로 감동을 준다.

피아노 협주곡 3번이 가진 이러한 낭랑한 울려 퍼짐, 이렇듯 강화된 리드미컬한 소리는 프로코피예프의 이전 작품들에서는 찾아볼 수 없는 것이다. 프로코피예프의 모달 즉흥 연주, 정적인 거짓 역동성(시퀀스)이 없는 화성법의 긴장감과 빈번함은 되레 진보하고자 하는 열망에 의해 유기적으로 실현되며, 그리고 내적 리듬과 탄성적 음향 구조와 결합하여, 그의 음악에서 의지의 에너지를 만들어 낸다. 이 에너지는 모든 청중을 매혹시켜, 기계적으로 청중을 그 악장 속으로 끌어들인다. 프로코

피예프는 피상적인 작곡가여서 청중들이 쉬이 접근할 수 있다는 견해가 있다.

물론 이 견해는 틀렸다. 프로코피예프의 대중성은 그의 음악적·심리적인 원시성 때문이 아니다. 그의 대중성은 강력하고 정확한 연주와 자기 음악에 호응하며 생생하면서 비밀스러운 떨림을 끌어올리는 데에 있다. 또한 그의 음악은 숨을 멈추게 만들 정도로 희열이 비정상적으로 고동치게 만들며, 그리고 자기반성적이고 이성적인 음악은 무겁고 풍부한 인상으로 의식의 층을 건조시킨다면, 바로 이 평온히 엉켜 있는 의식의 층을 프로코피예프는 자기 음악으로 뚫고 분산시킨다. 이는 누구나 이해 가능하고 누구에게나 필요한 것이다. 프로코피예프의 음악은 그 자체의 리드미컬한 비트로 청중들에게 내면의 기쁨과 가벼움의 경쾌한 에너지를 선사하며, 그 에너지는 시간이 지나면서 음의 질주를 통해 구체적으로 실현된다. 그의 음악의 본질은 인위적으로 설치된 경계와 틀을 밀어붙이고 확장할 만큼 긴장감 넘친다는 것이다. 그의 음악 또한 가끔 프로그램성에 의지하기는 하지만, 그래도 그의 음악의 핵심이 여기에 있지는 않다는 점 또한 마찬가지이다. 그의 음악은 내적 긴장감이 높은 내용 덕분에 항상 독립적이고 그 자체로 충분하다.

프로코피예프의 창작 유형은 다음과 같다. 그는 자신의 힘을 다 써 버리지 않고 모든 새로운 작품을 작업할 때마다 자기 스스로를 연마하고 다듬는다. 그래서 그의 가장 최신 작품마다 새로운 성취와 완성을 기대할 수 있다. 그 외에도 프로코피예프는 진실되고 독립적인 창작적 개성을 보여 준다. 이러한 개성은 현대에 보기 드물다. 프로코피예프는 유기체적인 특성을 갖고 있어서 자신의 단계적 성취들 중 하나(스크랴빈,[1] 드뷔시)에 종속되지 못하고, 주요 '사조'에 속한다고 볼 수 없다. 따라서, 그의 천재성은 번덕스럽고 제멋대로인 기질을 갖고 있고, 그 결과 그는 명백하게 개성적이고 자유로운 경향을 확신을 갖고 유지하며 거대하고 다양한 창작의 길을 따라갈 운명으로 보인다.

발몬트[2]의 가사를 붙인 일련의 새로운 로망스에서 프로코피예프는 돌발적 기쁨과 격정적인 삶의 수용이라는 표면으로 감춰 두었던, 내면에 숨겨 두었던 비극의 모든 깊이를 갑작스레 잠깐 드러낸다. 그리고 이 비극성은 정말 무시무시한 것이다. 프로코피예프가 구현하는 모든 소리와 마찬가지로 이것이 추상적·묘사적인 것이 아니라, 사실적이고 물질적으로 살아 있는 것이기 때문이다. 차이콥스키의 가장 무시무시한 장면인 오페라 「스페이드 여왕」(Пиковая дама)의 '백작 부인의 침실'을 상기시킨다.

의심할 여지없이 프로코피예프의 작품에 내재된 비극적 경향은 여전히 깊숙한 곳에 자리 잡고 있으며, 가끔가다 폭풍처럼 삶을 희롱하다가 순간 무시무시한 밑바닥으로 추락하고, 다시 희열과 함께 빛으로 날아오르기 위해 내면에 타오르는 공포를 건드린다.

그러나 심지어 에너지 넘치고 화려한 현실 속에서도 프로코피예프 음악에는 점점 더 자주 서정시가 나타나는데, 이 서정시는 괴로운 감정과 억눌린 열정으로 참된 비극성의 가장 고통스러운 밑바닥에 뿌리내리고 있다.

오페라 「세 개의 오렌지에 대한 사랑」(Любовь к трём апельсинам)은 간헐적인 리듬감 이외에도 구체적인 음악적 표현으로 큰 감동을 준다. 웃음, 불평, 놀람, 위험은 음악 속에서 묘사적인 의성어로 들리는 것이 아니라, 실제로 소리에 고정되고 물질화된 감정으로 들린다.

이렇듯 사실적인 음악적 감각으로 인해 음악계에서 프로코피예프는 표현성이라는 측면에서는 가장 위대한 모범이 될 것이다.

오페라 「세 개의 오렌지에 대한 사랑」은 뉴욕과 시카고에서 큰 성공을 거두었다. 카를로 고치[3] 작품의 줄거리를 원작으로 하여 프로코피예프가 편곡했으며, 오페라는 프롤로그와 4막으로 구성되어 있다. 무대는 아니스펠트[4]가 담당했다. 이 극을 직접 관람한 관객들과 미국 잡지 및 신문에 출간된 평론에 따르면, 프로코피예프의 오페라 신작은 큰 충격

으로 다가왔다. 음악은 한 번도 그러한 리듬과 튀어 오르는 듯한 에너지, 탄력성을 성취한 적은 없었다. 음악은 플롯과 합치되면서, 매우 빠르고 예상치 못한 전환 속에서, 맹렬하고 점진적인 압박 속에서 진행되며, 발전하고 전개되는 과정만으로 관객들을 최면에 걸리게 하고 완전히 매료시킨다. 막이 진행되는 동안 다양한 성격의 인물들로서 관객들이 참여한다. 그들은 고정적으로 설치된 무대 전면에 배치된 탑들의 창문에서 불쑥 나타나 막의 진행을 관찰하고, 그리하여 그들은 무대 위에서 예상치 못한 개입을 지속함에 따라, 급속도로 이루어지는 달려가는 극에서 번덕스럽고 비정상적 리듬을 만들어 낸다. 그로테스크하고 기이한 내용은 실제 음악으로도 나타나는데, 무엇보다도 끝없이 다채로운 오케스트라의 색조에서 나타난다. 완성된 형식의 곡들이 곳곳에 보이는데, 2막의 행진곡, 최후의 합창곡 등을 예로 들 수 있다. 그러나 독립된 주요 아리아는 없다.

단편적인 구절과 환호로 이루어진 목소리 성부들은 진지하게 서정적인 부분들도 있지만, 음악이 전개되면서 신속하게 진행되는 전체 악장으로 흡수된다. 작품 전체는 매우 가벼운 내용의 편지 형식과 영감의 흔적을 지니고 있고, 빠르지만 능숙하게 완성된 초안처럼 보인다.

표트르 숩친스키[5]

『베시』의 세례 축하연

1 생일

『베시』가 생각하길, 그녀는 그저 출판사 '스키타이인들'(Скифы)[6]의 편집자들이 올린 정략결혼으로 태어났다고 생각했다. 결혼 계약서에는 양측의 권리와 의무를 면밀하게 명시해 두었다. 중요한 것은 출판사가 편집의 일에 개입하지 않기로 약속했다는 것이다. 그렇게 한 달을 살았고, 첫 호가 나왔다. 출판사가 기뻐했을 것 같지만, 아니다! 그 대신 완전 스캔들이 일어났다! 제삼자는 이 결혼이 계약이 아니라 사랑에 따른 것이라고 생각할 정도였다. 우리는 출판사를 출판사로 생각했다, '스키타이인들'이라고 해야지 어쩔 것인가, 그래, '스키타이인들'이라고 하자. 그러나 간판은—그러한 것은 없지 않을까? '헬리콘' 출판사 건물에 들어서면서 진정 뮤즈를 만날 것이라고 생각하는 사람은 누가 있는가? 잘못 생각했다! 뮌헨 거리에는 스키타이가 있는데, 『베시』 첫 권이 나온 후 슈레이더[7] 씨 안에서 갑자기 늙은 스키타이인의 영혼이 깨어났다. 그는 서둘러 이 각성에 대해서 베를린 '여론'에 알렸다. 슈레이더 씨는 우리에게 『베시』를 출판할 것을 제안한 후, 『베시』의 위신을 떨어뜨릴 교활한 의도로 가득 차 있었다고 확신한다. 슈레이더 씨, 현명한 사람들도 모두 단순한 구석이 있죠. 당신은 머리를 지나치게 쓰셨네요. 우리는 당신의 '스키타이 공간'에서 일할 수 있도록 요구합니다. 우리의 호소를 전달하고, 우리 신대륙의 쟁기를 전달해 주세요. 이 때문에 수령인들이 쟁기나 반드시 있어야 할 것이 아니라 황무지를, 다시 말해서 있었던 것과 + 당신의 스키타이식 풍자를 더 선호하리라고 믿을 권리가 당신에게 있어요.

두고 봐요! 우리는 당신의 출판 기기에 감사합니다. 만일 우리가 스

키타이인들이 아니라 호텐토트족을 출간하길 원했어도 우리는 거절하지 않았을 것입니다.

2 이름

결국 『베시』는 태어났다. 그녀에게 이름을 지어 줬다. 마음에 들지 않았다. SR(Эсеры, Партия социалистов-революционеров, 사회혁명당)[8]의 『러시아의 목소리』(*Голос России*)[9]에서 시민 로렌초는 "우리 문학의 연대기는 이보다 더 유물론적인 이름을 알지 못한다"고 썼다. 물론 취향의 문제다. 우리 러시아에는 모두 이반과 표트르지만 이상주의적인 『러시아의 목소리』에는 고상한 '로렌초'가 있다. 그래도 말주변 좋은 비평가에게 한 가지 질문을 더 해 보자. '우리 문학의 연대기들'은 오히려 아폴론, 헬리콘, 전갈자리, 천칭자리, 무사게테스[10], 알키오네[11], 황금양, 시리우스 등의 고대 신화에서 나온 이름이나 12궁 형상의 이름을 있습니다. 우리 기관은 이른바 '예술 작품'을 위한 곳이지요. 그러니 로렌초 씨, 솔직하게 말해주세요. 전시회에서 당신은 당신 맘에 꼭 드는 스키타이인 레리흐[12]의 그림이나 혹은 추르랴니스[13]의 음악 앞에서 친구들에게 뭐라고 말을 하나요?. "훌륭한 황금양이야!", "대단한 전갈자리야!"

3 점성술

그렇다, 세례 축하연은 즐거웠다. 베를린의 '예술의 집'에서는 저녁 모임 내내 갓난아이의 운명을 점쳤다. 『베시』는 고물(古物)이고, 4~5호 이상은 이어지지 않을 것이라고 마법사 슈레이더 씨가 먼저 발언하였다. 다음은 안드레이 벨르이였다. 그는 곧장 『베시』는 심각하고 무서운 적이라며 슈레이더를 안심시켰다. 그리고 만약 그들이 이러한 경향에 승리하지 못한다면, 20년 후에는 모든 것을 장악하게 될 것이라 말했다.

제4호와 자신의 말재간으로 끝날 것이라고 생각했던 슈레이더 씨는 좀 당황스러워했다. 벨르이는 (전술前述 없이 따옴표 처리를 한)『베시』와의 투쟁을 호소했다. 그는 우리가 오직 기계만을 바라보며, 기계는 인간을 노예로 만든다고 비판했다. 그리고 (이 때문에 매우 당황한)『베시』의 편집자들에게 '반(反)그리스도의 가면'이라는 세례명을 내려 주었다.

우리는 대답했다. 기계에 사로잡힌 것은 당신들이다. 당신들은 기계를 두려워해서, '다른 것'을 보지 못한다. 우리에게 기계란 사물이다. 우리는 기계의 초상화를 그리고 싶지도, 기계에 찬가(讚歌)를 바치고 싶지도 않다. 우리에게 기계는 수업 과제이다. 실제로 우리 조상들은 잎사귀들에서 형식을 배우고, 꾀꼬리들에서 음계를 배우지 않았는가. 당신들은 레오나르도 다빈치가 당시 존재하지 않았던 사물의 도면에 매혹되었다는 이유로 그를 악마의 사도라고 비난하던 가톨릭 신부와 다를 바 없다. 우리가 기계에 봉사하는 것이 아니라, 기계가 우리에게 봉사하는 것이다. 지금 기계가 억압하고 있는 것은 맞다. 그러나 예술 작품들은 자주 노예화의 무기가 되지 않았던가? 사물의 해방을 위해 투쟁해야 한다. 오직 억압된 사물만이 사람을 억압한다. 안드레이 벨르이는 매우 격렬히 그리고 열정적으로『베시』를 비난하였다. 그러나 저녁 모임이 끝날 무렵 그는 여전히『베시』를 읽지 않았을 뿐만 아니라 보지도 못했음을 시인하였다. 이렇게 모든 것이 제자리를 찾았다. 우리는 물론 안드레이 벨르이에게『베시』를 보냈다. 그는 이제『베시』를 읽을까? 그러면 누가 승리하게 될까? 땅과 사물에서 점점 더 멀어져 추상으로 나아가는 인지학자, 아니면 잡지『서사시』(Эпопея)를 창조하는 거장, 아니면 다른 멋진 사물들?

?

물음표는 '반그리스도의 가면'이 아니다. 그러나 심지어 이런 작은 사물도 복잡한 소설의 주인공이 될 수 있다. 『베시』는 어느 학파의 기관지가 아니라 좌파 예술의 기관지이다. 시인 쿠시코프가 베를린에 도착했다. 그는 이미지주의자이다. 쿠시코프는 이미지즘에 대한 논설을 게재했다. 1호를 읽은 사람들은 누구라도 그 논설의 성격에 대해서는 판단할 수 있을 것이다. 그 글을 읽고 나서 편집부는 다소 놀랐으나, 글에 대한 사적인 감정을 다른 이들과 공유하지 않았다. 쿠시코프는 이미지즘의 대표자이다. 그가 올바른 이론을 빈약하게 방어한다면, 그에게 더 불리한 일이 될 것이다. 만일 이론 자체가 빈약하다면, 이론에게는 더 최악일 것이다. 그러나 물론 독자들이 『베시』가 "우리 이미지주의자들은 서구가 무섭지 않다", "이미지주의 이외에 예술은 없으며 이미지주의자들은 예술의 선지자다" 등을 포함하는 격언을 마구 쓰는 작가에게 동의한다고 생각하지 않도록, 우리는 다음과 같이 적합한 장식과 함께 출간하기로 결심했다. '토론의 형식으로' 그 장 위에 첨언하고, ??를 인쇄해 놓았다. 선지자들일 수도 있지만, 그렇지 않을 수도 있지 않은가? 쿠시코프는 굉장히 화를 냈고, 논문을 신문 『전야』(Накануне)에 실었다. 논문은 1) 험담, 2) 왜곡, 3) 개인적인 공격으로 구성되어 있다. 하지만, 맙소사, 생생한 욕설들과 보기 흉한 암시들로 이루어진 이 뜨거운 수프를 삼킨 독자는 머릿속에 ?를 띄울 수밖에 없을 것이다. 심지어는 두 개나. 두 번째 ?는 신문 『전야』의 편집부를 향한다. 독자는 묻는다. 아무리 『전야』와 『베시』의 사회학적, 미학적 관점이 상반된다고 하더라도, 러시아에 자유롭게 접근할 수 있는 유일한 해외 기관이라면, 비록 적대적이라고 할지라도 비판 대신에 진정으로 베를린 내 '식구들 간의' 말다툼을 소개하는 것이 적절한 일일까. 소설은 이 표기로 끝난다.

베를린, 1922년 4월 30일

『베시』 잡지 편집부로

존경하는 동료들!

1922년 4월 30일 신문 『전야』의 문학 부록에 알렉산드르 쿠시코프의 논설이 실렸고, 거기서 작가는 나와 나눈 대화를 기술하였습니다. 대화의 핵심은 제대로 전달되었습니다. 나는 사실 『베시』를 출간하는 것에 동의했는데, 내게 완전히 생소한 『베시』의 이데올로기와 싸울 수 있는 최선의 방법이라고 생각했기 때문입니다. 나는 실제로 '스키타이다움'에 있어서 『베시』는 위험하지 않으며, 머지않은 미래에 그 자체로 자족

적인 사물에 대한 신화를 극복할 수 있으리라 확신합니다.

그러나 특유의 은어는 '문체의 아름다움'을 위해 저자가 첨부한 것입니다. "이 폐물", "이 모든 군중의 너절함", "스스로 뒈져 버릴 것이다"는 나의 어휘에서 가져온 것이 아닙니다.

동료로서의 안부를 담아

알렉산드르 슈레이더

추신. 쿠시코프는 '스키타이인들'이 『베시』를 집필하는 데에 참여하지 않는다고 미리 통보받았다는 점을 강조할 필요가 있습니다. 그러므로 여러분에게 본인의 글을 게재하면서 그는 "특정 출판사를 염두에 둘 수" 없었을 것입니다.

미주

베시 1~2호

1장

1 옵토포네티카. 낯선 용어이지만 번역하지 않고 그대로 용어를 남긴 것은 『베시』의 세계관에 중요한 한 부분을 차지하고 있는 현대 문명 지향성, 즉 기술 및 기계 지향성 때문이다. 또한 『베시』는 국제성을 표방하며 '사물'이라는 현상이 전(全)유럽 및 전 세계적으로 나타나는 것임을 역설하고 있는데, 이러한 점 등을 고려할 때 기술적 용어들은 번역하지 않고 그대로 사용하는 편이 낫다고 생각되기 때문이다. 의미는 '전기식각술'(電氣蝕刻術) 정도로 옮길 수 있다.

2장

1 소비에트 러시아공화국에서 문화예술교육 부문을 담당한 정부 기관인 나르콤프로스(Наркомпрос, 인민교육위원회)의 서적출판부서의 약칭으로, 알렉산드르 세라피모비치가 담당했다.

2 알렉산드르 세라피모비치(1863~1949). 10월 혁명에 깊이 공감한 소비에트 러시아 작가로, 모스크바의 작가 그룹 '환경'(Среда)의 구성원. 언론인이자 종군기자로도 활동하였고 1943년에 스탈린상을 받았다.

3 '예술세계'(Мир искусства)는 1898년 화가 알렉산드르 베누아와 예술평론가 세르게이 댜길레프의 주도로 결성되어 1927년까지 지속된 예술가 동인 그룹으로, 주로 상징주의 및 모더니즘 경향을 보였다. 1904년까지 동명의 저널을 발간하여 서구 예술 및 세기말~세기 초 유럽 전반의 예술을 러시아에 소개하고 활발한 교류 활동을 꾀했다. '예술세계'는 19세기 말~20세기 초 러시아 은세기 문화예술의 전 분야에 영향을 끼쳤다.

4 드미트리 메레지콥스키(1865~1941). 러시아 상징주의 시인으로 상징주의 전기의 데카당스 경향의 대표적 시인이다. 보들레르의 영향으로 시집 『상징들. 노래와 서사시들』(1892)을 내놓아 러시아에서 최초로 상징이란 용어를 사용하였고 이로써 러시아 상징주의의 선구자가 되었다. 볼셰비즘에 전혀 공감하지 않았으며 러시아혁명 이후 1919년에 파리로 망명하였다.

5 이반 부닌(1870~1953). 러시아 작가이자 시인. 주로 자연 속의 농촌을 서정적으로 묘사하거나 몰락한 러시아 귀족계급의 신산한 삶을 그렸다. 러시아혁명에 반대하여 가족과 함께 1920년 결국 파리로 망명하였다.

6 로통다. 프랑스 파리 몽파르나스 지구의 몽파르나스 대로 105번지에 있는 카페 로통드(Café de la Rotonde)를 말하는 것으로 보인다. 몽파르나스 대로와 라스페일 대로 모퉁이에 오귀스트 로댕이 발자크 기념비라고 부른 오노레 드 발자크 조각상이 있는 피카소 광장에 있으며 1911년 빅토르 리비옹이 설립했다. 이 카페는 열린 분위기와 합리적인 가격으로 인해 전간기 동안 저

명한 예술가와 작가들이 모이는 장소였다. 카페 로통드는 고전적인 프랑스 요리 애호가와 파리 지앵의 예술적 지식인에게 인기 있는 세련된 장소로 오늘날까지도 계속 운영되고 있으며 아직도 보헤미안적인 매력을 많이 간직하고 있다. 1914년경 피카소는 자신의 스튜디오와 가까웠던 이 카페를 자주 방문했고, 디에고 리베라, 페데리코 칸투, 일리야 에렌부르크, 후지타 쓰구하루 등 여러 예술가 및 시인들과 시간을 보냈다. 피카소를 비롯한 이들 예술가들은 자신들의 작품에서 카페 로통드에서의 일상을 묘사하기도 했다.

7 미하일 라리오노프(1881~1964). 러시아 화가이자 이론가. '예술세계' 동인이었으며 인상주의-후기 인상주의-신인상주의를 거쳐 광선주의를 개척한 러시아 아방가르드의 대표 화가이다. 역시 아방가르드의 대표 화가로서 이후 구축주의로 발전한 나탈리아 곤차로바의 남편이다.

8 모스크바 시어 연구회(Общество изучения Поэтического Языка)의 약어. 1916년에 설립되어 1930년대 초에 해산된 상트페테르부르크의 저명한 언어학자 및 문학 비평가 그룹이다. 로만 야콥슨이 주도한 '모스크바 언어 서클'과 함께 러시아 형식주의와 문화기호학을 발전시켰으며, 여기서 대표적인 러시아 형식주의자 빅트로 시클롭스키, 보리스 에이헨바움, 오시프 브리크, 보리스 쿠시네르, 유리 트이냐노프 등이 활동했다. '형식주의'가 문화예술인에 대한 소비에트 정권의 비난 용어가 되면서 정치적 압력으로 인해 해산되었다.

9 빅토르 시클롭스키(1893~1984). 제정 러시아와 소비에트 러시아의 문학 이론가, 비평가. 러시아 형식주의의 대표자이다. 저서 『산문의 이론에 관하여』(1925) 및 '낯설게 하기'와 '기법으로서의 예술' 개념 등은 러시아 형식주의를 이해하는 가장 중요한 이론이다. 시클롭스키는 소비에트 영화의 거장 세르게이 에이젠슈테인의 절친한 친구로서 그의 영화에도 큰 영향을 주었다.

10 1918~1935년 러시아 전보통신사.

11 1921년 발표된 이 시는 제목 없이 실렸고 최초의 발표로 보인다. 이후에 「예술 군단에 보내는 두 번째 명령」라는 제목이 붙여진 것으로 보인다. 1918년에 발표한 「예술 군단에 보내는 명령」이라는 시에 이어지는 작품이다.

12 위 시 「건드리지 말라, 방금 칠한 것이다」(Не трогать, свежевыкрашен)는 1917년에 쓰인 것으로 이후 보리스 파스테르나크의 시집 『누이 나의 삶』(Сестра моя — жизнь, 1923)에 수록되었다.

13 이 시 「파리가 불탄다」(Paris Brennt)는 독일어로 수록되어 있고, 박배형이 번역했다.

14 니콜라이 아세예프(1889~1963). 제정 러시아와 소비에트의 미래주의 시인, 극작가. 상징주의 및 흘레브니코프와 마야콥스키의 영향을 받아 혁명 주제에 관한 시를 창작했으며, 미국문화에도 큰 관심을 가졌다고 알려져 있다. 1941년 스탈린상을 수상했다.

15 알렉세이 크루쵸늬흐(1886~1968). 러시아와 소비에트 미래주의 시인이자 이론가. 블라디미르 마야콥스키, 다비드 브률류크 등과 함께 러시아 미래주의 운동의 대표자이다. 특히 역시 미래주의 및 아방가르드의 대표자인 벨리미르 흘레브니코프와 함께 의미와 이성을 초월하여 이해되는 신조어로 초(初)이성어로 정의할 수 있는 '자움'을 발명한 급진적 미래주의 시인이었다. 그는 미래주의 오페라의 대표작 『태양에 대한 승리』(1913)을 썼으며 이 작품의 무대는 말레

비치가 제작했다.

16 일리야 즈다네비치(1894~1975). 원래 그루지야 및 폴란드 태생의 제정 러시아와 프랑스 시인. 즈다네비치는 주로 러시아 미래주의와 다다이즘의 이론가로 잘 알려져 있지만, 또한 극작가이자 예술비평가이며 역사학자와 출판가, 현대 복식 디자이너 등 다양한 문화 영역에서 활동했다.

17 이고르 테렌티예프(1892~1937). 러시아 아방가르드를 대표하는 러시아 시인이자, 무대 감독. 메이에르홀트의 연극 미학을 계승하고자 했던 그는 스탈린의 대숙청 시기 1937년에 체포되어 총살되었다.

18 벨리미르 흘레브니코프(1885~1922). 본명은 빅토르. 러시아 미래주의 시의 대표자로 알렉세이 크루쵸늬흐와 더불어 자움을 발명했다. 자움에 의한 시 창작을 시도했으며 미래 문명과 유토피아적 비전에 관한 글을 남겼다. 특히 수(數)를 통해 역사를 예측하는 방법을 발표하기도 했다. 언어학자 로만 야콥슨은 그를 "우리 세기의 가장 위대한 세계 시인"이라 평가한 바 있다.

19 그리고리 페트니코프(1894~1971). 러시아 미래주의 시인으로 흘레브니코프의 영향을 받았다. 그러나 낭만주의 영향으로 비교적 온건한 미래주의 경향을 보인다고 평가되며 1930년대 이후 작품에는 미래주의의 흔적을 찾아보기 힘들고 주로 시와 그림 형제의 작품을 포함한 독일 문학의 번역, 그리고 고대 우크라이나 민화, 고대 그리스 신화 등의 번역에 몰두했다.

20 바딤 세르세네비치(1893~1942). 러시아 시인이며 이미지주의의 대표 이론가. 1910~1920년대에 이미지주의를 통해 활발하게 활동하며 마야콥스키와 경쟁했다. 1919년에 예세닌, 마리엔고프, 쿠시코프 등과 함께 이미지주의자 그룹을 결성했고 같은 해 전 러시아 시인 연합의 모스크바 지부장을 맡기도 했다. 이미지주의 이론에 관한 책 『2×2=5』(1920)의 저자이다.

21 세르게이 예세닌(1895~1925). 러시아 시인으로 은세기 문학의 주요 인물, 이미지주의 문학 그룹의 대표자. 생명과 자연, 조국에 대한 사랑을 노래한 서정적 시들로 알렉산드르 블로크가 높이 평가하여 농민 시인으로 사랑받았다. 그는 이사도라 덩컨의 연인으로도 잘 알려져 있다. 알콜 중독과 정신병 증상으로 1925년 페테르부르크의 앙글레테르 호텔에서 자살로 생을 마감했다.

22 아크메이즘은 러시아에서 1912년 니콜라이 구밀료프와 세르게이 고로데츠키의 주도로 등장하여 비교적 짧은 기간에 존재한 시적 경향. 용어 '아크메'는 그리스어 ἀκμή(ákmē), 즉 "인간의 황금시대"를 따서 만들어졌다. 아크메이즘적 경향은 1910년에 미하일 쿠즈민이 에세이 「아름다운 명확성에 관하여」에서 처음 발표되었다. 앞서 존재했던 예술 유파인 상징주의의 모호한 암시성 및 디오니소스적 몽환적 의식을 비판하며 등장한 그들의 예술적 이상은 디오니소스와 대비되는 아폴론적 예술로 형태의 간결함과 표현의 명확성이었으며 이미지를 통한 직접적이고 분명한 표현을 선호했다. 오시프 만델스탐은 선언문 「아크메이즘의 아침」(1913)에서 이 운동을 "세계 문화에 대한 갈망"으로 정의했다. 이처럼 아크메이즘 동인들은 시를 장인에 의한 물적 공예 예술로 삼고 자신들의 모임을 '시인 길드'라 명명하여 활동하였다. 시와 인류 문화의 연속성

을 주제로 하는 아크메이즘은 "신고전주의 모더니즘의 형태"로 이해될 수 있다. 아크메이스트들은 자신들이 알렉산더 포프, 테오 필 고티에, 러디어드 키플링, 이노켄티 안넨스키, 파르나스파아 시인들 등의 후예로 선언하였다. 주요 시인으로는 오시프 만델스탐, 니콜라이 구밀료프, 미하일 쿠즈민, 안나 아흐마토바, 게오르기 이바노프 등이 있다.

23 오시프 만델시탐(1891~1938). 아크메이즘의 대표 시인. 선언문 「아크메이즘의 아침」(1913)으로 아크메이즘 운동을 선언하고 첫 시집 『돌』을 출판. 폴란드계 유대인 출신이었던 만델시탐은 1933년 스탈린을 풍자한 「스탈린 에피그램」을 사적 모임에서 낭송한 일이 발각되었고 이후 체포와 망명을 거듭하던 그는 결국 수용소에서 복역하던 중 1938년에 사망했다.

24 아델리나 아달리스(1900~1969). 1913년에 시를 쓰기 시작한 아달리스는 1918년부터 초기 시를 출판했다. 아달리스의 작품은 아크메이즘의 강한 영향과 신고전주의 정신을 보존하였고, 만델시탐은 "남성적 힘과 진실에 도달하는 목소리"라는 평가를 내린 바 있다. 아달리스는 특파원으로 일하며 중앙아시아에 관한 책을 출판하였고 투르케스탄에서 자료를 수집하여 이를 기초로 공상과학소설을 쓰기도 했다. 1934년 첫 시집 『권력』이 출판되었다.

25 미하일 로모노소프(1711~1765). 18세기 러시아 시인이자 과학자, 계몽주의 철학자로 근대 러시아 문학어의 형성에 지대한 공헌을 했고 화학에서 질량보존의 법칙을 발견하는 등 문학과 역사, 예술, 자연과학 등 학문 전 분야에 걸쳐 러시아 근대학문의 초석을 놓은 대학자이다. 부유한 선주의 아들로 태어난 로모노소프는 학문에 뜻을 두고 신분을 숨어 모스크바와 키예프, 페테르부르크 등의 아카데미에서 공부했으며 이후 독일 마르부르크에서 저명한 계몽주의 철학자 크리스티안 볼프의 제자로 수학했다. 오랜 해외 유학 생활 이후 러시아로 돌아간 그는 러시아 과학아카데미의 정회원이자 교수로 봉직했고 계몽 군주였던 에카테리나 대제의 명으로 후원자 이반 시발로프 백작과 함께 1755년 모스크바 대학을 설립했다.

26 알렉산드르 쿠시코프(1986~1977). 러시아 이미지주의 시인. 1919년 이미지주의자 그룹에서 예세닌, 세르셰네비치 등과 서점을 열기도 했다. 전 러시아 시인 연합의 부회장으로 활동하였다. 1919년 체카에 의해 체포되기도 했던 쿠시코프는 조국에 대한 충성심을 알리려 노력했지만 결국 1924년 파리로 이주하였다.

27 첸트리푸가. 1913년 결성된 모스크바의 미래주의 문학 유파의 명칭. 주요 구성원은 보브로프, 파스테르나크, 아세예프 등이다. 이들은 서정시에서 단어 자체가 아니라 억양, 리듬 및 구문 구조에 중점을 두었다. 그룹은 1917년 말까지 지속되었고 가장 오래 지속된 미래주의 그룹이 되었다. 페트니코프, 악쇼노프 등도 이 그룹과 관련이 있다. 『첸트리푸가』 선집은 1922년까지 출판되었다.

28 강음절 사이에 임의 수의 약음절을 놓은 러시아 시의 시격(詩格) 형태.

29 뫼동(Meudon). 프랑스의 도시명.

30 게오르기 이바노프(1894~1958). 러시아 시인, 수필가. 대표적 이민 작가. 상징주의, 미래주의, 아크메이즘 등의 영향을 받았으며, 아크메이즘 동인 모임인 '시인 길드'의 주요 구성원으

로 활동하였다.

31 안나 아흐마토바(1889~1966). 아흐마토바는 필명이며, 본명은 안나 안드레예브나 고렌코. 러시아 제국 오데사(현재 우크라이나에 속함) 출신으로, 11세부터 시를 썼다고 한다. 키예프 및 상트페테르부르크 근교 차르스코예 셀로에서 교육받았고, 차르스코예 셀로에서 아크메이즘의 대표자 니콜라이 구밀료프를 만났다. 1910년 구밀료프와 결혼한 아흐마토바는 그와 함께 아크 메이즘 운동에 참여하였다. 러시아 은세기 및 20세기의 대표작가로 평가받고 있으며 두 차례 노벨상 후보로 지명되기도 했다. 아흐마토바의 문학은 러시아 시의 고전으로 평가받고 있지만, 혁명 이후 한동안 소련 당국으로부터 부르주아적이라는 비판을 받아 활동을 거의 중단해야 했 다. 1940년에야 새 시가 몇 편 출간되었고 전쟁 중 사기를 돋우는 라디오 방송에 출연하거나 시 선집을 출간하였다. 그 후로도 스탈린주의의 영향속에 비판과 찬양이 반복되었다가 스탈린 사 후 본격적으로 활동을 재개하여 여러 시선집과 평론을 발표하여 큰 호평을 받았고, 여러 외국 의 시를 번역·소개하기도 했는데, 그중에는 송강 정철을 비롯해서 이순신, 남이장군, 이이, 이 황, 김종서, 황진이 등 61명의 작가와 작자 미상의 시들이 포함되어 있다. 아흐마토바의 명성은 국제적으로도 높아져, 이탈리아와 영국에서도 국제 문학상을 수여하였다. 1966년 레닌그라드 에서 76세로 사망하였다. 사망 후 더욱 높이 평가되었으며, 20세기 러시아의 가장 위대한 시인 중 하나로 알려져 있다.

32 마리나 츠베타예바(1892~1941). 러시아와 소비에트 시인. 츠베타예바의 작품은 안나 아흐 마토바와 더불어 은세기와 20세기 러시아 시문학의 가장 뛰어난 창작으로 평가된다. 1909년경 부터 모스크바 상징주의 작가들과 교류하였고 1910년 첫 시집을 펴내 발레리 브류소프, 막시밀 리안 볼로신, 니콜라이 구밀료프 등의 관심을 받았다. 1912년에 두 번째 시집, 1913년에 세 번째 시집을 출판하며 뛰어난 작품성을 인정받았다. 츠베타예바는 1917년 러시아혁명을 경험하며 글을 썼으며 혁명으로 인해 모스크바 기근을 몸소 겪으며 굶주림에서 구하기 위해 1919년 고아 원에 위탁했던 딸이 결국 사망하는 비극을 겪기도 했다. 혁명기 혁명에 관한 작품을 쓰며 활발 히 활동했던 츠베타예바는 남편 세르게이 에프론의 반혁명혐의로 인해 1922년 러시아를 떠나 파리, 베를린, 프라하에서 매우 빈곤하게 살았다. 이민 작가로서 츠베타예바는 산문으로 크게 인정받기도 했다. 정치적 문제에도 불구하고 남편 에프론은 소비에트로의 귀국을 결정하였고 러시아가 더 이상 존재하지 않는다고 생각했던 츠베타예바는 귀국을 반대했지만 결국 함께 1939년 모스크바로 돌아왔다. 이후 남편 세르게이 에프론과 딸 아리아드나 에프론은 1941년 간 첩 혐의로 체포되었고 남편은 처형당했다. 츠베타예바는 1941년 자살로 생을 마감하였다.

33 일리야 에렌부르크(1891~1967). 러시아와 소비에트의 작가. 우크라이나 키이우에서 유대 인 가정에 태어나 모스크바에서 성장했다. 15세 때 볼셰비키 당의 지하조직에 가담하여 17세에 체포되었고 이듬해 파리로 망명하여 파리의 보헤미안이나 망명자 사회와 접촉하며 서구적 지 성을 지닌 아방가르드 작가로 발전했다. 풍자적이며 그로테스크한 걸작 『훌리오 후레니토의 편 력』(1922)이나 표현주의적이며 20년대 문학의 특징이 잘 드러난 『트러스트 D·E』(1923) 등을 썼 다. 30년대에 들어와서는 소비에트 체제 편에 명백히 가담하여, 사회주의 건설을 테마로 하는

작품을 많이 쓰는 한편, 스페인 내란에의 참가하는 등 현실 참여의 자세를 더욱 강화해 갔으나, 작품 그 자체는 시사적 테마 및 사실에 파묻혀 초기 작품의 예리함과 매력을 잃고 진부해졌다는 평가를 받는다. 저널리즘적 감각도 뛰어났던 에렌부르크의 문학 세계는 시대의 변천에 따라 다양하게 변화했다. 스탈린 비판 이후 문제작 『해빙』(1954)을 발표하였고 사회의 부정적이고 어두운 면에는 눈을 돌리지 않는 소비에트 예술계의 풍조를 비판하고 수많은 에세이를 통해 반스탈린운동의 기수가 되었다. 회상록 『인간·세월·생활』(1960~1964)은 소비에트 시대를 몸소 체험한 지식인의 증언으로서 주목할 만한 작품이다. 에렌부르크는 예리한 시대감각을 바탕으로 시대적 요구에 부응하는 작품을 써서 세계 각국에 많은 독자를 가지고 있으며 주요 작품은 여러 나라의 말로 번역되어 있다.

34 ВЧК(Всероссийская чрезвычайная комиссия): 전[全] 러시아 비상위원회.

35 МЧК(Московская чрезвычайная комиссия): 모스크바 비상위원회.

36 베일리스 사건. 키이우에서 있었던 1911~1912년의 멘델 베일리스 재판 사건을 말한다. 유대계 러시아인 메나헴 멘델 베일리스는 종교의식을 위해 러시아인 소년을 살해했다는 혐의로 기소되었다. 이 사건은 니콜라이 2세의 반유대주의 정책의 영향하에 있었고 러시아 언론은 의식 살인에 대한 비난과 함께 유대인 공동체에 대한 반유대주의 캠페인을 시작하였다. 그러나 알렉산드르 블로크, 막심 고리키, 블라디미르 베르낫스키, 파벨 밀류코프 등 러시아 지식인들은 베일리스가 반유대주의의 희생물이 되었음을 강력히 주장하고 그를 옹호하였다. 1911~1912년의 재판 기간 내내 키이우 경찰국의 최고 수사관 니콜라이 크라숩스키가 조사를 수행하였고 그는 승진을 포기하고 반유대주의 집단의 위협과 방해에도 불구하고 조사를 계속하였다. 그는 결국 사건의 위조 혐의에 참여하기를 거부하고 해고되었다. 그는 이후에도 키에프 경찰국의 전 동료들의 도움을 받아 개인적으로 조사를 계속하여 결국 진범을 밝혀냈다. 베일리스의 변호는 당시 모스크바, 페테르부르크, 키에프 등의 최고의 변호사들이 맡았다. 검사가 법정에서 반유대주의 발언을 했으며 12명의 배심원 중 7명이 당시 악명 높은 러시아 인민 연합의 일원이었으며 '블랙 헌드레드'(Black Hundreds)로 알려진 반유대주의 운동에 참여하고 있었고 배심원 중에는 지식인 대표가 없음에도 불구하고, 몇 시간 동안 숙고 끝에 배심원단은 베일리스에게 무죄를 선고했다. 베일리스는 이후 팔레스타인을 거쳐 미국으로 이주했다. 베일리스 재판은 전 세계적으로 알려졌고 러시아 제국의 반유대주의 정책은 심한 비판을 받았다. 베일리스의 이야기는 버나드 말라무드의 1966년 『해결사』라는 작품으로 소설화되기도 했다.

37 살레의 낙타. 쿠란에 따르면, 번영하던 사무드인들은 우상을 섬기지 말고 알라만을 섬기라는 신의 경고를 전하는 '살레'를 무시하며 그에게 기적의 증거를 보일 것을 요구하였다. 이에 신이 그들의 요구에 대한 응답으로 바위가 갈라지고 그 속에서 임신한 암낙타가 나와 새끼를 낳는 기적을 일으켰다고 한다. 그러나 낙타가 마을의 물을 다 마셔 버리자 화가 난 사무드인들은 신이 보낸 낙타를 죽여 버리게 되고 살레는 분노하여 3일 후 그들이 멸망할 것이라 예언한다. 결국 사무드인들은 멸망하였지만 살레와 그를 따르던 소수의 사람들은 그 대재앙의 와중에도 죽지 않고 구제받았다고 전해진다. (쿠란의 관련 구절: "…나는 저들을 낙뢰로 벌하였노

라…"[쿠란 41장 18절] "내가 그들에게 돌풍을 몰아치니 그들은 가축 사료사가 만든 메마른 나뭇잎처럼 되고 말았느니라."[쿠란 54장 31절] "땅이 진동하여 그들을 덮치니 죽은 시체들이 집 안에 널려지게 되었노라. 살레가 돌아가서 말하길, 백성들이여! 내가 너희에게 주님의 말씀을 전하고 또 너희에게 충고하였거늘 너희는 충고하는 자들을 사랑하지 아니 하였노라."[쿠란 7장 78~79절])

38 이고리 세베랴닌(1887~1941). 러시아 미래주의 시인. 본명은 이고리 로타료프. 세베랴닌은 필명으로 '북방인'이라는 의미이다. 1905년경부터 문학 활동을 시작한 세베랴닌은 1911년 『페테르부르크 헤럴드』에 자아 미래주의(ego-futurism) 선언문을 발표했다. 혁명 이후 러시아를 떠난 세베랴닌은 에스토니아에 정착했고 귀국하지 못한 채 1941년 탈린에서 사망했다.

39 붉은 파스챤 직물로 튼튼한 능직 무명의 일종. 소비에트 시기에 쿠마치 직물로 깃발 등을 만들어서 쿠마치는 붉은 깃발의 은유가 됨.

40 알카드르의 밤. 이슬람에서는 라마단 하순에 '운명의 밤', 혹은 '권능의 밤'이라는 뜻의 '라일라트 알 카드르'(Laylat al-Qadr)라고 불리는 밤이 있다고 한다. 이 밤에 무함마드가 쿠란을 처음으로 계시받았으며, 신은 무함마드에게 "권능의 밤은 천 개월보다 더 낫다"라고 쿠란 구절을 통해 알려주었다고 한다. 즉 권능의 밤에 예배를 제대로 드린다면 천 개월간 꾸준히 예배드린 것보다 낫다는 것이다. 이슬람에서는 가장 거룩한 날이라고 할 수 있다.

41 미하일 레르몬토프(1814~1841). 러시아 낭만주의 시인, 소설가. 자유와 열정, 신에 대한 반항 등 바이런의 영향을 강하게 받은 낭만주의적 주제들을 시적으로 형상화했다. 장교였던 그는 푸시킨의 죽음을 정치적으로 해석하며 강하게 정부를 비난한 시 「시인의 죽음」(1837)으로 니콜라이 1세의 분노를 사서 캅카스로 유배되기도 했다. 대표작으로 소설 『우리 시대의 영웅』(1840), 서사시 『그루지야 신참수도사』(1840), 『악마』(1841) 등이 있다. 러시아 낭만주의의 가장 유명한 대표자로 평가된다.

42 표도르 튜체프(1803~1873). 러시아 낭만주의 시인이자 외교관, 철학자. 튜체프는 모스크바 태생의 귀족 출신으로서 평생을 외교관으로 외국에서 생활했다. 처음에 푸시킨 그룹의 일원으로 출발했으나 거의 관심을 끌지 못했고 후에 네크라소프의 소개로 각광을 받았다. 자연을 주제로 한 철학 시를 썼으며 범신론과 이원론적 세계관을 바탕으로 한 작품세계를 보여 주었다. 현실 세계와 이를 지배하는 혼돈 간의 대립을 낮과 밤, 빛과 어둠, 선과 악, 사랑과 죽음 등의 상징으로 나타냈는데 이후 상징주의의 이중 세계관에 큰 영향을 끼쳤다고 평가된다.

43 '페가수스의 마구간'의 각주를 보라.

44 아나톨리 마리엔고프(1897~1962). 러시아 시인, 소설가, 극작가. 이미지주의의 주요 구성원이다. 그의 문학 경력은 1918년 보로네지에서 출판된 이미지주의자들의 「선언문」에 참여하면서 시작되었다. 여기에는 예세닌을 비롯한 모스크바의 다른 시인들도 서명했다. 마리엔고프는 이미지주의 활동과 출판에 활발히 참여했으며 1920년에서 1928년 사이에 자신의 이름으로 12권의 시집을 출판했다. 후대에 그는 주로 예세닌과의 친교와 그에 관한 회상록의 저자로 알

려져 있다.

45 세르게이 티모페예비치 그리고리예프(1875~1953)를 말한다. 그리고리예프는 주로 유소년을 위한 역사·모험·환상 소설을 썼다. 철도 노동자의 아들로 태어난 그는 페테르부르크의 전기기술학교에 입학했으나 경제적 어려움으로 학업을 계속하지 못했고 고향(현재 사마라 지역)으로 돌아가 지역발전소에서 기술자로 일했다. 첫 작품은 막심 고리키가 일했던 『사마라 신문』에 출판되었고 이후 그는 지역 언론인으로 활동했다.

46 『마지막 계명의 예언가들과 선구자들』은 세르게이 그리고리예프가 에세닌, 쿠시코프, 마리엔고프 등의 이미지주의자들에 관해 쓴 책으로 1921년 출판되었다.

47 페가수스의 마구간. 이미지주의자들이 모스크바에서 운영했던 보헤미안 분위기의 문학 카페의 이름. 1919년 에세닌은 이미지주의자들과 관련된 서점과 출판사, 그리고 카페인 '페가수스의 마구간'에 대한 감독권을 가지게 되었다.

3장

1 콘수. 고대 이집트어로는 ḫnsw, 그리고 Chonsu, Khensu, Khons, Chons 또는 Khonshu로 음역. 콥트어로는 ⲱⲟⲛⲥ, 로마자로는 Shons. 콘수는 고대 이집트의 달의 신으로, '여행자'를 의미하며 밤에 하늘을 가로지르는 달의 여행과 관련된다고 전해진다. 토트와 함께 시간의 흐름을 나타내며, 또한 모든 생명체의 생명을 창조하는 데 중요한 역할을 했다고 알려져 있다. 테베에서 콘수는 무트(Mut)를 어머니로, 아문(Amun)을 아버지로 하여 삼위체(테베의 삼위체)를 형성한다.

2 루이 필리프, 프랑스의 왕(재임 1830~1848). 프랑스 혁명을 지지했으나, 공포정치 시기 아버지는 처형당하고 루이 필리프도 약 스무 해 동안 망명 생활을 한다. 나폴레옹 실각 후 귀국했고 1830년 7월 혁명으로 샤를 10세가 추방당하자, 자유주의자로 알려진 루이 필리프가 국왕으로 추대되었다. 그러나 루이 필리프 또한 1848년 2월 혁명으로 퇴위하고 영국으로 망명하였으며, 그 결과 프랑스 제2공화국이 설립되었다.

3 프랑스의 예술 분야 전문교육기관. 왕실 산하 예술 전문교육기관으로 창설되었으나, 나폴레옹 3세가 정부로부터 독립시키고 에콜 드 보자르로 명칭을 바꾸었다. 유명한 프랑스 예술가들이 여기서 교육받았으며, 프랑스 신고전주의 양식에 기초한 19세기 보자르 건축 운동의 발상지이기도 하다. 보자르 건축의 대표적 예시로는 1900년 세계 박람회가 열린 그랑 팔레와 오페라 극장 팔레 가르니에 등이 있다.

4 단절, 분리를 뜻하는 단어로 19세기 말 빈에서 유행한 세기말 예술 사조인 빈 분리파 운동을 가리키며, 요제프 마리아 울브리히가 설계한 건축물인 빈 분리파 전시관 또한 제체시온을 칭한다. 아카데미즘과 같이 보수적이고 폐쇄적인 예술에서 벗어나 자유로운 표현 활동을 목표로 한 예술운동으로, 구스타프 클림트, 에곤 실레, 오토 바그너, 요제프 마리아 올브리히 등이 참여하였다.

5 르코르뷔지에(1887~1965). 본명은 샤를 에두아르 잔느레-그리. 스위스 출신 프랑스 건축

가. 현대건축의 아버지라고도 불린다. 1918년 화가 아메데 오장팡과 순수주의(Purism) 선언문을 발표하고 1920년 미술 잡지 『레스프리 누보』(L'Esprit Nouvequ)를 창간했다. 르코르뷔지에는 이 잡지에서 새로운 건축 개념을 제시했는데, 여기에 실린 르코르뷔지에의 글을 모은 책 『건축을 향하여』(Vers une architecture)는 현대건축 역사상 가장 중요한 책 중 하나로 여겨진다.

6 아메데 오장팡(1886~1966). 프랑스 화가. 소니에는 필명. 초기에는 입체주의 화풍을 따랐으나, 이후 르코르뷔지에와 함께 순수주의를 제창하고 『레스프리 누보』를 창간한다. 1921년 파리에서 순수주의 전시회를 열었고 1924년 화가 페르낭 레제와 아카데미를 설립하기도 했다.

7 블라디미르 타틀린(1885~1953). 소비에트의 아방가르드 화가, 건축가, 무대 디자이너. 모스크바 아카데미에서 수학했으며, 파블로 피카소를 방문한 이후, 1915년 미래주의 전시회에서 철판, 밧줄, 나무 등의 재료를 조합하여 공간과 물질성을 강조한 '회화적 부조'를 제시하기 시작했다. 구축주의의 상징이라고 여겨지는 「제3인터내셔널 기념탑」 디자인으로 잘 알려져 있다. 1920년 11월 페트로그라드(현 상트페테르부르크)에서 처음 모형으로 전시된 이 기념탑은 혁명적 목표의 상징이자 기게 미학의 정점을 보여 준 구축물이었다. 타틀린의 탑은 정교하고 거대한 기계로, 순수한 예술적 형태와 공리적 실용성을 결합하고자 했다는 점에서 큰 의미를 지녔으나 실현되지는 못했다.

4장

1 장 콕토(1889~1963). 프랑스 시인, 소설가, 극작가, 영화감독. 예술계의 거의 모든 방면에서 왕성하게 활동했으며, 피카소, 댜길레프, 모딜리아니 등과 교류하며 20세기 예술의 흐름을 이끌었다. 1912년 댜길레프가 이끄는 발레뤼스와 협업하여, 발레극 「푸른 신」, 그리고 1917년에는 무용과 연극을 결합한 아방가르드 극 「퍼레이드」를 작업하였다. 후기에는 영화감독으로도 활동했으며, 1946년 개봉된 「미녀와 야수」와 문학의 영화적 가능성을 탐구한 삼부작 「시인의 피」, 「오르페우스」, 「오르페우스의 유언」으로 유명하다. 칸 국제영화제의 로고인 종려나무잎 또한 콕토의 디자인이다.

2 기욤 아폴리네르(1880~1918). 프랑스 시인이자 예술 비평가. 입체주의의 대표적 이론가로 여겨지며 1913년 발표한 "입체주의 화가들"은 입체주의 운동의 대표적 해설서 중 하나이다. 그의 사후 출간된 『칼리그람』은 타이포그래피를 활용하여 시작(詩作)에서 시각적 효과를 보여 주는 선구자적 역할을 했다. 또한 그는 초현실주의 운동의 포문을 열었다고 여겨지는데, 장 콕토의 발레 「퍼레이드」를 위한 프로그램에서 '초현실적'이라는 말을 처음 사용하였고, 1917년 초연된 그의 희곡 「티레시아스의 유방」은 '초현실적인 연극'이라는 부제가 달려 있다. 단, 아폴리네르의 '초현실'의 뜻은 브르통 등 초현실주의자들이 제창한 '초현실'과는 다르다.

3 페르낭 크로멜링크(1886~1970). 벨기에 극작가. 배우로 연극 경력을 시작하였으며, 1906년 희곡 「우리는 더 이상 숲으로 가지 않으리」와 1920년 「오쟁이 진 대단한 남편」으로 명성을 얻고 이후 작가 생활에 전념한다. 후기작으로는 「속이 좁은 여자」와 「뜨거운 것과 차가운 것」 등이 있다.

4 페르낭 디부아르(1883~1951). 프랑스 시인, 평론가. 아방가르드 작가들과 두루 친분이 있었으나, 특정 흐름에 소속되지는 않았다. 프랑스 일간지 『랭트랑지장』의 사무국장이었고 입체주의와 오르피즘의 장이 된 잡지 『몽쥬아!』 창간에 참여했다. 해당 기고문은 『레스프리 누보』 1921년 2월호에 게재된 글이다.

5 프세볼로트 메이에르홀트(1874~1940). 러시아 및 소비에트 연출가. 스타니슬랍스키의 사실주의 연극을 비롯한 연극계의 기존 관습을 거부하고, 배우는 외부의 자극에 대한 반응을 표현해야 한다는 생체역학 연기론을 제시하였고 장식적이고 현실적인 배경이 아니라 배우 움직임의 효용성을 극대화시키는 구축주의적 무대장치의 필요성을 주장하였다. 1918년 마야콥스키의 희곡 「미스테리아 부프」를 시작으로 1922년 「오쟁이 진 위대한 남편」, 「타렐킨의 죽음」, 그리고 1925년 「검찰관」 등을 연출했으며, 이 공연들은 연극사에 혁명적인 작품으로 남았다. 1930년대 스탈린 치하 문화계가 경직되면서 자유로운 작품 활동을 거의 하지 못했고 스탈린 대숙청이 러시아를 공포로 몰아넣었던 시기, 1939년에 체포되어 총살되었다.

6 에릭 사티(1866~1925). 프랑스 작곡가. 포스트바그너 음악을 선도한 음악가로 음악 어법을 풍자하고 과거 고정관념을 깨는 새로운 형식의 음악으로 동시대인인 모리스 라벨과 미국의 현대 음악가 존 케이지 등에게 큰 영향을 미쳤다. 발레뤼스가 상연한 「퍼레이드」의 음악을 작곡했으며, 사이렌과 권총, 타자기 등의 소리가 어우러진 음악으로 유명세를 얻었다. 현대인들에게는 「짐노페디」 세 곡으로 잘 알려져 있으며, 『레스프리 누보』와 『배니티 페어』 등에서 활발한 기고 활동을 펼쳤다.

7 세르게이 댜길레프(1872~1929). 예술평론가, 후원자, 그리고 발레뤼스의 예술감독. 베누아, 소모프, 박스트 등과 함께 잡지 『예술세계』를 창간해서 성공을 거두었으며, 여기서 발전된 종합예술(Gesamtkunstwerk) 창작이라는 예술관은 발레뤼스로 이어진다. 1908년 파리에서 러시아 오페라 시즌을, 1909년에는 발레 시즌을 기획하여 큰 성공을 거두었다. 발레뤼스는 러시아의 젊은 예술가뿐 아니라, 피카소, 콕토, 샤넬, 사티 등 당대 뛰어난 예술가들과 협업하여 종합예술을 추구했으며, 특히 「목신의 오후」, 「봄의 제전」 등을 선보이며 현대 발레의 발전에 결정적인 역할을 했다. 1917년 혁명 후 유럽에 머물다가 베네치아에서 사망했다. 그가 발굴한 무용수 및 안무가들은 발레뤼스 해체 이후 미국 및 유럽 각국으로 흩어져 각국의 현대 무용의 발전에 기여하게 된다.

8 폴 프라텔리니(1877~1940), 프랑스와 프라텔리니(1879~1951), 알베르트 프라텔리니(1886~1961). 20세기 초 유럽에서 활약했던 서커스 집안. 파리 메드라노 서커스에서 활약하면서, 많은 파리 지식인들의 찬사를 받았다.

9 장 뵈를린(1893~1930). 스웨덴 무용수, 안무가. 스웨덴 왕립 발레단에서 무용수로 근무하다가, 선생이었던 미하일 포킨의 추천으로 롤프 드 마레가 창설한 스웨두와 발레단에서 안무가로 활동하다가 뉴욕에서 젊은 나이에 사망했다.

10 이렌느 라규(1893~1994). 프랑스 화가. 여성과 광대 그림으로 유명하며, 아폴리네르와 러시아 출신 화가 세르쥬 페라 등과 교류하였고, 「티레시아스의 유방」의 의상을 디자인했다.

11 다리우스 미요(1892~1974). 프랑스 작곡가. 드뷔시와 바그너 이후 새로운 프랑스 음악을 추구한 프랑스 6인조 중 한 명으로 에릭 사티를 정신적 스승으로 여겼다. 신고전주의 음악에 브라질 민속음악, 미국 재즈 등의 영향을 받고 복조성(複調性)과 같은 현대적 요소를 결합하여 음악을 창작하였다. 재즈 음악의 영향을 받은 「천지 창조」, 브라질 대중음악의 영향을 받은 1919년 발레 음악 「지붕 위의 황소」와 두 대의 피아노를 위한 모음곡인 「스카라무슈」 등으로 유명하다.

12 조르주 오리크(1899~1983). 프랑스 작곡가. 드뷔시와 바그너 이후 새로운 프랑스 음악을 추구한 프랑스 6인조 중 한 명으로 에릭 사티를 정신적 스승으로 여겼다. 1930년대 후반부터는 대중적 음악 작품을 많이 작곡했으며, 콕토의 「미녀와 야수」 그리고 오드리 헵번 주연의 1953년 영화 「로마의 휴일」의 영화음악을 작업한 것으로 유명하다.

13 알렉산드르 타이로프(1885~1950). 소비에트 연출가. 메이에르홀트 밑에서 배우로 일했고, 1914년 카메르니 극장을 창설하여 자신만의 연출 미학을 선보였다. 스타니슬랍스키의 사실주의 연극론과 이에 대립한 메이에르홀트의 조건적 연극론을 종합하여 새로운 대안을 선보이고자 했으며, 이러한 연출 성과는 1921년 출간한 『연출가의 수기』에 제시되어있다.

14 아이스킬로스(B. C. 525~B. C. 456). 고대 그리스 3대 비극 시인 중 하나. 드라마 경연대회에서 열두 번 우승하며 약 90편의 비극을 집필했으나 현재는 7편만 전해지고 있다. 비극의 창시자로 불리며, 「오레스테이아」 삼부작으로 잘 알려져 있다.

15 소포클레스(B. C. 49?~B. C. 40?). 고대 그리스 3대 비극 시인 중 하나. 아테네의 문화적 전성기를 대표하는 시인이며 비극의 완성자라고 불린다. 「안티고네」, 「오이디푸스왕」, 「콜로노스의 오이디푸스」 등으로 유명하다. 특히 「오이디푸스왕」은 아리스토텔레스가 비극의 전형으로 극찬했으며, 현재까지 연극계에서 중요한 작품으로 손꼽힌다.

16 에우리피데스(B.C.484? ~ B.C.406). 고대 그리스 3대 비극 시인 중 하나. 신화적 인물의 사실주의적 묘사로 세 시인 중 이후 서양 연극사에 가장 많은 영향을 끼친 극작가로 여겨진다. 약 90편의 작품을 썼다고 전해지나, 현존하는 에우리피데스 작품은 18편으로, 「메데이아」, 「트로이의 여인들」 등이 유명하다.

17 알렉산드라 엑스테르(1882~1949). 러시아 화가, 디자이너. 키이우와 파리에서 주로 활동하며, 입체 미래주의, 절대주의, 구축주의 등 여러 아방가르드 예술운동에 참여했다. 말레비치, 아르히펜코와 함께 1914년 파리에서 열린 〈앙데팡당전(독립화가전)〉에 참여했고 우크라이나의 베르보프카 예술가 마을에서 민속예술을 연구하기도 했으며, 1921년 모스크바에서 열린 추상주의 전시회 〈5×5=25〉에 참여했다. 브후테마스에서 색 부분 강의를 담당했고 타이로프의 카메르니 극장과 니진스카 발레 스튜디오에서 무대 및 의상 디자이너로 활약했다. 1924년 프랑스로 망명하여, 아카데미 모데르네와 페르낭 레제 아카데미의 교수로 활동하였다.

18 러시아 민속 타악기.

19 셀린 아르놀드(1885~1952). 프랑스 작가.

5장

1 프랑시스 풀랑크(1899~1963). 프랑스 작곡가. 드뷔시와 바그너 이후 새로운 프랑스 음악을 추구한 프랑스 6인조 중 한 명으로, 사티와 스트라빈스키의 영향을 받았다. 대표작으로는 「두 대의 피아노를 위한 협주곡」과 1957년 오페라 「카르멜회 수녀들의 대화」가 있다.

2 아르투르 오네게르(1892~1955). 프랑스 작곡가. 드뷔시와 바그너 이후 새로운 프랑스 음악을 추구한 프랑스 6인조 중 한 명으로, 특히 기계의 역동성을 찬양하는 곡인 1923년 곡 「퍼시픽 231」과 콕토가 리브레토를 쓴 1927년 오페라 「안티고네」로 잘 알려져 있다.

3 폴 클로델(1868~1955). 프랑스 극작가, 외교관. 1917년 브라질 외교관으로 파견되었을 때 데려갔던 비서가 바로 작곡가 미요인데, 이 체류 기간 중에 클로델 극본, 미요 작곡의 발레곡 「남자와 그의 욕망」이 완성된다. 이 작품은 1921년 스웨두와 발레단에서 뵈를린 지휘하에 공연되었다.

4 세르게이 프로코피에프(1891~1953). 러시아 및 소비에트 피아니스트, 지휘자, 작곡가. 피아노를 타악기로 활용하는 연주법으로 잘 알려져 있으며, 피아노 작품 중에서도 특히 「피아노 소나타 7번」은 음악사에서 기념비적 작품으로 여겨진다. 또한 1917년 혁명 이후 망명 시절의 대표작 중 하나인 1921년 시카고에서 초연된 희극 오페라 「세 개의 오렌지에 대한 사랑」은 모더니즘 오페라의 대표작이다. 이 작품은 사실성과 심리성의 결여, 몽타주 같은 음악, 몸짓과 제스처를 활용한 연극성은 메이에르홀트의 영향을 보여 주며, 그로테스크와 서정성을 결합했다고 평가받는다. 프로코피에프는 1936년 소비에트로 귀환하는데, 1940년 키로프 발레단 초연의 발레곡 「로미오와 줄리엣」과 검열과 정치적 공격으로 인한 거듭된 수정 끝에 볼쇼이극장에서 1959년 초연된 오페라 「전쟁과 평화」는 이 시기를 대표하는 작품이다. 또한 에이젠슈타인의 영화 「알렉산드르 넵스키」(1938)와 「이반 뇌제」(1944)의 영화음악을 작곡하기도 했다.

5 이고르 스트라빈스키(1882~1971). 러시아 출신 피아니스트, 지휘자, 작곡가. 러시아 제국에서 태어나 상트페테르부르크 법학대학을 다니면서, 작곡가 림스키-코르사코프로부터 음악을 배웠다. 혁명 이후 프랑스를 거쳐 미국에 정착했으며, 가장 영향력 있는 20세기 작곡가 중 한 명으로 손꼽힌다. 발레뤼스를 위한 발레곡 「불새」(1910), 「페트루슈카」(1911), 「봄의 제전」(1913)을 작곡했으며, 이중 파리에서 초연된 「봄의 제전」은 공연장에 경찰이 출동할 정도로 공연사에 커다란 스캔들을 일으켰고, 이 공연으로 인해 그는 혁신적인 작곡가로 유명세를 얻었다. 1939년 미국으로 건너간 스트라빈스키는 디즈니 애니메이션 「판타지아」(1940)를 비롯한 다양한 음악 활동을 이어 갔고 존.F. 케네디 대통령이 그의 80세 생일파티를 백악관에서 열 정도로 유명세를 누렸다.

6 『베시』의 러시아어 번역본에는 '시대착오'라고 번역되어 있는데, 잔느레의 프랑스어 원문에는 본래 '합체'라고 적혀 있다.

7 에밀 자크-달크로즈(1865~1950). 스위스 작곡가이자 교육가. 제네바 음악원의 교수로 유리드믹스, 솔페즈, 즉흥 연주, 이렇게 세 분야를 연계시킨 달크로즈 교육법을 창안했다.

8 뱅상 당디(1851~1931). 프랑스 작곡가이자 교육가. 프랑스 국립음악협회 회장을 역임했고 1896년 파리 스콜라 칸토룸을 공동 창립하여 음악교육에 기여했고 『작곡법 강의』를 출간했다.

9 블랑슈 셀바(1884~1942). 프랑스 피아니스트, 교육가, 작곡가. 뱅상 당디 밑에서 수학했으며, 파리 스콜라 칸토룸, 스트라스부르 음악원, 프라하 음악원 등의 교수를 역임했고 바르셀로나에 음악학교를 설립하기도 했다. 주로 체코 음악 전문가로 체코에서 매우 대중적인 피아니스트였다.

10 알베르 잔느레(1887~1965). 스위스 바이올리니스트, 작곡가, 교육가. 리듬과 신체 교육을 위한 프랑스 학교의 학장이었으며, 『레스프리 누보』에 종종 기고문뿐 아니라, 리듬 강좌의 광고를 실었다. 건축가 르코르뷔지에의 형이며, 당시 플레엘 회사에서 출시한 기계 피아노에 매우 흥미를 갖고 있었다.

11 루이 델릭(1890~1924). 프랑스 영화 감독, 비평가. 초기 인상주의 영화감독 중 한 명이다. 1921년 영화 「열광」과 시나리오 모음과 영화에 관한 글을 포함한 1923년 모음집 『영화의 드라마』가 대표작이며, 프랑스 영화 형식의 기초를 세웠다고 여겨진다.

12 엘리 포레(1873~1937). 프랑스 미술사학자. 그의 책 『예술의 역사』는 예술사를 진화론을 적용하여 설명하고 있다.

6장

1 루브비히 힐버자이머(1885~1967). 독일 출신 건축가, 도시 계획가. 독일 바우하우스에서 가르치다가, 1939년에는 미국으로 이주해 시카고 일리노이 공과 대학교 교수로 지내면서 미스 반 데어 로에와 함께 시카고 도시 계획에 참여했다.

2 비킹 에겔링(1880~1925). 스웨덴 예술가, 영화감독. 추상적 형태와 빛의 율동적 움직임으로 이루어진 절대 영화를 추구하였고 1924년 발표한 실험영화 「대각선 교향곡」이 그의 대표작이다.

베시 3호

1장

1 네프(НЭП), 즉 신경제정책(소비에트에서 1921년부터 1928년의 5개년 계획 개시까지 시행한, 전시공산주의를 수정한 경제 정책) 시기의 기업인을 부르는 명칭.

2 알렉산드르 루콤스키(1868~1939). 러시아군 사령관, 중장. 1차 세계대전과 내전에 참전했다. 백군 지도자 중의 하나이며, 군주제 지지자였다.

3 아드리안 피오트롭스키(1898~1937)를 말한다. 러시아와 소비에트의 극작가이자 문학평론가, 연극 평론가, 영화 평론가. 소비에트연방 국영영화사 '렌필름'의 예술감독이었으며, 1935년

에 소비에트연방 러시아공화국 명예 예술가 칭호를 받았다.

4 테오(TEO), 이조(ИЗО), 무조(МУЗО)는 이 시기 루나차르스키가 책임자로 있던 문화부의 예술 분야 인민위원회의 기구들이다.

5 므하트(MXaT). 모스크바 예술극장(Московский Художественный академический театр)의 약칭. 므하트는 1898년 콘스탄틴 스타니슬랍스키와 블라디미르 네미로비치-단첸코에 의해 설립된 드라마 전문극장이다. 처음에는 당시 러시아 연극무대에서 유행하던 멜로드라마의 낮은 수준을 넘어서 독일 마이닝엔 극단을 따라 자연주의 연극을 발전시키고자 했던 모스크바 예술극장은 안톤 체호프의 희곡을 스타니슬랍스키의 연출 미학과 시스템 이론을 통해 무대에 올리면서 결정적인 도약의 계기를 맞았다. 모스크바 예술극장은 연극을 한층 높은 무대 예술로 승화시킴으로써 세계 연극사에 뚜렷한 족적을 남겼으며 후대 연극과 드라마 발전에 가장 중요한 역사로 남았다. 1932년에 고리키 모스크바 예술극장으로 개명되었지만, 1987년에 체호프 모스크바 예술극장과 고리키 모스크바 예술극장의 두 극단으로 분리되어 현재에 이르고 있다.

6 1917년 1월에 창간되어 현재까지 발간되고 있는 러시아의 일간신문. 소비에트연방 시기 동안 명칭이 수차례 변경되었으나, 1991년 8월부터 『이즈베스티야』로 다시 발간되고 있다. 현재는 동명의 텔레비전 채널도 존재한다.

7 데미안 베드니(1883~1945). 본명은 예핌 프리드보로프. 러시아와 소비에트의 시인, 작가, 혁명가로 볼셰비키 혁명에 공감하는 내용의 시, 우화 등을 써서 레닌이 "진정한 프롤레타리아적 창의성"이라는 찬사를 보내기도 했다. 그러나 스탈린은 데미안 베드니의 풍자와 비판을 좋아하지 않았고, 이로 인해 1938년 당에서 제명되었으나 사후인 1956년 복권되었다.

8 아나톨리 루나차르스키(1875~1933). 러시아 혁명가이자 소비에트 정치가, 작가, 번역가, 홍보가, 비평가, 미술사학자로 1917년부터 1929년까지, 즉 레닌의 신임으로 소비에트 정부 초기에 나르콤프로스(인민교육위원회)를 이끌며 사실상 연방의 문화예술정책의 주요 노선을 모두 결정하였다. 레닌 사후 일어난 권력 투쟁에는 참여하지 않았으나 영향력을 크게 상실하지는 않았다. 1929년 나르콤프로스에서는 해임되었지만, 소비에트연방 중앙집행위원회 산하 학술위원회 위원장으로 임명되었고, 1930년 2월에 소비에트연방 학술원 회원이 되었다. 또한 1930년대 초 소비에트연방 학술원 문학연구소 소장으로 봉직했고, 1933년 9월에 스페인 주재 소련 특사로 임명되었으나, 사실은 건강상 이유로 그가 스페인에 부임하는 것은 불가능했다고 전해진다. 12월 프랑스 휴양지 망통에서 스페인으로 가는 길에 협심증으로 사망했다.

9 『프라브다』. 러시아 모스크바에서 발행되는 대표적인 일간신문. '프라브다'(правда)는 러시아어로 '사실, 진실'이라는 의미이다. 처음 1912년 5월 5일에 상트페테르부르크에서 혁명 세력의 기관지로 창간되어, 1914년 1차 세계대전의 발발과 함께 정간되었다 1917년 2월 혁명 뒤인 5월 18일 복간되었고, 수도가 모스크바로 옮겨짐에 따라 1918년 3월 16일 자부터는 모스크바에서 발간됐다. 소비에트연방 말기에 『프라우다』의 발행 부수는 1,100만 부에 이르렀다. 과학·경제·문화 등 여러 분야에 관한 기사를 제공하고, 당 노선의 해설에 역점을 두어 독자들의 사상 통일을 높이는 데 주력했던 이 신문은 소비에트연방의 붕괴 이전까지 공산당의 기관지였다. 그

러나 1991년 연방이 붕괴되고 공산당 활동이 정지됨에 따라 1991년에 정간되었다가, 얼마 뒤 일반 신문으로 복간되었다. 현재는 정치적 색깔이 없는 평범한 대중적인 신문으로 탈바꿈했다.

10 농군이 내어 주지 않으면, 기계는 먹지 못한다: "신이 내어 주지 못하면, 돼지가 먹어 치우지 못한다"(бог не выдаст, свинья не съест)는 러시아 속담의 패러디로 보인다.

11 표도르 베른시탐(1862~1937). 러시아 예술가, 예술학자. 황실예술아카데미 정회원. 황실예술아카데미 건축과를 마치고 여러 관련 저널의 편집인을 역임했고, 당시 다수 유명인의 동상을 만들었으며 궁전과 교회, 별장 등 여러 건축물 기획에도 관여했다. 당시의 '의식 있는 시민'으로서 1917년 혁명을 수용했으나 그간의 공직에서 사퇴하여 1918~1924년에 페테르고프 궁전 박물관 학예사로 일하며 어려운 시절 국가 문화재를 지켰다고 평가받는다.

12 아브람 아르히포프(1862~1930). 러시아 화가. 해방 농노 집안에서 태어났으나 부친의 교육에 대한 열정으로 미술교육을 받았다. 모스크바 회화조각건축학교(МУЖВ3: Московское училище живописи, ваяния и зодчества), 페테르부르크 예술아카데미에서 공부했다. 1891년 '이동전람화파'의 일원으로 참여했으며, 1904년에는 '러시아 예술가 연합'의 창립자 중의 하나가 되었다. 1916년에는 예술아카데미 정회원 칭호를 받았다. 10월 혁명 이후에는 교육기관 재조직에 참여하였고 1918~1920년에 국가자유예술공방(ГСХМ)에서, 1922~1924년에 브후테마스에서 강의하였다. 1927년 민족 예술가 칭호를 받았다.

13 바실리 야코블레프(1893~1953). 모스크바의 부유한 상인 가문 태생으로 1911년 모스크바 국립대학교 물리·수학 학부에서 입학했고, 1914~1917년에는 코로빈, 아르히포프, 말류틴 등과 함께 모스크바 회화조각건축학교(МУЖВ3)에서 공부했다. 브후테마스(BXYTEMAC) (1918~1922), 모스크바 건축연구소(МАрхИ: Московский архитектурный институт)(1934~1936), 수리코프 국립아카데미 예술연구소(МГАХИ имени В. И. Сурикова)(1948~1950)에서 가르쳤다. 1922년부터 혁명러시아예술가연합(AXPP) 회원. 1947년부터 소비에트연방 예술아카데미(AX CCCP) 정회원. 1920년대에 막심 고리키의 이탈리아 소렌토에서 살았다. 1926년부터 1932년까지 푸쉬킨 국립미술관에서 예술 복원가로 일했고 1930년부터 복원 부서를 담당했다. 야코블레프의 회화는 구성의 폭과 기술적 완벽성이 특징이라 평가된다.

2장

1 테오도르 드 방빌(Théodore de Banville, 1823~1891). 테오도르 드 방빌은 프랑스 시인이자 작가. 그의 작품은 19세기 후반 프랑스 문학의 상징주의 운동에 영향을 미쳤다.

2 브레보트(Brevort). 미국 미시간주 매키낙 카운티에 있는 비법인 커뮤니티. 브레보트는 비법인 커뮤니티로서 법적으로 정의된 경계나 인구 통계가 없다.

3 공관서사시. 여기서 '공관'이라는 표현은 '공관복음'(共觀福音, Synoptic Gospels/Synopsis)의 '공관'을 가져온 표현으로 보인다. '공관'이란 문자 그대로 '공통 관점'이라는 뜻으로, 신약 성서의 네 복음서 중 요한복음을 제외한 마태복음, 마가복음, 누가복음이 그리스도의 생애와 사역 활

동에 대해 전반적인 내용이나, 표현 방식, 문체 등에 있어서 크게 유사하기 때문에 이 복음서들을 공통된 관점을 가진 복음, 즉 공관복음이라 칭한다. 이를 볼 때, '공관' 서사시란 이와 마찬가지로 시가 개인적 정서가 아니라 보편적 정서를 전달하는 것이어야 한다는 저자의 뜻을 반영한 새로운 용어로 생각된다.

4 니콜라이 카람진(1766~1826). 니콜라이 미하일로비치 카람진은 러시아제국의 대귀족이자 관료로, 작가, 시인, 번역가, 역사가, 비평가 등으로 활동했다. 1780년대 말부터 서구를 여행하여 프랑스 감상주의의 영향으로 감상주의 문학을 직접 창작했으며 프랑스어와 감상주의에 기반하여 러시아어를 개혁함으로써 푸시킨 이전 러시아 근대 문학어 발전에 크게 공헌한 바 있다. 푸시킨을 매우 아꼈던 것으로도 알려져 있다. 1790년대 중반부터 역사에 대한 깊은 관심을 가지게 되었고 알렉산드르 1세에 의해 역사가로 임명되어 따라 『러시아국가의 역사』를 저술하였다. 카람진이 다른 활동은 접고 생애 마지막까지 전력을 기울였던 『러시아국가의 역사』는 러시아 역사서로서 최초의 것은 아니었지만, 비로소 일반대중이 널리 읽을 수 있는 역사서로서는 카람진의 저술이 처음이며 문체와 서술방식에 있어 매우 뛰어난 작품으로 평가된다.

5 알렉세이 미하일로비치. 로마노프 왕조의 두 번째 차르를 일컫는다.

6 에니에. 러시아어에서 (추상)명사를 만드는 명사어미.

7 콘스탄틴 발몬트(1867~1942). 러시아 상징주의 시인, 번역가. 은세기 러시아 문학의 주요 대표자. 1923년에 노벨문학상 후보로 지명된 바 있다. 알렉산드르 블로크는 음악성과 리듬 구조를 실험한 발몬트의 상징주의적 시어를 매우 높이 평가하였다. 처음에 10월 혁명을 찬미했지만 프롤레타리아 독재를 반대했으며 1920년 러시아를 떠나 프랑스에서 살았다.

8 오스치. 러시아어에서 (추상)명사를 만드는 명사어미.

9 알렉세이 가스테프(1882~1939). 러시아의 노동조합 운동가, 아방가르드 시인. 1905년 러시아혁명에 참여했으며, 과학적 노동조직 이론가로서 러시아에서의 과학적 관리법의 선구자로 평가되며 1921년 중앙 노동연구소 소장을 지냈다. 1931년부터 소비에트연방 공산당 당원이었고, 프롤레트쿨트의 주요 이념가들 중의 하나이다.

10 바다제비: 바다제비는 보통 폭풍의 예보자로 알려져 있다.

11 이 연은 음성적 발음을 표기. 이 연은 음성적 유희로 보이나 굳이 해석을 해 보자면 다음과 같다. "탈주/ 그들(의)/, 누구의/ 웃음/ 꼬아라/ 도리(돛의 활대)/ 눈!"

12 '푸르름'에 해당하는 단어의 발음은 '신테키'로, 앞의 '빈티키'("나사들"이라는 의미)의 발음과 음성적으로 조응하기 위해 만든 단어인 듯하다. 사전에는 없는 단어다.

13 두냐: 여자 이름. '두냐'는 앞의 "달들의 밤에"에서 달이 '루나'인 것에 음성적으로 조응하기 위해 가져온 단어인 것으로 생각된다.

14 Скальды의 단수인 скальд는 고대 스칸디나비아의 음창(吟唱) 시인을 의미하는 단어로 역시 앞의 싯구 'По льду'와 음성적으로 조응한다. '폴두 / 스칼듸' 이러한 방식이다.

15 없는 단어이다. смеяться(비웃다)의 'смея–'를 가지고 조어(造語)한 형태로 보인다.

16 앞의 시구를 다시 음성적으로 변조한 어휘들. 사전에는 없는 단어들이다.

17 слово(말)과 чист(깨끗한)의 합성어로 보인다.

18 「늑대의 파멸」. 1921년 쓰어 1922년 발표된 시. 처음 발표 이후 이 시는 이후 수록되는 선집들에서 제목을 달고 있지 않다.

19 티플리스의 '41°'. '41°'는 1918년 초 시인 알렉세이 크루초늬흐, 일리야 즈다네비치, 화가 키릴 즈다네비치, 극장 전문가 이고리 테렌티에프 등에 의해 티플리스(트빌리시의 옛 이름)에서 결성된 미래주의 그룹의 이름이다. 1920년까지 계속되다 해체되었지만, 참여자들의 저서는 계속 과거 출판명인 『41°』라는 이름으로 출판되었다.

20 발렌틴 파르나흐(1891~1951). 러시아 시인이자 번역가, 음악가, 무용수이자 안무가. 또한 소비에트 재즈의 창시자로 알려져 있다. 1922년 10월 1일에 열린 실험적 재즈밴드의 공연은 소비에트연방에서 재즈의 탄생을 알린 날로 간주된다.

21 세라피온 형제들. 1921년 2월 1일 페트로그라드에서 결성된 산문 작가, 시인 및 비평가 등 젊은 작가들이 모인 협회의 이름. 이 명칭은 은둔자 세라피온의 이름을 딴 문학 공동체가 등장하는 독일 낭만주의 호프만의 소설집 『세라피온 형제들』에서 가져왔다. 처음에는 '예술의 집'에서 자먀찐과 시클롭스키의 문하에서, 그리고 '문학 스튜디오'에서 코르네이 추콥스키와 니콜라이 구밀료프, 보리스 에이헨바움 밑에서 공부했던 이들로 구성되었다. 이후 구성원은 레프 룬츠, 일리야 그루즈데프, 미하일 조셴코, 베냐민 카베린, 니콜라이 니키틴, 미하일 슬로님스키, 엘리자베타 폴론스카야, 콘스탄틴 페딘, 니콜라이 티호노프, 프세볼로트 이바노프 등이었다. 이들은 프롤레타리아 문학의 원칙과 달리 작가의 정치성에 대한 무관심을 주장했고 예술의 이데올로기성 원칙에 반대한다고 밝혔다. 그 외에 장르나 문체, 창작 원칙 등 다른 문제들에 있어서는 회원들이 상당히 다양한 신념과 원칙을 가졌다. 1923년에서 1924년에 모임은 쇠퇴하기 시작했고 1926년에는 사실상 모임이 중단되었다.

22 보리스 필냐크(1894~1938). 본명은 보리스 안드레예비치 보가우. 러시아와 소비에트 작가, 소설가. 매우 이른 나이인 9세 때 글을 쓰기 시작했고, 산문이 최초로 출판된 것은 15세 때로 알려져 있다. 1915년에 본격적으로 전업 작가의 길에 들어서 여러 잡지에 단편들을 게재했다. 이때 이미 필명인 필냐크를 사용하기 시작했다. 1922년 출간된 『벌거벗은 해』는 내전 당시 혁명으로 인한 격변과 이를 겪는 시민들의 생활을 담아낸 소설로 큰 파장이 일어났다. 1920년대 초 필냐크의 성공은 필냐크식 복잡한 문체에 대해 필냐크주의라는 말이 붙여졌을 정도로 커다란 문학적 사건이었다. 그러나 1926년 『꺼지지 않은 달의 이야기』로 인해 볼셰비키 정권의 분노를 사게 되었고, 1929년에는 『마호가니』를 베를린 소재 러시아 이민자가 설립한 출판사 〈페트로폴리스〉를 통해 출판함으로써 반 소비에트적 작품을 비밀리에 국외로 반출해 출판하는 과오를 범했다는 비난을 불러일으켰다. 이 사건은 필냐크의 운명에 최후의 결정타를 날렸다. 출판 소식이 국내에 알려지자마자 필냐크에 대한 광범위한 조리돌림이 시작되었다. 정부가 모든

수단을 동원해 토끼몰이처럼 대대적인 공격에 나선 것이다. 항의의 뜻으로 그는 작가 조직을 탈퇴했다. 필냐크에게는 출판이 금지되었고, 1937년 대숙청이 진행될 때 체포되어 1938년 4월 21일 최고법원 군사법정에서 15분간의 재판 끝에 사형을 언도받았다. 사형 판결 당일 모스크바에서 총살당했다.

23 예브게니 자먀찐(1884~1937). 공상과학소설, 철학, 문학 비평 및 정치 풍자로 알려진 러시아 작가. 자먀찐은 일찍 볼셰비키 당원이 되었지만, 반복적으로 체포, 구타, 투옥 및 추방 등의 시련을 겪었다. 그는 제정 러시아의 정교, 전제정, 보수적 민족주의 등 차르 정책에 비판적이었던 만큼 10월 혁명 이후 공산당이 추구한 정책에 대해서도 내면적으로 혼란스러워했다. 이후 문학을 통해 당의 강제 순응과 전체주의를 풍자하고 비판함으로써 소비에트 반체제인사로 간주된다. 대표작은 미래의 경찰국가를 배경으로 한 디스토피아 공상과학소설 「우리들」(1921)이다. 이 작품은 소비에트연방 검열위원회에 의해 금지된 최초의 작품이다. 이로 인해 자먀찐은 블랙리스트에 오르고 스탈린에 의해 출국 조치 되었다. 1937년 파리에서 빈곤으로 사망했다.

24 만장일치주의(unanimism). 쥘 로망이 1904년에 첫 번째 책인 『La vie unanime』를 출판하면서 시작한 프랑스 문학의 운동.

3장

1 알렉산드르 아르히펜코(1889~1964). 러시아 출신 조각가. 현대 조각의 선구자로 불리며, 조각에서의 네거티브 공간의 문제를 주로 다루었으며, 인간 지각에 따른 물질성을 실현하고자 했다. 주로 우크라이나와 프랑스 파리에서 활동했으며, 1923년 미국으로 이주하여 1933년 시카고 박람회의 우크라이나 파빌리온을 담당하기도 했다.

2 후안 그리스(1887~1927). 프랑스에서 주로 활동한 스페인 화가. 본명은 호세 빅토리아노 곤잘레스-페레즈. 피카소와 브라크 등의 영향을 받았고 입체주의 화가로 활동했으며, 그의 작품에서 중요시된 명료성과 질서는 오장팡과 르코르뷔지에의 순수주의에 영향을 미쳤다.

3 장 오귀스트 도미니크 앵그르(1780~1867). 프랑스 화가. 자크 루이 다비드의 화실에서 수학한 19세기 신고전주의 대표 화가 중 한 명으로, 주로 역사화와 초상화, 오리엔탈리즘 시각의 터키 그림으로 유명하다.

4 카를로 카라(1881~1966). 이탈리아 화가. 마리네티와 함께 이탈리아 미래주의 운동을 이끌었고 이후에는 키리코의 영향으로 소위 형이상학적 회화를 추구하였다.

5 지노 세베리니(1883~1966). 이탈리아 화가. 마리네티, 카라와 함께 미래주의 운동을 이끌었으며, 이후 분석적 입체주의 양식을 차용했다. 1922년에는 질서의 회복을 주장하며, 신고전주의적 양식의 작품을 주로 선보인다.

6 알베르 글레즈(1881~1953). 프랑스 화가, 이론가. 입체주의 화가로 장 메쳉제와 함께 1912년 『입체주의로부터』라는 책을 출간했으며, 이는 해당 사조의 첫 주요 논문으로 여겨진다. 독일 아방가르드 잡지인 『슈투름』에 참여했으며, 「추수 탈곡」(1912), 「검은 장갑을 낀 여인」(1921)

등으로 알려져 있다.

7 필리포 토마소 마리네티(1876~1944). 이탈리아 시인. 근대성과 속도, 기계를 찬양하는 미래주의 운동의 창시자이자 대표 주자로 1909년 「미래주의 선언」을 발표했다. 그는 시작에서 말과 문자의 한계를 넘어, 글자의 크기, 배열 등을 통해 시를 공감각적으로 표현하고자 했다. 미래주의 운동은 근대성과 속도, 기계를 비롯한 "전쟁, 군국주의, 애국주의"를 찬양했으며, 마리네티는 1919년 파시즘 마니페스토를 작성하고 1차 세계대전 참전을 적극 지지했다.

8 움베르트 보치오니(1882~1916). 이탈리아 화가, 조각가. 미래주의 운동에 참여했으며, 형태의 역동성과 물질의 해체는 미래주의 운동 미학과 현대 예술에 큰 영향을 미쳤다. 대표작으로는 그림 「축구 선수의 역동성」(1913)와 「공간에서의 연속성의 독특한 형태」(1913)가 있다. 1차 세계대전에서 이탈리아의 참전을 지지하여 직접 군에 입대했는데, 1916년 군사 훈련 중에 사망하였다.

9 라울 하우스만(1886~1971). 오스트리아 화가, 작가. 베를린 다다운동의 창립자로 포토몽타주와 타이포그래피, 소리시(詩) 등 새로운 예술을 모색하면서, 예술과 과학의 결합을 통해 인간 감각과 지각을 확장하고자 했다. 1919년 『데르 다다』의 창간호에서 포토 콜라주를 선보였고 1922년 옵토폰을 개발했는데, 이는 소리의 신호를 빛의 신호로, 빛의 신호를 소리의 신호로 변환하는 장치이다. 1921년 「기계적 배경의 음성시」는 옵토포네틱 시로 옵토폰의 기술적 과정을 그래픽으로 구축한 것으로, 기계적 요소와 언어적 요소 간의 상호작용을 보여 준다. 옵토폰은 유용성을 인정받지 못해 베를린 특허청에서는 거부당했으나, 훗날 숫자로 변환하는 장치로 개조하여 영국 특허를 취득하였다.

10 헤르바르트 발덴이 창간한 아방가르드 잡지(1912~1932)이자 베를린에 동명의 극장, 화랑, 서점 등이 있던 종합예술문화사업단이었다. 독일 표현주의를 지지했고 바우하우스의 주요 교수진이 『슈투름』에서 활약했던 사람들이었기 때문에 『슈투름』을 통해 바우하우스가 결성되었다고 보기도 한다.

11 라즐로 모호이-너지(1895~1946). 헝가리 출신 화가, 사진가. 바우하우스 교수였고 주로 사진과 영화예술에 관심이 많았으며, 빛을 조형적 요소로 사용한 작품 「빛, 공간 조절기」는 라이트 아트와 키네틱 아트의 대표적 초기 예시로 본다. 1937년에는 시카고로 이주하고 뉴바우하우스를 창단했는데, 이는 일리노이 공과대학교 디자인학교의 전신이 된다.

12 라즐로 페리(1899~1967). 헝가리 출신 화가, 조각가. 본명은 라즐로 베이스. 다다이즘과 구축주의의 영향을 받았다. 1922년 모호이-너지와 함께 슈투름 화랑 전시회에, 1923년 리시츠키와 함께 베를린 미술대전에, 그리고 독일 공산당원으로 모스크바에서 개최된 독일 전시회에 참여하기도 했다.

13 빌리 바우마이스터(1889~1955). 독일 화기, 무대 디자이너. 독일 추상화의 대표주자 중 한 명이며, 1922년 슈투름 화랑 전시회에 참여하면서 레제, 오장팡, 르코르뷔지에 등과 교류하였다. 프랑크푸르트 미술대학 교수로 재직했으나, 나치 집권 후 해임되었고 2차 세계대전 후에 슈

투트가르트 미술학교 교수로 다시 임용되었다.

14 쿠르트 슈비터즈(1887~1948). 독일 화가, 조각가. 하노버를 중심으로 활동했고 슈투름 화랑 전시회에 참여했다. 다다이즘, 구축주의, 초현실주의 영향을 받았으며, 폐품을 활용한 콜라주 작업과 이러한 콜라주를 건축적 차원으로 확장한, 집 내부 공간을 변형시킨 공간 예술 작품 「메르츠바우」로 유명하다. 잡지 『메르츠』를 창간했고 리시츠키가 편집자로 참여하기도 했다. 이후 나치 탄압을 피해 노르웨이를 거쳐 영국으로 이주한다.

15 류보프 코진체바-에렌부르크(1898~1978). 러시아 화가, 그래픽 디자이너. 『베시』 편집자 에렌부르크의 아내, 소비에트 영화감독 그리고리 코진체프의 동생. 화가 엑스테르 밑에서 공부했고, 1921년 유럽 각국을 돌아다니면서 슈투름을 비롯한 다양한 도시에서 열린 전시회에 참여했으며, 『베시』 편집에도 참여했다. 1940년 귀국하여 모스크바 국영 영화 스튜디오인 모스필름에서 일했다.

16 구를리트. 아트딜러였던 프리츠 구를리트(1854~1893)가 설립한 베를린 화랑.

17 발리슈타인. 베를린에 위치한 화랑.

4장

1 불바르 극장. 18세기 후반 즈음에 시작된 부르주아를 위한 대중 극장. 멜로드라마나 살인 이야기를 주로 다루었으며, 불꽃놀이, 팬터마임, 곡예 등을 함께 상연했다.

2 펠릭스-앙리 바타유(1872~1922). 프랑스 극작가. 20세기 초 대중적 인기를 누렸던 작가로, 인간의 열정과 사회 구습에 대한 이야기를 주로 다루었다.

3 트리스탄 베르나르(1866~1947). 프랑스 극작가, 소설가, 변호사. 생생한 대화와 가벼운 냉소주의를 곁들인 불바르 극장을 위한 작품을 주로 썼다.

4 앙리-르네 르노르망(1882~1951). 프랑스 극작가. 상징주의의 영향을 받았으며, 프로이트의 정신분석학 이론에 매우 관심이 많았다. 디부아르가 앙리-르네 르노르망을 샤를 르노르망으로 잘못 적은 것으로 추측된다.

5 뤼네-포(1829~1940). 프랑스 배우, 연극 연출가. 본명은 오렐리아 마리 뤼네. 『베시』의 해당 호가 출간될 당시 외브르 극장의 감독이었다. 벨기에 극작가 마테를링크와 노르웨이 극작가 입센, 비욘슨 등을 프랑스에 처음 소개했다.

6 장 사르몽(1897~1976). 프랑스 연극 및 영화배우.

7 자크 코포(1879~1949). 프랑스 연극 비평가, 연출가. 상업주의에 빠진 프랑스 연극계를 신랄하게 비판하였다. 소극장 운동을 주도한 앙트완느와 뤼네-포는 긍정적으로 평가했으며, 직접 뷰콜롱비에 극장을 설립했다.

8 쥘 로맹(1885~1972). 프랑스 시인, 철학자, 극작가. 본명은 루이 앙리 장 파리굴(Louis Henri Jean Farigoule). 사회 및 집단에 독립적 영혼이 있으며, 문학은 그 영혼, 즉 사회 전체의 일체적

의지나 감정을 표현해야 한다는 일체주의 문학운동을 이끌었다.

9　모리스 마테를링크(1982~1949). 벨기에 시인, 극작가. 상징주의를 대표하는 작가로 신비, 운명의 힘, 현실 너머의 세계를 암시하는 극을 주로 썼고 드뷔시가 오페라로 만든 『펠레아스와 멜리장드』(1892)와 『파랑새』(1908)로 잘 알려져 있다.

10　여기서 '박쥐'는 요한 슈트라우스 2세의 오페레타 『박쥐』가 아니라 니키타 발리에프가 이끄는 카바레 극단 '박쥐'를 가리킨다. 모스크바 예술극단의 배우들이 모여 만든 비공개 극단이었으나, 1910년 발리에프가 소규모 카바레 극단으로 창설해 모스크바에서 선풍적인 인기를 끌었고 혁명 이후에는 파리, 뉴욕에서도 성공을 거두었다.

11　398쪽 베시 3호 1장 1번 각주 참고.

5장

1　한스 리히터(1888~1976). 독일 화가, 그래픽 디자이너, 영화감독. 표현주의, 다다이즘, 구축주의 등의 영향을 받았고, 추상적 형태와 리드미컬한 빛의 움직임으로 구성된 절대 영화를 추구하였으며, 「리듬」 시리즈와 「경주 교향곡」 등이 대표적이다. 1940년 미국으로 이주하여 뉴욕시립대학 영화연구소 교수로 일했으며, 마르셀 뒤샹과 하우스만, 슈비터스 등과 협업하여 다다이즘 시에 대한 영화 「다다스코프」(1956)를 제작하기도 했다.

2　리비에라 또는 코트 다쥐르. 프랑스 남쪽 지중해 해안 지역. 칸과 모나코가 있는 해변 지역을 가리킨다.

3　사라 베르나르(1844~1923). 프랑스 연극배우. 알렉상드르 뒤마의 「춘희」, 빅토리앵 사르두의 「페도라」, 빅토르 위고의 「뤼 블라」 등과 같이 19세기 후반 20세기 초반 대흥행했던 작품의 주연을 맡았다. 자기 이름을 딴 극단을 창립하여 운영했으며, 1914년 레지옹 도뇌르 훈장을 수여받았다. 화가 알폰스 무하의 아르누보 스타일 포스터의 주인공로도 유명하다.

4　세슈 하야카와(1886~1973). 일본 출신 미국 배우. 무성영화 시절 할리우드에서 활약하며 스타덤에 올랐다. 아카데미 작품상을 수상한 「콰이강의 다리」(1958)로 아카데미 남우조연상 후보에 올랐다.

5　리치오토 카누도(1877~1923). 이탈리아 출신 프랑스 영화 이론가. 사티, 스트라빈스키, 아폴리네르, 샤갈 등이 필진으로 참여한 아방가르드 전문 잡지 『몽쥬아!』(1913~1914)를 출간했다. 영화를 "움직이는 조형예술"이라고 선언했고, 음악, 시, 무용, 건축, 조각을 종합한 "제7의 예술"로 명명했다.

6장

1　알렉산드르 스크랴빈(1872~1915). 러시아 작곡가. 초기에는 쇼팽의 영향을 받아 낭만적 스타일의 피아노 작품을 많이 작곡했으며, 후기에는 신지학에 심취하여 신비화음이라는 독특한 화성 체계를 사용했다. 특정 음과 색을 대응시켜, 음악을 공감각적으로 표현하고자 했으며, 상

징주의 음악가이자 은세기를 대표하는 예술가로 여겨진다.

2 콘스탄틴 발몬트(1867~1942). 러시아 데카당트 시인, 번역가. 1890년대에는 데카당 시인들 중 가장 촉망받는 시인 중 한 명이었다. 그의 영국 시인 셸리와 에드거 앨런 포의 번역본은 가장 훌륭한 번역본 중 하나로 여겨진다. 1917년 러시아혁명 이후 망명해 프랑스에서 사망했다.

3 카를로 고치(1720~1806). 이탈리아 극작가. 이탈리아 코메디아 델라르떼 전통의 옹호자. 풍자극과 동화극을 주로 썼으며, 훗날 자코모 푸치니가 오페라로 만든「투란도트」와 프로코피에프가 오페라로 개작한「세 개의 오렌지에 대한 사랑」원작의 저자로 유명하다. 이때「세 개의 오렌지에 대한 사랑」은 18세기 당시 연극 개혁을 주장한 극작가 골도니를 심술궂은 마법사로, 피에트로 키아리를 사악한 요정으로 묘사한 풍자작으로 잘 알려져 있다.

4 보리스 아니스펠트(1878~1973). 러시아 출신 미국 화가 및 무대 디자이너. 상트페테르부르크 '예술 세계'의 일원으로 코미사르젭스키 극단과 댜길레프의 발레뤼스에서 무대 디자이너로 일했다. 이후 미국으로 건너가 메트로폴리탄 오페라와 시카고 오페라단에서 일했으며, 시카고 예술대학의 교수를 역임했다.

5 표트르 숩친스키(1892~1985). 러시아 음악 평론가, 사상가. 잡지『음악적 동시대인』의 창간자 중 한 명이었으며, 프로코피에프의 1923년「피아노 소나타 5번」은 바로 숩친스키에게 헌정한 것이다. 1922년 망명해 베를린, 소피아를 거쳐 파리에 정착했으며, 트루베츠코이와 사비츠키 등의 망명 지식인들과 함께 유라시아주의 운동을 전개했다.

6 1920년 베를린에서 설립된 러시아 출판사로『베시』를 출판하였다. '스키타이'는 기원전 유라시아 초원에 세력을 이루고 살았던 유목 민족을 지칭한다. '스키타이인'이라는 표현은 당시 지식인들 사이에서 아시아적 러시아를 서구와 비교하여 냉소적, 자조적으로 묘사할 때 자주 쓰이는 표현이었으며, 러시아 상징주의 시인 알렉산드르 블록의 시「스키타이인들」(1920)에서 이러한 경향을 찾아볼 수 있다.

7 알렉산드르 슈레이더(1985~1930). 러시아 사상가, 출판인. 좌파 사회주의 혁명당의 일원으로, 여러 번 체포와 석방 끝에 1921년 베를린에 정착했고 스키타이인들 출판사의 창립자이자 감독관 중 한 명이었다.

8 러시아 제국 말기와 소비에트연방 초기에 존재했던 정당. 나로드니키 운동에 뿌리를 두고 있으며, 토지 재분배를 주요 공약으로 내세워 농민들 사이에서 높은 지지를 받았다. 혁명 이후 임시정부가 들어서면서 온건파와 급진파 등으로 갈라졌으며, 이중 급진파는 사회혁명당 좌파로 불리며 볼셰비키와 연합하여 소비에트 초기 야당으로 활동했으나, 이후 볼셰비키의 탄압으로 사라졌다.

9 베를린에서 1919년에서 1922년까지 출간되었던 러시아 이민자 신문.

10 무사게테스. 뮤즈들의 지도자란 뜻이며, 아폴론을 가리킨다.

11 12궁도 중 황소자리를 가리킨다.

12 니콜라이 레리흐(1874~1947). 러시아 화가, 고고학자, 철학자, 사회활동가. 고고학적 연구

와 역사적 고증을 기반으로 한 역사화 및 민족화를 주로 창작했으며, 아내인 엘레나 블라바츠 키의 영향을 받아 동양 신비주의 종교와 신지학에도 관심이 많았다. 혁명 이후 핀란드, 영국을 거쳐, 미국으로 이주했고, 중앙아시아 및 히말라야 지역, 인도로 순례 여행을 떠났으며, 인도 나 가르에서 사망했다. 러시아의 시초, 키에프 루스의 발원을 다루는 역사화 「루스의 시작」, 「바다 너머 손님들」 등으로 유명하며, 예술·과학기관 및 문화재 보호를 위한 조약, 일명 레리흐 협정 을 이끈 공로로 노벨 평화상 후보에 오르기도 했다.

13 미칼류스 추르랴니스(1875~1911). 리투아니아 상징주의 작곡가 및 화가. 러시아 제국 치하 리투아니아에서 태어났다. 바르샤바와 라이프치히에서 음악가로 활동하다가 1904년부터 바르샤바 예술학교에서 다시 회화를 공부했다. 화가로 활동한 8년 동안 200여 점의 작품을 남겼는데, 음악 이론을 회화에 적용한 「소나타」 시리즈와 「알레그로」, 「안단테」, 「푸가」 등으로 유명하다. 1907년 제1회 리투아니아 미술 전시회 및 리투아니아 미술협회의 발기인 중 한 명이었고 추르랴니스 회화는 유럽 추상주의 회화의 발전과 리투아니아 민족 예술의 발전에 큰 영향을 미쳤다.

베시 관련 주요 연표
1890~1925

1879.02	카지미르 세베리노비치 말레비치 출생 (1935 사망)
1885.12	블라디미르 예브그라포비치 타틀린 출생 (1953 사망)
1887.	알렉세이 간 출생 (1942 사망)
1890.11	엘 리시츠키(라자르 마르코비치) 출생 (1941 사망)
1891.01	일리야 그리고리예비치 에렌부르크 출생 (1967 사망)
1909	리시츠키, 다름슈타트 고등기술학교 입학
1913	타틀린, 최초의 부조 구축, 모스크바
1913.12	말레비치, 마튜신, 크루초늬흐, 「태양에 대한 승리」 상연
1915.12	〈최후의 미래주의 회화전 0,10〉, 페트로그라드에서 개최
1917	『더 스테일』(*De Stijl*, 1917~1932) 창간
1919.03	공산주의 인터내셔널(코민테른) 창건
1919	타틀린, 「제3인터내셔널 기념탑」
1919.05	엘 리시츠키, 비텝스크 인민예술학교에 합류
1919.04~05	제10차 나르콤프로스 시각예술분과 전시회, 「비대상적 창의성과 절대주의」(Беспредметное творчество и супрематизм, 모스크바)
1919	말레비치의 『예술에서 새로운 체계: 정역학과 속도』, 비텝스크에서 인쇄
1919.11	카지미르 말레비치, 비텝스크 인민예술학교에 합류
1920	브후테마스(Вхутемас, 모스크바 고등예술기술학원) 설립
1920.03	인후크(Инхук, 예술문화원) 설립
1920	『레스프리 누보』(*L'Esprit Nouveau*, 1920~1925) 창간
1920	리시츠키, "세계 건설의 절대주의"
1920	우노비스 선언문, 말레비치 「절대주의」 34점 드로잉
1921.03	"구축주의자들의 최초작업집단" 모스크바에서 결성
1921.05~06	OBMOKhU(젊은예술가협회, 1919~1922)의 두 번째 봄 전시회(모스크바)
1922.02	말레비치, 「비대상성 또는 영원한 평화로서의 세계」 완성

1922.04	『베시』 1~2호 발간
1922.05	『베시』 3호 발간
1922.05	진보예술가국제회의(뒤셀도르프) 및 "국제구축주의자분파"의 성명
1922.09	"국제구축주의 매니페스토"(바이마르)
1923	말레비치, 아르키텍톤 작업 시작
1923	리시츠키, 베를린 전시회
1923.07	리시츠키와 한스 리히터, 『게』(G) 창간
1924 봄	구름 등자(Wolkenbügel) 작업 시작(~1925)
1924.04	리시츠키와 쿠르트 슈비터스, 『메르츠』(Merz) 8~9호 공동 편집
1924	말레비치, '건축의 이데올로기' 집필
1925	엘 리시츠키와 한스 아르프, 『예술 사조』(Die Kunstismen) 출판

찾아보기